角色的诞生

郑君里—— 著

生活·讀書·新知三联书店

图书在版编目（CIP）数据

角色的诞生／郑君里著．—北京：生活·读书·新知三联书店，2018.9

ISBN 978 – 7 – 108 – 06330 – 4

Ⅰ．①角…　Ⅱ．①郑…　Ⅲ．①表演学　Ⅳ．① J812

中国版本图书馆 CIP 数据核字（2018）第 101166 号

责任编辑　胡群英

装帧设计　鲁明静

责任印制　宋　家

出版发行　生活·讀書·新知 三联书店

（北京市东城区美术馆东街 22 号　100010）

网　　址　www.sdxjpc.com

经　　销　新华书店

印　　刷　北京隆昌伟业印刷有限公司

版　　次　2018 年 9 月北京第 1 版

　　　　　2018 年 9 月北京第 1 次印刷

开　　本　635 毫米 × 965 毫米　1/16　印张 17

字　　数　211 千字

印　　数　0,001 – 8,000 册

定　　价　39.00 元

（印装查询：01064002715；邮购查询：01084010542）

目
录

新版再序

　　郑君里著《角色的诞生》，于抗战转折点的 1942 年动笔，1947 年初版于三联书店，至今已经 70 年有余，其间重版多次，是中国戏剧电影史上极其重要的理论著作。郑君里的表演理论，不仅来自对海外戏剧理论的广泛深读与翻译，也来源于他作为演员和导演，在中国 20 世纪坎坷多舛的历史环境中，长期紧贴社会现实的深耕与实践。

　　1942 年，在提笔撰写《角色的诞生》时，31 岁的郑君里已是战时演剧电影界的领军人物之一。他与章泯合译的斯坦尼斯拉夫斯基所著《演员自我修养》1941 年刚付印出版，他导演的第一部长纪录片《民族万岁》也刚刚收尾，之后成为民国时期纪录片的一座巅峰。这位在话剧、电影界已有十数年表演经验的优秀演员，在救亡文艺运动中，同时参与戏剧、新闻片、电影和理论的创作工作，在战时丰富的跨媒介、多形式的创作空间里吸收养分，实现着从演员到导演的重要转型。1942 年夏天，郑君里随"中国万岁剧团"，在嘉陵江边进行长达 40 余天，有数十影剧工作者参加的有关戏剧表演的座谈。在集体讨论中，朋友们的实践经验和他的艺术感受相互交融，使他产生强烈的理论创作欲望。《角色的诞生》就产生于这样的历史契机中。

机械时代里的人文体验

　　《角色的诞生》分为四章。在第一章中，郑君里主要讨论了两

个表演流派，一派着重演员在形体表情上对角色外形的模仿，另一派更重视演员内心对角色的体验。模仿还是体验，在此，郑君里清晰地表达了对后者更高的评价。

郑君里对于模仿的不满，来源于他对机械化和程式化表演的反感。他认为，当演员通过模仿来表演的时候，"并不是创造一个有生命的角色，而是运用许多分门别类的现成的方法，机械地拼制成一个角色"（见本书 11 页）。

自然，郑君里知道"模仿"有其方便可靠的优点。当演员找到了一个理想形象的时候，"最妥当的办法"是把这个理想的外在形式固定下来，在今后的表演中重复模仿这个固定的样板。这样就不必担心在每次表演中，演员由于情绪的自然浮动，偏离了这个理想的外在形式，达不到既定的效果。

然而，郑君里更懂得，这样的"捷径"，虽然能暂时满足观众，但长久下来，必然会遏制演员作为有血肉心灵的人，在演艺和感悟上的成长。郑君里借用斯坦尼斯拉夫斯基的"人—演员"一词，坚持演员首先是人，"是个高级的有机体，他的行为、思想、情绪都浑然一体地活动在这有机体里。人—演员不是无生物，可以施以解体的"（见本书 28 页）。如果在表演中，演员无法关照自己的情绪和心理活动，而必须把内心和身体分割开来，将他们的形体出借给舞台，在上面重复一些固化的形式，那对郑君里而言，这些演员就根本没有实现人的价值，他们变成了如机器或者"无机的傀儡"一般没有生命的物品。

郑君里对表演机械性、零件化和标准化的反对，在当时的语境下，十分耐人寻味。零件化和标准化，正是现代工业化进程中必不可少的步骤，也是"现代性"的重要特征。郑君里所著、1936 年出版的《现代中国电影史》开篇就写道："电影的企业基础产生于

近代的机械文明。"[1] 然而，郑君里成长在十里洋场的上海，又亲历了抗日战争的血雨腥风，他对浸润在资本主义逻辑中、并为帝国性扩张提供物质基础的现代工业，有着清醒的认识。一方面，他目睹中国的"土著电影"在西方资本和技术的垄断下，举步维艰，深知电影是工业产品，必须依靠工业化、产业化，才能在竞争中存活。另一方面，他作为从业者，深刻体会到"电影之艺术性与商品性的矛盾"[2]。演员的劳动，不但被第一时间商品化，而且在零件化、标准化、组装化的现代工业框架里，演员也如流水线工人一般，被迫无思想地把虚假经验的碎片组装起来，来满足一时消费，在劳动被异化的同时，面临着被剥削、淘汰、取代的命运。郑君里写道，演员们"哪一位不是给制片者接二连三地用一些大同小异的剧本把他们的人格的特点挤干，直到观众看得倒胃口时，便把他们当废料丢掉，另外找新的！"（见本书 22 页）。

在郑君里看来，每一场演出，不该是程式化的重复劳动，而应当是演员通过对角色的揣摩，和对自己渐长的人生经验的挖掘，重新诠释和再次创造的过程。他关注演员"心田"的耕耘，相信每个演员的"内心深处也许还埋藏着一些更深的元素，只有在他自己深沉地内省时才感觉到它的活动"（见本书 24 页）。只有未被异化的劳动过程，才能保护这样的心灵火花，使之不致湮没。

自然，这样注重人本体验的创作方式，要求演员每一场演出都重新体验，心体相连，它肯定不如程式化表演那么稳定。但郑君里认识到，这种人为的稳定性，与灵魂的自由激荡或社会的辩证动态相比，是苍白的、非人的。在这里，郑君里已经在哲学意义上提醒我们，辩证、动态、灵活、真实，而非虚假的稳定、僵化、固化，

1　郑君里著，李镇主编：《郑君里全集》，第 1 卷，上海文化出版社 2016 年版，第 3 页。

2　郑君里著，李镇主编：《郑君里全集》，第 1 卷，上海文化出版社 2016 年版，第 4 页。

才是我们的认识论应该走向的地方。

心体意识中的你我同存

在《角色的诞生》第二至四章，郑君里从自己的表演经验出发，汇总了30多位在嘉陵江边参与讨论的演员们的经验，着重讨论演员在创造角色时面临的主要问题。比如，第一次看剧本时，"理性"与"感性"认识孰先孰后；在排演中，"心"与"体"如何配合；在演出中，"意识"和"下意识"之间如何达到平衡，使得演员既沉浸其中、释放直觉，又保持一定的控制和自省。

这些在演剧实践中获得的经验和洞见，不但是本土表演理论的萌芽，也蕴含着超越演剧艺术，涉及更多层面的哲学思考。"心"与"体"，是郑君里笔下比较重要的一组辩证统一的关系，两者又和"时间"与"空间"、"内"与"外"有着对应关联。一方面，演员通过回溯自己的人生经验，寻找恰当的情感回忆，将体悟和感情，注入对角色的意象的把握之中。这个过程是内敛的，并因个人记忆，有着时间上的深度。另一方面，在排练，尤其是规定情境里的集体排练中，演员通过形体的实践，感受舞台环境空间，与这个空间里的其他演员发生互动，展开对角色形象的试探。这个过程是外向的，是个人身体对环境动态的直接体验。心与体，内与外，时间与空间，辩证统一，相辅相成，让演员和角色互相靠近，最后达到你中有我、我中有你，既合又分的状态，如郑君里所描绘的："你从心坎里流出那角色的愿望，角色因你的生命而得到生命，你在自己身上看到了角色，同时在角色身上看到你自己。"（见本书84页）而当演员和角色，到达这"你中有我"的状态的时候，演员对角色的把握，就已经欲罢不能，在下意识里，他们也与角色发生交通、共鸣，从而不知不觉做出角色下意识里才会做出的行为，产

生演员无法预料或意识到的丰富细节。

与"心"和"体"一样，"意识"和"下意识"也是郑君里理论思考中的一组重要的辩证关系，从中可以看到他对现代心理学、行为学和演剧理论的仔细研读，尤其是斯坦尼斯拉夫斯基的影响。郑君里认为，优秀的演员既要沉浸于角色之中（下意识），又同时要保留一份间离和自觉（意识）。只有达到这样一种"忘我"和"自觉"间的平衡，演员才既能调动起下意识的原创力，又能对情绪的收放有一定的控制。他将演员情绪比作长江水，"江水之枯涨无常，也像演员情绪之自发难制"（见本书 103 页）。因此，演员需要对角色的心理历程有全局的把握，也需要有美学的组织能力，将角色如交响乐一般，富有层次、复杂但有序地表现出来。

正因为表演是这样伟大的创作过程，郑君里在此特别强调演员在排演中的创作权利。郑君里坚决反对一些把演员看成导演手中之"傀儡"的演剧理论，并提醒导演不可压制演员的创造力，而必须将自己的创造性"建立在演员的创造性之上"（见本书 93 页）。其实，郑君里对演员艺术创作的尊敬，也是《角色的诞生》成书的原因。郑君里写道："自来演员们都很少把他们的经验写下来，自来一般人也没有意会到这会有什么损失。"（见本书 40 页）然而，在一切都可能化为乌有的战争时期，他却执着地收集着这些从实践中来的回声，并通过提炼，使它们放射出理论的光辉。你中有我，你我共存，忘我之中保持自觉——这些辩证动态的思辨和实践，不仅是舞台理论，更是伦理哲学和认知哲学的重要命题，它们打破了主客体之间的藩篱，将心与心之间的开放性和"同理性"照亮。

虚实相生的自由化境

从 20 世纪 40 年代后期到 60 年代中期，郑君里进入作为电影

导演的创作盛期。他的理论探索，在这期间，从表演艺术，走向了对电影各要素的综合思考，他对美学的思考也越来越与中国传统戏剧、美术、文学产生关联。

在 20 世纪上叶，戏剧现代化的呼声中，传统戏剧被认为过于程式化，不够写实逼真。郑君里在《角色的诞生》中也有过类似批评。但同时，郑君里也深知民族文化的重要性，他在所撰《中国电影史研究》中，就已经提出"土著电影的生长的契机存在于电影的思维性的形象（艺术性）与民族文化之不可分的关系"[1]。中国影剧实践，必须在传统美学、本土经验和外来理论的糅合与创新中开辟新天地。

在《角色的诞生》中，郑君里已经提到，演员必须在"忘我"和"自觉"中，实现对情绪收放有度，达到对角色既真实又有所提炼的美学表达。当时，他举了交响乐的例子，提示这些不同的媒介之间互享的美学准则，从音乐的角度来启发影剧表演。此后，他对电影美学的探索，涉及更多中国传统表演和艺术形式。"虚与实""神似与形似"，成为郑君里思考如何在现实主义的电影中，增加更丰富、自由、精炼的"假定性"表达。

"假定性"，简单来讲，是指艺术形象不完全遵循所表现对象的自然形态，而有意地偏离自然的艺术手法，目的是实现对日常的提炼，并产生超越日常的美感。中国传统戏剧丰富的"假定性"表达，包括抽象的舞台道具、程式化表演，以及对时间空间在舞台上的自由拉伸，曾经在 20 世纪早期给欧洲现代戏剧带来崭新的灵感。同时，中国传统戏剧的艺术惯例，又与中国普通观众有着长期以来约定俗成的默契。舞台上的表演再超越日常，观众依然觉得合情合理，为之动容。也就是说，传统戏剧的假定性，与生活既相异又相

1 郑君里著，李镇主编：《郑君里全集》，第 1 卷，上海文化出版社 2016 年版，第 3 页。

融，既植根于现实，又不被现实束缚。它提供的美学体验是多方面的。一方面，它能更好地表现角色的心理历程，把本来藏于演员内心的意象和潜台词，用更自由精辟的方法表达出来。另一方面，它能让演员和观众既投入，又有间离感，既入戏忘我，又出戏思辨，并能察觉舞台的存在，体会表演的形式美。

郑君里在导演实践中渐渐感受到，传统戏剧"假定性"美学运用，对中国电影的时空构建，和表演、导演艺术的创新都至为重要。他认为相比话剧，中国传统戏剧的时空构建更加自由，也比话剧更接近电影。"戏曲在表现地点和空间上有完全的自由，同时还可以把任何不同的地点和空间连接在一起。"[1] 同样，传统戏剧对时间自由压缩和放大的表现方法，也对电影对时间的掌握有启发性，可以"把一刹那间的情景扩充为具有一定的宽度、广度"[2]。

郑君里在 1958 年完成的《林则徐》中，已经融入传统戏剧的手段，如赵丹扮演的林则徐在影片中首次亮相，上殿叩见道光皇帝，受了京剧的"上场风"的启发，将京剧老生的四方步融入表演，突出林威严肃穆的气派。当林被罢官，摘除顶戴花翎时，赵丹保持身体极度静止，目光如火，双手缓慢上举，摘下官帽，面容和双手同时微微颤动，显示内心悲愤，也有传统戏剧表演的影子。

1961 年完成的《枯木逢春》，借鉴了更多传统戏剧的表现手法。影片开始，战乱之中，苦妹子与家人在坟地失散。郑君里借用越剧《拜月记》中，兄妹失散时多次过场、反复强调的手法，通过多个寻亲的"过场"镜头，渲染凄苦情绪。解放后，东哥重返故地，在血防站与苦妹子久别重逢，带着她去见母亲。尽管回家的实际路程不可能那么长，郑君里参照了越剧《梁山伯与祝英台》

1　郑君里著，李镇主编：《郑君里全集》，第 1 卷，上海文化出版社 2016 年版，第 443 页。
2　郑君里著，李镇主编：《郑君里全集》，第 1 卷，上海文化出版社 2016 年版，第 426 页。

的《十八相送》，放宽时空，情景交融，用了三十个镜头，尽情渲染新农村的美景和久别重逢的喜悦。而当苦妹子独自离开东哥家，心急如焚跑回血防站要求治疗时，郑君里从梁山伯故地重游的《回十八》得到启发，让苦妹子原路返回，"在同样的景色中以人物不同处境、不同节奏的对比"[1]，来突出她黯然神伤但急切求治的心情。当苦妹子为了不连累东哥，关上房门拒绝和他见面，郑君里受京剧《拾玉镯》隔墙谈情启发，让镜头不受拘束，平移过门，使门前门后两个恋人的脸部特写，隔着门，在同一幅画面出现。

这些不按自然形态，有意与其相偏离的"假定性"手法的存在，以及郑君里在导演笔记中对古代诗词、绘画、戏剧的大量引用，让我们看到这位才华横溢的影剧实践者，在新时期十七年中，逐渐探索形成的新的美学方向。自然，电影"民族化"本身也是政府主管部门的要求。电影观众在建国后急速扩大，尤其在农村地区增长很快，因此需要新的喜闻乐见的电影形式。但郑君里的美学探索，并非仅仅履行政府要求，而是突破和延伸了他之前对斯坦尼斯拉夫斯基的研读和《角色的诞生》中的探索。

他在问，如何用电影语言让观众去遐想角色的潜台词；如何将传统程式融入表演，使观众在"入戏"的同时，也获得"看戏"的享受；如何借用传统美学中的虚、实，来丰富电影的现实主义语汇，让它不仅与日常相通，又能超越日常，走向理想和自由？

他曾试图走得更远，创造出他自己的导演体系。但是，这一切至1966年终止。郑君里与同年代的中国艺术家一样，经历过艰难的生活境遇，经受过长久残酷的战争苦难，在政治版图的阡陌中面临过难以捉摸的选择。在《角色的诞生》中，郑君里写道："我搁下笔，抬头望望窗外的天，假使没有繁星的闪眼，我将不会感到夜

1 郑君里著，李镇主编：《郑君里全集》，第1卷，上海文化出版社2016年版，第443页。

空是如此的深邃、无限；远远飘来一两声击柝，打破了静寂，我才格外体会到那无言的万籁，那旷阔而亘长的夜。"（见本书 102 页）

70 年后，在纽约六月的夜晚，我们也即将收笔。在我们面前，夜色也正在降临。时空连接，我们听到郑君里恣意汪洋地呼喊：

"殿下，演员们到这儿来了！……是世界最优秀的演员——"[1]

——荦荦大端！让我们记住这声呼喊。

<div align="right">

钱颖（美国哥伦比亚大学东亚系助理教授）

郑大里（导演、制片人、郑君里之子）

2018 年 6 月 10 日于纽约

</div>

1　郑君里著，李镇主编：《郑君里全集》，第 1 卷，上海文化出版社 2016 年版，第 255 页。

1963 年版自序

这本书动笔于 1942 年，初版于 1947 年，现在又幸运地得到重版的机会。从开笔到现在相隔二十一年，这段时间不为不长。特别在解放之后，表演艺术像别的文艺事业一样，在党的正确领导下有了飞跃的发展：庞大的演剧队伍中新人辈出，广泛的实践积累了丰富而深刻的经验，各种表演学说吸引了各方面热烈的研究兴趣，这种百花齐放、欣欣向荣的气象推动了表演艺术理论上的研究和探讨——这是我在二十年前构思这本书时做梦也想不到的新的、无限广阔的地平线！

老实说，我对这本书的重版是胆怯的。

表演艺术是时间的艺术。长久以来，我们的前辈日复一日、年复一年地在舞台上创造出不少光彩夺人的形象，可是，到头总是让时光湮没了一切踪迹，如果这本书还有什么值得保留的话，那仅仅因为它多多少少记述了一些我们这一代的演员们的经验。

大概从 1935 年开始，中国演员在表演艺术的探索上接触了一种新的学说——斯坦尼斯拉夫斯基表演体系，在 1941 年左右，这个研究活动在延安、重庆、成都等地蓬勃展开。这本书是这次学习活动的副产物。

中国戏剧电影工作者在这个时期接受斯氏表演学说，不是偶然的，它有一定的内因。我在谈这本书的写作动机之前，扼要地回顾一下中国表演艺术的历史的发展，是颇有意味的。

现代中国的表演艺术的传统应该说是从五十多年前的"文明戏"开始的。

春柳社的文明戏受了日本新派剧很大的影响，它的骨干分子多是日本留学生，据说当时的优秀演员陆镜若、马绛士最初都喜欢模仿日本名优（如喜多村绿郎等），表演风格近于写实。春柳社回国之后，许多文明戏演员向陆镜若等学习，同时为着要演中国戏，扮演中国社会各阶层人物，就开始向社会各色人物进行观察、模仿。这时文明戏里经常出现以下的人物：大家庭中的老爷、太太、姨太太、少爷、少奶奶、丫头；妓女、流氓、巡捕；三教九流的人物如医、卜、星、相，三姑六婆等等。演员们对于这些人物的风貌、气派、声音、语气以及习惯动作，都曾经仔细地观察、研究，认真地揣摩、模仿。他们创造的人物形象都比较写实可信，比较鲜明而有特点——这是一面。

与此同时，文明戏演员吸收了京剧和民间演唱如滩簧、说书的表演方法，又参照京剧分"行当"办法，根据演员的擅长，分为生、旦、老旦、正派、反派各专行。而生类又分为"激烈派、庄严派、寒酸派、潇洒派、风流派、迂腐派、龙钟派、滑稽派"[1]之类。许多演员就按着自己擅长的一类钻研，故步自封，一辈子局限在一种"类型"里。一个演惯了迂腐老夫子的，在任何戏里都是一副老腔调，离开这行就举止失据，因而导致了表演的定型、刻板。这是一面。

另外，当时的旧式舞台和观众的习惯势力也给文明戏的表演带来一定的影响。当时"舞台构造早已建筑了一个供给男女观众吃茶、吃烟、吃水果、吃杂食、揩手巾的前台，于是光线不能完全聚

1　欧阳予倩：《谈文明戏》，见《中国话剧运动五十年史料集》，中国戏剧出版社1963年版。

在舞台上，演员对着灯光照耀、人声嘈杂、又混乱又喧哗的观众，就不得不拼命做作，越是神气十足，越能提起看客的精神……所以在舞台上太不活动，大家就讥他为温吞水、一些也不热闹……因此，新剧家平日在台上必须要用加倍用力的表演法"[1]。文明戏的表演往往流于做作、过火。这又是一面。

文明戏演技是中国现代表演艺术的起点。与中国的程式化的传统表演（如京剧和地方曲艺）相较，它在形式上比较写实逼真，自然而自由，可以反映当代人的丰富多彩的生活面貌，这是它进步的一面。它承袭了传统戏曲表演的一些特点，使观众喜闻乐见，也有一定的积极的意义。可是，它同时是一种定型刻板的、造作过火的演技。特别在它后期流入"游艺场"之后，长期间的商业化的演出使演员发展了一套偷工减料的、讨好观众的新"程式"，例如抽胸咽声假装哭泣，吹须瞪眼假装愤怒，油腔滑调表示潇洒，打诨说笑以博哄堂。到这时候，文明戏的表演不再有新鲜的生活内容，只剩下一个庸俗的、僵化的、过火的躯壳。

文明戏没落之后，话剧活动沉寂了一个时期。直至 1928 年前后，以田汉为首的南国社带来了一批新的优秀的演员。南国社的演剧之所以在当时能发生巨大的影响，一方面固然因为田汉的剧本反映了大革命失败后一部分知识分子的思想面貌，同时也因为南国社一部分优秀演员们在舞台上第一次创造出有鲜明色彩的小资产阶级知识分子的群像，创立了一种新鲜的表演风格。田汉说："这些戏每每是发现了好的演员才想到演什么戏最出色，才想到写什么戏，才想到这戏应该是哪种题目，要捉牢哪种人生相。"[2] 例如田汉根据

1 郑正秋：《新剧家不能演电影吗？》，见《明星特刊》1925 年第 3 期。

2 田汉：《在戏剧上的我的过去、现在及未来》，见《南国的戏剧》，上海萌芽书店 1929 年版。

唐叔明的悲苦身世创造了《苏州夜话》中卖花女的动人形象，根据陈凝秋的遭遇写了《南归》。在他的剧本中出现的人物多是穷艺术家、诗人、画家、名优、流浪者之流，他们对未来有天真的向往，可是结果总给残酷的现实碰得头破血流，流于幻灭和感伤。他们的舞台演出是他们的台下生活、思想、感情的集中反映。

南国社的优秀演员唐叔明、陈凝秋、左明等都是本色演员，他们把自己实生活的欢笑和眼泪抒发在舞台上，因而他们的表演显得格外真挚、热烈、奔放、自由，给观众强烈的震撼。有些观众赞美道："我在这时才看见了人，才在艺术的权威下看见了人！"[1] 田汉说过，他的早期作品是"情盛于理"，南国社的表演风格也具备了这一特点。这种真挚而生动的表演恰好是对文明戏的定型的、刻板的表演的一个否定。

南国社的演出多半在非商业性的小剧场内举行（小的是一个厢房，只能坐二十来个观众，大的也不过坐三四百人），演员的最纤细的情感活动都能无碍地传达给观众，演员不需要夸张放大，显得自然而朴素，这又是对文明戏的"加倍用力表演法"的又一否定。

南国社的表演的优点中间潜伏了重大的缺点：他们用生活中的情感去代替艺术中的情感；他们重视演员自我感情的抒发，而不重视情感的操纵；他们热情有余，冷静不足，不能准确地掌握角色的需要和客观的效果；他们重视情绪的体验，而不讲究形体的技术。就算对演熟了的角色，他们有时候演得好，有时演不好。唐叔明、陈凝秋等都不止一次在台上引发了真情，失掉控制，痛哭失声，差点连戏都演不下去。有些演员又把所有不同的角色都演成了自己，或在扮演自己所不熟悉的角色时，乞援于一般的公式。然而，从历史的观点来看，南国社的唯情的演技强调演员以真挚的态度感应角

1　见 1928 年 4 月 18 日《民国日报》副刊。

色，强调创造角色的情绪生活的重要性，突破了文明戏遗留下来的庸俗的、僵化的、过火的演技，却是向前迈了一大步。

与南国社的唯情的演技同时并存的，还有另一种迥不相同的演技——以上海辛酉剧社袁牧之为代表的模拟的演技。

与南国社演员强调以真挚的情感去感应角色的论点相对，袁牧之主张根据每个角色的不同的性格尽可能地改变本人原有的神情、气派、声音、容貌、举止、动作、化妆、服饰。他说："我最喜欢在台上把化妆、发音、动作都脱了自己而变成剧中的角色。"[1] 从他所演的《桃花源》中百折不回的桃仙起，到《万尼亚舅舅》和《狗的跳舞》中的帝俄的没落地主，《回春之曲》中的老华侨，再到《怒吼吧！中国》中的苦力老王，电影《桃李劫》中的毕业生，没有一个角色的性格是相同的，而他也致力于给他们一些判然不同的风貌。

他说："演员所要尽的责任仅是成就剧作者和导演者所指定要描摹的个性，所谓描摹就是借（演员切身的）经验所历，观察所得，想象所得来模仿，演员的重要工作是模仿，演员把各种模仿所得的成分综合起来，成了剧中所需要的角色，就是演员的创造。"[2]

南国社的演技是"情盛于理"，袁牧之的演技是"理盛于情"，南国社的演技强调热情奔放，而袁牧之主张操纵感情。他说："在台上是只有我操纵感情，而不会被感情所操纵，这是可以使观众信任我的。"南国社的演技时常带有"即兴表演"的意味，而袁牧之讲究准确地掌握角色和体现角色。他说："当我第一次演《酒后》的时候，每一句、每一字该怎样的动作都注在剧本边上，尤其详细的是目光。我觉得一个演员的目光是必得预先有一定的目标，在剧本的每一句、每一字都得有，而且不能随便地移动。"南国社的表

1 袁牧之：《演剧漫谈》，现代书局1933年版。

2 袁牧之：《演剧漫谈》，现代书局1933年版。

演风格是随兴之所至，淋漓尽致，而袁牧之的风格是精心设计，一笔不苟。他重视模拟，有时流于雕琢；重视形似，有时神韵不够丰盈。可是由于他提倡演员"在不同的戏里要变成不同的角色"，提倡通过外形技术来模拟角色精神生活，尝试过许多钻研角色和体现角色的方法，他为当时的表演艺术开辟了一条新路。

在 30 年代之初，中国一些有抱负的演员们迫切希望能够掌握一套比较完善的、科学的表演理论和方法。但，当时中国还没有这一套，于是许多人开始向国外求援。余上沅、赵太侔等打算在所谓"国剧运动"的名义下，把欧洲阿披亚（Adolphe Appia）和戈登·克雷的理论硬搬过来，可是在实践上碰了壁。洪深对当时戏剧教育有过不可磨灭的功绩，他的《电影戏剧表演术图解》（系法国却尔斯·阿拔脱的《默剧的艺术》的编译）虽然把每种动作的含义、每种表情的面部筋肉活动"图解"得清楚明确，可是容易导致表演的表面化和机械化。朱穰丞景仰梅耶荷德的学说，历尽艰苦到苏联去求经，可是一去而不复返。这些路子都没有走通。

当时演员们向外国学习，是从另一条路开始的。

当时中国演员们为着要演出外国剧本，曾先后以欧美、苏联的电影为借镜，学习了一些创造角色的方法和技术。袁牧之说："我觉得演员若光靠自己的经验、观察、想象来表演是不够的，因为每人的生活是有限的。为了要增加表演的材料，我就向欧美电影作批发，我批发的方法是研究他们各人所扮演的个性和他们的特长，再研究他们的个性和特长的表演方法，我研究他们各人的脸部轮廓，研究他们眼神的注视，研究他们（脸部）肌肉和皱纹的应用。……我把他们加以研究之后是把他们当作许多材料，譬如，雷诺特·考尔门[1]的眼神我当它是一种材料，卓别林的苦笑我也当它是一种材

1　Ronald Colman，也译作"罗纳德·考尔门""罗纳德·考尔曼"。——编者注

料，说不定在哪一出戏的角色同时需要这两种材料时，我就把这两种材料同时模仿了，作为一种新的创造。"他承认在他扮演《炭矿夫》《万尼亚舅舅》《狗的跳舞》等剧的角色时曾模仿了欧美电影演员，同时也模仿了他所接触过的外国人（如在上海流浪的白俄）。

在上海业余剧人协会《娜拉》的演出（1935 年 6 月）中崭然露出头角的赵丹和金山也在这方面有所学习。陈鲤庭在记述当时演出观感的一篇文章中说："饰赫尔茂（娜拉的丈夫）的赵丹有着演英国诗人勃朗宁的茀得力·马区 [1]（美国影片《闺怨》的男主角）之风，饰喀洛克的金山极神似影片《玫瑰多刺》片中的里昂纳尔·阿脱威尔 [2]。演员已经开始在模拟那些性格的姿态、语调、动作了，所模仿的尽管未必合适，只需提防'拉在篮里就是菜'，在演员工作上总不失为一种进展。"陈鲤庭又说："……写实演技在我国并无传统，但欧洲演员的声姿在银幕上的出现，实在给我们话剧演技树立了楷模。" [3] 初学写字要描红，模仿和借鉴往往是在一个艺术家的艺术生涯的开端所难免的，甚至是必要的。

《娜拉》的演员们固然有时候模仿了外国演员，可是，另一方面又揭示出一件有意义的事实：有些演员开始能够深入地去体验角色，并通过适当的形体技术去体现角色。就是说，中国演员们承继了前辈的和外国的经验，通过刻苦的学习和钻研，现在已经开始在自己的表演中实践了被称为斯坦尼斯拉夫斯基体系的若干重要原理。陈鲤庭记述："为说明这种演技的完好的印象，我也愿引前述《娜拉》演出评论中的记述作例，那评论文以斯坦尼的警句开始，说演员进入舞台之前，不仅需要化装他的身体，更重要的是化装他

1　Frederic March，也译作"弗雷德里克·马奇"，为两度奥斯卡金像奖影帝。——编者注

2　Lionel Atwill，也译作"莱昂内尔·阿特威尔"。——编者注

3　陈鲤庭：《演技试论》，见 1942 年 6 月 25 日重庆《新华日报》。

的灵魂……"[1] 据我回忆,在当时赵丹和金山的表演中,除了模拟之外,有若干片段也具备了以上的特点。《娜拉》的部分演员之所以能够突破当时中国表演的水平,在若干程度上体现了斯氏的原理,并非因为他们曾经系统地学习过斯氏学说,而是因为他们承继并发扬了当时中国话剧前辈的表演中的优良经验。具体言之,他们批判地接受了南国社陈凝秋等的本色表演的热情真挚的体验部分,也接受袁牧之的模拟表演中的精确地刻画角色性格的体现部分(包括对外国演员的模拟),这些相反相成的经验汇集在一起,相互补充,集中表现在某些演员身上。起初他们在暗自摸索当中并不知道有所谓斯坦尼斯拉夫斯基,他们虽然前进了一步,可是由于前辈的经验没有经过整理,他们还找不到一套完整的、科学的创作方法。在这个契机上斯氏表演学说开始零零碎碎地介绍到中国来,适应了中国表演艺术发展的要求。这是斯氏表演体系之所以当时能在中国传播的内因。

上海业余剧人协会继《娜拉》之后,还演出《钦差大臣》《大雷雨》《欲魔》等剧,当时在章泯、贺孟斧、陈鲤庭等人的推动下,演员努力从一些零碎的文字资料中学习斯氏的理论,并把它定为剧团的艺术方向。有些演员的表演曾经达到较高的水平。当时美国耶鲁大学的戏剧教授亚历山大·邓恩看过他们的演出后写道:"该团的表演风格我认为是表演艺术最佳之一种,因其演来极为细缜,且富有想象力,在美国,我们认为此种特点是俄国作风(意即莫斯科艺术剧院的作风——里注)。……在《大雷雨》剧中,赵丹(奇虹)演到抱回妻(卡杰琳娜)尸见母之一段,及在《欲魔》最后一幕,魏鹤龄认罪时恐怖的表情,直至现在尚深印在我的脑海之中。"[2]

1　陈鲤庭:《演技试论》,见 1942 年 6 月 25 日重庆《新华日报》。
2　亚历山大·邓恩:《我所见的中国话剧》,见《戏剧时代》1937 年第 1 号。

就在当时学习斯氏体系的热潮中，我翻译了李却·波列斯拉夫斯基[1]的《演技六讲》，初版于 1937 年 4 月。同时我着手翻译了《演员自我修养》第一、二章，但，这个工作随即为抗战所打断，1939年我与章泯相约合译全书，经过许多蹉跎，直至 1943 年才得出版。

大概从 1941 年起，国统区的戏剧工作者间，又出现一次学习斯氏体系的热潮。

从抗战开始，中国戏剧工作者分散到全国各地，深入大小城市、穷乡僻壤，演剧队伍比战前不知扩大了多少倍。在战争初期，战局变化极大，同志们经常到处流徙，除了演剧之外，还得做各种群众工作。到了战争后期——战局相持阶段开始，演剧团队逐渐定居下来，开始演出一些大型的戏。演员们痛感业务荒废已久，新的成员需要锻炼，老的一辈需要提高，大家又重新开始学习斯氏体系。但，有一点是跟过去的学习不同的：广大的演员们由于在抗战中深入生活的结果，多少洗脱从前模仿西洋的习气，沾染了若干泥土气息。他们开始注意到要创造中国人，创造中国作风和中国气派，也明确必须在中国气派的基础上接受外来的表演学说。

1942 年夏，重庆中国万岁剧团利用下乡暂避日机"疲劳空袭"的机会，在离重庆数十里外的北温泉的乡间，集中几十位有经验的演员总结自己的经验，并对斯氏学说进行集体的学习。我是参加者之一。当时我刚译完《演员自我修养》不久，初步学习了斯氏学说一些主要的论据，此时又得到机会接触许多演员朋友丰富多彩的、生动具体的经验，便产生一种强烈的冲动，想把这些经验记录下来——这就是《角色的诞生》的由来。在写作中，我企图根据斯氏学说的一些重要的论点，在我个人所见到的演员的优秀演出中去发现一些正确的、有用的经验，而不愿硬搬"体系"。我从我同代的

1 也译作"理查德·波列斯拉夫斯基"。——编者注

优秀演员的创造中得到直接的启发和教育，我在书中曾引证过袁牧之、唐叔明、陈凝秋、赵丹、金山、舒绣文、张瑞芳、孙坚白（石羽）、陶金、高仲实等等同志的经验的片段，有时候我提到他们的姓名，但，有时候为着达到较大的概括，我便以某一同志的经验为主，而附加以必要的补充和虚构，就不便直接指名（例如书中所述的 B 小姐的做法是根据张瑞芳的经验加以引申的，C 小姐是以舒绣文为"模特儿"的）。不过应该补充一句，这里所引证的是他们二十年前创作经验的某些片段，而不是他们创作经验的总结，这中间难免有歪曲误解之处。

正当我写作本书第一章时（1942 年夏），在远离重庆几千里外的革命圣地延安，毛泽东同志发表了论革命文艺的经典著作《在延安文艺座谈会上的讲话》。这篇讲话马上就擦亮了广大解放区的文艺工作者的眼睛，可是我当时却仍然局促在重庆的阴暗角落里，照不到阳光，目光短浅，看不到现在视为理所当然的一些根本性的问题。同时，在国统区内，写作没有自由。因此，这本书的论述有一定的局限性和片面性，是可以理解的。此次再版前，对若干章节曾加以修改，但在总的方面，还保存原来的面目。

我现在只想把书中所涉及的几个关键问题提出来，作一个总的补充。

第一，演员扮演角色要从自我出发的问题（见本书第一章第七至八小节）。

这是从英国著名演员亨利·欧文一直到斯坦尼斯拉夫斯基学派的一种基本看法。直到现在为止，我认为是正确的，可是必须加以以下的补充：演员的"自我"，不是抽象的"自我"，而是隶属于一定的阶级的"自我"。资产阶级演员是从资产阶级的"自我"出发去扮演各种不同的角色；无产阶级演员是从无产阶级的"自我"出发去扮演各种不同的角色。从不同阶级的"自我"出发去演同一

个角色，必定有不同的理解、不同的体验，因而对角色作不同的解释。只有从无产阶级的"自我"出发才能对角色作最正确、最深刻的解释。特别演工农兵角色更是如此，演员从小资产阶级的"自我"出发去扮演工农兵，其结果必然是"衣服是劳动人民，面孔却是小资产阶级知识分子"[1]。因此，演员从"自我"出发的前提是思想改造，是力求确立无产阶级的世界观和立场观点。

斯氏体系是先进的表演创作方法。先进的创作方法必须在正确的世界观指导之下，才能发挥积极的作用。有人认为斯坦尼斯拉夫斯基不重视创作的思想性、倾向性，这是不准确的。他只是反对把与剧本无关的倾向外加进创作中，他认为"倾向必须变为艺术的本身意念，转化为情绪，变为演员的发自衷心的努力与第二天性。只有在这样的时候，倾向才能在演员—角色和剧本里进入人类精神生活中去"。他在《演员自我修养》里提出了一个著名的公式：

$$\text{贯串动作线} \qquad \text{最高任务}$$
$$\longrightarrow \longrightarrow \longrightarrow \longrightarrow \longrightarrow \longrightarrow \quad \text{倾向}$$

这是斯氏体系的精华。显然，只有在无产阶级世界观的指导下才能是正确的倾向。那些以为只要掌握斯氏方法，就能正确地创造出生动的人物的看法，是错误的。欧美资产阶级的某些演员就是力图阉割斯氏体系中有关倾向性和思想性的部分，把体系贬低为一种简单的表演技术，以便为他们自己的阶级服务。我们运用斯氏的方法去创造角色时，如果脱离了正确的世界观的引导，可能走入歧途，甚至招致创作上的错误。

演员从"自我"出发去扮演各种不同的角色，其艺术效果也因演员自我的创造积累的不同，而有不同的效果。

1 毛泽东：《在延安文艺座谈会上的讲话》，见《毛泽东选集》第 3 卷，人民出版社 1953 年第 2 版，第 858—859 页。

有一次我同赵丹同志谈到这问题时，他发表了一些精辟的意见，大意是——

我演聂耳时，我是我，聂耳是聂耳，可是我是从自我出发的。我十分熟悉他，十分了解他的善说好动、乐观爽朗的性格和他的一切内外的特点。我通过自己与他长期相处的活生生的经验去接近聂耳这角色。

我演林则徐，也是从自我出发，我没有见过林则徐，我搜集有关他的照片、传记、史料、传说，进行反复钻研，把这人物在自己想象中复活起来，找到自己与角色相通的东西，逐渐接近角色。这样，角色带领着我，逐步产生自我感觉，建立了角色的信念。

我演《海魂》中的海军起义战士陈春官，曾经到海军里下过一阵生活，但由于一向对部队生活不太接近，特别是对国民党海军士兵的不了解、不熟悉（应该说，我下到我们的人民海军中去，是不可能体验到过去蒋帮海军的生活气息的，即使听些材料，那些年轻的人民海军战士讲来，也不可能给我以形象上的满足），于是，我只能从一个"干瘪的自我"出发，得不到角色的实感，抓取不到人物的具体形象，出发是出发了，却怎么也走不远！

他的话揭示出一个道理：演员从"自我"出发，必须在平时有丰富的创造资料的积累，而关键在于深入生活。本书中提到过，远在帝俄时代，托尔斯泰和斯坦尼斯拉夫斯基也提倡深入生活，但他们深入生活的目的是站在一个艺术家的地位到生活中去收集创作素

材，而我们深入生活是要"长期地无条件地全心全意地到工农兵群众中去，到火热的斗争中去"[1]，是要跟工农兵"打成一片"，改造自己的思想感情，"由一个阶级变到另一个阶级"，成为艺术战线上的无产阶级的代言人。也只有认真实行思想改造，才能更好地理解、体验工农兵的感情，获得最丰富、生动的创作资料。

这些道理在今日已经是尽人皆知，可是，在我写作的当时并不懂得，因而许多言论是短视的、肤浅的。

其次，演员创造一个角色的过程包括了从认识到实践、从体验到体现等一系列的过程，概言之，包括了演员最初从剧本中获得的对角色的感性认识（印象），能动地发展到理性的认识，又从理性认识能动地指导演员如何体验并体现角色等一系列的过程。在表演艺术中，感性和理性之间互相作用的关系问题，是从 18 世纪以来，许多表演大师争得唇焦舌敝的一个根本性的问题（见本书第四章第四节）。我在书中提到过演员对角色的感性认识和理性认识的问题，谈到演员一面对角色进行正确的评价，一面站在角色的角度内去体验角色生活之间的矛盾和统一问题等等。这些问题都与辩证唯物主义有关。当我学习了毛泽东同志的《实践论》和《矛盾论》之后，我发现这些文献谈的虽是哲学上的根本问题，可是对演员的创造工作却有极端重要的指导作用。

演员创造角色的过程和其他认识过程一样，经历着由实践到感性认识到理性认识再回到实践的反复历程。演员接触角色，运用活跃的艺术想象力，联系到在社会实践（生活）中得到的有关直接经验和间接经验，产生对角色的感性认识。没有这些感性认识，演员是寸步难行的。演员的社会实践（生活）愈丰富，感性知识愈多，

1　毛泽东：《在延安文艺座谈会上的讲话》，见《毛泽东选集》第 3 卷，人民出版社 1953 年第 2 版，第 862 页。

创作就可能愈顺利。但是，这些感性认识并不一定完全可靠，它们可能还是片面的、表面的，还只反映了事物的外部联系。正如毛泽东同志指出的："要完全地反映整个的事物，反映事物的本质，反映事物的内部规律性，就必须经过思考作用，将丰富的感觉材料加以去粗取精、去伪存真、由此及彼、由表及里的改造制作工夫，造成概念和理论的系统，就必须从感性认识跃进到理性认识。"[1] 演员积累了丰富的关于角色的感性认识，有了对角色的生动印象，这还不够，他还必须站在无产阶级立场，用科学的方法，加以这样的改造制作工夫，跃进到理性认识，只有这样，才能抓住角色的本质。

演员工作和科学工作不同，演员要创造的是有血有肉、有感情的生动形象，所要表现的是人的精神生活，自始至终，即使在理性认识阶段也必须借助于具体、生动的感觉材料。演员之需要理性分析的过程，不是停留在理性认识上，而是通过它来打开感性的门，以便对纷至沓来的感觉材料进行选择和加工，正确地进行体验，积极地引导情感完成一个接一个的角色心理和形体的任务和动作。在孕育角色，特别是进入具体创造的阶段，演员所凭借的毋宁说是他的感觉材料，因为演员是凭他自己的身体、自己的感觉、自己的情感、自己的思想，生活于角色之中，即通过体验去体现角色的，而这一切又必须置于理性的指导之下。只有当他理解了，才能深刻地感觉，而只有当深刻地感觉，即一切有关的感觉材料都起来帮助他的时候，演员才能行动起来，进入角色的创造。即使在这样的时候，也还不能摒弃理智的监督和控制。可以说，理智—情感、意识—下意识，一直交织在整个创造工作中。它们相互交错，统一在实践基础之上，正是这种理性与感性相辅相成的辩证统一关系推动着演员的创作。

1 毛泽东：《实践论》，见《毛泽东选集》第 1 卷，人民出版社 1952 年第 2 版，第 280 页。

毛泽东同志的伟大著作使我发现我原书中某些章节（例如第二章第四节《爱角色》）中，有些看法是错误的，进行了一些修改。我相信未被发现的错误还会有，希望得到读者指正。

第三，写作本书时，我处在资产阶级文艺思想层层包围之中，往往运用它的错误思想来解释表演艺术。例如当我企图解释一个演员之所以能演各种不同的角色时，曾引证托尔斯泰在《复活》中的话："我们可以说到一个人，他的善的时候多于恶，智的时候多于愚，热情时多于冷淡，或者相反；但，假使我们说到一个人是善或智，另一个人是恶或愚，这是不正确的。人如河流，所有河流里的水是相同的，处处一样的。但每条河是时而窄，时而宽，时而急，时而缓，时而清，时而浊，时而冷，时而暖；人亦如此。每个人具有一切人类特征的端倪，有时他表现了这一些，有时又是另一些，他常常完全不像他自己，却同时仍然是同一个人。"这种看法曾经迷惑过我，现在，我看出托翁是把人放在超阶级的地位上，看成一个抽象的人。这是托翁阶级和时代的局限性。按照马克思主义的观点，存在决定意识，在阶级社会里，人的思想感情无不打上了阶级的烙印，不同的人隶属于不同的阶级，有着不同的阶级属性，世上根本不存在什么统一的、抽象的，即每个人都具有的社会特征，也不可能一个人身上存在着不同的社会特征，而没有某种阶级属性在起主导的作用。离开阶级性来判断善恶是不会有结果的，不同的阶级有不同的善恶标准。无产阶级是历史上最先进的，阶级，因此无产阶级的标准就代表了历史的标准。这也就是说，无产阶级和劳动人民的阶级属性、品质，是推动历史前进的是好的，具有这样的阶级属性、品质的人是好人，而一切反动阶级的属性、品质，是阻碍历史前进的，是坏的，具有这样的阶级属性、品质的人是坏人。对于历史人物，则可以根据他对历史起推动或阻碍作用而判断其好坏。总之，好和坏之间是壁垒分明的。文艺作品中的正面人物和反

面人物，是现实生活中阶级分野、阶级斗争的反映，是革命与反动的斗争的反映，是先进与落后的斗争的反映。一个演员之所以能够演正面人物和反面人物，并不是因为"每个人具有一切人类特征的端倪"，恰巧是因为演员具有先进的无产阶级的立场、观点、方法，能够正确认识角色的阶级本质，抓住他的本质特征，理解他全部思想感情的基础，从而能够正确地进行体验。当然，这只是具有指导意义的一面，单有这一面是不够的，作为演员还必须具备丰富多样的生活阅历和艺术想象，并且掌握足够的体现能力和技巧。

另外，我在书中曾大量引用欧美电影、戏剧演员和他们的作品来阐明自己的论点，这是当时所能收集到的一些资料，今天年轻的读者看来可能有"太洋"和生疏之感。如果全部撤换，牵涉的面太广，需要另起炉灶，只好保留原来的面目。

书中所引《演员自我修养》第一部的译文，摘自解放前我和章泯同志根据英译本合译的中文译本。前几年由中国电影出版社出版的中译本（见该社出版的《斯坦尼斯拉夫斯基全集》第二卷），是根据俄文斯氏全集译的，这是海内较好的本子，本应据此校正，但因英译本和后来经斯氏一再修订的俄文斯氏全集中的本子颇有出入，两种中文本也就不同，势难一一复按校雠，故仍依存原貌，未予更易。

旧衣缝穷，毕竟比不上新衣服。不过，这上面总多多少少地留下了这一代演员同志们摸索前进的踪迹。让这本书成为一块过渡时期的踏脚石，来迎接新生一代的演员同志们的壮阔的步伐！

1963 年 6 月 6 日

1947 年初版序

保罗·牟尼 [1]（Paul Muni）有一次报告他在舞台上与在镜头前的工作经验，他说："你并不在表演，你在做反应。"这个说法是科学的——符合当代心理学者一般地认可的"刺激与反应的假设"（the Stimulus-Response Hypothesis）。"人的行为，乃是人体对于现存的内在与外来的全部刺激的整个反应。"

这样来理解行为，那么我们不妨说：八两的刺激应引起半斤的反应，十二两的刺激应有十二两的反应，那才可算是恰到好处。假使反应过分，例如八两的刺激倒引起了十二两的反应，在实生活中，此人可能是"生的门答而" [2]，而在舞台上，不成问题是表演过火。又假使反应不及，例如十二两的刺激只引起了半斤的反应（这个乃是否存在的问题，而不是反应是否全部外露或发挥的问题），在实生活中，此人可能是麻木的、薄情的，而在舞台上极可能使得台下观众感觉到不痛快不过瘾，普通说这样表演"平"（无高潮、无节奏）与"温"（不卖力、不诚恳）。这里虽用"斤""两"等字眼，还意味着"质"与"量"的双方面。

刺激可以分为两类。一类引起"自然人"的立刻的、比较简单的，主要是生理方面的反应（这是一切自然人所共同的，不论黄

1　也译作"保罗·穆尼"。——编者注

2　系 sentimental 的音译，意为多愁善感。

种、白种、黑种、棕种或混血，有时甚至马、犬、猿等高等动物），例如出汗、流泪、呕吐、打喷嚏、当风闭眼、触火缩手以及心跳与呼吸在剧烈动作时加速等等。又一类引起"社会人"的相当复杂的、整个的，可能是延期或历时较长的处世反应（这却因人而异，每个人的健康、社会背景、教育、修养，尤其是个别的特殊的生活经验，意识地或下意识地决定一切），例如人们的反应绝不会是完全一样的，虽然他们登留同一的燃烧着的高楼，或乘坐同一的下沉着的危舟，或听到同一的密集的枪炮声，或身患同一的不可救治的病症，或遭遇同一的十分不公平的待遇等等。一个人的行为，可以说是自然人的与社会人的两类反应的交织；而人格的不同，实由于此人的与彼人的社会人的反应大体上不相同。

社会人的反应是些什么反应呢？它是自然人的反应的发展、磨炼与修正，心理学的术语为"制约"（Conditioning）——它没有一个动作不是自然人原来能有的，不过经过社会生活的制约，各人的应用不同罢了。除非一个人生活在比《鲁滨逊漂流记》中的孤岛更渺无人迹的地方，他便不能不成为一个社会人，他便不能不在他的自然人的反应上建筑起并发展着他的社会人的反应。至于在舞台上，情节的发展本是人与人之间的社会关系的变动与调整，人物的发展也本是他的对人的态度与企图的变动与调整。保罗·牟尼说的"你在做反应"，所做的百分之九十以上当为所扮演的剧中人应有的社会人的反应。

学习演技的与教授演技的所同感的困难，是那可以在课室内按部就班地学习与按部就班地教授的，只能在自然人的反应方面较为有把握——这就是通常所谓"表情"。至于表情即自然人的反应如何应用到角色上——什么样的剧中人在什么样的处境中须用哪些自然人的反应以恰好地做出必要的社会人的反应——却不是单靠课室中的"基训"所能为力的。教师对学生，导演对演员，可以解说，

可以暗示，可以鼓励，可以纠正，以帮助扮演者从他自己的生活经验中（广义的，包括工作经验在内）撷取与选择那可以使用的材料，再慢慢地酝酿而成熟为一个有机体的演技。但如果扮演者的生活经验不够，"做反应"老实说无法下手。

如果机械地来讲，演技不外这样的三步：第一步晓得剧中人在台上的某一刻所遭遇到的是些什么刺激；第二步晓得剧中人此一刻应有些什么反应；第三步晓得怎样把这些应有的反应，清楚地、有力地、美观地、恰到好处地在台上做出来。如果一个演员真这样机械地去从事，那结果不免也是机械的、无血肉无生命无灵魂的、不有趣不感动不可信的，甚至破碎凌乱的。因为台上所须有的反应，每一剧中人应该是整个的：不是理智、态度、企图、情感、情绪、情操、姿态、行动与小动作等等各自为谋，而是一气呵成，打成一片——犹如千枝万叶，万绿千红，只是构成一株树。所以有时像有三步，而真正的创作，我一向觉得，一切会是一起来的。前面所说第一第二步，我以为做到还比较容易；难就是难在这个"怎样"。"晓得""怎样"，仍是不够的；更重要的，乃是"会得""怎样"。

"怎样"，"怎样"！！

如何便"会得""怎样"，每次"会得""怎样"！这是学习演戏者所关心的，也是职业演员所关心的。

中国的旧说法，扮演者应能"设身处地"。改用心理学的术语，扮演者不仅须有丰富的生活经验，更须有"强盛的想象力"；在真实刺激并不存在的时候，扮演者能自主地、便利地、准确地去想象，即假定它们存在，以引起在台上那一刻应有的反应。但这又是一个"怎样"的问题。

中国有个旧说法："大匠能与人规矩，不能使人巧。"这个"怎样"是只可"意会"而不能"言传"的。但是斯坦尼斯拉夫斯基记录了自己的以及别人的工作经验，勇敢地努力于"言传"这个"怎

样"。郑君里记录了别人的以及自己的工作经验，也勇敢地努力于"言传"这个"怎样"。我以为后者受前者的影响颇大，后者也是前者的延长。如果郑君里不翻译《演员自我修养》，也许他不会想到，甚至写不出他的《角色的诞生》；但后书确有它自己的贡献，有很多话确是未经前书道出的。这两本书我都用心地读完，我学习了不少东西。更因目前中国的戏剧工作者忙于实际工作，能够从事"戏剧文艺理论"的研讨的，数已不多，而从事"舞台技术的理论"的探讨的，几乎绝无仅有。因此我特别珍视这册富有创见创说的《角色的诞生》。我相信其他读者也会和我一样珍视它的。

洪深

1947 年 12 月 3 日

演员与角色

一 体验与模拟

表演的基本目的只有一个，就是演员根据角色的性格在舞台上创造出一个有血肉的人。

这中间存在着两个对立的、矛盾的因素：演员和角色。

为什么说演员和角色是矛盾的、对立的呢？

因为演员原来是一个社会人，而角色是剧作者所创造出的另一个社会人。无论这两个人是怎么样相似，他们总有些差异，两个人格多少是不同的。最后，这两个不同的人格仍旧要统一为一个人格。

在演员创造过程中，演员先是与角色对立的，后来才慢慢与角色统一起来，这差不多是大家共通的经验。

然而，在表演方法上，事实上的确存在着两种流派——一派是重视演员与角色之间的不同和对立，另一派是重视两者之间的统一。

前一个流派是从角色的外形模仿着手。

后一个流派是从演员的内心体验着手。

前一个流派的演员们，因为使用不同的手段和方法来模仿角色的外形，产生了三种不同的模仿的方法：

（一）一般化的模仿

（二）刻板化的模仿

（三）性格化的模拟

后一个流派的演员们，因为是在不同的方式之下运用自己的内心去体验角色，也产生了三种不同的方式：

（一）本色的体验

（二）类型的体验

（三）性格的体验

我们要把这六种不同的演技，在后面分别加以讨论。

二 一般化的模仿

入题之前，我们想先说明：在演技的领域中，什么是模仿。

模仿是一种机械性的复习。

要表现角色的思想和情感，演员可以机械地复习一般人用以表现思想和情感的共通方法（这是一般化和刻板化的模仿的根源），也可以机械地复习从自己的体验中所得的成果（这是性格化的模拟的根源）。

所谓"一般化的模仿"是指什么呢？

我打算借用一些实际的例子来说明。

假定有一个未受过演技训练、毫无表演知识的人打算登台演戏，可不可以呢？

自然是可以的。离现在[1]二十年前后，在我们这圈子里，真正从科班出身，练好了一套本事才登台表演的，很难找出一两个人来。在现在或以后，这种情形还是有的。这种本领可以是无师自通的。为什么演戏有这样的便宜呢？

因为一个剧作者无论把某一角色的性格写得多么复杂，这种复杂的性格都不过是由那角色许多个别的、简单的行为所表现出来的。而人类行为的构成，在生理和心理的基础上，大家都是一样的。人类受了一定的刺激便发生一定的反应，这种反应在神经系统上引起了情绪的（心理的）变化，在人身内引起内脏和机体的变化，在身体外部引起了面部表情、声音、动作的变化（以上是生理的变化）。"这许多动作中最可以说明心理的，当然是那最容易看得

1 指写作该文的当时——1942年前后，下仿此。

见的动作了[1]，于是动作和姿势竟成为心理的符号标记、说明招牌。"（见洪深先生著《电影戏剧表演术图解》）这些标记人人都认得出，人人都会使用。

试把一个角色的最复杂的心理状态分解为个别的行为，则其表现亦不出乎行、坐、交谈、沉思、喜、怒、哀、乐等等而已，有什么了不起呢？这些本事谁都有的。

不错，舞台上的表演跟日常生活究竟有点不同，于是只要有一位行家指点他"你得把动作、声音放大点，观众才看得清，听得见"，就行了。

所以泰依洛夫[2]说："有人问什么是最容易的艺术，我将回答是演员的艺术。"

我在最初登舞台时就有过这样的经验。

十多年之前，导演在排演时告诉演员的仅限于在台上怎么走动走动（大地位和大动作），其余的一切都可以听演员自由发挥。我们拖着天生的身体上台，自信只要心定胆大，未尝不能像在日常生活里一样的喜、怒、哀、乐。因为要准备也无从准备起，唯一的担心就是怕忘词。

一上场，迎头碰到一阵上台晕，像初次掉进水里的人一样，眼里只见蒙蒙的一片，呼吸被窒息，手足没有依凭，导演教好的地位和动作不知该用在什么地方，一个动作刚做出来马上就觉得不对，迈前一步马上就退回来，自己完全陷入矛盾的、无意识的乱动中。好容易使自己强自镇定下来，记起了角色的情感和动作，也记起了在日常生活中我们表示情感的习惯的样子，我便顺手拈来几个现成的动作（自然其中还掺杂许多无意识的乱动），于是渐渐觉着心没

1 包括面部表情。

2 泰依洛夫（A. ТаироВ, 1885—1950）为苏联革命初期的名导演。

有那么慌，动作和情感的味道似乎有点相近，再也不像初时那样，心是这样想，手足是那样动了。

当我发现这诀窍的时候，我在以后登台便晓得该在什么地方用功夫了。我感到这些表情和动作不够有力，我一定要把全身的气力用在每一个表情和动作上面。卖力恐怕就是把戏演好的法门，一举一动要"做足"（意思是演到过火），一出场声音就"高八度"，手舞足蹈，摇头摆尾，怒则咬牙切齿，全身发抖，悲则大声哀号，皱眉挤泪。因为每个表情都要"做足"，上下的表情都很难联成一气，于是在观众看来，只感到喜怒无常，装腔作势，而我当时自以为是鞠躬尽瘁，极痛快淋漓之至。

上过几次台，便感到一双手是最难对付的，垂着不对，插在口袋也只能是暂时的。一定要好好地运用它们，于是台词便成为动作的课本。所谓动作，主要的是指两只手怎样耍法。如说数目，必屈指计算；言大小，必伸臂作比；说"今天天气很好"，则以食指指天；说"你这个家伙真不好"，则念到"你"字时用手指对方，念到"不好"摇手示意。一切动作唯恐表现得不显明，一切意思唯恐交代得不露骨，把观众看作聋子和近视眼似的，非如此不足以使他们领会。

像我这样的经验，我相信大多数朋友都可能有的。我当时是使用人们通用的一般化的标志和符号从皮相上来模拟一个角色，在这些标志中，使用得最多的是图解式的动作。

这一种演技，据我后来从书本上所知，称为"票友式的过火表演"（见斯坦尼斯拉夫斯基的《演员自我修养》第一部第二章）。

为什么说它是"票友式"的呢？

因为这种演技是原生的、自能的，是没有演剧修养的人所能使用的唯一的东西。

有人问斯坦尼斯拉夫斯基[1]（后简称斯氏）："一个毫无经验的演员表演时所使用的是一些什么材料？"斯氏反问他：

"用与你所描写的人物相符的、真实的有机的情感吗？这些情感你是一点也没有的。你甚至连从外表抄袭得来的一个完整的活生生的形象，都不能有。这么一来，你怎么办呢？你就把那偶然闪在你的心中的第一个触机抓住。你的心中储满了这些东西，准备在生活中随时应用。形形色色的每一种印象，都留存在我们的记忆中，只要需要时就可以用。在这种匆促的或一般化的描写的场合，我们不大留心我们所传达的东西是否与现实相符。为着把各种形象活现起来，日常的习惯已经替我们产生许多刻板的格式或外表的描写标志，这些东西得感谢悠长的习俗，使我们每个人都认识。"

其次，为什么说这种演技是"过火"的呢？

一种行为的构成，人的感官所接受的外来刺激是"因"，促起的生理和心理的反应是"果"。这种演技只模仿一件事或一个人的一般化的外壳，它不仅是脱离了最重要的"因"，而且自然也用形体的反应来代替内心的（情绪的）反应。情绪和形体的活动是一致的，离开了情绪的活动，形体上的活动（如动作、姿势）自然是造作出来的。这就形成我们经常所说的"演结果"。拿我当初表演悲哀的经验举例吧。为什么这个角色要悲哀呢？他是在怎么样的一种情境之下悲哀呢？这些问题并没有打进我的心，我最初只想到一个问题，就是，在这个地方我要悲伤！老实说，在当时，我实在没有办法叫自己悲伤起来，但是我不得不悲伤给观众看，于是我不得不"大声悲号，皱眉挤泪"！斯氏说得好："在舞台上不要为奔跑而奔

1　斯坦尼斯拉夫斯基（К. С. Станиславский，1863—1938）为莫斯科艺术剧院创办人，名导演与演员。创立现实主义的表演方法，该项方法详见《演员自我修养》与《我的艺术生活》等书。本书所引用的斯氏论点多引自郑君里、章泯根据英译文重译、1943年重庆新知书店出版的《演员自我修养》第一部的中译文，下仿此。

跑，为难过而难过。在舞台上不要'一般地'动作，为动作而动作，要常常抱着一个目的去动作。"假使撇开奔跑或难过的原因和目的勉强去奔跑或难过，结果只有出之于做作、模仿。演员的一切努力只好在这模仿的外壳上用功夫。演员愈是卖气力，其夸张的程度就愈大，角色的较深邃的心理活动全被损杀，所以才说这种演技是过火。

这种演技虽然通常流行于业余的"票友"或新进的演员之间，但是当一个有经验的演员表演一种他不知道的、不了解的、无法体会的事情或人物的时候，也容易沾染这种毛病。他既然无法表现他所要表现的东西，他就不能不从一般化的概念中抓取一些皮相的、似是而非的标志加在它身上，聊以塞责。

我自己就有过这种经验。我演过《大雷雨》[1]中的波里斯。凭我当时粗浅的认识，我还能了解他是个帝俄时代受封建地主压迫的小商人，他的懦弱的性格正反映出当时的黑暗势力的猖獗。但帝俄时代的这种小商人究竟是怎么样的呢？说实话，我真想不出，既没有看见过，找也无处找。可是，波里斯的另一种处境却无形中诱发我：他是卡杰琳娜的"情人"。夫所谓"情人"者，不外乎年纪轻轻，漂漂亮亮，潇潇洒洒之谓也。于是不管作者答不答应，我便顺手把波里斯牵到天下有情人的一伙里去。从此用功也有门路了：该温存处极力温存，该软弱处拼命软弱，该难过处便尽量难过，反正这些地方都在剧本里有案可查的。又如阿芒、方达生、周萍（各为《茶花女》《日出》《雷雨》中的角色）以及逢戏不可少的年轻小伙子之流，都不外是"小生"，而小生的特点又不外乎是风流尔雅。普天下的少女角色不外乎是"旦"角，而旦角的要领又不外是动人爱怜。人人如此，个个角色如此。无怪有人说中国难得有真本事的

1 《大雷雨》为俄国剧作家奥斯特洛夫斯基（А. Н. Островский，1823—1889）的名著。

"小生"，而吃"小生"饭者又不能不自叹"小生最难演"了。

从演员的心理去考察这种演技的根源，最显明的特点就是他表演时内心空虚，了无一物。他一方面从角色身上抓不住一点东西，一方面是全身气力不知道使在哪里好。于是他只能把角色的行为情感拆开来，逐件去琢磨，按照祖传的方式，使出吃奶的气力去喜怒哀乐。既然是"无病呻吟"，自然就"言之无物"。你不能说他不用功——他拼命在枝节皮毛的标志上用功。你不能说他不求好——他拼命卖力来讨好。

此外，还有一种现象。

年来颇受人家恭维的一种所谓"生活化"的演技，有一部分在本质上也是一般化的产物，所不同者是：演员使用的是较熟练的技术。他们最讲究表演得自然而随便，要圆润而没有棱角，而很少去关心所表演的是什么。他们把对角色性格（内容）的注意移到技术（形式）上。他们凭自己对角色的一般化的认识，而把角色演得一般化。这形象固然得着熟练演技的渲染，却缺乏真实的、有性格深度的生命，——在技术上他们取法于质朴的自然主义，而在内容上却徘徊于贫乏的一般化。他们表演时，内心模棱而空虚，只是顺手拈来一些自然生活的表象。这病根在于他们居恒对现实的冷淡，对创造的怠工。他们很少睁开眼睛，竖起耳朵从现实里摄吸创造的资料，而往往凭一些概念或"想当然"的想法就去演任何角色了。

三 刻板化的模仿

从一般化的模仿到刻板化的模仿是进了一步。前者多半是流行于舞台经验较浅的演员之间，而后者多半是熟练的职业演员的产物。

演员使用一般化的外形标志时多是顺手拈来，毫无选择的，因

为他只有这一套玩意儿，事实上也不容他有所抉择。同时因为过于卖力，就不免把一些凌乱的、零碎的、无目的的动作添在这些标志之上，叫观众看来老觉得是乱糟糟的、拖泥带水的一团。可是，职业演员已从积累起来的舞台经验中学会了哪一种人该有哪一种动作，什么动作是代表什么意思，且能把它们分门别类，用起来头头是道；他又懂得动作如何交代得干净，什么地方该卖气力，哪一套玩意儿观众"顶吃"，叫观众看来清楚伶俐，亦悲亦喜。

这种表演方法是怎么形成的呢？

一个演员演过相当数量的戏之后，在自己的演出节目中间总不难发现甲角色与乙角色之间有些大同小异之点，用以表演甲角色的方法未尝不可以应用于乙角色。例如士、农、工、商四种角色之间自然有很大的区别，但是两个商人之间的共同点还是很多的。（我们在台上常看见阔佬多大其肚而手舞雪茄，反派绅士常生小胡子而耍手杖，阴险的坏蛋可玩脸痣上的几根长毛，流氓多在掌中滚铁丸，醉汉必打噎，无赖常将帽子推到发后，等等，——这东西假使脱离了角色的性格去使用，就成为刻板法。这里的引例，是指此种情形而言，理由详后。）又如喜、怒、哀、乐几种情感之间自然有很大的区别，可是某种情感的表现总离不开某几种基本的方式，在这些方式中还可以发现一条表现的捷径（如用手覆额以示难过，用手扯发以示痛苦，焦虑必搔头搓手，临险必吐舌，死时必突然闭目垂头，——大多数的演员在舞台或银幕上都是这样的死法，正与戏曲中对眼珠挺腰的死的公式成对照）。他也懂得表现某种情绪的台词总脱离不了某种程度以内的高低快慢，其中又有某种方式最容易收到效果（如表示激昂则一口气念十几句话如放机关枪，沮丧则将句尾的字音拖长，感伤则用"气音"说话，激烈则将音调从低逐渐提高，从慢逐渐加快。演西洋古典剧则模仿牧师传道的声音，演日本人则将每个字改读"阴平"等等）。

他曾经留心看过外国的电影和戏剧，或别的同伴演的戏，在这些人中间，他也许发现了他的偶像和宗师，也许服膺某人表演某一段戏的技艺，他考察过某人演某"路"角色惯用一些什么动作，他辨别了某一种情感如何去表演才会收到最大的效果。他是如此崇拜他的偶像和他们的成就，恨不得马上抓到一个什么机会让他照样显显身手（如有一个时期，朋友们中间颇以模仿外国电影演员为盛事，有的选择弗得力·马区〔Frederic March〕和李斯廉·霍华德〔Leslie Howard〕，有些选择华莱士·比里〔Wallace Beery〕和查尔斯·劳顿〔Charles Laughton〕，而在自己的圈子里，有些朋友又有意无意地模仿袁牧之和赵丹两位）。

而且，有时候他也想到去观察人生——那大概是他被分派去演一个不熟悉的角色，而他自己又不知道怎么样演的时候。他是那样着急，而那角色的模特儿却偏偏故意跟他为难，避而不见，好容易才遇到一个，他要一下子"抓到他的型"，把他眼见的特点——自然是枝节的、皮相的——记下来，连考虑是否跟角色的性格相符合的余裕都没有，便把他照样搬到自己身上去。

于是，他把剧本摊开来读，在记忆中把这批分门别类的材料翻来覆去，考虑哪一种材料可以配到哪一段戏里，他的心像在那里玩七巧板似的在拼砌一个人物。他的拼砌工作完成时，一个整个的人物的形象就活现在他眼前。他们之间有悠久的交谊，所以从形象出现的最初一刹那起，他就对它完全熟悉。

自然他也知道用功的，现在到了他应该向这砌成的形象加工的时候了。他凭借丰富的舞台经验，仔细推敲那形象的每一个技术上的细节，如何强调这段话的抑扬顿挫，如何把台词与动作的接榫安排得动人，如何使动作显得漂亮，这一切技术上的加工都是从讨好观众的观点上去考虑的。他又运用他的那套拿手的方法把它们一下子都安排好了。他预计某几段戏一定有效果或出噱头，便把全部心

思放在这上面，想尽法子要它们保险"出来"。假使在初演时发现了某段戏出了一个意外的效果，那么从第二次起，便大事铺张，强迫那效果"出"得淋漓尽致，挤尽了观众的彩声才罢休。

这一种演技——刻板化的模仿，斯氏称为"机械的表演"。

为什么说是机械的呢？

因为演员在这儿并不是创造一个有生命的角色，而是运用许多分门别类的现成的方法，机械地拼制成一个角色。他并不表现角色的情感，而仅是抄袭某一种类的情感，或做作出这种情绪的美化的外壳。

我们并不想抹杀，这套分门别类的既成的方法最初是从真实当中诞生出来的。它原是在血肉生命中之一个有机的部分。但当有人把它从母体上宰割下来，以备随时随地搬来使用，它便从此失去生机。斯氏在《我的艺术生活》中提到他自己所创造的并演过多次的斯多克芒医生（易卜生[1]的名剧《国民公敌》中的主角）的形象，在长时间的间断之后，他把那角色的内心的线索遗忘了，于是在重演时只剩下角色的无生机的外壳，而流为刻板化的模拟。我们要是把从别的角色宰割下来的东西任意移植在另一个生命上，机械的性质当然更显明。

但是机械的演员的用心并不止于此。他经不住舞台效果的怂恿，要把这些外壳加以雕琢地修饰，强调并美化那些在角色的性格上是枝节的但在外观上常是触目的细节。他把这些枝节的东西夸张到如此的程度，以至那佳制的图形已经离开原生的样子太远了，它原来所含有的一点暗示的意味已丝毫不剩，变为另外讨好观众的法宝。（例如，我们看见过演员们利用小道具来帮助创造性格的各种方法：洋派阔佬可含雪茄，有风趣的少年可含烟斗，恶少可含长烟

1　易卜生（Henrik Ibsen，1828—1906）为挪威大剧作家。其戏剧《国民公敌》又译《人民公敌》。

嘴，农民可含长烟杆，士绅可含水烟筒，等等。这些只要用得合适，都是未可厚非的。但有一些朋友把全部心机都放在这上头，他们把这些道具耍得那么奇巧，花样多而突出，不能不叫观众怀疑这一个角色的大部生涯就是祭起他那心爱的法宝来耍戏法。）

这一种演技的病根，斯氏很扼要地说了出来："我们把机械表演的根源与方法称为'橡皮印戳'。假使你要再生各种情感，你一定要能够从你自己的经验中把它们引申出来。但因为机械的演员并不体验情感，所以他不能再生出情感的外部成果。他借重自己的面部、手势、声音、姿态，他对观众所呈献的除了感情空洞的死面具之外，别无他物。为着这一点，他弄好一大批分门别类的漂亮的效果，通过外表的方法，假装来描绘一切种类的情感。"

为着这一点，他把自己的身体和筋肉施以机械的训练。他对着镜子下过许多苦功，十分明了筋肉活动与表情的关系。原来人体上有一种横纹筋肉，它可以完全受意志所支配，面部表情、动作和姿势的变化都是归它管的。当他反复模拟某种情感时，他的全部注意力都在观察筋肉的细微的变化，设法以操纵筋肉的活动来代替情绪的表现。因为他相信这种操纵能够在台上把表情传达得准确而完善。由于不断的操纵，筋肉的活动本身也养成一种习惯，形成一种固定的形态。到了这步田地，他可以单用理智操纵而心不在焉地（心可以想着别的事情）就能表示出一种情感，这是机械的演员常常引以自豪的。

但，这种没有生命的空壳是绝不能感动人的。"无论一个演员多么巧妙地去选择他的舞台程式，他不能靠这些来感动观众。他一定要有某些辅助的手段以激动观众，因此他乞灵于我们所谓'剧场性的情绪'，这些是天然情感的外表之一种人工的模仿。"（见《演员自我修养》第一部）

按心理学的说法，情绪的产生不必先有身体的激动，而身体的

激动却可以助长情绪的活动。例如我们的身体毫不受激动，愤怒也可以产生，但如果身体已受激动，则愤怒的情绪可以格外增高。机械的演员就是企图以操纵身体的激动来发动一种人工的情绪。例如你咬牙切齿，握紧拳头，收紧全身的筋肉，撑直膝部关节，脚跟顶着地，急促地呼吸，你过一会儿就会感到全身微微发抖。观众看起来，就以为这个演员是在盛怒的情绪的激动中，是一种纯真情绪的有力表现。

机械的演员就是这样利用操纵生理活动的技巧，按照分门别类的刻板法来模拟人类最复杂、最微妙的精神生活。

这种演技之所以流行于职业演员之间，是很自然的。他们积累了相当的舞台经验，明白舞台是一种特殊的程式，有它特殊的技巧、方法和制胜之道。这些东西都是他们辛辛苦苦从实际经验中得来的成功秘诀。他们的想法（对角色的理解和体会）和做法（运用形体的方法）都养成了牢不可破的习惯。加以他们不能不应付职业上的需要，经年不断地轮演着许多戏，他们往往在没有余裕时间深刻地了解角色时，便被迫着要现身于观众之前了。那么他们除了求援于自己的一点窄狭的心得，一些比较可靠的现成方法以外，还有什么办法呢？

在优秀的演员身上，这种毛病还是可能犯的。虽然他曾为他的角色深刻地观察过人生，吸收了许多丰富的典型的材料，但当他使用这些材料时没有用真实的体验方法把它们再生起来——没有通过角色的内在的有机的过程，来吸收这些材料，那他也会从另一条道路走到刻板法。

四　性格化的模拟

从刻板化的模仿到性格化的模拟（模仿是指外表的，模拟是兼指精神方面的）是进了一步。我们先把"性格化"这用语扼要地解

说一下。

马克思说过："人的本质是社会关系的总和。"这总和的人的本质，在演剧用语上，称为"性格"。他不是指一般化的抽象的人，也不是指某一种类的人，而是指那处身如此这般的社会关系之间的一个独特的人格。演员的天职就是在舞台上创造角色的性格。因此，性格不能用一般化的标志来刻画，也不能用分类的刻板法来刻画，而只能从性格化本身入手，这才走上了表演艺术创造的道路。

角色的性格是完整的，包括了内心与形体两方面。各派的表演艺术家都肯定以内心的一面为创造性格的出发点。就拿注重角色外形创造的法国表演大师哥格兰[1]来说，他的看法也是一样："性格是演技的一切的基础。在你心中把握角色的精神，你就会自然而然地演化出它的一切外形。……灵魂创造肉体，并不是肉体创造灵魂。"（见《演员艺术论》第一节）

演员创造的出发点，应该是内心的体验，从内而外，这是一个颠扑不破的真理。

然而哥格兰也有跟别的演剧派别分歧的地方，那就是，在准备一个角色和把握角色性格时，他是自内而外的，而在表演一个角色和刻画角色性格时，他是停留于外的。他说：

"研究你的角色，潜入你角色性格的表皮下，但绝不要恣意，要握牢缰绳。不管'第二自我'欢笑或哀哭，亢奋以至于陶醉，难过到要死的程度，总要把它放在'第一自我'之一贯的无动于衷的、监察的管制之下，放在事先熟筹好的、规定好的限度之中。你在某一次中发现了角色正确的解释，就让这种解释从此保持到永远，而你的任务就是规定出一些手段，使你在任何时间、任何场所

1　哥格兰（Benoit Constan Coquelin，1841—1909）为法国表演正统的代表者，著有《演员艺术论》（*L'Art du Comedien*）。

都可以原封不动地把它再捕捉回来；演员千万不能失掉了头脑。"（见《演员艺术论》第十节）

他又说："从'自然'本身中'再创造'出（角色的）一些个人的特征，通过这些特征来下意识地反映其内在性格——这一种艺术手法我是绝不过问的；演员把握着一切在舞台上可以产生效果的（角色的）特征，将它在一刹那间就实现和再生出来——这才是演员的天才之一。"（见《演员艺术论》第三节）

哥氏揣摩角色性格的目的并不在于掌握内部性格的个人的特征，而在于发现它的可以获得舞台效果的形态，使观众从中观照角色的性格。他之所以在自己的内心深处体会角色的性格，不过是一种手段，而把握角色的外观的特征才是他的最后的目的。

这种外观的特征是角色个人的性格的产物，并不是属于演员自己的，因此这派演员最讲究如何根据每个角色的不同的性格尽可能地改变本人原有的神情、气派、声音、容貌、举止、动作、化妆、服饰，每个角色都要不同的。

在中国演员之间，袁牧之[1]就是走这条路的第一个人。

从他所演的《桃花源》中的百折不回的哲人起，到《万尼亚舅舅》和《狗的跳舞》中的旧俄的没落地主，《回春之曲》中的老华侨，再到《怒吼吧！中国》[2]中的配角——苦力老王，电影《桃李

1　袁牧之在《演剧漫谈》（现代书局1933年版）中写道："我最喜欢在台上把化妆、发音、动作都脱了自己而变成剧中的角色。"又说："演员所要尽的责任仅是成就剧作者和导演者所指定要描摹的个性。所谓描摹就是借经验历历，观察所见，想象所得来模仿。演员的重要工作是模仿，演员把各种模仿所得的成分综合起来，成了剧中所需要的角色，就是演员的创造——这是我的见解。"

2　《桃花源》为日本武者小路实笃的剧本，《万尼亚舅舅》为契诃夫（Чехов，1860—1904）所著，《狗的跳舞》为安德烈夫（Д. Н. Андреев，187!—1919）所著。当时朱穰丞与袁牧之复演后两部剧时，正从事于"难剧运动"。《回春之曲》为田汉先生所著，《怒吼吧！中国》为特列季亚科夫（С. Третвяков，1892—1937）所著。

劫》中的学生，没有一个角色的性格是相同的，而他也致力于给他们一些判然不同的风貌。

我记得当时想向这一方面努力的朋友们曾有过一种心理，就是：能够愈装扮得不像自己本人愈好。假使观众不认得舞台上这角色是谁，待翻开演员表才发出惊叹的声音——"哦，原来是他！"的时候，他的愉快是什么也不能比拟的。

这些朋友们寻求合适的性格化的外形资料的刻苦精神是可敬佩的。如袁牧之为演《万尼亚舅舅》等剧，曾有一个很长的时期朝夕出入于上海霞飞路一带的俄国小餐馆，观察那些游荡的旧俄人物，当他发现了一个适当的模特儿，便每日都追随于他的身后，直至找到他全部可用的材料才换第二第三个对象。又如他在《怒吼吧！中国》中演那年老的码头搬运工人，因长期使用腿力，一条腿又因害风湿而浮肿，所以那条腿包扎得比另一条粗大，走路时略带蹒跚，这简单的一笔非常显明地刻画出一个终生劳碌、虽病足而仍不能不出卖劳力的码头老工人的面影，这印象至今仍未从我的脑海中退去。圈子里的朋友都称誉袁牧之擅长"小动作"，意思是说他擅长把握角色性格外形的特点和"细节"。

在美国电影演员中如号称"千面人"的郎·却乃[1]（Lon Chaney，1883—1930）就是这一流演员的代表，从《笑柄》（*Mockery*）中的工人沙儿（*Sergei*）、《吴先生》（*Mr. Wu*）中的中国老夫子、《午夜伦敦》（*London after Midnight*）中的怪绅士、《歌场魅影》[2]（*The Panthom of the Opera*）中的依力（Eric），直到《钟楼怪人》（*The Hunchback of Notire Dame*）中的敲钟人，都是以截然不同的风度和外在的因素来刻画角色的。

1　也译作"朗·钱尼"。——编者注

2　也译作《歌剧魅影》。——编者注

这派演员不仅是捕捉外形性格化的特点，而且，更重要的是要将他从角色性格中流露出来的情绪活动用外形化的方法固定下来，以供他在连续的演出中反复地应用。

为什么有这必要呢？

这与舞台艺术的特征有关。在别的艺术里——如文学、美术、音乐、电影，甚至演剧中的作剧、导演等等，每个艺术家的创造都是一次完成的。文学家，一次写完一篇小说便交给印刷所，作曲者一次完成他的乐章，便交给演奏者。导演一次完成他的排演，便把工作移交演员去执行。唯有舞台演员，每次演出都等于一次重新创造。而且每一次创造都得依赖他自己的难以控制的情绪的活动，有时可能好，有时可能坏，不像别的艺术家们可以从容推敲，以完成一次至善的创造。因此作为一个艺术家的演员就可能这样考虑：只要在一次创造中我发现了一个理想的形象，我就要把它牢牢地把握住，假使我再让它跟着情绪自然浮动，而影响到那既得的理想的标准，是不智的。情绪的浮动既然是难以控制的，那么最妥当的方法当然是把那情绪流露于外的形式固定下来，每次的演出只要能够重复这固定的形式，就是保持那理想的标准就行了。于是，感谢他们那训练有素的形体技术，他们常常能够把很细微的情感状态再现出来。（演员从事电影工作就根本没有这种顾虑，因为只需要在摄影机前面表演——创作——一次。其次，电影有"特写"的技术，可以把演员最纤细的表情放大，过分讲究外形化反而是有害的。）

当这派演员从情绪中引申出合用的形式，还得施以雕琢，使其适应舞台的程式。这样，这种形式又往往经过一番美化和辉煌的镀金，以便更能够刺激观众的视听，从而许多外烁的、装饰的，即为原生形态所没有的成分都掺杂进去，这一切都是为了提高舞台效果。

为着要精确地重复这形式，哥格兰曾告诫过演员在表演时要绝

对保持冷静，千万不能让自己的情感为角色的遭遇所挑动，这样才能够平稳地操纵自己的形体去模拟角色的心理动态。他说过："演员一定要审视自己在舞台上所从事的一切，自己加以判断，要保持自主。正当他用最大的真实和力量来表现着激情之一刹那间，他千万不要去体验他正在表现着的激情的影子。"（见《演员艺术论》第十节）到此为止，角色的内心经历事实上已被置诸度外了。

像这一类的演技，斯氏称之为"再现的"。

哥格兰的见解是比较极端的，也许只有像哥氏一样对演技有这么高深的造诣，有这么圆熟的技艺的大师才能完全做到。事实上现今剧坛上的这一派演员，多半采用哥氏的修整外形的方法，而在表演时尽可能地用真实的体验把外形"复活"起来。他们企图将原来的情感"灌进"已经固定化的形式之中。不过因为活的情感与固定的形式之间究竟有若干的距离，内与外已经变为两回事，然而演员的这种用心仍旧是可以看得出的。只有当他所设计的外形并没有完全为外来的程式所变形，他的情感才可能从此隐约地透露出来，否则，他的真情的潜流总冲不破那坚固的外壳。像这种例子是颇多的。

简括说，这一派演员偏重于角色的外在形态的模拟和变形，他的内心经验亦"再现"在外形中。

一般化的模仿，刻板化的模仿，性格化的模拟——这一系列的表演都是从角色的外形模拟着手，在原则上是共通的。

票友式的过火演技，机械的演技，再现的演技——这三种演技在方法上有很大的差别。在艺术评价上亦有很大的距离，不可同日而语。

前面所说的三种模仿和三种方法在程序上虽是逐步向上发展的，但并不是说每个演员技艺上的发展一定是照这程序按步上升

的。这些待做结论时再说明。

五　本色的体验

我们现在开始研究另一系列的演技，那是从演员的内心体验着手的。

我们想先说明什么叫"体验"。

"体验"是指演员切身去感觉，纯真地去经验。

要表现角色的思想和情感，演员要切身去感觉，纯真地去体验它们。因为演员主观上的各种条件有所不同，所以他们体验的方式也各有区别，其中最原始的一种，是本色的体验。

前面说过，演员和角色各有互不相同的独立的人格。现在我们要演员去体验角色，演员与角色的性格之间一定要有若干的共通点。假使演员的性格和才能的可塑性比较大，他可能适应各种角色；假使他的性格和才能在某一方面特别发展，他可能适应某一"路"角色；假使他是非常偏狭的，他只能适应某一种角色。

是些什么东西把这些演员限制住了呢？

首先是因为对角色的性格不了解，不熟悉。又有些人即使熟悉，也不一定能把角色演好，这是由于他们过分强调演员与角色性格上的不同所致。

我们常常听见朋友们说，某人演某个角色很好，性格很合适；也有人演某个角色失败了，便推诿说与自己的个性不合，这都是实话。因为"他的个性非常顽固地坚持着自己的领域，竟没有解脱的办法"（见哥格兰前引书）。

一个演员的气质也给了自己相当的限制。我们常常发现一个演员的性格和才能都能相当地适应某一角色，但表演起来总觉得有些说不出的东西不对劲。最后我们才弄清楚这是演员气质上的问

题。诚如瓦赫坦戈夫[1]所说："有时候一个演员的豁达端庄的禀赋特别强，往往不能够跟一个坏蛋角色的必要适应相协调。遇到这种情形，他处理角色的形象一定不免会偏颇。"（见瓦氏札记）

这些是一个演员本身的性格和气质上的限制。其次，"演员的容貌、肉体的外形以及骨骼的架子，有时的确只能演一种'型'，甚至某种性格，那是因为他有着不能适应别一种角色的阻力的原因"。这几种限制，加上更重要的演员的生活经验、才能禀赋、技术修养，往往就决定了一个演员适应角色的范围。

我们先从那受主观的限制最多，适应的范围最窄的演员说起。

这种演员只有一条路，就是使角色的内外特征迁就他自己的。

试回想我们早年参加演员工作的故事，我想大多数人最初一次被选来担任某个角色，其主要的原因就是自己很"像"那个角色，而这种相像又多半是指形体上的。许多漂亮的小伙子在学校时代的游艺会上恐怕都演过女角，因为他的脸蛋儿很"像"女人，魁梧一点的就演小生，貌不惊人的只好委屈点儿演老头儿和老太婆了。注意到内心的相像，已经是进一步的事了，某人温文的禀性，某人粗豪的脾气，都是剧团里现成的几味"药"，每次演不同的剧本，都是"换汤不换药"，老是那个味道，老是那一副嘴脸。

本色的演技虽然是入门演技之一种，但在某种情形之下也可以列入有创造性的演技之中，这是指当他本人的性格能够与角色完全一致的时候。自然这种情形是不多的，往往要等到有些热心的剧作家发现了这演员的特出的个性，特地为他创造一个人物，他的纯真的禀赋才能透露出来，他的天才才能发亮。演员赖此以成名，在中

1 瓦赫坦戈夫（Е. Б. Вахтангов，1883—1922）为苏联名导演，原为斯氏门生，自1918年后，其剧艺主张开始与斯氏分歧。

外均不乏其例。[1]

如初期中国剧坛上的名演员唐叔明、陈凝秋，他们在《苏州夜话》和《南归》等剧中的成就至今仍铭刻在一部分观众的记忆中，这些都是田汉先生以他们的性格为"模特儿"写成的，甚至连角色的身世也有一部分采取他们的真实的生活。作者更在剧情的顶点上给他们本身的情绪的潜流安排好一个出口，他们的真情迸发出来，其势不可抗御，能有哪一个观众不为他们纯真的灵魂所感动呢！

南国社的演技，在总的方向上，是属于本色的体验的，他们的演员在舞台上要求自我的解放，倚重灵感，这些都和田汉先生初期剧作上的浪漫主义的风格相一致。他们中间的优秀演员在舞台上裸露他们人格的全部宝藏，悲哀和欢笑，我想没有人会怀疑是在"表演"吧，他们确实是生活于舞台之上。唯一可诟病的，就是他们无视技术，没法控制情感，反受情感随意驱使（他们有时候会在台上哭到说不出话来），伤害了整个形象的完整性，破坏了自己创作的节奏。这确实是一切浪漫主义表演的特征。英国该派演员埃德蒙·基恩[2]表演激情时，其纯真与热力，是前无古人的，毛病也是在能"放"而不能收。

这种演员，常被称为"个性演员"。

在中外电影中，这种例子更多。从来电影商人就以不断地制造各种不同的、新鲜的"个性演员"来挑动观众的口味。从十多年前全世界影迷都醉心的克拉拉·鲍、查尔斯·法莱尔、珍妮·盖诺

1　法国剧作家沙都（Victorien Sardou，1831—1908，也译作"萨尔杜"）为名女优培恩哈特（Sarah Bernhardt，1844—1923）写戏，意大利剧作家邓南遮（Gabriele D'Annunzio，1863—1938）曾为该国女优杜丝（Eleonora Duse，1859—1924）写戏，而萧伯纳（George Bernard Shaw，1856—1950）有几个剧本显是为爱莲·黛来（Ellen Terry，1848—1928）写的。

2　埃德蒙·基恩（Edmund Kean，1787？—1833）为英国18世纪名优。

直至最近的黛亚娜·窦萍[1]，哪一位不具有一个原生的迷人的性格！而且，哪一位不是给制片者接二连三地用一些大同小异的剧本把他们的人格的特点挤干，直到观众看得倒胃口时，便把他们当废料丢掉，另外找新的！

演员以自己特有的个性闪现于舞台或电影上，在最初的一瞬间，会使观众感到无限的清新与真实。个性愈鲜明的演员，往往就是哥格兰所说"个性非常顽固地坚持着自己的领域，竟没有解脱的办法"的人。他的整个人格往往发挥在某一个特点上。当个性上的天赋的蕴藏枯竭以后，他再没有其他的财富了。那时候他可能很快地陨落，像一颗彗星一样，渐渐从剧目单上消失。

假使他继续过着演员的生活，其个性仍不能适应新的情势而展放得更宽、更有弹性，而他又被迫着去演各种不甚合适的角色，那唯一的办法是让各种角色一律去顺应他自己。于是从观众的眼睛看来，他所演的这个角色与那个角色的区别，仅仅是换了一套服装（如我们过去在中外电影中所看见的那样），他不折不扣地还是他自己。假使不幸一个与他性格距离太远的角色派到他头上，那么，两重人格便在他身上打架，他会变得无所适从，那时候除了乞灵于"一般化的模仿"而外，再没有什么办法了。

个性演员常以其个性的优点自恃，他们从成功的那天起便漠视技术而重视灵感。在他们看来，灵感的有无就是创造成败的关键。就在他们演得最成功的戏里，他们的成绩仍旧是不十分靠得住的，因为他们不能逆料这次的表演情感来势如何。他们对外形的技术极端不重视，他们的部位和动作，在每一次演出中，只能做到"差不

1　克拉拉·鲍（Clara Bow）以"热女郎"为标榜；查尔斯·法莱尔（Charles Farell）擅演富于空想的工人和艺术家；珍妮·盖诺（Janet Gaynor）擅演小家碧玉，与法莱尔号称一对"银幕情人"；黛亚娜·窦萍（Diana Durbin）擅演情窦初开的少女。

多这个样子"，说不定在哪一场中间会临时添上一大批新花样，弄得对手目瞪口呆，而在下一场戏里，他的对手正对他准备好新的适应，他却又悠然地省漏掉了。

个性演员的"体验"是本色的，而不是角色的。他的体验过程充满着下意识的冲动，从不知道"通过意识的技术以达到下意识的创造"（斯氏的表演论的第一原则）。在他们成功的场合，这也许是一种优秀的演技，但这是一种不足为训的演技。

六　类型的体验

从本色的体验到类型的体验是进了一步。前者是指演员的个性只能体验一种角色，而后者是指他能够体验某一"路"的角色，他的适应力是较宽一点。

某些心理学者企图把人格分为两个相反的类型：内倾型和外倾型，或周期型和分裂型（例如外倾型是好外务，多动作的；内倾型则是不尚交际，喜用思想的；周期型的特点是极为兴奋与极为忧郁的时期互相更迭；分裂型的人是与环境不多接触，常过沉默与单独的生活）。戏剧界里所习用的类型术语，原无一定的原则。有的是从道德的标准去分的，如在电影的角色间，惯称好人为"正派"，坏人为"反派"。在"文明戏"中，从剧本（幕表）的拟定到演出，完全建筑在一定的类型上，除了生、旦、丑等的划分大部承袭京剧的规模外，又加入性格的分类，如在小生一项下又有所谓激烈小生、风雅小生、言论小生等等。目前的剧坛固然没有明白的类型划分的用语，然而在一个剧团之内，某个演员能演哪一种的角色，自己人差不多都是心里"有数"的。其中有一种演员，他的个性比"个性演员"较宽而有弹性，但他始终只能适应某种范围以内的一群大同小异的角色，别的角色都没办法演得好，这些我们称之为类

型演员（Type actor）。

但类型的界限，假使是必要的话，应该从演员内在的性格上着眼。

我们对于演员本身性格上所形成的类型，与剧坛上惯用的"类型分配角色制"（Type-casting）所铸成的类型，有不同的看法。前者是演员本身的人格发达的成果，也是他心理活动的一定极限。这种极限每个演员都有的，所不同的是程度上的差别。演员正不必以不能演莎士比亚[1]全部的角色为遗憾（从肥胖、狡猾、夸大的流氓酒徒福斯塔夫到那修长的、犹疑寡断的王子哈姆雷特），因为这样的天才并未有过。相反，演员认清了自己的这种局限，辨别这局限之内的各种心理活动的变化，把这种微妙的活动体会得更深刻，拿它作为创造自己所属的类型以内的这个或那个角色的材料，使它们具有独立的（不是大同小异的）、鲜明而深刻的性格，便可以成为一个优秀的类型演员。

但是，有一种类型演员是被动地造成的。普通经过的情形大概是如此：假定有一个新进演员因外貌或性格上的某种特征被派去担任一个慈祥老人的角色，意外地他演得很成功，于是，从此以后，与此相仿的老年角色——不论是乐天的、豪爽的——都一律分派到他头上来。他性格的明显的特征反复地被铸凝在一个模子里，可是他的内心深处也许还埋藏着一些更深的元素，只有在他自己深沉地内省时才感觉到它的活动，而这种宝贵的元素因为从来没有机会去发掘它，反而日趋湮没，终于弄到他自己也不复意识到它的存在。一方面他的心理老是从那些类型角色的性格上感受重复不已的雷同的刺激，他的反应渐趋于疲惫而固定化，他的新鲜的创作欲绝不会被激起，于是他原有特征上的彩色便日渐褪落。这往往是一个类型

1　莎士比亚（William Shakespeare，1564—1616）为英国大戏剧家。

演员的后期成绩为什么很难胜过他的成名作的原因。

在"以貌取人"的"类型角色分配制"下，这种悲剧发生得更惨。演员常因外貌与形体上的原因而被死缚在某种类型的牢里。人们从来不看他的心灵，别人要的是他的躯壳。我常在美国电影中看见几个面熟的警察，永远是警察，几个匪徒，永远是匪徒！

"类型分配角色制"主要是美国电影的明星制度下的副产物。中国电影演员直接受过它的不良影响，我们话剧界所受的影响是比较轻的。这种制度之所以能在我们圈子里流行还有两种原因：一是我们剧作家所写的人物还有若干公式化的残余；其次，更重要的是因为部分演员自身的生活、性格、气质、修养上的确有很明显的局限性存在，绝不是单凭技术就打得破。因此若干技术上还过得去的，而本身有一定局限性的朋友们，虽然抱有"什么角色我不可以演"的雄心，但徒有雄心却很难改变自己生活上的和禀赋上的局限。因为"创造并不是技术的戏法"（斯氏语），这份错处就不能派在这制度上面。

我准备举两个知名的演员的经历来说明两种不同的类型——演员主观上的类型与被动地铸成的类型——的区别。前者是已故电影演员尚冠武。他长得魁梧而性格颇豪放，在他的初期的从影生活中一直被派去扮演草莽英雄和恶霸，出入于层出不穷的武侠片中，凭他这副身手混了好多年，差点就埋葬在恶斗杀扑里。幸亏他的另一种更深沉的内在的性格被发现，他被擢为《天伦》的主角，这完全是另一种气质的角色——他替当时的中国电影带来了第一个东方式沉静的老人，从此而后，他接着演了两三个相当优秀的角色（如《时势英雄》等剧），一跃而为当时第一流的演员。尚冠武的例子是用以说明类型演员的创造上的大道。另外一个也是电影演员——王桂林，在他初演《人道》的时候，他创造了一个中国富农老头的形象。就表演来说，他的角色有其特色。

自后，联华影业公司的出品每逢有老头的角色，只要是老老实实的，都毫无遗漏地派到他头上。他自己也有这一类的内在性格，他演十个角色，都是一个样子。观众渐渐地看腻了。他的表演褪色了。

中国的类型演员和一般的个性演员相似，多半不十分重视技术——心理的或生理的。他们所用的常是灵感和刻板法的混合物。因此他们所能胜任的类型的范围日益缩小，他们的内心日益淤塞，他们所贡献于剧艺的也愈少。内外技术并重的类型演员，如华莱士·比里和里昂纳尔·阿脱威尔（Lionel Atwill，1885—1946）虽然老是在一群类型的角色里打转，但每个角色都被赋予新的外貌和生命。

我们自然不主张用"类型角色分配制"去造成类型演员，至于演员本身性格所趋向的那一种，在创造上，当然承认有它应得的地位。他应该不断地注重自己内心元素的发掘和培养：他的心要不断地吸收人生所贡献给他的素材，来耕耘他的心，说不定在什么时候，他会在心田里发现某一种新的元素的种子，助它长成，这就可以成为创造一个新角色的胚胎。这样，类型的范围就可以一天天地扩大，从此类型就不会是他的囚牢，而是他的垦殖地。他是自己心灵的拓荒者，他有一座花园了。

假使一个演员是从自己的内心体验出发去创造一群角色，而这一群角色的每一个都有独立的、活生生的生命，这就是优秀的类型演员。

类型演员性格上的局限有些人是可能开拓的（有些人不一定可能），但是不能把它消灭，因为开拓也有一个新的局限。如斯氏所说：

"演员之情感胜过他们的智力的，在演罗密欧和朱丽叶的时候，将会自然地着重情绪之一面。演员的意志强的，可以演马克白和勃

兰特，而把野心或狂热强调起来。第三种类型将会下意识地、超过必要地加重哈姆雷特或哲人纳丹的智慧的阴影。"

这也许是类型演员最大的极限了。

七　性格的体验

从"类型的体验"到"性格的体验"是进了一步。据我个人的看法，这算是演员创作的正路。

我们在前面讨论过"性格化的模拟"，现在谈的是"性格的体验"，这中间有什么区别呢？

这一派演员与前一派相同的是认为演员创造的根基是角色的性格，所不同的是模拟和体验的方法上的问题。

我们说过在表演艺术史上代表前一种倾向的是 19 世纪末期的法国表演大师哥格兰，而代表后一种倾向的，是同时期的英国表演大师亨利·欧文[1]。

这两个流派是表演艺术的根本的区分。

欧文曾经引用他的宗师马克瑞狄[2]对演技所下的定义："要发掘角色性格的深邃处，探索他的潜伏的动机，感觉最美妙的情绪的颤动，理解字里行间的思想，以便把握住剧中人物自己的一般的心灵。"他的要点是说要把握剧中人物自己的心灵。

那么，为什么我们要说欧文这一派的演技是从演员的内心出发，而不干脆说是从角色的内心出发呢？那不是跟我们的常识更接近吗？

因为演员的内心是主体，是动因，角色的内心是客体，是条

1　亨利·欧文（Henry Irving，1838—1905）为 19 世纪后期英国名优。

2　马克瑞狄（William Charles Macready，1793—1873）为 19 世纪初期英国名优。

件，而演技是通过演员的心灵以表现角色的心灵的技艺。假使一开始就要马上抓着角色的内心，是绝办不到的。

甚至演员在舞台上所表现的，我重复一句，还是演员自己心灵的长成的一面。

我想说明我的想法。

人—演员，是个高级的有机体，他的行为、思想、情绪都浑然一体地活动在这有机体里。人—演员不是无生物，可以施以解体的，如哥格兰所说的那样，演员的人格可以截然劈成两边："一边是善感的灵魂，而另一边就自由得像一块柔软的油灰（弥补玻璃窗缝的油灰）一样，一切部分都可以为了适应需要，做成任何形态。"（见哥氏前引书）人—演员的心灵与形体的活动、情绪与理性的活动并不能孤立地分开，而互不干涉。

假使演员的精神活动与形体活动可以那样截然地分开，假使演技的最高目的不是在于创造角色的精神活动，假使角色的精神活动可以用形体去模拟，那么表演的最理想的工具，应该不是有机体的演员，而是无机的傀儡了，因为它才是最冷静的、最服从的，可以随便做成任何形态的东西。这样，我们就距离戈登·克雷[1]的"超傀儡剧"的理论出发点不远了。

正因为有机体的活动、生长、发展的过程是有它自身的规律的，所以援用这些规律使演员的心灵在角色所处的情境中活动长成，是可能的。要演员摇身一变而为与自己的人格不相干的角色，那么除了从角色外形的模拟去着手之外，不能有其他的途径。

演员的心灵只有一个，我们不能把我们的躯体租给别的角色，

1 戈登·克雷（Edward Gordon Craig，1872—1944）为近代西欧舞台装饰的理论家与先驱，主张导演中心论，一切舞台工作者都得服从导演的设计。他认为演员表演时常为情绪所扰，故倡议用傀儡以代替活的演员。

让自己的心灵在里面"唱双簧"。我们只能从我们的心灵本身来想办法。

我曾到一个苗圃里散步,看见各种地带的奇花异草的幼苗都蔚然杂生在里面。那时候是春天。苗圃里面有两三株菊花长得格外茂盛、鲜美,把我的眼光一下子就吸引过去,我禁不住走到跟前去仔细地欣赏它。我问园丁:为什么这几株花长得特别壮大呢?他告诉我是用一种特殊的方法——控制温度、湿度、施肥等一系列的方法——去栽培的。假使别的幼苗经过同样的栽培,也可以一样的繁茂。

突然我想象这苗圃未尝不可以看作演员创作的心田:它可能孕育各种花各种草的幼苗。演员是个园丁,可以按照顾客——角色——的需要,把那棵被选的幼苗培养起来——像那株美丽的菊花一样。

在朋友之间,我也曾经看见过,一个艺术至上主义者在短短的一年间变为精明的投机商人,一个放荡的歌女在一年后变为一个严慎的主妇。他们还是他们自己,但已经是不同的自己了,他们虽然还是同一个人,但从里到外都起了变化。假使把前身看作演员,后身看作角色,那么这些朋友不是已经把演员创造角色的真理启示给我们了吗?

一个人的任何一种心理特点,都是在生活进程中产生和形成的。这些特点是相对固定的,在某一时期,他具有某种比较显著的性格特点;同时这些心理特点也随着生活的变化而变化,因而,在不同的时期中间,他的性格的某些特点消失了,而另一些特点应运而生,逐渐显著起来。一个人之所以形成这样或那样的心理特点,导源于他生活于其中的社会条件。一个角色的精神生活建筑在剧作者为他设计好的社会条件上——我们称之为"规定的情境"。一个角色之所以形成这样或那样的心理特点,导源于不同的"规定的情

境"。"规定的情境"是最初为剧作者所提供，经过导演所丰富，最后在演员的创造想象中成熟和具体化的一种虚拟的"社会条件"。演员根据这些条件，才能体验到与角色相符的思想、感情和行动。演员还是他自己，但他按照角色的逻辑去生活。他的变化是从内心开始的，并不从外表的模拟着手。

斯氏说："无论你幻想什么，无论在现实中或想象中体验什么，你始终要保持你自己。在舞台上，任何时候都不要失去你自己。随时要以人—演员的名义来动作。离开自己绝对不行。如果抛弃自我，就等于失去基础，这是最可怕的。在舞台上失掉自我，体验马上就停止，做作马上就开始。因此不管你演多少戏，不管你表演什么角色，你在任何时候都应毫无例外地去运用自己的情感！破坏这个规律就等于杀害自己所描绘的形象，就等于剥夺形象的活生生的人的灵魂，而只有这种灵魂才能赋予死的角色以生命。"（见《演员自我修养》第一部）

那么演员表演角色时的情感是属于他本人的呢，还是属于角色的呢？假使是属于他本人的，那么他演许多不同的角色，岂不是只能使用一个人的同样的、旧的情感？假使它是属于角色的，岂不是每次演一个新角色，都要发明一种新的情感？

"你希望一个演员为着他所扮演的每一个角色发明各种样式的新的感觉？甚至发明一个新的灵魂？那么一个人要被迫着装载多少灵魂呢？从另一方面说，他能否把自己的灵魂搬出来，换一个租来的、对某一角色更合适的灵魂呢？这种灵魂向哪儿去找呢？你可以问人借衣服、钟表等各种东西，但你可不能从别人身上把他的情感拿走。我的情感是我的，不能出让的，而你的同样属于你的。你可以了解一个角色，同情你所描写的人物，把你自己置身于他的处境中，因此你会照他所做的那样做去。这就会在演员心中激起各种情感，这种情感就会与角色所需要的相符合。但是那些情感并不是属

于剧作者所创造的人物的，而是属于演员自己的。"（见《演员自我修养》第一部）

那么，演员是应该保持自己的形体和声音呢，还是按照角色的需要加以根本的改变呢？

答案是尽可能地保持演员本有的东西，把对角色有妨害的成分加以抑制。因为他们认定形体与内心是人的有机体的统一活动。用机械的方法加以改造，就很容易破坏了其中的一面而影响到整体，影响到人物的真实性。

斯氏的一位杰出的高足普多夫金[1]说：

"当剧本所需要的内与外两方面的表现，不是用公式法去操纵，或用生硬而机械地重复的一些字句、姿态、音调去表现的时候，当这些表现被看作演员自己的活生生的个性的调节和再表现的时候，一个具有必要的真实性的形象才能从此完成。这一种构成角色的态度就会给角色一种有机体的统一，假使角色与演员本人活生生的有机体的统一断然分离，角色的有机体的统一也就不会得到。"（见《电影演员论》）

斯氏的另一位门生瓦赫坦戈夫在 1918 年（那时他仍信服斯氏的主张）写过一封信给俄国名演员查宾说："我之所以喜欢你在《痼疾》中表演医生一角的态度，就因为你保存了你自己的声音和抑扬顿挫，这一点是无疑的。一个人应该通过自己，并肯定自己，去接近那形象。"

这派演技之所以肯定演员本有的形体和声音，是为着要保持角色与演员的有机体的统一，从而创造出角色的有机体的活动。

1　普多夫金（В.И.Пудовкин，1893—1953）为苏联电影名导演，是应用斯氏表演于电影表演中的第一人。此处引用的译文系根据蒙塔古译、伦敦 George Newnes Ltd. 出版的《电影演员论》英译本。

和这派的看法相反，哥格兰主张演员的形体，特别是声音的变化。他说：

"演员第一必须集中努力的便是明确的发声法，这是演员艺术的 ABC，也是最高的目标。

"声音是具有最高弹性、最富变化的东西，要按照角色所需要的做……各种各样的声音。不管要什么声音都可以变化，必须有从笛子到喇叭那样广的音域。"（见哥氏前引书）

但欧文的看法正好相反："如果这个演员没有真正地把握住性格，他的语言仅用了某一种美与智力去完成，这就是不真实。所以在背诵字句上越用功，而在意象上懂得越少，也就是一天天地把自己推进机械的统制的路上去。"

亨利·欧文要用自己天籁的声音去传达与角色相符的情感。他是从内心到外表都肯定自己的这么一个伟大的表演艺术家。英国戏剧批评家 L.A.G. 史脱郎说：

"看见他在舞台上，八十至九十年代（十九世纪）的观众不会忘记他就是欧文：不过他们对于欧文的显然的人格所能揭示的许多性格表示惊奇。欧文所演的六个角色，并不是一个角色的六次演出。他在它们中间揭示了同一人格的不同片面。但是它们彼此完全是不相像的。"（见《戏剧的常识》）

以我们所见过的实例而论，电影中所见的雷诺特·考尔门（Ronald Colman）、李斯廉·霍华德、加利·古柏（Gary Cooper）等等，都是这一派的演员。

他们这样重视演员的主体，是否说只要从主体上着眼，不必要什么技术，就可以达到角色的完善创造呢？

自然不，他们之重视技术甚至超过了哥格兰派的演员们。不过技术的目的是不同的：哥氏一派以模拟为目的，他们是以体验为目的。斯氏说：

　　"为着要表现一种最纤细的、大半是下意识的生活，演员一定要能够操纵一种具有非常反应力的、训练完善的声音和形体的器官。这一种器官一定要经常地练好，把最纤细的、近于不可捉摸的情感，用最大的敏感性和直接性，丝毫不误地再生出来，这就是我们这一派的演员为什么要比别人更多下功夫的原因。"

　　只有通过技术，一个角色的活生生的、微妙的灵魂才能透露出来。

　　演员虽然学会了这套精微的技术，但不是说就能演一切的角色（如哥格兰所说的那样）。决定的因素还是在于演员的人格。斯氏警告过演员们：

　　"有些角色你没有适合的情感去提供给他们，这些就是你绝不会演得好的角色。他们应该从你的戏码表上抽出来。基本上，演员并不以类型为划分。他们的不同点是他们内在的品质造成的。"

　　这才是一个演员创造的最大的极限。

　　因此，我们说：这一派演员的特征侧重于演员内心的体验、发掘、培养，其外在的形体是自然流露的。

　　本色的体验，类型的体验，性格的体验——这一系列的表演都是从演员的内心体验着手，在原则上是共通的。

　　但，这一系列的演技，第一种是使角色服从自己的个性，第二种是使角色服从于类型，第三种是使自己渗透于角色中，其方式是有很大区别的，其艺术的评价亦有高下之分。

　　这三种演技，事实上是演员如何运用和发展自己的人格以期与角色相逼近的过程。虽然大多数演员常常滞留在某一个阶段，但也有一小部分人可能按步发展，从低位到高位。

　　连前述的模拟一系列演技一起，我们一共研究了六种方法的演技。这些只是一般表演艺术活动中所表现的各种倾向。在这各种倾向之间，某一种在一定情形下必然会与另一种发生关系（如"本色

的体验"与"一般化的模仿"相连，如"类型的体验"与"刻板化的模仿"相连），某一种在一定情形下可能发展为另一种（如"类型的体验"可能发展为"性格的体验"）；又，反过来说，某一种在一定情形下可退化为另一种（如"刻板化的模仿"可退化为"一般化的模仿"）。

同时，几种倾向可以先后出现于一个演员的身上，也可以同时出现于同一个演员表演同一个角色的演技之中。这些都可以在前文中体会出来，不再举例。

总之，这些不是机械的划分。

八 两种表演流派的比较

以上我们把六种演技都扼要地评述过了。我们认为，性格的体验是正确的创作方法，而性格的模拟虽然有它的缺点，也不失为一种有成就的方法，因为"只有性格才是演员创作的基础"。

但这两派演员在舞台上最后所创造的性格，有两种不同的形态。

哥格兰要求演员的人格绝对地服从角色，即绝对服从原作者的心意，而不能容许演员对角色有任何的解释与创造。他认为许多伟大的剧作家所创造的角色是无比完善的，在一切方面是无从超过的。他说：

"竟把彻底研究角色的真面目，僭妄地代以毫无法则的演员的幻想，把它作为自己的事业，在观众前表演的高乃依 [1]、莎士比亚的心灵，竟代以谁也看不懂的，演员自己的内心。"他指摘欧文"也有读错莎士比亚的《麦克白》的地方"。他以为："连欧文对于莎

1 高乃依（Pierrre Corneille，1606—1684），17 世纪法国剧作家。

士比亚的剧中人物也解释错误，其他普通的人物怎么会有成功的希望呢？"

而欧文却说："假使莎士比亚听见埃德蒙·基恩读'啊，傻子！傻子！'（《奥赛罗》的台词），连他自己都会惊讶的。虽说所有的演员不都是基恩，但他们除去程度不同而外，都有同样的能力，使剧中人物从纸上活动起来，来接近我们的心灵、我们的认识。"他认为演员的解释是容许的，而且他常常能够补充发展原作者的创造。

把剧作家对角色所创造的成果看作演剧艺术最大的极限、最高的成就，我们以为是有条件的。这首先要求剧作者的创造确是无与伦比的，但，即使是莎翁笔下的人物，有时候在性格描写的细节上也是节略的。这些地方就需要演员的解释。

而且演员不只是用他的思想，而且是用他的情绪去做解释工作的。假使这种解释仅局限于思想的一面，大家可能达成一个共同的结论，但情绪上的解释可能因各人精神上的经验不同而有差别。

例如哈姆雷特这角色，自在莎翁的笔下诞生后，不知经多少演员表演过，也不知经多少文学批评家分析过。屠格涅夫[1]以为他是人类的普遍性格的一面，法朗士[2]说他又勇敢，又怯弱，表现出人类的一个优点，也是缺陷。我们接受了各先进的舞台艺术家、文学批评家对这角色的分析，我们可以归纳成一个共同的结论，近乎莎翁的原意。

但事实上从来没有两个演员演这角色是雷同的。"我曾经看见过十几个哈姆雷特，每一个演员，甚至最不成的一个，也贡献了某种不同的东西，即使那些贡献是对于一行台词的解释。"（见史脱郎

1　屠格涅夫（И.С. Тургенев，1818—1883），19 世纪俄国小说家。

2　法朗士（Anatole France，1844—1924），法国小说家。

前引书）

斯氏说："一个真正的艺术家说出独白'活着呢，还是死呢？'（哈姆雷特的著名的台词）的时候，他仅仅在我们之前述说出作者的思想，和实行他的导演所指示他做的动作吗？不是的，他是在这行台词中放入多量的他自己的人生观。这样一个艺术家并不是站在一个想象的哈姆雷特的立场说话，他是被放在剧本所创造的情境中，站在自己的立场说话。作者的思想、情感、观念、理论转化为他自己的了。"

因而，哈姆雷特在不同的演员的处理下可以演成一个为报父仇而苦闷的王子，可以演成梦幻与现实在心中交战的梦想家，也可以演成一个与围困着他的残酷的世界做英雄的斗争的思想者等等。

"同是一个哈姆雷特，我却看见过无数不同的气质。"（见克雷蒙·司各脱［Clement Scott］著《论几位著名的哈姆雷特》）欧文和罗拨孙（Forbes Robertson）[1] 秉承英国人的冷静的气质把他演成一个梦想家、学者；萨文维尼[2] 放射出意大利人的热情，把他死的一场戏演得空前壮烈；莎拉·倍恩哈特凭借法国人的任情的天性，找到了别人所忽略的哈姆雷特的机灵善变；卜士（Edwin Booth）[3] 给他带来了美国人民的率直聪明；而特卫林（Emil Devrient）给他抹上了德国人的幽邃空灵的哲学风味。

但是一切的解释都应该从角色性格的根基出发，节外生枝的附会是不容许的。

因此，演员绝对地服从角色，只不过是模拟剧作家创造的成果，而正确地解释角色，则能根据剧作者的成果而创造出一个真实

1　另译"福布斯·罗伯森"。——编者注

2　萨文维尼（Tommaso Salvini, 1829—1915），意大利名优，擅演悲剧。

3　另译"埃德温·布思"。——编者注

的新的生命！

假使我们用辩证的观点去看，则两种演技的区分如下：

哥格兰的方法是：演员是主体，角色是客体，演员是"正"，角色是"反"。他主张演员服从角色，是由正做到反，但这中间并不是有机地统一的。所以我们说他重视演员与角色间的对立。

欧文则从演员的主体出发（正），通过角色（反），而产生一个新的人格（合）。所以我们说他重视演员与角色之间的统一。

这个新的人格是演员自己，因为有他自己人格上的特质；同时却不是自己，因为他渗透过角色的特质。

斯氏曾经拿剧作者比诸父亲，演员比诸母亲，在台上创造的人物是他俩的婴孩。他说：

"我们这一派的创造是一个新生命（人—角色）的孕育与诞生。这是跟人的生命的诞生相同的一个自然的行为。"

演员与角色之间的这一种关系才合乎艺术创造上辩证的发展的真理。

第二章

演员如何准备角色

一　角色的胚胎

一个演员接受了一个剧本,附带着通知书,他被分派去扮演剧中某一角色。他兴冲冲地一口气读完了它,当时他的心情是怎么样的呢?

是不是跟普通的读者读剧本的心情一样? 或者,他另外有一种绝不相同的心情?

这些问题不仅不能引起一般人的兴趣,就是连演员们自己也往往忽略它,认为这些是听其自然的事。或者,有些人注意到它,也会有意无意地把它隐秘着。

他们的意思好像是这样:

"你不必管我怎样读剧本,怎么样去准备一个角色。以后我将把我的角色呈献到你们面前,好歹随你们去批评吧。我把舞台后面的生活告诉你又有什么用呢? "

因此,自来演员们都很少把他们的经验写下来,自来一般人也没有意会到这会有什么损失。然而,当一个演员在准备着一个角色,亲自经验着创造的苦难时,却往往会缅怀着那随着名优的才华而俱逝的丰富的经验。一个演员创造的心理活动,只有他的同行才认识它的珍贵。

假使我们觉着前辈的名优未免过于矜持或吝啬,我们试把自己的卑微的经验谈一谈吧。有一个时候,一部分演员朋友们都有此同感,决定撇开羞涩和自馁,大家坐在一起赤裸裸地来谈谈:

——我们读剧本时的心境是怎么样的呢?

——普通的读者读剧本只求尽情地欣赏。但我们读时,除了欣赏之外,心里自然会产生一种急切的热望,要捉住自己的角色。因此许多不同的心情就出现了:我觉得这个角色写得平庸,会感到兴致索然,或者他的生活是我所不能理解的,我会感到茫然无措;有

些角色是我从心眼里不喜欢的，我感到很难和他共处；但，也有些角色会叫我"一见生情"，像邂逅了一个一见倾心的对象，从第一眼起就为她所吸引，她的一颦一笑都迷住我。总之，演员在这个时期，心里酝酿着许多暂时尚难分析的冲动。

无论心境是欢愉或沮丧，大多数演员都要接受这安排好的遭遇，迎接这被喜欢的或不喜欢的不速之客。

于是有人问："这些心里的冲动后来经过了一些什么变化，才逐渐在我们身上长成为一个角色呢？"

这个问题最好是先听取各人报告自己的实际经验。经过一番详细的报告后，使大家惊异的是，不仅每个人的整个创作过程是不同的，就是连第一回读剧本时的心境和意向都十分的分歧。例如 A 君，他初读剧本时惯从剧本主题的分析下手：

> 我读剧本先就注意主题所在，其次才注意到自己的角色——他的性格，所处的社会层，属于哪一类的人物等等，随后便开始对角色进行形象化的工作。我常常联想到自己曾经接近过的人物——实际的人物，但并不模仿他，只求从他那儿感受一点精神上的影响……
>
> 我以为第一遍读剧本，其目的并不在于研究自己的角色和他与其他人物间的关系，而应该用理智来研究剧本的主题，研究我们在舞台上所表现的主题是什么，并怎么样才能表现它。

可是 B 小姐的做法正好相反：

> 一部戏开始要排，我先看一遍剧本，跟普通的观众一样，留下一个完整的印象。以后读的时候才着手设想那角色，渐渐地模糊地体会了她的生活。比如我不久以前演的《北京人》中

的懔方，读剧本后我就不知不觉地跑进了那个剧中人物的生活圈子里，与她发生共同的情感。这不是有意识地去做的，全是凭了自己的直觉去体会的……

而 C 小姐读剧本时的心理活动，可说是充满着演员的机能：

剧本到了我手，我第一遍看时就特别注意自己的角色，从台词中直接去感应角色的性格，同时也去体会别的剧中人物——自然是比较轻淡一点。只要读上几页，等我模糊地摸到了我自己的和其他角色的性格，我心里就会不知不觉地用不同的口吻说他们的话，有时还带着动作，就是说我在无意中把整部戏演了一次。于是我对每个角色都有一个模糊的意象，这些东西加强了和加深了我对自己角色的意象。有时候我会从过去的记忆中发现一个与这角色相近的模样，那么我就开始拿它们作比较，一个意象慢慢在我心里出现了。如果找不到，或者，这种角色是我从未见过的，我就要凭自己的想象问问自己："假使我自己处在这种情境中，便会怎么样呢？"这样我也可以得到一个大致的印象……我在听导演讲剧本或围桌对词时，就注意剧本的中心意义，渐渐抓住它的重心。

还有一些朋友们第一次接触剧本是听剧作者或某一指定的人朗诵的。许多人说，那时候大家都静静地听，他们自己的——作为一个演员的——心理是被动的，似乎没有感到什么显明的活动。大家同意这不是理想的方法，一个人念剧本常常把所有的剧中人物都念成一个调子，印象反而不易明确，同时演员还会无形中受了这个"先入为主"的调子的影响，这对演员是很少有好处的。

有人说，为着要使自己的角色显得更亲切，惯于把角色的台词

翻成自己的家乡话在心里默诵。

总之，大家都同意演员第一次阅读剧本所得的印象对以后角色的创造有极深刻的影响。第一个印象很像播种在演员心中的角色的胚胎，从这里生长出健全的或不健全的生命来。

因此，演员要为第一次阅读剧本安排好一个适当的环境和心境，审慎地把这颗种子种在心灵中。

然而大家对于应该怎么样读剧本的看法分歧多于一致。在三十人左右的一群里面，大致可以归纳为以下的几种看法：

一、从理智的观点出发，去做分析工作，把握剧本的主题；

二、以感性的眼光去体会全剧的发展，去揣摩自己角色的情感，直觉地体会他的内心；

三、一方面直觉地体会角色的情感，一方面直接地并直觉地参加角色的活动。

我们撇开小的差异不说，这些看法在原则上走上了两个极端：一种是从理性出发，另一种是从感性开始。

为什么会有这种分歧呢？我们可以听取他们的论辩：

我们既认定了第一个印象是种在演员心里的角色的胚胎，那么这个胚胎非得是正确的不可，这个创造的出发点非得是正确的不可。

假使我们第一次从剧本里感受的印象能够保证是正确的话，当然从感性出发是可以的，不幸感性的印象多半流于不精密、零碎而片面。

好久之前，我记得陈凝秋第一次朗诵田汉新写成的独幕（而且是独脚戏）诗剧《古潭的声音》时，他对于剧本和角色的体会是如此的直接、深入，完全投进了那诗人的幻灭灵魂里——那幻灭的战栗从他那低吟的、深沉的声音里传出

来，真像古潭的死水波动着沉郁的涟漪……许多动作的细节跟着流出来，唇尖微抖着，眼光像凝视着另一个不可测的世界，是空的。阖座的人——连原作者也在内——都悄然地默默垂泪。……据我的经验，一个演员初次体会他的角色能够这样深入而准确，这是仅见的一次。最近我又有一个机会听某剧作家朗诵他的新作，在座每个人都很受感动，然而还没有念到一半，我就觉得有点什么东西在心里开始作梗，愈来愈显明，我终于明白在那里怂恿我的是我的理性，它发现了剧中主角的性格被刻画得不真实、不正确，因而那角色当初给我的一点感染，到此时便全部被扫去，他对我引不起感情。我想，假使要我演那个角色，我一定要先用理性分析他、解剖他、补充他的残缺，他才能引起我的共鸣。假使我们单从感性下手，那么结果一定弄到这角色的意象陷于残缺，我所得来的印象流于错误，那我就是把一颗坏的种子播种在心里。

即使一个角色被作者创造得非常完整，即使一个演员对于那角色的全部生活体会得完全准确，他从开场到闭幕为止直接感应了许许多多不能言传的、生动的、片段的情绪，他随着角色的每一种遭遇而哭泣、欢笑，但分布在全剧各场里面的千头万绪的情绪从四面八方来冲击他，像层层汹涌的波涛在播弄着他，情感上的细节多到叫他迷乱，他可能感动得很厉害，可是他很难辨别一切，结果陷于情绪上的混沌。至于角色的精神生活的整个的联系，以及剧本和角色的重心的所在，他是找不到的。

这样，一个角色的情绪发展就没有头绪、层次和宾主，演员让角色跟着自己的情绪随便飘浮，他在自己的情绪的漩涡里游泳，谁知道他会把角色带到哪里去呢？

这是意味着，即使一个演员的感性的出发点是正确的，他

仍然可能在中途迷路。假使他的出发点是错的，那就更是"谬以千里"了。

我们要把这个演员从漩涡里救出来，只要把一条救命索丢给他就行了。那根绳索是什么呢？是演员的理性分析。他手攀援着这根绳索，就可以一步一步地游到剧本中心之所在。

假使我们一开始就从理性分析下手，那我们就像拨准了船舵，让那船乘风破浪地驶去，驶上那正确的航线，不会中途遇到漩涡和暗礁。即使偶然遇到，我们只要拨一拨船舵就过去了。

因此，我们不仅需要一个正确的出发点，而且也需要一条正确的航线。要发现这些东西就得仰仗我们的理性，因此，引导我们演员创造的是我们的理性！感性的东西（感应、体会情感、情绪等）是受它所调度的。

这种看法虽然阐扬得相当透彻，却为在座的一部分朋友所不赞同，他们陆陆续续地发表了一些意见，大致可以归纳如下：

一个演员的任务是在舞台上创造一个活生生的人物，而不是表演一种思想，因此，演员第一次读剧本并不必存心忙着找主题。在你看过剧本之后，从各个剧中人物具体的生活和复杂的悲喜的后面，你会意会到有一种重要的思想，自然而然地凝聚在你的心上。也许这就是主题，但它的形态却不很明确而固定，经过多次的阅读之后，它终于会慢慢地固定为一种意识的东西。

假使一个演员急于要操理智的刀去解剖一个剧本，去发掘它的主题，那就是意味着他要操那把刀去切开那角色的血肉生命，掀掉他的情绪生活中的精微细节，排除他的人情的悲喜，

去抓取他的骨骼。但演员要创造的是血肉的生命而不是干巴巴的枯骨，是活生生的形象而不是脱离血肉的概念！

这种概念对我们演员有什么用处呢？用处自然有的。它最善于引导演员去创造一个干枯的、概念化的、一般化的、公式化的人物。为什么呢？因为角色性格上的许多特有的色调和光彩都被剥夺下来了。

纯理性的主题对于我们演员是否有用呢？有的，我们绝不抹杀主题对我们的帮助。但，我们第一遍读剧本，不必急于找主题，理性的主题可以做我们的创造工作上的指路标，而不能创造一个角色的复杂的心灵活动。

什么是一个角色的生命的推动力呢？那是埋藏在他心的深处的愿望、情感、情绪和爱与憎——那些推动他去行动、思想、奋斗的动力，从这里展开了他的深的痛苦和高的欢愉，驱使他不能不向着剧本的结局走去。

我们绝不否认一种真理和信仰能够激起人们热烈的情感，有许多剧本写过一些思想上和信仰上的殉道者，似乎演出这类剧本时可以从思想出发了。但这些人物之所以肯殉道，并不单是因为他们从理性上服从这真理，而是因为这真理在他的周遭的实际生活里发出过强烈的光辉，给他带来了幸福和希望，使他不能不爱它，愿意为它而死，这恰好是一种最强烈的感性的感召力。

假使观众到剧场里来看《哈姆雷特》，他存心要看的是哈姆雷特王子的犹豫的、矛盾的思想的表演呢，还是来看他打算为父报仇，不惜侮辱了自己心爱的奥菲丽亚，对母亲憎恨而又不忍下毒手，想杀死叔父又常常错过时机……这一连串的错综的斗争呢？再举一个明显的例子：假使有一个取材于基督的生平的剧本，你试想象，观众爱看的是他的教义的图解呢，还是

他在最后的晚餐中为犹大所卖，为着他的信仰而愿意去背十字架这些血泪的事迹呢？万一观众爱看的是前面的一套，那么他到剧场来是多余的，他可以干脆到教堂去听说教。

不，观众是为着要看血肉的人、血肉的生活才到剧场里来的！而我们演员也为着要创造血肉的人、血肉的生活才跑到舞台上去！

两方面的意见虽然是各持极端，然而都没有完全抹杀对方的价值，似乎可以从中找到互相补充之处，于是 D 君企图更内省地追忆自己的经验，提供一些具体的材料来给大家参考。

我读过也演过不少的剧本，最初并不打算冷静地去读它或分析它，只听任那剧本怎么感染我。只要那剧本和角色写得真实、有血有肉，总容易激起我强烈的感应。但有时候我会感到有一种生硬的思想被插进我的台词里来，我的理性被它刺醒了，反转来思考它，我意识到作者打算要"点题"了，他似乎用手拦住我，要借我的口说他的话，那时候我就有点别扭，但我还是不能不说，因为它们是那样重要，不交代清楚，观众会摸不到剧本的头绪的。这种主题不必经过分析就可以顺手拈来。但在大多数场合，我总不先去找主题。特别是在初次阅读的时候，我要在我心里播下一颗滋润的而不是干枯的种子。我要捕捉那角色最初闪现在我心里的新鲜的感觉、新鲜的光彩和颜色，这些东西像闪电似的一瞬即逝，而只有那初次接触的心的敏感才会像初次露光的摄影胶片似的把它们摄下来。以后阅读所得的印象无疑会增加它们的深刻和明确，但敏感的作用却从此失去了。这又好比是一个游客初次游览名胜时会感到新鲜和振奋，而当地居民却以为是平淡无奇，虽然他们对于当地

的知识比那新游客丰富十倍。因此，在第一次接触剧本时，我希望对角色摄得一张有新鲜的光彩和颜色的、有新鲜的感觉和气息的照片，而宁愿把主题的追寻放在以后。我绝不存心去找它，因为经过一个相当长的时间——往往是准备排演的时候，它会自然而然地浮现到我脑子来的，正好比畅游名胜归来的旅客事后对当地景物有了明确的、整个的认识一样。

我承认有些角色是那样地紧紧地吸引着我，在初次阅读到一半的时候，我就能够跟他发生深刻的共鸣，与他一同去感觉，有时候我可以猜得出他下一段戏的意向和动作而不致错误。为什么能够这样呢？因为我虽然一方面在感应那角色，然而却在感应中认识了他。基于感应和认识的平行作用，我才能这样做。单靠直觉的感应是不行的。

这件简单的事实岂不是说明了即使在深刻的感应中，还有理性的潜流在那里流动吗？它们是平行地在活动，有时理性隐伏在感性之后，有时感性隐伏在理性之后，不信，你试读一个很动人的剧本，假使中间有一句台词或动作写得不真实，你先是"感觉"它不顺，不很对劲，接着你的理性会马上受刺激，抬起头来过问了，你就会明白这话或动作"为什么"不对劲。

我承认我初次得到的许多感性的印象可能不准确。后来经过理性判断，才知道"为什么"不对[1]。然而完成这修正的工作

1 毛泽东同志在《实践论》中说："感性和理性二者的性质不同，但又不是互相分离的，它们在实践的基础上统一起来了。我们的实践证明：感觉到了的东西，我们不能立刻理解它，只有理解了的东西才更深刻地感觉它。感觉只解决现象问题，理论才解决本质问题。这些问题的解决，一点也不能离开实践。无论何人要认识什么事物，除了同那个事物接触，即生活于（实践于）那个事物的环境中，是没有法子解决的。"（见《毛泽东选集》第一卷，人民出版社1952年第二版，275页）

作者写本书时，未能读到毛泽东同志这篇精辟的论文。上文给我们极大启发，把我们对这问题的认识大大提高一步。——1963年版注

的还不是理性。我只不过受了理性所提醒，我仍旧得回到角色性格里重新去体验角色的全部感性生活，体会它自然流露出来的节奏和细节，才能发现我怎样误解了它。这样才能使那疤疤重生了血肉。我绝不单靠理性去做"剜肉补疮"的外科手术。

因此，我同意下面这句话：理性的主题可以给我们的工作做指路标，而感性的感应和体验才能使我们接触一个角色的心灵生活。

他的意见得到在座大多数人的赞同，似乎可以视为初步的结论了。但其中有几位朋友还有一些疑虑，比如说，E君就从实际的经验中提出反诘：

我读剧本是不大科学的，也从来没有讲究过。剧本写得好，碰到我兴致好，我就一口气读完。剧本拿上手一读，不感兴趣，就撒手了，我总得勉强好几次，才读完它。

碰到这种情形，说实话，我从来不看第二次，只把自己的词儿用红铅笔勾起，连别人的话也懒得再看，只记住自己接话的最后一句。

碰到这种情形，我对自己的角色的印象是模糊、淡薄的，我连多看几遍都觉得非常勉强，说实话，我没有办法去提起自己的感情，更谈不到什么体会和体验。

F君附和他的经验，说：

我们姑且承认一个演员应该从感应他的角色着手，他初读剧本时所需要的情感是否会听我们指使，招之即来呢？假使情感不来，那我们怎么办呢？

这个实际的问题马上引起大家的注意。

大家追究剧本为什么不会引起阅读的兴趣，到底才知道有时候是因为那角色写得干巴巴的，不容易引起他的兴趣；有时候是因为那角色离自己的性格太远，不容易引起同感；有时候又因为他不大熟识那角色的生活，因而不容易理解。

这是三种不同的情形，大家把它们分开来研究。

F君对于第一种情形补充了具体的资料：

例如抗战初期的许多急就章的剧本里就充满了这一批干巴巴的角色——爱国志士、汉奸、日本人。头一回演这类角色倒觉着挺痛快的。第二回就觉着乏味，到现在我们还可以常常在剧本里遇到这一路货色，他们真像干巴巴的鸡肋，引不起我的食欲。

D君替他解答：

像我们演员的角色创造工作一样，假使一个剧作者写一个人物单是从理论或概念出发的，那么那人物多半只有骨头，没有血肉。自然你不能硬邦邦地吞他下去。你要演这种角色，首先就要看你是否具备了使这枯骨重生血肉的能力，就是说：要看你是否能够接受剧作者的一点暗示，运用你自己的修养、经历、情绪记忆、想象，重新回到那诞生这角色的真实天地里，把他的血管经脉找出来。你要能够体会出那贯串在他的感性生活中的推动力。你要用自己的奶汁哺养他，使他慢慢地复活。这是一种艰巨的工作，假使你能够成功，你的功绩也许会超过剧作者。事实上我们也曾听说过，在欧美剧坛上，有一些从不受人注意的卑微的角色，一经某些有才能的演员的再创造，居然获得一个崭新的生命。

D君说完这番话之后，接着又解释第二种情形：

　　反过来说，伟大的、不朽的角色，也不见得每个人演来都合适。萨文尼演的奥赛罗虽成为天下的绝响，而斯坦尼斯拉夫斯基演这个角色却自认没有成功。一个演员是否能演某一个角色，是要看在这演员的内心生活里是否具备了使那角色的性格赖以生长的质料。斯氏说过："有些角色你没有适合的情感去提供给他们，这些就是你绝不会演得好的角色。他们应该从你的戏码表上抽出来。"假使你觉得角色的性格离你太远，他不容易引起你的同感，那就是说，你无从体会他的血肉的、感性的生活。这是证明了"自然"所给你的局限性是较大的，你就应该从人生吸收丰富的经验，进行较深的修养去打破这种限制。

　　至于第三种情形呢，有这种同样经验的人是太多了，特别是在他们演外国的古典剧的时候，现代的剧本又比较好一点。C小姐的经验颇引起大家的注意，她说：

　　就拿我不久之前演《闺怨》中的女诗人伊丽莎白来说，初读剧本的时候，我就觉着她的词儿不容易懂，她说话的语法和语气跟我们不同。它的构思也是别有风格的——文艺气味很重，我平常初读剧本时便油然而生的感应，在今天好像给什么东西堵住，我感觉着无从下手。

　　我有点不服气。我先使自己安静下来，把台词读得很仔细，把每一句话的意思都理会清楚，我的心思和智力便开始活动，它们把话的意思融解开，在我心里酝酿起一个逐渐清晰的意象，这意象就会促动我的情感。

　　自然，为着理解伊丽莎白，为着理解一个女诗人的心理，我还得读许多参考书，读她的诗、传记以及她的同代人的小说和生活记录，做一些其他的准备工作，才能跟她熟识。然而，就一个演员对于一个不熟识的角色能否引起感应这一点而言，我以为还是可以的。不过这种感应不是直接的、直觉的。它还掺杂了一些其他的心理活动在里面——如想象和智力等。情感也许来得慢一点，但它却和直觉得来的东西一样的动人。

　　她停了片刻，接着说："如果我演的角色是一个我不常接触的现代人，那我只好到现实生活里去找她的模子。"

　　大家沉默了一会，然后有一位朋友说：

　　E君所提出的问题，这里都有了初步的答案了。

　　假使我们演的是干巴巴的角色，我们要比对付普通的角色多倍地努力把他沉浸在他原来的感性生活里，使他复活。假使我们不能把距离自己性格很远的角色演得好，正因为我们的内心欠缺与这角色相通的质料。假使我们不能对自己不熟识的角色发生感情，那我们只有通过直接的接触或间接的资料去熟悉他。

　　这些解答都没有与我们前面的意见冲突，多半都可以作它的补充。

　　C小姐的话又给我们一些新的资料。她提到想象和智力帮助了她对角色的感应。所谓想象和智力是什么呢？不外是感性和理性活动的一些别名[1]。人类心理机构并没有专为人们习用的

1　心理学家认为：一切想象都是以前所知觉过的和在记忆中保存的资料，经过加工改作而成的。

各个名词来开设一个器官，这部分管想象，那部分管智力，另一部分管理性。这些名词不过是表示心的能力的各种不同的运用而已。

同时，心的能力的运用也不限于单独某一面的，比方说，现在需要理性出马，它就回过头对感性说："你歇一会儿吧，别出来捣乱。"你以为这种情形可能吗？自然是不可能的，心的能力的应用是不可分的，引起这一种活动，必然也会牵引起其他的各种，不过你自己也许没有意识到罢了，只要这一种活动不能完成当前的任务，另外的几种就会暗地里或显明地起来帮助它。

这几种活动由于互相倚赖，互相补充，互相支持，互相刺激而增强起来。它们是有机地联系着的，只有这些活动和谐地协作的时候，我们才能够很活跃地、很自然地去从事创作。

"既然这样，那我们干吗要把心的能力分开来谈呢？"E君又反诘。

"那是因为我们知道误用心的能力就会在创作上引起不同的后果。在演员最初接触角色的瞬间，我们之所以强调感性和情感的作用，是因为要动员其他一切的心理活动来协助这一方面的活动，使我们能够最直接、最深入地接近那角色的心灵。"

这一个答复便结束了这次座谈。

二 角色的"规定的情境"

我们得到了一个角色的新的光彩、颜色、气息和感觉的印象之后，就想进一步整个地、准确地、具体地、鲜明地认识他的全貌。怎么样进行这件工作呢？各人都有自己不同的习惯和方法。我

又得借重我的朋友们的经验了，G君的话先引开头来：

> 我接到剧本后，先详细看两三遍，对剧本的含义大致了解之后，才注意到自己演的角色。我有一张表格，用来记载角色各方面的特点，我根据剧本所交代的——自己的和旁人的台词中关于他的性格上的介绍，同时也把从我自己的想象引申出来的东西，一起填进表里去。第一项是他的年龄；第二项是他的生长的地方，演中国戏便注得更详细，例如在南方或北方生长的人在性格上就有显明的不同；第三项是这角色所处的社会环境、地位和受的教育；第四项是我打算怎么样设计他说话的声音和速度、动作、举止、行路的样子和他可能有的习惯的动作。但这些聊充备考之用，并不马上决定的。

这位朋友最近扮演《日出》中的潘月亭一角，获得相当的成功，于是我们便要他报告创造这角色的经过，他接着说：

> 我根据剧本的暗示，觉得潘经理这角色应引起观众一个恶劣的印象。我把他的身份分析过之后，觉得他应该是一个银号或小银行的经理，并且是从地道的中国钱庄当伙计慢慢爬出头的……关于他的心理，我的和别人的台词里交代得很充分，作者给了我们很丰富的材料……关于他的外形，我曾到各方面去找，如遇见可以采用的特征，便画下它来。我搜集了不同的"型"，最后从许多人的身体、面孔、肌肉、头发的样子中间，综合为现在的形象。我也选择了一些日常的小动作，如一只手插在臀后衣裾里，一只手拿住雪茄，这些都对造成一个坏老头的印象有帮助。我又加了咳嗽，虽然这很简单，我也曾注意到抽"农民牌"的纸烟与抽雪茄烟的人的咳法不一样……

H君的做法又不同：

当我开始研究角色时，是从角色环境上——也就是从他的国家、社会、阶层等等一圈一圈地往里钻，归根到底，钻到最后的一个核心的小圈子，即角色的内心，去研究他的内心生活。再从内心生活出发，寻求他的动作。

朋友们替他的方法起了个名字，叫作"影响圈"。他最近演过《大雷雨》的奇虹，朋友们颇称道他的成就，我们请他谈谈他与这角色之间的故事。他说：

我研究奇虹的性格，也是从"影响圈"的方法着手的。我为了追寻他的性格是怎样形成的，曾把对他的研究从竖的推上到一两代——他的家世、直属亲、血统等，又从横的——各种社会的因素去推求，这步工作是根据了剧本的规定和自己的想象去做的。我还去找许多能够具体地影响我的身心的资料。首先我认定奇虹是个心地良善而纯洁的人，我要先对自己的心灵做一番洗涤的工作，我开始读《圣经》。奇虹曾经说过："只要上帝饶恕我就行了。"我又得体会当时俄罗斯人特有的忧郁的气质，我读《贵族之家》，其中拉夫列茨基发现妻子不贞的那一段给我很大的启示。从《被侮辱与被损害的》中的老头子身上，我看到被压抑的人在心中所燃烧的烈火，这与奇虹受了母亲的无理压迫所造成的无可奈何的愤怒有共通的地方。我从《奸细》里体会到一个懦弱的人的心理，这又是奇虹性格中较明显的一面……进行这些工作的同时，我开始为奇虹写日记，我借他的眼睛来看周遭的世界，我逐日记下了他的观感……

除了这两位而外，当时参加谈话的大多数朋友们，并没有讲明用什么其他具体的方法去认识他们的角色。他们的工作多半是在脑子里做的，如他们所说：自己详细看过剧本之后，他们找一个清静的地方坐下来琢磨琢磨。角色的特征也许并不能一起浮现在心头，但闭起眼睛来，大致的模样总可以看到了。其余许多细节是在后来对词、排戏以及日常生活中的偶然的灵机上领会到的。这些东西的收获是不一定的，有些角色能够收获得多，有些收获得少。他们又声明，许多理解和领会角色的工作是自然而然地去做的，他们不能够很具体地说出来。

总之，演员们为着要具体地认识角色全貌，总得做角色性格的分析和归纳的工作。至于怎么样做法，那就看各人的修养、方法和习惯。有些是做得很具体而扎实，有些人是不惯于拘形迹的。然而大家都从形成这角色的性格和影响他的行为，情感和思想之环境的和社会的因素来开始研究。这种因素是剧作者所规定好的，斯坦尼斯拉夫斯基称之为"规定的情境"。

拿自然界的东西作譬喻，角色是一株树、一簇花，那么"规定的情境"就是指它周围的土壤、地质、雨量、风、阳光等等。那花和树在生长中的枯茂丰瘠，多半要受这些因素的影响。假使我们能够精确地计算出这些因素的质、量和成分，我们就可以多少预算出这些花和树生长的情形。

剧作者创造他的剧中人物的情形也跟这相类似。不过这些因素不是自然形成的，而是由他自己决定的。他开始创作时，就问他自己：

> 假使在某某时代、某某国家、某某地方或某某房子之内发生这件事；假使那地方上住着某某几个人，他们有某种性格、某种思想和情感；假使他们在某种情形之下互相冲突起来了……

于是这作者经过推理或想象之后，就会这样回答：这个人可能有这么样的感觉，抱着这么样的态度，做出这么样的事情，从而这些又会引起如何如何的后果……像这样一直地发展下去。这样，作者就望见了角色性格的发展过程和方向。同时作者的创造的心就依循着这个方向和途径去体会他的人物的心灵。

演员对于剧中"规定的情境"的分析，不外是指望给他们创造的心开发一条明确的路。

然而要开发这条路，普通的剧本总留给演员们一个先天的局限：它所能提供给演员们的材料往往是不充分而残缺的。于是我们的朋友们便把话题移到这上面。A君提出他的感想：

> 剧作者把一个角色的整个生涯划分为若干片段，从中选择他所需要的少数片段，把它们安插在若干幕若干场之间。其余的也许是省略不写，也许根本不去过问。我们要问：这角色在开幕之前干着什么呢？在幕与幕之间干了些什么呢？他下场后登场前之间干些什么呢？如我们所惯见，这些空隙可能隔开很长久。作者只要几句话随着交代一下就行了。而我们演员却需要具体地体会这时期内各种遭遇可能对自己的身心所引起的一切变化。

> 剧作者往往集中精力在一两件事件上写他的角色，其余都不交代。我们要问：他是怎么样应对别的一些事呢？假使作者在这里写一个角色是如何如何的追求一个异性，那么他是怎么样挣钱过活的呢？他对于生活是怎么个看法呢？你以为这是多管闲事吗？不，如我们所熟知，人对恋爱的看法是对生活的看法之一部分。假使我们演员是先天地被迫着要在一个规定的压缩的时间与空间之内表现出这角色的恋爱，那么我们非得把他整个身心原有的一切的特征都归还他不可。

剧作者只把那角色的详细纲目交给我们，而我们的任务是要创造出他的完整无缺的生命。假使你满足于作者所给你的一些片段而不再事追求，那你不过是把他的原料干巴巴地搬运上舞台，而把角色的性格的光彩和生命的气息随便糟蹋了。

假使剧作者在"舞台指示"里很精细地告诉我们怎么样为曾皓[1]这一个衰老虚弱的角色装扮出一副稀须蒙眼的面型，你会不会就把自己的一双血润粗壮的手借给他用呢？我想你一定不会的。但当作者写下了角色生活中的一些片段，我们却总忘记了他没有写出这些片段所属的整体。我们要拾掇作者给我们的一些东鳞西爪的片段，把它们补充为一个完整的人，我们要看见一个角色的全貌，从头到脚，我们要体会一个角色的全部精神生活，从里到外。自然这不是一蹴而就的事。但在角色研究的阶段中，这件工作就得开始。因此我觉得这工作不是填表格或心里琢磨所能胜任的，我们不妨尝试替自己的角色写一些详尽的自传，从各种角度去体会他。这需要自己丰富的推理力和想象力的补充，也许可以从此达到那目的。

朋友们都相当同意他的看法，大家都有意思拿他的建议来尝试一下。其中有一位朋友在某一个新排的剧本中担任了一个只有两句词儿的角色，他热心地去揣摩，结果为那角色写了一篇两千多字的传记。在试演的那天，大家看到从他的语调到他的神情，从他头发的样子到他的鞋袜的样式，都符合了这两千多字的研究。这件事给予朋友们莫大的振奋。别的朋友们也从这儿多少得到点实惠，虽然是比预期的少。

经过较多数人试验之后，这种做法的得失是比较看得清楚的。

1 曾皓是曹禺的《北京人》中的角色。

一般地说，大家对于角色的认识是比较完整了，但它的成效是因人而异。例如有些人的悟性和理解力特别强，他可以为角色推求出一个非常详尽的生平，把一件事情的来踪去迹都解释得特别清楚。人们可能称道他的智慧，然而他所演的角色并没有因此而增色，这使人不得不疑虑：一个角色理解得对不对和一个角色演得好不好，是两回事。有人又说，用这种方法去概括地理解一个角色的经历，对于创造一个角色的血肉生活的许多具体细节并没有直接帮助。至于其他对此不热心的朋友呢，就根本把它看作例行公事，从剧本中摘录几句话，加上一些无关痛痒的批语，只求不交白卷就了事。

在这群朋友中间，C小姐为她的角色所写的传记是比较平凡的，但在公演时她表演的成就最高，大家就问她这个办法对她究竟有怎么样的帮助，她承认是有的，并且举出证例来：

> 在曹禺的剧本里，对于每一个初出场的人物都不惮其详地交代他的生平、经历和性格，他从各方面介绍角色种种的特点。我很喜欢这一点，它给我很多的启发。角色还没有开口，他的全副神情就都活现在我的眼前，我的想象已经开始活动，我可以体会出这个角色在什么情境之下，可能有怎么样的反应。同时，在这角色的台词与动作里的许多容易被忽略的细节，经他这么一提醒，马上就会变得非常有生命。我们的方法也有这种作用。而且，因为通过自己的理解力去发掘，经过自己的想象去解释和补充，演员对角色就会产生更亲切的、更喜欢的感觉。

她顺手翻开一篇瓦赫坦戈夫写的演技论文，念道：

> "假使你熟识某人，假使你知道他生平中几件重要的大事，

明了他的性格、习惯和嗜好，即爱与憎，你将对于他在某一种特定的场合可能发生怎么样的行为的问题，不难提出答案。你可以替这个熟人拟设出许多不同的情境，你将能断言他在每一种情境下会有怎么样的行动，而不致有大误。你愈知道他之为人，愈记清楚许多细节，你将愈能够把握他的感觉，你的感觉将能更正确而迅速地激动你去接触你的朋友在某一特定的情境下的意向。当剧作者写剧本时，他对于剧中人物始终具备了透彻的认识。"这种对角色的透彻的认识，在我们演员是更为必要的，而且我认为单是这样还不够。

她阖上了书，接着说：

演这部戏之初，我接受了你们的建议，从剧作者所给予我们的片段中，追寻她整个的、有机的心灵生活。除了你们所注重的时代和社会的影响之外，我特别注意研究角色的生活习惯、风度、神韵、声音、谈吐这一类具体的东西。一接触到这些具体的问题，你就会明白这不是文字上的推敲所能胜任的。例如我这次为角色所写的传记里有这么一句："……这个妇人受了愁苦的煎熬，连夜失眠，她再出场时声音略带沙哑……"究竟是怎么个沙哑法呢？我可以借重感应和推理力，把一个明确的意象写下来，然而这是不够的，我一定要运用我的声音多方去试验它，像按遍了钢琴的音键似的试验过我的声音，最后才能够发现最适当的那一种，让我的感应最直接地流露出来。又比方我捉摸到一种风度、一种神情，我会关起房门马上做试验，不仅是根据剧本所规定的动作，有时候还把这种风度试用到自己日常生活的琐事里，比方说，问一句"你好吧？"等等，因为这样可以随便而切实一点。自然这是不够准确的，但我只求能

够具体把握这种基本的调子和"味儿"就得了。

这时候常常会发生一些意料不到的事：当你发现声音是对了的时候，语调也对了，接着连神气也对了——什么地方都对了。你且慢高兴，第二天再试，全不是那么一回事。因此，我很难把这些感觉记载下来，像你们那样写出很可观的文件。

即使我在研究期间捉摸到一些自以为是的风度、神情、语调，但到排演时也许会发现它不很恰当，我会修正或放弃它。但，那时候修正并不很困难，因为这本来就是一个不大准确的雏形，同时还有以前的试验的底子做参考。假使觉得合适，就要把这胚子放在剧本的具体情境里加以细炼，加以无数的补充，引申出无数的变化。

简而言之，我在角色研究中所追寻的并不仅是一个完整的、有机的人的"意象"（这是用写传记或其他方法可以达到的），同时是他的"形象"（这是只有通过演员的形体才能把握的）。酝酿于演员们心中的是一个意象的人，这是胚胎；而要从此在演员的形体中诞生一个形象的人，这才是果实。

这样，在你理解一个角色与演出那角色之间才不会脱节，你为角色而写的自传以及其他的准备工作才不至于做得好看，而不中用。

她这番经验之谈给了我们深深的印象。我们明白了以前的写自传的工作不过是替剧作者做了注解的工作，而只有从事形体上的试验以后，才算是演员本身的准备工作的开始。

这时候演员所捉摸到的形象是相当飘忽的，我们要把它移到实际的环境中。从哪里得来这种环境呢？

这环境就是根据导演者的计划和他设计的"演出形象"（Mise-

en-scène）[1] 所造成的具体的环境——这是导演对于全部演员活动的设计，对于布景、灯光、服装、道具、音响等的设计所造成的物质的环境。

换言之，这种环境就是剧本中的规定的情境的具体化，凡此一切，都在演员创造他的角色的过程中，给他规定好一个范围。

这时虽还没有踏进排演的阶段，但演员已经听过导演宣布他的计划，看见过装置和灯光的设计图、服装和道具的图样、音乐和音响的安排了。于是演员的角色意象又伸到这些具体的情境中来了。

一个演员最初看见装置和灯光等等的设计画图，往往会一下子迷惘起来。因为他的脑筋中早已浮现出一个自己的舞面，他的角色的意象早已习惯地在里面活动，而现在要完全变了个样子，以致他想象中的人物的手足一时不知所措。于是他会提出一个新的题目来问自己：

> 假使我是站在某种装置和陈设之间，在某种线条和体积、色彩和光影之间，假使我处在某种氛围、气氛、情调之间，我会引起怎么样的感觉、情感、思想呢？我要怎么样活动才能适应这种气氛和情调呢？

于是演员就从此吸收了导演所给他的主要的东西——他感应了导演处理这部戏的基本的格调。这些感觉渗透进演员的创造的心灵中，他的意象和形象都渐渐地感染了这种基本的色彩，再慢慢地流露出来。

这样，演员仰仗了他的分析和推理力，依循着剧作者和导演的"规定的情境"，替自己的心开发了一条明确的感应的和体验的路。

这样，演员的理解过程和体验过程结合为一。

这样，演员的创造意象才开始向活生生的形象转化。

[1] 今译为"舞台调度"，或"调度"，意思似亦不够完整，暂从旧译。——1963 年版注

三　意象与形象

我们已经吸收到角色的新鲜的光彩和气息，也开始根据"规定的情境"去摸索角色的全貌，但演员与角色之间的距离仍是相当远的。我们虽然透彻明了那"规定的情境"，其实我们的心不一定能够马上适应它，好比一颗热带的种子突然移植到寒带里，它不能适应一切自然条件的突变，只得萎死。因此，我们想要踏进角色的陌生的"规定的情境"里，还先得要借重一条熟悉的路。而这条熟路的起点，只能在我们自己的心里去找——那就是藏在我们心中的与角色间接或直接有关的经验、记忆、想象等等。

换言之，我们先要用自己的心理经验做一道桥梁，按部就班地、从容不迫地过渡到角色的"规定的情境"中，才能逐渐习惯那新的情境，对它发生新的（与角色相符的）适应，渐而至于开花结实。你打算今天一步跳进那新的圈子，明天摇身一变而为一个新人，世上没有这样便宜的事。

一个演员读过剧本之后，他对角色的意象是怎么样形成的呢？这问题我们过去谈了不少，但我仍旧乐于借重一个朋友的经验，作为一个比较典型的例子来谈谈。

这位朋友是我在前文提及过的 B 小姐，她戏演过不少了，却自认只有在演《北京人》的愫方时才经历过一次创造上的美梦，难得的是她竟没有失落那梦里纤微的感觉，把它描绘在我们眼前：

> 我用什么来描绘我读过《北京人》以后愫方的意象的来临呢？——那太难说了。哦，那有点像我刚听罢一节哀怨而寂寞的小提琴的独奏，我在不知不觉中迷失在一种凄寂的雾霭中，那氤氲的气流似乎在散布着一种心灵的味觉——辛酸，和沾在舌尖上的一点点微甜。也许我流过泪，也许我微笑过，但我

不知道它们在什么地方开始和终结。我想捕捉什么，但什么都是轻烟似的抓不住，迷蒙。于是我掩上剧本，躺着，什么也不想。过了一会，雾幕似乎松散一点了，有些什么东西要凝聚下来，我开始看见一个模糊的黑色的身影在眼前掠过，接着也许是一瞥幽柔的眸光，也许是一丝隐默的微笑，也许是耳边依稀听见的一声悠然的叹息，也许是心头流过的一股凄寂，总之，好多东西我现在已经记不起了……这些幻影不经意地闯到我心里来，待我察觉时，它早飞逝了。但是它们在我心版上留下的痕迹却不会马上泯灭，我赶紧把这些不连贯的、凌乱的感触全都记下来，不问它们在当时显得多么不相干或无意义。

过一两天我再读剧本，那雾霭已经消了，不知在什么时候已经凝聚成一团较凝固的情调，愫方的影子在里面闪现着，我所看清楚的只是我当初的和现在的感触的留影，其他东西像一个光晕似的，只能意会而无法捉摸。我便放下剧本，打算用思索来拨开这些隐约的浮光，突然，一位亲戚的身影出现在我记忆中——哦，对了！她的"味儿"跟我现在的心情有点相近！我开始集中注意去回忆她：她的脸——瓜子型，苍白得像透明，她的眼、嘴、全身、仪态，她的为人、脾气，以及我们之间的往还，等等。一种记忆挑引起另一种，从此我的心好像发生一种磁力，把我过去看过的、听过的、经历过的一切与这调子相近的影像都摄吸回来，像萤火似的在心头穿来穿去。角色所给我的一些直接的感触开始跟我记忆中的原有影像互相渗合，模糊的演变为较清晰，断片的引申为较完整。我觉得这是我（演员）和愫方（角色）契合的最初的契机，如像精虫与卵最初构成一个人的胚胎一样。

这个胚胎按照我研究角色的进度逐渐成形。最初我不能分辨出给那胚胎以生机的是哪一些片段的感触或记忆。往往在

开始时看来像是微弱的、不足重视的感触可能因为得到我的生动的记忆的引发而蓬勃地茁长，而在最初引起过强烈冲动的一些感触也可能到后来才发现它是不相干的，永远处在原生状态中，乃至于渐被遗忘。在这种淘汰和茁长的过程中，慊方的意象在我的心眼前面一天比一天地显得清晰，终于我看见她了！

其实这一种创造的意象并不是演员所专擅，而是为一切艺术家在着手创造之前所共有的。唐代王维说："凡画山水，意在笔先。"中国画家一向讲究"意象经营，先具胸中丘壑"。假使竹树的意象不是在苏轼的心版上长得那么葱茏，怎么能够在他一挥手之间便郁苍地从他笔底茁发，在水墨下生了根？假使巴山蜀水不是久已在吴道子的心胸中起伏奔腾，他怎能够在朝堂之间即席画"嘉陵江三百里山水，一日而毕"？假使歌德的迷娘的意象不是有机地再生于贝多芬的心坎中[1]，那么后者怎么会自认"这感受的印象刺激心灵去产生新作"，而写下了那不朽的《迷娘曲》的音乐？

论表演艺术的古典名著，就指陈出在演员排演之前，先得把握到角色的意象："演员在想象中创造好他的'模特儿'之后，他就像画家所做的那样摄取'模特儿'所具的每一种特点，把它移转到自己的身上来，而不是移到画布上去。"（见哥格兰的《演员艺术论》）哥氏要演员演戴度甫[2]之前，他的心眼先要看见戴度甫的全貌，演哈姆雷特之前，先看清楚哈姆雷特的身心。

在当代的《名优经验谈》中，也有几个人特别提到这一点。海仑·海丝（Helen Hayse，1900—1993）和蒲琪士·梅列狄士（Burgess

1　歌德（Johann Wolfgang von Goethe，1749—1832）德国大文学家。贝多芬（Ludwig van Beethoven，1770—1827）德国大作曲家。

2　也译作"达尔丢夫"，莫里哀《伪君子》中的人物。——编者注

Meredith，1908—1997）都以为表演艺术的出发点是"实现一个演员全部心灵所构成的意象"。批评家艾士提斯（Morton Eustis）曾记录海丝创造一个角色的过程，他说："大家确信她了解剧中人像了解自己一样地清楚，也许更清楚点时，亦即当她能够看见自己想象中的角色好像观察这人的照片一样地明白时，她才开始确定她与角色间的关系。……从她保证自己角色的意象明显地刻画于意识中时起，演员就打了半个胜仗了。"（见《名优经验谈》（Players at Work））

简言之，演员先得孕育角色的意象，才能够在排演中产生它的形象。

在理论上，我们固然可以把意象和形象分做两个范畴，也可以说前者是因，后者是果，可以照哥格兰的说法，先把意象完全创造好，然后把它"搬上"身去，演变为形象，然而事实上，这是二元的做法。

艺术家可以把意象搬上纸，搬上画布，搬上大理石等这些无机的物质，然而他不应该把意象"搬上"他的心灵所托存的身体。假使意象是心灵的构思，而形象是心灵经验的体现的话，那么我就很奇怪为什么一个演员不可以在追寻意象的瞬间，就让这些经验直接从形体流露出来，而一定要先把意象孤立地创造好，然后再把它"搬上"身去呢？这个圈子岂不是多兜的吗？

一个演员静静地、专心地在诵读自己角色的台词时，不是往往会在无形中用那种只有自己能分辨出的感情的调子去说话吗？不也同时流露出一些不自觉的形体上纤微的反射吗？谁能说这些语调和反射跟以后排演好的形象绝缘无关？也许它们是被发展了、修正了，但绝不会是绝缘无关的。

因此我在前文里特地选择 C 小姐的创作经验当作较好的方法介绍出来，她意会到一个意象的片段，就立刻用形体表现出来，从形体上来考验它。

我认为：通过形体来构思一个角色的意象，恰好是演员创作的特点之一，形象可能与意象同时产生。演员对角色的每一种意象构思，本身就是一种对形象的试探。

假使演员的每一种心灵上的构思从开始时就紧紧地与形体相渗合，他的机体从开始时就统一地从事于创造活动，那么一些有心无体的（即所谓"纯内心论"）或有体无心的（即所谓"外形论"）现象就不容易产生了。

单谈理论似乎有点玄，其实每个演员在排演之前都会按照自己的习惯和方法不自觉地做着一些形象的试探工作，可是各人的习惯和方法又不尽相同的。

前文所提及的 B 小姐、C 小姐和另外一位 M 君的做法就各有不同。

C 小姐在我们的圈子里是以演技上的圆熟练达著称的，在一次座谈会上，她提到自己的创作习惯是——

"看过了几遍剧本，体会到我的角色的性格之后，我就先背词。我集中注意去体会每一句话的含义，把它的情感和思想引进我的心里来，再用我自己的情感和思想去解释它，一遍又一遍地念，使它跟我自己的语气和口齿完全相熟，于是那台词便逐渐地、习惯地成为我自己的了。碰到赶戏，我总急于把词背熟，无形中就很快把语调定下来。不怕大家笑话，我国语还不错，口齿还清楚，再加上我在这方面不敢大意，所以念词是我过去工作中失败较少的部分。……"

而 M 君——那以演多方面的角色见长的同事——却告白自己另一种不同的做法：

"我不习惯先背词。我要把剧本细看过好多遍，从舞台指示里，从自己的和别人的台词里，先去发现那角色的特征的容貌、动作，乃至于他所穿的服装和所用的道具。我的角色的意象往往先是缄

默的，但是能动的、有色彩的。我要等待把他的全副仪表设计好之后，才让他开口说话。"

至于 B 小姐呢，却略带愧色地承认她并没有特地在读词或动作方面先下功夫。看过几遍剧本之后，她就不知不觉地跑进那角色的圈子里（例如她读完《北京人》后，就不知不觉地想起儿时所见的外祖父家里的敞大而陈黯的客厅，那式微而空落的气氛），与角色——愫方发生共同的感觉。她也分辨不出动作、语言哪一种先来，实际上恐怕是掺杂地来的。好比一个胚胎在母体里自动地吸取营养，她的心也自动地为角色的胚胎吸取各种有关的感觉、记忆和想象；这些东西流过她的心便成为情调、情感和情绪，反射到形体上便流为神态、表情、动作或语调。它们一来便全都来，它们之间是划不出明确的界线的。当时流露出的声音和动作也仅具备了不甚明确的雏形，她所把握到的只是一种概括的调子、味道。

贤明的读者自然一眼便看出这三位演员从事形象试探工作的差异：

C 小姐的第一步努力是偏重于言语；

M 君偏重于动作；

B 小姐却先去接触角色的感觉和心情，而间接地发现了语言和动作的概括的调子。

假使这样的归纳是不错的，那么 C 小姐和 M 君显然是撇开了角色的完整的意象，孤立地创造了形象的某一方面——言语或动作，而 B 小姐却在创造角色的意象的过程中，同时进行着形象的试探，把握到语言和动作之间的统一的调子，替以后在排演中诞生的形象做了最恰当的准备工作。

再从创作心理上看，C 小姐和 M 君两位是用自觉的努力去雕塑语言或动作，而 B 小姐是在不知不觉中得到它们的。一提到"不知不觉"，便有点玄了。在表演艺术的领域中，可以容许这种不自

觉的心理活动吗？

容许的，那是在演员创造中占着极重要地位的"直觉"。

斯坦尼斯拉夫斯基说过：

"也许在我们的艺术中，只存在一条唯一的正确的路——'情感的直觉'的路线。从它那里会在不知不觉中产生出外在的和内在的影像（即意象——里注），它们的形式，角色的意义和技术。"（见《我的艺术生活》第四十四章）

聂米罗维奇·丹钦科[1]也说过同义的话：

"当我追忆起三十年前我跟学生和演员们工作时，我发现我当时方法的精义跟现在没有两样。老实说，我已经增加了无限的经验，我的方法也变得更周密而更精巧，也发展了某种'技巧'了；但是基础仍旧是一样的：那是直觉和演员对直觉的感染。"（见《往事回忆录》[2]第九章）

这一种对演员如此重要的"直觉"究竟是什么呢？

我的学历和经验都不容许我说得具体而确切，姑且说一点点吧。

聂米罗维奇·丹钦科认为，直觉的来源可能是我们的五觉（视、听、嗅、触、味）在生活中所吸收的一切经验。我们接受任何一种刺激，或发出任何一种反应，这些经验都会在无形中起来帮助我们。当我们说一个演员用直觉来体会角色，那大概是指他整个的心灵都渗透到角色之中——他不仅能把作者所交代的、自己能意识地运用心力去把握的东西都体会到，同时他的全部下意识的经验都起来帮助他，把作者所未交代的、隐藏在角色心中的最幽邃的东

1　聂米罗维奇·丹钦科（Вл.И. Немирович - Данченко，1858—1943）为苏联著名导演，与斯坦尼斯拉夫斯基同为莫斯科艺术剧院的创办人与指导者。

2　《往事回忆录》中译本名《文艺·戏剧·生活》，焦菊隐译，1946年文化生活出版社出版。——1963年版注

西都整个地捉摸到了。这种感受的过程是不自觉的，但是这种感受的深度和精微却往往不下于原作者。比如聂米罗维奇·丹钦科导演安德烈夫的剧本，向后者解剖角色心理时，安氏竟不掩饰地表示悦服，他叫起来："这真是正确得令人吃惊，就是我自己也不会弄得再好的了！"

　　一个演员要对任何角色都达到"直觉的"体会，几乎是不可能的，这一方面要看演员的心灵中有没有培养出与那角色相通的因素的可能，一方面要看在他的下意识的库藏里，这一种相通的经验够不够丰富。我在上面所提及的 B 小姐演愫方这一路角色时，"直觉"感应力确是满强的，但对于另一些角色就显得差了。不过我仍旧乐于借重她的经验，试描绘出直觉怎么样临降到她的心中，她自己又如何受直觉所"感染"而接触到角色的意象。我并不企图以此概括地解说一切演员创作的心理活动，因为，这明明是一件傻事。

四　爱角色

　　当我心里有一个意象在生长，我觉得有点像一个孕妇。在静静的时候，我会感到他的呼吸，他的小小的手足在肚里伸动。我不仅在心里感觉着他，而且在形体上也知觉了他。我带着他一起去生活、工作、散步、思索。他会影响我的心情、气调和梦想。在白天和晚上，这个人会无缘无故地闯进我心里来，排开了当时一切思虑，整个地占据了我，像个初次怀孕的母亲在梦里迎接她的未来的婴儿一样。

　　不知从什么时候起，我替这种心情杜撰了一个命名："爱角色"。

　　我从朋友那里知道，这种心情很多人都有的，不过有时候是自觉的，有时候是不自觉的。

同时，"爱角色"的着眼点不一定每个人相同，像我自己也曾经经验过几种不同的爱法。

我最初演的较重要的角色是王尔德[1]的《莎乐美》中为热恋莎乐美公主而自杀的叙利亚少年。在角色分配表公布之前，我就喜欢这角色。一方面固然因为我当时对于颓废派的作品有点偏爱，而更主要的却是因为我羡慕他的漂亮的装扮，华丽的服饰，把眼睛燃烧到发火的热情，那苍白的脸，那苦恋的心。这些都激动起我的原始的爱慕，可以满足我许多幼稚的"展览主义"的冲动。讲实话，年青的男女哪一个不喜欢演剧中的英雄与美人，因为他们可以有权利在台上装扮得更美、更"帅"、更多情、更矜持，更叫观众爱慕他个人。许多女士从参加演剧工作的第一天起，就埋藏着总有一天要演茶花女、朱丽叶、陈白露的宏愿，而先生们也从来不肯放弃演阿芒、罗密欧的雄心。人们很少为着爱演老太婆、老头子而参加演剧的。他们之所以演这一路角色，多半因为"没办法"。假使"委屈"了一次，总得要求以后有充分的补偿的机会，别让他（或她）的丽质永远埋没。

这难道不算是爱角色吗？

不，这恰好证明演员爱的不是角色，而是他自己。因为他打算借角色来展览自己，他打算利用阿芒的名把自己装扮得最动人，把芸芸众生都迷住。

而我现在所说的"爱角色"，毋宁是指演员对角色发生了很深的感应之结果。

这种爱又有点像恋爱。一个青年（演员）追求一个少女（角色）。她对他似乎是爱理不理的，他摸不透对方的心思，感到苦闷。

1 王尔德（Oscar Wilde，1854—1900）19 世纪英国唯美主义作家，早期中国话剧舞台上演出过他的剧作《莎乐美》《少奶奶的扇子》等。

从她每一次回眸或每一句谈吐中，他去体会她的心事，不放松每一个可能的机会去理解她。他以为摸到她的意向了，很得意，然而当他向她作进一步表示时，她并不置可否，这使他迷惑，更热心地追求，终于彼此之间有了初步的了解。他俩常常出去散步，低谈着彼此的身世和心灵上的经历，发现彼此之间有不少的共同点——他们引起了共鸣。……从此他无论看见了听见了或感觉到什么，最初的联想总是她。看见一朵花，他就想到可以摘下来插在她的发鬓上；看见晚霞，她就联想起她的衣裳的颜色。他"将心比心"地去体贴她，设身处地为她想得无微不至，终于完全体会到她的心思、情绪和思想。他替她所做的一切是如此和她的心愿相暗合，乃至他俩在默然相对的时候，他可以感到她的脉搏的节拍。他会说："我不必触你的手就感到你的心的节奏，而我的也跟着你的……"

一个演员接触一个陌生的角色，以至于了解他、爱他，似乎经历了这类似的过程。演员深深地爱上了角色，才能够"将心比心"地体会角色的最深邃的、最精细的情绪生活。

这种爱有时候是自然发生的，有时候即使有，也是很淡薄的，必得想办法去激起它。

据说"斯坦尼斯拉夫斯基时常采用一种巧计，故意无理性地批评剧作家的作品，结果演员都同情地为作家辩护，这样便引起了讨论，演员为着帮助作者，一定要在戏中找出一些好东西，来帮助他们的辩论，而导演所要求于演员的兴致，便因此引起来了"（《苏联演剧方法论》）。

然而爱和喜欢本身就包含许多条件。一个演员可能喜欢这一类的角色，而不喜欢另一种；一个女演员可能喜欢愫方，而不喜欢袁圆；另一位的爱好也许恰好相反。他们之所以爱，是因为自己很容易与角色发生同感和共鸣，彼此之间感到亲切。而他对于另外的角色的情感和思想，虽然也觉得自然而合理，但没有亲切之感，所以

结果才不怎么喜欢他，这种情形是常常遇到的。

斯氏就在《演员自我修养》里举过一个例：

"假使你要表演一个从契诃夫的小说改编的剧本，剧中的主人公是一个无知识的农民，他从铁轨上卸下一颗螺丝钉去做他钓丝上的坠子。为了这桩事他受审判……假使这件案件要你来审判，你怎么办呢？"

我毫不犹豫地答道："我会判他的罪。"

"为什么判罪？因为钓丝上的坠子吗？"

"因为偷了一颗螺丝钉。"

"自然，谁也不该偷窃的，可是你能够把一个完全不知道自己犯罪的人处分得很重吗？"

"我们一定要让他晓得，他这种行为也许会闯下全列火车翻身，死伤数百人的大祸！"我反驳。

"因为一颗小钉子就会闯下滔天大祸吗？你一辈子也不会叫他相信这回事！"导演辩道。

"这个人大概是装傻，他了解他的行为的性质。"我说。

"假使演农夫这角色的人有本事的话，他将会用他的演技证明给我看，他是完全不知道自己犯了什么罪的。"导演说。

在这里，自称"我"的这位演员对于农夫这角色的感情的看法虽然认为是自然的，但他并不感到亲切。他的观感毋宁是根据于法理的。他可以演那位法官，因为他在这件案子当中所感觉到的内心冲动，正和法官所经验的相仿佛。这个同感使他接近那角色，他自然而然地觉得农夫确实犯了罪。当他演审判这场戏时，他的直觉的情绪活动会无形中帮助他，在不知不觉中给他带来许多精妙的、生动的细节。

在角色研究时，演员们往往不暇分析自己的心理活动，而只凭主观的感觉说，他喜欢或不喜欢这角色。这一类演员的生活、情绪和思想，习惯地活动在一个固定的范围内，只能给他的创作提供一定的资源，因而也给他的创造工作带来了一个局限。

一个演员的知识、阅历和体验能力应该要培养得尽量的宽宏，他不仅能够体会自己所属的一类人的心理，而且要能体会各种人物的心理；不仅要爱自己所知、所了解的角色，而且应该要对每个角色都能够具有"设身处地""将心比心"的能力。

假使我要演一个杀人犯、强盗、坏蛋这一类的角色，是否我也应该引起对他们的爱呢？

演员对角色的好恶爱憎有两方面：一是按照自己所属的社会层的伦理观念对角色加以评价，什么样的人是好，什么样的人是坏，从而形成自己对角色的爱憎，这是一方面；一是演员把角色作为艺术品——用他自己的身心作为介体的艺术品——来看待，如同士兵对待他的武器那样，这又是一面。演员和一般观众一样，喜爱"好人"，憎恨"坏人"。但，美好总是在和丑恶的搏斗中成长起来的，正派角色总是在和反派角色进行艰苦复杂的斗争中成长壮大的。演好正派角色和演好反派角色同样是演员创作上的重要责任。从这一角度看，演员应该站在创作家的方面爱自己的角色——不论它是属于正派或反派。

可是，我们也往往看见这种情形：一个演员被派扮演反派角色，当他读完剧本之后，便断定这是代表什么恶势力的人物，他得"批判"他，用夸张的手法把他的丑恶露骨地暴露出来，以表示自己的正义。他似乎快要在他鼻子上画上小丑的脸谱，叫观众明白地意识到："你们看，他从头到尾是多么的丑恶，我是恨透了这种家伙的！我是站在正义的一面来出他的丑！"于是他觉得自己有权利当众无情地戏弄他的角色，像顽童揶揄一只扯断了翅膀的苍蝇，于

是观众报之以大笑，他预期的效果是收到了。这样，当其他的演员们生活于角色时，他正跟角色打架；当其他演员们努力要创造成一种幻象，要使观众信服舞台上所开展着的一切时，他却破坏它，叫观众别相信；当观众正准备以善感的心来体会各个人物的真实的生命时，他却否定它，要观众付之大笑；当其他的演员们正和谐地活动于作者所创造的想象的世界时，他却跳出这世界，指手画脚地对着观众大发议论。

像这样的表演显然是出于憎恨，演员是以残酷地使角色出丑为快的。

演员憎恨反派人物，是可以理解的。演员在表演中批评反派角色不仅是容许，而且是必要的。演员批评反派角色，正如他颂扬正派角色一样，反映出演员的思想和立足点。演员憎恨反派角色，正如他喜爱正派角色一样，可以在角色创造过程中发生迥不相同的但同样积极的作用。现在问题在于演员对反派角色的批评是采取"一般化的模仿"或"刻板化的模仿"，在角色脸上贴上"坏蛋"的标签呢，还是通过"性格的体验"去发掘反派角色灵魂深处的丑恶？经验证明：在外表上丑化坏蛋，只能收到浮面的效果，而深刻地本质地揭发反派人物的丑恶，才能击中其要害。

反派人物——也和正派人物一样——应该在舞台上真诚地生活着，他不会自觉丑和蠢，来个自我嘲弄，出自己的洋相，相反的他总是想尽一切办法去遮掩自己的丑恶。他有自己的行为逻辑，有自己所属的阶层的伦理观念。他的一举一动、一颦一笑，他的思想、情感、欲望、志趣都是建筑与依附于这种特定的伦理观念之上。《日出》中的潘经理压榨黄省三，手段不为不毒，心肠不为不狠，可是从潘经理之流的伦理观念看来，这种做法是既公平又合理，既理所当然又天经地义，既心安理得又理直气壮的事。演员一方面必须具备进步的思想和锋锐的分析能力，才能深刻地、本质地发掘出反派

角色的丑恶；同时还得具备丰富的生活阅历和艺术想象去掌握住反派人物的行为逻辑和伦理观念，以便"设身处地"地投入反派人物的内心世界，把他最潜隐的最肮脏的看法和想法无情地揭露出来。

演员有时需要高瞻远瞩，站在角色之外，站在剧本全局之上去认识并评价自己的角色，有时候又需要深入角色之中，通过角色的眼光去看世界——这个世界的面貌往往跟我们习见的世界大不相同。

"人们通常以为贼、凶手、间谍、娼妓承认自己的职业不好时，应该觉得羞耻，但情形却全然相反。被命运与自己的罪过和错误放在某一地位上的人们，不管这地位是多么不正当，也要在一般的生活上形成自己的一种看法：在这种看法之下，他们的地位在他们看来是好的、可敬的。为了维持这种看法，人们本能地要置身于那样的人群（圈子）中，在这里面，他们都承认自己对于生活以及对于自己在这种生活中的地位所形成的看法。当碰到窃贼夸耀自己的狡猾，娼妓夸耀自己的堕落，凶手夸耀自己的残酷时，我们要惊讶的。但其所以使人惊讶的原因，仅是因为这种人的圈子和气氛是有限的，尤其是因为我们是站在它的外边。但，在夸耀自己的财产（即盗劫）的富人中，在夸耀自己的胜利（即凶杀）的军事长官之中，在夸耀自己的权势（即暴力）的统治者之中，不也发生着同样的现象吗？我们之所以看不见这些人为了辩护他们自己的地位而有的关于生活上的善恶的见解的错误，只是因为有这种错误的见解的人群是比较大的，而我们自己也属于这一群里的缘故……"（见托尔斯泰[1]的《复活》）

当《复活》中的玛斯洛娃无意中毒死了那嫖客，被捕上法庭受审，被询问她的职业时，我们依据自己的想法，总以为她会低着头，把眼光回避开，装作拨弄着自己的裙裾的。然而她却坦然地、

1　托尔斯泰（1828—1910）俄国大文学家。

骄傲地作答——"做娼妓",并且"笑起来,迅速地环顾了一周,立刻又对直注意庭长"。托尔斯泰这样地刻画着:"……在那一笑中,在她那一瞥法庭的迅速的瞬视中,有一种那么可怜的东西,以致庭长羞然垂眼,在法庭上有了片刻的全然寂静。这寂静被观众中谁的笑声打破了,有谁作了'唏嘘'声。"

在这场面中,先是玛斯洛娃透过自己的眼睛看见了面前这些"残忍地审问她的男人们,就是那些总是亲善地看她的男人们",他们暗地里都打她的主意,而她可以随自己高兴,满足或不满足他们的欲望,她当然有权利骄傲地笑。在刹那间,她那种包含在微笑中的对人生的看法慑服了这些老爷们。而只待那些可怜的男人们清醒过来,记起了"只要出钱就可以买到你"的那一套的看法,才敢偷偷地笑,给她的骄傲一次反攻。

那些老爷们自然有他们自己的善恶的见解、爱憎的标准,他们从玛斯洛娃的微笑中感到战栗,要噘起嘴去嘘她。然而托翁不仅没有嘘她,相反的他深深地爱着她,所以才能够"将心比心"地体会她——体会到一只迷路羔羊的心坎中最精细的感觉。

我相信演员们可以挚爱着玛斯洛娃式的娼妓,麦克白式的杀人犯,乃至梅菲斯托费勒斯式[1]的恶魔,因为托翁、莎翁和歌德首先就挚爱着他们。他们或者赐予这些角色无限的同情,或者赐予他们旺盛的生命力。这些都可以感染我们,使我们跟着作者的心一起去体会。但对于托翁用锋锐的讽刺之笔去描绘的那些高坐法庭之上想女人而随便判人生死之罪的老爷们怎么办呢?作者是从心底里憎恨他们的。托翁之所以那样憎恨这些老爷们——恨他们的自私、昏庸、腐败、残酷,是因为他对被迫害的人们有强烈的爱,对被侮辱与被损害的人们的命运有深切的关心。那么,这种憎恨还是出于

1 梅菲斯托费勒斯(Mephistopheles)为歌德诗剧《浮士德》中的魔鬼。

爱。假使没有这种强烈的爱，他首先就不会对老爷们的昏庸之对于被迫害的人们的命运有什么影响这一回事感到兴趣，就不会对玛斯洛娃的苦难引起切身的痛痒，就不会激起一颗艺术家的敏感的心去追寻丑恶的根源，就不会把老爷们一脑门子的鬼心思体会得头头是道，原形毕露。

因此，我承认一个演这路角色的演员的创造热情是从强烈的憎恨发动起来的。演员对事物的认识愈深刻，他的爱憎愈强烈，就愈容易鼓起自己创造上的激情。演员的艺术家的正义感愈强烈，就愈能够分辨出反派角色的丑恶行为和思想对于被迫害的人们的命运的影响。这些丑恶行为和思想是角色所追求的丑恶的生活目的所引起的。

在演员认为是丑恶的生活目的，在角色本身绝不会认为丑恶，相反却自以为是天经地义。自私是丑恶的，可是自私者的逻辑是："人不为己，天诛地灭！"演员站在角色之上，揭发反派人物的生活目的是重要的，但演员深入角色之中，按照角色的逻辑来思想行动，却更重要。由于演员对反派人物具备了本质的认识，因此，他在体验角色心理时，不是自然主义地反映角色的内心经历，而是有目的地从中选择各种典型概括的细节——在一个片段、一个举动、一句对话、一瞥眼神中巧妙地闪现它那深深掩藏着的丑恶本质。演员对角色进行了批判，可是仍然生活于角色之中。

每个人都有他的生活目的，哪怕一个最自私的人也有所爱。爱什么呢？爱他自己，爱名利，爱地位，爱权势，爱酒色，等等。他们为了达到自己的各个目的而认真地想，认真地行动，不惜千方百计地进行斗争。他们爱得非常强烈，有时候乃至近于疯狂。假使你要感应他怎么样引起这样的思想行为，你就得"设身处地"地站在角色的角度去看他的生活。具体地说，演员应该爱他的角色之所爱，追求他所追求的，满足他所要满足的。这些人可能这样想：

"生活具备了形形色色的幸福，为什么我不应该攫为己有呢？为什么我不应该狂爱自己的幸福呢？"例如上述的老爷们当中的一个在主审那娼妓时，他念念不忘在当天下午三点到六点之间有一个瑞士的红发女郎在旅馆里开好房间等他去享受，现在已经是三点零五分了，他为什么还在这儿多"蘑菇"呢？一个满足的黄昏总比枯燥的审判实惠一点吧，早一分钟走，就多一分钟的受用，错过了岂不太可惜？

演这个角色的演员愈热衷于去幽会，便愈对当前进行着的无尽期的案情的论判感着烦躁。他也许一会儿勉强作注意状来掩饰自己，双手撑着下巴，像在那里静听，一会儿又倒在靠背椅上，双手交胸，脑袋仰靠着椅背，眼光呆呆地望着天花板，作沉思状——想着那将发生的情欲的游戏。等到他发现判决书已经读最后的一句，他突然醒过来，非常有生气地同意了那能够最迅速结束一切的决定，——死罪、流刑或开释都可以。

我不知道你们在事后会怎么批评他，说他溺职、腐败、残酷或什么，然而，天地良心，他在当时真没有这样想过，他连沉醉于自己幸福的幻想里都来不及，还有功夫管别的？

戏曲中描绘奸人就带着极强烈的批判味的。一般演曹操的伶工们唯恐他奸得不彻底。在无数的刻板的曹操中，只有郝寿臣所创造的一个有"活曹操"之誉。一活在哪里？活在他性格真实而丰富多彩。据说在《长坂坡》中，他表演曹操在山头观看赵云跟他手下大将交锋，他为赵云的威勇所动，整个心爱着这英雄，一双热情的眼从没有离开过他一步，全部做功表情都盈溢着"爱才"的热望。"爱才"是美德，这样岂不是把传说中"奸雄"的曹操演成"好人"了吗？你别担心，"戏本"的内容早已交代过：他想揽权篡位，"爱才"不过是要找帮手为自己打天下。曹操这种用心（角色的任务），长久以来，流传于民间，郝寿臣自然也习惯地把曹操看作"奸雄"，

对他有一定的看法。但，当他演这角色时，他是通过曹操的心去爱赵云的。他愈爱得深而真，便愈显示他的野心勃勃，而我们观众才感到这个曹操是"活"的——是真人。

演员创造角色包括两个方面：演员站在进步的思想立足点去认识角色，这是一方面；演员站在角色的立足点去感受角色所感受的，这是另一面。两方面是对立的，必须在实践中达到统一。这个对立的统一，也就是演员的认识与性格（角色）的体验的对立的统一。

前面说过理性的主题能够给我们的工作做指路标，而感性的感应和体验才是使我们接触角色生活的推动力，其要旨就在此。

我们把"爱角色"看作演员接近角色的有效的心理技术之一，与演员的其他心理技术互相渗透，互相呼应。

"爱角色"才能够"将心比心"地体会他，"设身处地"地为他从事一切。从此你可以感应他的最细微的情绪、最真实的愿望。这会引导你揭示真实，创造生命。他虽然没有替你把你的爱与憎的标签贴在脸上，但这种感觉却非常鲜明地铭印在观众的心坎之中。

五　感性的与理性的解释

即使每一个演员能够对同一个角色发生挚爱，深深地体会着他，然而在体会他全部经验的时候，各人的感应是彼此不同的。有些细节深深地感动了我，而别人对此可能不发生太深的兴趣；有些细节使我们大家都感动了，然而彼此之间感应的深度可能相差很远。那凝聚在演员的心版上的角色的模糊的意象，从最初的一刹那起，可能就不同。待这种意象随准备工作的进度而日益清晰，这种区别便日趋显著。

外国曾经有人尝试叫一班学画的学生听着同一的乐曲，要他

们把所感受的印象画出来，结果各人画的图画所表现的情调多半是相同的，但是各人由这情调所生的意象则随各人的性格和经验而大异。

不同演员从一个角色所感受的情绪上的调子可能是相同的，但，他们准备期内的意象的分歧，演变到演出期中的形象上的分歧，那是太显然了。

同样，看着同一演出中同一演员的表演的观众们，他们彼此之间的感应，也可能为着同一的理由而颇有出入。

演员们的这种不同的感应，是怎么样形成的呢？姑举例而言之。

假使某剧团派了甲乙丙三位女士一同来排演易卜生的《布朗德》中的女主人公阿格妮丝，其中有一场的情节是这样的——

牧师布朗德和阿格妮丝夫妻俩死掉了他们唯一的爱子。她在苦念之余，翻阅爱儿的衣服、玩具及其他珍重的遗物。每看到一件，她心里便涌起了回忆，每一件都沾上她的眼泪，这悲剧的发生是由于他们住的房子太潮湿，小孩病倒时，妻便劝那牧师搬出他的教区来救孩子。可是牧师是个空想家，绝不愿离开他那替基督服役的职守，因而孩子抵抗不了病魔，死去了……

这三位女士都会自觉地或不自觉地根据自己的人生经验、情绪记忆、思想、性格等去体会阿格妮丝的心情。假使这三位女郎都未结过婚，不能直接引借做母亲的经验去体会那慈母之心。她们在记忆中物色各种合适的情感的资源，最后也许发现从自己父母的爱里面可以体味出这种母爱。她们准备从这里下手。

血亲之间的爱，不仅见于人类，而且为一切动物所共有。它怕算是人间最共通的经验吧，然而处于不同的社会和阶层的人们对血亲的爱的见解，在中外古今都有很大的差别。

例如宗法社会对血亲之间的关系的看法，与现存的各种社会

里的看法是大不相同的。关系的看法既不同，爱法也自然不同。在各种不同的时代、国度、社会、阶层、地方之间都各有不同的伦理观，这是自明之事。对于我们演员，要把握这些不同的伦理观并不难。比如在原始的游牧部落里，到了不能做生产工作时的年迈的父母，便给儿辈视为废物，备些粮食把他们遣送到荒郊，让他们自生自灭。像这种特殊的伦理观念虽然我们对它不熟识，但，只要有充分的研究资料，是不难体会出这种心理的。

处在不同的社会和阶层的人们，各有不同的观念和看法，这些观念和看法在各自的范围内形成共同的心理，这些在每个人的人生经验和情绪记忆中占着相当重要的地位。假使我们是演员，那就颇能影响我们对于一个角色的体会。例如阿格妮丝对儿子的爱与我们一般人的情感经验还比较接近，而做父亲的却宁愿牺牲儿子以求尽忠于上帝，这种行为在我们看来，就未免有点不近情理。这完全是另外一种的看法。

但，假使看法是一致的，那为什么各人的感应和体会不同呢？那三位女士对阿格妮丝的不同的体会，是怎么样造成的呢？

假定甲女士是从小就死掉了父母，孤苦伶仃地长成了。她尝遍了人间一切的辛酸，体验了失掉怙恃的真实的不幸，她虽然没有身受过父母的爱宠，然而从孤儿的苦难里，她正好体会这是一切欢愉的源泉、幸福的象征。"母爱"对她有那么一种无可言喻的慑服力，乃至她一想到这两个字时，无论当时她是怎么的欢愉，她马上会觉得那不过是种幻觉，便不自觉地潸然流下无声的泪。她虽没有母爱的经验，但那种类似的情绪却强烈地触动过她。她既然被派担任阿格妮丝的角色，这间接的情绪记忆会帮助她，她的眼泪开始潸然地、无声地洒在那亡儿的衣服上。

相反的，乙女士是一个幸福家庭中的独生女。从小父母没有一回拂过她的意。她在慈母的膝前享尽了人间的一切熨帖的幸福。她

很任性，略不如意便跳到母亲怀里号啕哭闹。在她懂事之后，她认识了慈母给她的恩泽，企图百倍地报答她老人家。她爱极了母亲，老年人略有不洽意，她便不自觉地哭出来，似撒娇又似体贴地跟母亲缠个不停，直到后者露出笑颜为止，像她这种泼辣的爱的经验，自然也可以帮助她对角色的体会。

第三位小姐却是一个家道中落的长女，父母过惯了懒散的生活，弟妹们都很小，得仰仗她做事来维持，连家务也得她亲手料理，父母显然打算以她的青春做牺牲，永远把长子的担子架在她肩上。他们把溺爱赏给了她的幼弟。而她对他们的一群只有厌倦的、强迫的责任感。她变得孤独、倔强，常常在失眠的长夜里抽着烈性的纸烟呆想着，人像冰似的凝固住，眼泪只肯往肚里流。她否认所谓血亲的爱，然而她又最容易为自己所否定的东西所吸引。说不定在什么时候她曾这样地想过，让我像圣母玛利亚那样有一个婴儿吧，让我生前感到一口气的温暖……像这种歇斯底里的母爱的憧憬，也能帮助她体会这角色。

这三位小姐都无形中运用了各自不同的人生经验、情绪的记忆和资料，以及对人生的看法来演阿格妮丝的这场戏，或者，反过来说，阿格妮丝的不幸的经历触动了她们各自的经验和情绪，她们的情绪流进角色的"规定的情境"中，这些情绪上一切精微的细节都把不同型的血液带给那角色。

从此，我们虽不敢断定哪一位演得好，但她们三个人一定演得非常的不同。

斯氏说："演员千万不要被迫地拿别人的观念、概念、情绪记忆或情感来果腹。每个人都必得生活于他们自己的经验中。这些经验是属于他个人的，并且与他所描绘的人物的经验相符合——这点是很重要的。一个演员不能够让别人喂肥得像一只阉鸡似的。一定要把他自己的胃口引诱起来。当胃口被引诱起来时，他将寻求他用

以完成种种简单动作所需要的材料，之后他将吸收那些给予他的东西，而使其成为自己的。导演的职责是在于使演员要求并探寻那些可以使他的角色有生命的细节。"（见《演员自我修养》第一部）

这样，这个角色不仅是剧作者所创造的，而且也会变成演员自己的。具体点说，那角色的内心的和形体的创作资料都是演员的，而这些东西的内在基础是演员和角色共有的。你从心坎里流出那角色的愿望，角色因你的生命而得到生命，你在自己身上看到了角色，同时在角色身上看到你自己。

演员对角色的这种创造，姑称为"演员对角色的解释"。

这种解释工作大体可以分为两部分：一种是对角色的整个的看法，如这个角色在剧本主题的阐扬上站在一个什么地位，剧本所给予他的是一些什么"规定的情境"等等，这些多半可以运用分析和推理去把握（这中间感性的因素自然也在活动，不过较不明显）。这种工作可以由导演和演出集团伴同着演员一起去做。这种工作的成果姑名为"理性的解释"。

其次的一种是指演员创造一个角色时所运用的他个人的一切心理和生理的元素和材料，这中间一方面包括了构成演员人格的各种元素如情感、情绪、记忆、想象、思想修养、资质、才能等等，一方面还包括着演员用以体现他的内心经验的各种元素如形体、仪表、声音、动作等等。这些因素综合的成果姑名为演员的"感性的解释"。

在演员的准备工作中，感性活动与理性活动之间的交互为用的关系在以前说过了一点，现在还得加以补充。因为有些重要的问题还没有接触到。

比方说：演员们对某一个角色的感性的解释必然因人而异，那么理性的解释是否也是这样呢？

假定理性的解释可以因人而异，那么一个剧本的主题岂不成了

你说你的我说我的了吗？

假定理性的解释不能够因人而异，那么演员的感性的解释难道不会影响甚至拨歪了理性的解释吗？（我们不是屡次提及感性与理性间的交相作用吗？）

这些试举实例来说明：

我有两个朋友演过《大雷雨》中的奇虹（卡杰琳娜的丈夫），两位都是不同时期的优秀演员，都有很好的修养，自然他们之间的一切心理的和生理的因素有很大的差别。

《大雷雨》一书的作者把我们带到旧俄罗斯的卡林诺夫的那座小城里去。城外的伏尔加河尽管奔放而自由地流着，然而在城里，"人的天地是狭小的，而野兽的天地是宽大的"。一些奇高伊和卡彭妮哈之流 [1] 在这儿筑下了坚牢的兽窟，人们一生下地来便像弃婴似的受野兽的舐啮或戏弄，善良的心像被摧残了的初蕊似的瑟缩在一角落，用怯弱去保护自己。生命再没有任何奢望，把它沉湎在酒里吧……这些人中的一个就是奇虹。

我的头一个朋友起先怎样去体会那角色的，我不很清楚。在我们共同排演的过程中，我逐渐看到他替奇虹创造了一个丰富无比的形象。从他的舌尖到他的足趾，我感觉到一个新的人逐渐占领了他：他的眼眶变成三角形，眼珠斜吊着；鼻孔张大而掀起，像用酒糟泡熟了似的；口角挂下来，舌头往往不经意地卷着嘴角，老要把快流出来的唾涎抹回去；他的头皮发痒，使他不得不常搔搔；小腿上大概有什么小虱子在那里爬动，他便习惯地弯起了穿着马靴的大脚去擦擦……他的声音因受了过度的酒精的刺激而沙哑；语调像一

1 作者以奇高伊（今多译"季科伊"）和卡彭妮哈（今多译"卡巴尼哈""卡巴诺娃"）代表帝俄农村中的封建势力，前者用狂暴的压力对待波里斯，后者在家庭中无理地虐待媳妇卡杰琳娜和儿子奇虹，以致闹出悲惨的结局。

团理不清的麻线，好容易刚找到了头儿，一下子又搅乱了。手的反应特别灵敏，一会儿摸摸想润点酒的干燥的喉头，一会儿又用两肘靠贴腰部，把裤带往左右扭动几下……

我不能准确地形容他的神态。在这位清秀的、潇洒的美少年身上转瞬之间活现了一个颇为地道的旧俄的酒徒。我是这样地为他的神奇的化身所振奋，以至一时不及辨别他演的是什么人，只感到给他那种突出的、生动的、有光彩的创造所慑服。

直至演出多日之后，看戏的朋友才渐渐地辨明了所感受的印象，开始对我们说，他成功地创造了一个自己的奇虹，但绝不是奥斯特洛夫斯基的奇虹。因为他的形象叫他们感觉到奇虹是一个先天的白痴，而不是一个从小就被野兽所啮伤了的怯弱的但却善良的灵魂。

这种解释会减轻剧本主题的积极意义。因为假使奇虹真是个白痴，那么造成《大雷雨》的悲剧的不是卡彭妮哈那一流的野兽，而是奇虹本身的自然的遗憾。那么一个社会性的悲剧就会变为一个病理学的或遗传论的悲剧了。

另外一个朋友的奇虹是在四五年之后演出的，他没有看过那朋友的戏，但他听过这段故事。

在研究这角色的初期工作中，他就力求正确地体会奇虹之为人。我在前面引用的 H 君的话，就是他的经验，他产生了一个正确的奇虹意象。他借助许多文艺作品来帮助他对角色作更深的体会，终于他能够通过奇虹的眼去看世界，把他所见的所感觉的用日记记下来。他爱卡杰琳娜，同情她，但他怕那群野兽。他没有勇气去救自己，救她，只能偷偷地想最好找机会让他溜开，喝喝酒，玩玩……免得看见自己的妻被母亲咬得流血。他这样地写着：

> 我像一个被赦的犯人似的溜走了，对卡杰琳娜说不明白

自己心里的苦衷。到莫斯科去！去喝酒啊！去忘掉眼前的生活啊！

　　没有办法：母亲叫我走，我怎么好不走呢？她叫我死，我就死！母亲的话就是我的主意，听话就是生活。我奇虹是命运的傀儡啊！叫我走就走吧，走比在家里好多了。卡杰琳娜虽然苦苦央求我，完全没听她。我怕多待一天，多受一天罪，所以愈快愈好。我骑着马！喝酒！忘掉！

　　动身前妈逼着我嘱咐妻子好好地侍候母亲，尊敬她老人家……也要妻"不要看窗口外面"，其实看看有什么关系呢？家里怪闷人的。说到这儿我很难过，明明知道不该对美丽的卡杰琳娜那么凶，但妈的眼睛像两条闪蓝的电光射着我，不好不说。嘴颤颤的，嗓子打了个结儿，半天说了那一句："不要看年轻的小伙子。"

　　这话是多说的。卡杰琳娜的心眼是很好的。后来我向她道歉了，她留我，我不肯。妈来了，替我脱了身。走吧，快一点走吧。

这些是从他为奇虹写的日记摘录下来的，奇虹是这样的一个人。

这位朋友平素是个纯朴的、容易羞怯的、近乎"内倾型"的人。他这些性格上的资料，经过了他的培养和融会，渐能与奇虹的性格相通。事实上，他演的奇虹也带着自己性格上这一面的色彩。他所创造的形象并没有前面那位朋友那样的丰富而突出，但大体上还与奥斯特洛夫斯基的原意相接近。

这些实例说明了演员自己的感性的解释，假使不根据原作的"规定的情境"而发展，便可能把剧本主题推到错误的方向去。而理性的分析和推理的工作，假使不孤立地去进行，确可以做角色创

造的指路标，让演员的血肉生长在这骨干上。

下面我们再举一个实例，说明在一个主题的理性解释的统一性之下，演员们的感性解释可以怎么样的不同。

莫斯科艺术剧院有两位女演员，叶兰丝卡娅和波波娃，同时被派去演卡杰琳娜这一角色。在艺术剧院一向严格的艺术要求之下，她俩对于这一角色的理解自然是一致的。

批评家杜勃罗留波夫[1]有一次曾把卡杰琳娜比喻为"黑暗王国中的一线光明"。

在旧俄那广大的黑暗帝国里，卡杰琳娜带着她全部的光辉和热力，像一把光线的剑似的刺穿了它，而与大雷雨俱来的黑暗又马上吞噬了那光线。

这虽不完全是一个论理的主题，却是它的一种正确的、形象化的解释。

叶兰丝卡娅和波波娃是同一条光线，却发射两种迥不相同的光芒：前者像是在寒冷的、恐怖的、铅一般的云层间闪现出的一条微弱而纤丽的春光，而后者却像一条强烈而郁热的仲夏的光。前者演来像一首初恋的诗，而后者却演成一出苦难的悲剧。

她俩之间怎么样把各自不同的生命呈给同一个卡杰琳娜的呢？试举她们处理该剧第一幕卡杰琳娜游伏尔加河边，为自由而奔放的大自然所启示，对瓦尔瓦拉低诉心曲的一场为例：

"你知道我的心在想什么吗？人为什么不会飞呢？"她问。（第一幕）

——是的，人为什么不会像云雀似的飞呢？飞出这里的兽窟，飞过刚解冻的伏尔加河，飞过那绿的原野，飞到云端，迎接那春风，展开翅膀尽情地歌唱，唱春天，唱美，唱爱恋。叶兰丝卡

1　杜勃罗留波夫（Н.А.Добролюбов，1836—1861）俄国大批评家。

娅·卡杰琳娜是这样感觉的，她想：我天然要飞到波里斯（她的恋人）那里，像云雀那样。

但，"人为什么不会飞呢？"这问题在波波娃·卡杰琳娜看来，却是一种无可奈何的命运：不会飞是由于人的悲哀和苦难把她压到地下来的缘故，是由于"飞"只能在童年的梦里经历到的缘故。但，明知道人不能飞，而我却要飞起来，明知私情是犯罪的，但我不能不爱波里斯。等到卡彭妮哈之流要咬断她的翅膀和咽喉，她是早已料到的。她没有任何眼泪，她在自己的悲哀中僵化了。她没有——也不可能有别的路，只有跑向伏尔加的深渊，把自己投给那些野兽们的馋嘴。

这两股光线同样放射出不同的光与热，刺穿了这黑暗的帝国，马上又给"大雷雨"吞没了。我们能说：初春的明媚的光比仲夏的郁热的光更合时吗？不，这仅是"大自然"不同的时序中的同样的光与热，这仅是艺术家们不同的人格中的同样的光与热。这正是每一位演员艺术家从自己的心里流出来的最珍贵的、最特殊的光辉。

每一位演员艺术家在接触他的角色的最初一刹那就通过自己的心的三棱镜——他的人格——来吸收这股光，后来每一次在台上从事创造时，也透过三棱镜去放射那股光线。

这是说明了，在不违背作者原意这原则下，演员艺术家们对于同一的角色加以不同的感性的解释，不仅是可以的，而且是必要的。

普多夫金说过：情绪和理性这两方面的活动，正表现出演员创造一个形象的工作中的二元性。剧本中的综合的"理则"要从演员个人情绪活动中透露出来，同样演员的情绪活动一定要根据并受制于剧本的"理则"的光辉。

六　形象的基调

一切艺术家都享有随意处理自己作品意象的权利，唯独演员在这一方面的权利，往往是受限制的。

如大家所熟知，戈登·克雷和梅耶荷德[1]就否认演员有创造的权利——首先否认他有设计意象的权利。

克雷说过："演员的动作和语言必须依照（导演的）设计进行。他在我们面前必须依照着一定的路线移动，走到某一点，在某种灯光之内，他的头在某一角度，他的眼、他的脚、他的全身都要与剧本和谐，而不要只与他自己的思想和谐，这些演员的思想是与剧本不和谐的。因为他的思想（或许偶然会很优美）也许会跟导演所审慎设计的灵魂或模型不能和谐一致。"（见《舞台艺术论》中《第一次对话》）莫斯科艺术剧院曾经挑选最好的演员给克雷排演《哈姆雷特》，排不上几天他就摇头。斯坦尼斯拉夫斯基急了，特地把自己所通晓的一切类别的演技表演给他看，让他选择比较接近他的想法的一种，他还是摇头。戏排到一半，他走了，把工作委交斯氏和苏列尔日茨基（Л.А.Сулержицкий）来完成。

为着同样的原因，许多优秀的演员都离开了梅耶荷德，其中以擅演列宁著称的施特拉乌赫（М.М.Щтраух，1900—1974）曾公开表示过："当我从梅氏接受一部分工作时，我想由自己来工作，可是他不允许我，他替我做好了一切，好像他为其他的演员们做的一样。在这种情形下，演员的创造被杀尽了，他在导演手中成了一个木偶。"而梅氏所赏识的最优秀的演员伊林斯基（И.В.Илъинский，1909—　　），在别人看来，只不过"具有一副弹性的面孔和身体，让梅氏可以任意来运用而已，完全是一件死东西，导演可以贯注以

1　梅耶荷德（В. З. Мейерхольд，1874—1942）苏联导演，曾领导梅耶荷德剧院。

意义，或任它空洞着"。

独裁的导演大师们只看重自己的创造权，他们为着要贯彻自己创作上的意象，就不惜排除演员（和其他工作者）的心智，用自己所构思的提线来操纵他的躯体，来完成那意象。

导演也可以在另一种比较和缓的方式下侵占演员构思的自由。

例如——我的同事 A 君被派担任《悭吝人》中的守财奴，他的意象中的角色是一个神经质的、衰弱的、多疑的财主。但当导演宣布计划的时候，却把那角色解释为一个头脑冷静的、顽强的、精明的老鳏夫。这两种不同的解释是各走极端的。A 君不能决定依从哪一种好些。有时候他颇为导演所提供的人物的旺盛的生命力所吸引，但有时又无意中盘桓于自己的意象的一些变态心理的、奇诡的情趣之中。两个人在他心里打架，他不知道该袒护谁。临到排演时，他表面上为导演所说服，放弃了自己的意象，但是在他不提防时它便闯进来打扰。他感到很痛苦，决心把自己完全交给导演。导演也意识到这种责任，便专心一意用种种方法去操纵他的心思和情感，终于完成那要求的形象。结果导演和他都不能满意，他说那是"同床异梦"的搞法，而导演的结论是"貌合神离"。

这个例子说明了：导演为着贯彻自己的意象，不一定要直接操纵演员的躯体，他也可以换一种方法去操纵演员的心思、情感。演员仍旧是没有创作的权利的。

把演员的创造性看作如此有害的，恐怕只是导演独裁论者的片面的看法吧。克雷的《哈姆雷特》的演出固然是本世纪初叶剧艺的奇葩，然而坎布尔（John Kemble）之所以被誉为"最好的哈姆雷特"，约翰·巴里摩尔（John Barrymore）的哈姆雷特之所以称颂于世，该也不是偶然的吧。

当一些优秀的演员对角色进行深邃的探讨时，他的研究的独特心得有时候可能超过导演。如查尔斯·劳顿在西席·地密尔（Cecil

De Mille）的导演下扮演影片《罗宫春色》（*The Sign of the Cross*）中的尼罗皇，他致力研究这暴君的历史，发现他原来是个爱美的人，但地密尔却承袭一般的见解，坚持他是"暴君"。他们争执了一个星期，劳顿终于说服了地密尔。后来他就此创造了一个前所未见的、温文的、阴郁的尼罗皇，同时，地密尔也根据这新的解释来修正了他的导演计划。

我并不存心唆使演员为着这问题跟导演打擂台、比高下，我只想探讨一下在导演与演员之间，怎么样的一种创造上的关系算是合理的，可以招致较好的艺术上的成果。

比较合理的看法应该是，演员跟一切艺术家一样有他的创造权。演员的创造性和导演的创造性应该是互相依凭、互相补充、互相启发，而向更高位发展之一种辩证的关系。导演作为艺术上的一个民主集中的组织者出现于创作集体中。离开了演员的创造性，导演的创造性便无从依存、发展。

这些原则保证了演员创作上的正当权利——首先是设计角色意象的权利。

导演在演出集体中提出导演计划来解释原作，提出处理这出戏之思想上的、形式上的、风格上的原则和方法，经过集体的补充、修正和认可，这个计划就成为全部工作者的共同的出发点。这些原则指引着每个工作者通过各自的创作之路，来达成集体所要求的中心意念。

当演员参加讨论"导演计划"时，他就应该拿导演的思想和自己对角色的概念相比较，发现其间的同异。假使差异是属于原则上的，那么问题就多了。

所谓原则上的差异表现在什么地方呢？在于人们对于一个角色的"理性的解释"的不同。我在本章第五节里，曾经引证了一位演《大雷雨》中的奇虹的朋友，虽然创造了一个神采生动的形

象，但给观众的印象却是"一个先天的白痴，而不是一个从小就被野兽（指恶势力）所啮伤了的怯弱的但却善良的灵魂"，因此就把"一个社会性的悲剧变为一个病理学的或遗传论的悲剧了"。这种差异能够改变全剧的中心思想。像这些不同的"理性的解释"一定会在讨论原则时引起热烈的辩论，总得说服了某一方面，达到一致的结论。

假使导演与演员的差异仅是同一意念的不同表现（这种不同主要是由于人们的心理经验不同而形成的，我称之为角色的"感性的解释"），那么，导演应该在不悖原则的范围内尽可能地尊重演员的构思，跟演员一同去感觉那意象，从自己的经验中提出新的资料去补充它，使它更丰富而合于要求。于是这意象不仅是属于演员的，同时也是导演的了。

莫斯科艺术剧院演出的《大雷雨》采用"AB 演员制"，一个是叶兰丝卡娅创造的抒情的卡杰琳娜，另一个是波波娃创造的忧郁的卡杰琳娜，导演不惟不强求"感性的解释"的相同，而且肯定这些差异正是各演员艺术家的独到的成就。

碰到这种情形，导演应该针对着演员的特点来修正他的导演计划，这样，导演的创造性才能确实建立在演员的创造性之上。

演员与导演同意了彼此的见解，那么演员才可以放心地、确定地开始形象的创造。

他的意象为导演所补充，导演的思想、情感、想象给他新的资料，他的心理经验又攀缘着这些启示而萌发许多新的枝叶，那意象便显得更丰富而清晰。以前他所把握的只是一种概括的调子，如今经过了许多"形象的试探"以后，他渐渐发现这概括的调子中间有一个中心——以前它像一团朦胧的光晕，如今却变为一个具体的核心了。

换言之，演员在不断的"形象的试探"中，替角色收集了许多不甚明确的动作和声音，当他反复玩味这些东西时，他会发现它们

之间有一些共通的、显明的特点。于是他便从意象的概括的调子把握到"形象的基调"。他领悟到这基调之后，便可以预见角色的整个规模了。

话似乎又说玄了，我们找实例来谈。

当你听过贝多芬的《第五交响曲》[1]以后，你不是感觉到一种英雄的、崇高的、激情的气氛吗？整个乐曲不断地涌现旋律上的、和声上的、节奏上的无穷变化，每一乐句都给你一点新的什么东西，使你感到无限的清新与丰富，但是你同时感觉到你仍旧在同一的气氛里呼吸、生活、遨游。你之所以感到清新，是因为每一乐句都把你引进这气氛里的更深邃的、更精微的细部，而不是把你引到那氛围之外。你好像在这种气氛中作了一次最丰富而饱和的旅行。乐曲完了，你在余韵中沉思吟味，一些旋律隐约地飘进你的心扉，渐渐地你发现它们后面隐伏着一种贯串全乐章的什么东西，你一时把捉不住，于是你从沙发上跳起来去找乐谱，你反复地研究它，你渐渐发现整个乐章是由一个核心所引起、所发展的——那就是第五交响乐第一乐章开始的第一句[2]。这就是乐理上称为"主题"或"主导的动机"（Leit motif）的核心。

当你读完了托尔斯泰的《安娜·卡列尼娜》之后，你能不为女主人公的身世、遭遇和性格，她的美丽、温雅、热情所迷醉吗？你会同情她，爱她。你会像渥伦斯基一样感到"非得再看她一眼不可"，于是你读上两遍，三遍，无数遍。说不定你会私下自比于渥伦斯基呢。你也许永不会忘怀他俩最初遇见时交流的一眼：

"……当他（渥伦斯基）回过头来看她（安娜）的时候，她也

1 该交响乐曲亦称《命运交响曲》，其主旨是"从黑暗走向光明，经过了斗争走向胜利"。

2 这支交响乐曲共分四个乐章，第一章是辉煌的快板（Allegro Conbrio），一开头就是用"当当当当……"四个音符写成的第一主题：0333 |$\dot{1}$.|0222 |$\dot{7}$.|

掉过头来了。她那双在浓密的睫毛下面显得阴暗了的闪耀的灰色的眼睛带着亲切的注意盯在他的脸上，好像她是在认识他一样，于是立刻转向走过的人群，像在找寻什么人似的。在那短促的一瞥中，渥伦斯基已经注意到了有一种被压抑的热望流露在她的脸上，在亮晶晶的眼睛和把她的朱唇弄弯曲了的轻微的笑容之间掠过。仿佛她的天性是这样盈溢着某种东西，它，违反她的意志，时而在她的眼睛的闪光里，时而在她的微笑中显现出来。她审慎地隐蔽她眼睛里的光辉，但它却违反她的意志在隐约可辨的微笑里闪烁着。"

安娜的天性是这样盈溢着某种东西。它，违反她的意志，时而在眸光里，时而在微笑里显现出来。它，违背她的意志，时而在语音里，时而在微喟里显现出来。它，违背她的意志，时而在一次灼热的握手里，时而在一曲幽悠的华尔兹的舞步里，在看见渥伦斯基堕马时"像关在笼里的鸟一样乱动起来"的失措里，在马车里向她丈夫表白自己的私恋的眼泪里……显现出来。从她的睫毛到指尖，她是这样地盈溢着某种东西。它，就是被压抑的热望！而整个的安娜就是被压抑的热望之流的化身！

当你把安娜的身世、遭遇和性格深深地玩味之后，是否也感觉到这就是贯串着她的生命的乐章中的一个"主导的动机"呢？

这个"主导的动机"就是我们在角色创造时所要追寻的"形象的基调"，然而两者之间仍旧是有差别的。我们所谈的并不是作者在角色身上已写成了的动机，而是指演员通过自己的"感性的解释"，在自己的人格中发现的"形象的基调"。

托翁在安娜的生命里发掘出这一主导的动机，演安娜的女优葛丽泰·嘉宝（Greta Gabo）本人的人格又是另一型的，她在自己的人格中寻觅出与安娜发生共鸣的因素，她用自己的经验、情绪和想象绘出安娜的意象；她用自己特有的夏夜的梦一般的眼神和苍兰花瓣似的嘴角透露出这种"被压抑的热望"，她自己特有的幽邃的气

质像一层纱似的笼罩着安娜，我们观众会感觉到她所把握的"形象的基调"是属于她——嘉宝个人的。

贝多芬的《第五交响曲》的音节是不变的，经过不同的指挥者的解释，不同乐队的演奏，却可以体味出不同的味道。奥斯特洛夫斯基的卡杰琳娜的主导的动机——如一个批评家所说，是"黑暗王国的一线光明"——也是不变的，然而一位女优可以把它表现为一股微弱而纤丽的春光，而另外一位却像一股强烈而郁热的仲夏的光。

我看过两次《大雷雨》，记得 L 小姐演得像夏夜，C 小姐的气质近于春光。至于那象征着"黑暗王国"的主宰者的卡彭妮哈，大家都从凶狠那一方面去找她的基调。铁板的冷脸，三角的枭眼，刀划般的鼻纹撑着鹰钩鼻子，橡树似的脊骨坚挺着身躯，急暴的直线的动作……这些刻画似乎都听命于表面的、一般的描绘，并没有把卡彭妮哈的性格用更深刻的形象塑造出来。从书报里，我曾读到莫斯科艺术剧院的女优谢芙琴柯在这角色身上发现了另一种的基调。

当卡杰琳娜和瓦尔瓦拉到门外送奇虹远行的时候，谢芙琴柯·卡彭妮哈跟在后面瞧着他们，一种勉强的冷笑出现在她的铁脸上："年青的人就是这样。"这种冷笑就这样地荡漾成微笑。"看见他们真好笑。要不是在你自己家里，那你连肚子也会笑痛，他们什么事情都不知道，一点规矩也不懂得，连怎样告别也不知道。"——她就这样地爆发出大笑。

这种笑，冷笑、微笑、哈哈大笑是不可理解的吗？不，她是有充分理由的——你想想：媳妇那么大了，连给丈夫告别的礼节都不懂！孝敬婆婆都不懂！丈夫不在家时不许看窗口的规矩都不懂！连"家庭宝训"都记不清！那岂不可笑！

这种笑声里充溢着那顽固的、狠毒的、自以为贤明的老年一代对年青一代的挑衅、污辱、折磨！

自然，卡彭妮哈狂笑的时候是不多的，她得常常用长面孔的训

诚、冷凛的苛责来点缀她的尊严，但是她心里却永远地冷笑着，狞笑着。等那笑激荡得要爆发到表面上，那就像她在不能忍耐时拔出她的剑，指向年青、生命和进步！自然，剑是比剑鞘——那冷凛的长面孔——更犀利的！

在谢芙琴柯的身上，那"黑暗王国"的主宰者的穷凶极恶的形象，不是从卡彭妮哈的谆谆训诫的面孔中，而是从笑声和侮辱之中成长起来的。谢芙琴柯演的卡彭妮哈之所以能超过许多别的卡彭妮哈，就凭了这一种基调的特色。

单把握到形象的基调还是不够的。有些作曲家抓到了一个优美的主调而无法加以发展，于是乐曲只能在一种单调的、反复的旋律中进行。在我们的圈子里也常常看到这种现象。有时候我们看见有些演员把握到一些可以作为基调的语调或动作，当它初次显露时，角色的神采马上射出来，我们暗地替他欢喜。那演员也自知是得意之笔，一遇机会便像献宝似的把它照样"亮"出来，乃至"亮"之不休，叫人生倦。至于其余的地方就随便带过去了。他虽然找到角色的酵母，但没有把它溶解开，使整个形象都渗透了酒味。

我不能画一张地图告诉你到什么地方可以找到"形象的基调"。谁能说我一定找得着呢？但我确信它的存在，因为，我曾经在许多优秀的演出中看见过它。在你从事形象的试探时，或者在你排演时，或者直到你演出那角色时，也许你会偶然地从一句台词、一种思想、一种情绪、一种气氛、一瞥眸光中接受了一个启示，你的心窍突然开了，你从局部中窥见了角色生命的源流，他整个的心灵世界立刻开展在你眼底，这时候你像诗人所歌颂的那样——

从沙子里看到宇宙，
从刹那间看见永恒。
我该祝福你。

形象的基调就是形象的源流从角色的心喷出一股流波，流过角色的五官、四肢、声带、躯体，流进他与别的剧中人的关系间，流进他与事件的交涉之间……这样就演变为形象的千百种丰富的细节。

因此，我们才说当演员把握到"形象的基调"之后，他可以预见到角色的整个规模了。

在排演之前，演员除了自己准备之外，应该有一个时期让导演协助去做这件工作。按照合理的做法，这工作可以分开几方面去进行：对词和试排，并在这中间插入各种必要的讨论会。

在我们的剧坛里，导演们往往为演出期限所迫，只得忍痛地把这些步骤省略了。他们费尽周折所挖下的一点宝贵的对词的时间，只够用来解决一些读词上的技术问题（如校正读音，指示轻重音等等），试排根本就别想提。[1]

然而，即使是只有两三次的集体对词，也许会在无形中给我们别的好处的。让我的朋友说出他曾经怎样的受惠吧：

"在对词之前，我老是一个人拿着剧本看、读，我用自己的情感来体会别的角色的话，无形中把别人的感情依从了我的，一切都显得很平淡。但，在集体对词中，我初次感觉到我置身在一个'整体'的规模当中，我具体地感觉着角色之间的关系——特别重要的是演这些角色的演员之间的感觉的交换和影响。我开始获得各个演员读自己的台词时所注入的新的解释，这些都不是我自读时所能预感到的。这些东西刺激了我，使我的接词和语调起了有机的适应，从而在我过去的体会里渗进了一些新的感觉。我要把这些感应马上记录下来，不然它又会飞跑了。我开始在全剧的有机的'流动'（flow）里发现了我自己。别人在无形中启发了我，说不定我也在无形中启发了别人呢。"

1　这是指 1944 年在重庆的职业剧团的实在情况。——1963 年版注

我的朋友是对的，他把自己的创造建立在全体合作者的创造之辩证的互相影响之中。

假使时间充裕的话，我相信对词（配合着读词研究会）可能成为演员发现"形象的基调"的契机之一。

假使时间充裕的话，我相信导演将会举行"试排"来帮助每一个演员去多方面地、详尽地从事形象的试探，渐渐接触到那基调。

那岂不是比逼着演员空着心灵去挤出一个角色，无米煮出饭来更可贵吗？

演员要把角色的性格创造得饱满而立体，往往要从形象的基调中发展出"变调"来，正如一篇交响乐章要从"主导的动机"——主题——里发展出一些"副主题"（subtheme）来，那乐章才会显得丰富、饱满、生动。

我先提出一些个人的经验和观感。

在我早年的电影演员生涯中，我曾沾受"类型分派角色制"的"恩惠"，老被派去演一些所谓"沉毅的"青年。每一次接受这种角色，无论我下了多少准备功夫，我老是逃不出那惯用的沉缓压抑的形象的基调。这种基调与角色的性格未尝不符合，然而我在银幕上老发现自己像缺乏了一点什么活的东西似的——总是那么单调、肤浅而片面，不像个活人，我自己常常不敢看下去。在这个时候，我的演技除了一片亘续的灰色调子以外，没有别的光彩，我从怀疑而对自己失望……

剧本《家》里觉新的性格写得优柔而脆弱，有一位朋友曾用悠弱而婉转的基调去演出，他设计出许多弧线的、女性化的仪态和动作，处处唯恐表现得不够柔；同剧的觉慧是一位朝气勃勃的青年，而朋友 S 君就始终用急躁而粗迈的调子去表现，唯恐观众感觉他演得不够刚。自然我不否认这些形象包含着若干性格上的特点，但从整个来看，不过是一些剪影的、褪色的影像——只表现了角色的性

格的一面。

斯氏曾对他的朋友忠告说："当你演着一个患忧郁症的人，你是随时在苛求着自己，似乎只在担心着你的角色不要演成——而且上帝阻止——不是患忧郁症的人。但作家既早经注意这个了，你又何必担心呢？结果你是只用一个颜色绘了这幅画，黑色只成为了黑色，而少量的白色可以用来作对照。所以只掺用一点白色以及彩虹中其他的颜色于你的角色之中，这便有对照、变化与真实了。"他要演员演忧郁角色时要寻求他的快乐，饰刚汉角色时要寻求他的柔，在弱者身上寻求他的刚强，演老人时要寻求他的年轻，演青年要寻求他的老到。

这些变调的笔触会破坏形象和性格的完整吗？不，相反的，它们会化单调为丰富，化肤浅为深厚，化片面为立体。有了形象的基调和变调的对抗，角色的性格才会丰满，神韵才会生动。

这个经验也为我的一位演员朋友 Y 小姐证实了。她自述她处理《天上人间》（即夏衍作《一年间》）中的瑞秋一角的创造过程：

> 几年前我演《天上人间》中的瑞秋，我曾下过充分的准备功夫，我根据她的出身、教育、年龄、遭遇等等，抓住了她的忧郁的特性作为基调。
>
> 在演出后的座谈会里，同志们批评我说："形象很好，味道也对，性格表现得很鲜明，但是太'平'了。"
>
> 我接受了他们的批评。为着要克服这"平"，我又重新设计一下台词的快慢、轻重，使节奏的变化鲜明点，但结果得到的批评依然是太"平"。
>
> 当时我很苦恼，我找不出为什么会太"平"？到底"平"在什么地方？
>
> 直到现在，当我懂得角色的基调需要"变调"来对抗、来

陪衬，才能显现角色的深厚和立体时，我找到了瑞秋之所以显得"平"的原因。

当初我只从强调声音动作的节奏的变化，来补救这"平"，这种处理仍旧是表面的、枝节的。我无论怎么变化，也不过表演了瑞秋性格的一面。我记得我从没有一秒钟放松过她的忧郁和压抑——即使是应该尽情欢笑时，我还是紧抓住忧郁死不放手，生怕观众误解了她的性格。

现在，我如果再演瑞秋，我想可以在某些地方找到她的"变调"的，换言之，我可以从另一个较深的角度去体会她可能有的心情。

例如：在第一幕中瑞秋发现阿香偷偷地躲到床底下，被叫出来询问时，她看见阿香与澍官两个孩子的天真淘气，又感到融融的新房气氛和爱弟的幸福，她会爽然忘记自己的压抑，忍不住欢乐起来（见《天上人间》十四至十六页）。这刹那间的欢愉是忘情的，直觉地被触发的，临到新夫妇进洞房，按理瑞秋该更高兴，但她对这振奋的场面早已有了心理的准备，反而变得矜持和压抑了。

另一个"变调"的地方可能在第二幕里找到。瑞秋发现弟媳艾珍怀孕，她也可能忘情地兴奋、高兴。这是由于她对父亲和绣干娘的孝顺，对远离家室的弟弟的关切和挚爱，对弟媳的无限同情与爱怜。这些隐伏的情感突然为这天大的喜事所挑起，这种快慰是无比的，她可能兴奋到不知所措，这时候瑞秋至少是暂时把她的忧郁抛在九霄云外了（见《天上人间》第三十四页）。

我不是为找"变调"而硬要瑞秋随便地欢愉。假使这样机械地去做，我相信我便会破坏角色性格的统一的。不错，瑞秋是压抑的。以前我演的瑞秋无时无刻不在压抑，所以就显得

"平"，现在我要进一步去体会这不幸妇人的善良的心如何在多难的处境的隙缝中挣扎着喘一口气，那忧郁可能更深化了。

这位朋友的经验说明了：不要为"变调"而机械地去找"变调"，"变调"要从角色性格的更深的体会和理解中去找。

名画《蓝衣少年》之所以成为艺坛奇珍，固然因为加恩士波洛[1]把蓝色演变出无穷的明暗的变化，但最妙的还是从全画的蔚蓝的幽静中冒出那瘦削的孩子脸上的一抹苍白。毕加索[2]有一个时期爱用青色做他绘事的主色，即画坛所称的"青色时代"，同时，也惯用几笔灰白去点破它。后来在"赤色时代"的作品里，他又常用黄和赭色作伴奏。随便拿我现在所处的平淡环境做例吧，我搁下笔，抬头望望窗外的天，假使没有繁星的闪眼，我将不会感到夜空是如此的深邃、无限；远远飘来一两声击柝，打破了静寂，我才格外体会到那无言的万籁，那旷阔而亘长的夜。

七　心理的线索

到这时候，演员的身心充满着许多具体的、合用的细节——角色的情绪、思想、愿望，角色的声音、动作、神态等等。各种类的细节都自发地闪现于他的心眼前，一些新鲜的片段的感觉和联想会不经意地流进他的心坎，有些是一瞬即逝，有些是凝聚下来。于是演员希望着：创造吧，动手创造吧！

诚然，他可以动手了，许多必要的材料都已经具备，假使他就

1　加恩士波洛（Thomas Gainsborough，1727—1788）英国大画师。今多译为"托马斯·庚斯博罗"。

2　毕加索（Pablo Picasso，1881—1973），法国大画师，生平尝试不断探索新的画风和表现手法。

这样动手，他也可以进行工作的。然而到他工作的半程，说不定他会遇着一些颇为严重的难题。

演员从"形象的基调"中发现了形象的源流。这源流从他的心里涌出来，流到作者规定的各种不断变化的"情境"之间，流进波折重重的事件之间。于是演员心里的波流就有点像长江的水：一会儿经过迂回险阻的巫峡，激荡起急湍的波澜；一会儿奔跃夔门，一泻千里；一会儿沉静地流过鹦鹉洲；一会儿又咆哮于燕子矶下。这中间绕过了多少峡谷险滩，经过了多少的顺逆升沉，我相信江水有知，也会茫然不能置答的吧。河道之曲折险阻，正如角色心理历程之隐约迷茫；江水之枯涨无常，也像演员情绪之自发难制。假使让一股自发的奔流直冲进迷茫的水道里，一定会随地泛滥，不可收拾。

这时候演员需要对角色的心理历程进行一次全线的测量，从不断演变的复杂的情境中疏浚出一条明确的道路，找出角色的心理线索，才能引导自己的情感有条不紊地进展。

莎士比亚的角色多像长江黄河，气势千万，演员的情感容易激荡起汹涌的波澜，演员不愁情绪不兴，而担心情感进行得没有节度。契诃夫的角色如一泓秋水，幽静地流，不绕什么险滩奇谷，演员的情绪不患其不稳，而患其平平地滑过，连一丝涟漪都不显。

无论演员的情绪失之于"乱"，或失之于"平"，其原因都是因为他没有测度出角色的心理线索。他虽然现在没有做排演工作，但是应该去设计全线的图样了。

演员的情绪活动，有时固然能保持平稳的"水位"，有时也会不知从哪里冲来一股山洪——他每一种情感的流露固然是自然的，各种情绪的细节都无法加以测度或权衡，往往流于放纵和任意，因而在整体上形成一种混沌的状态。演员的身体也反映这种状态，他的声音和动作的节奏全盘把握不住，他的角色的形象因此搞乱了。

观众所看到的也许是一堆凌乱的、无组织的东西，而那人物就缺乏一种贯串的有机的生命。

人类情绪上的精微变化是宇宙间一切节奏中最精微而复杂的一种。"自然"赐给每个人一种适合的节奏，而演员要在自己的有机体中再创造它，实在是不容易。

作曲家、艺术家、作家，甚至与舞台演员同道的电影演员，要在他们各自的领域之内创造人类情绪的节奏，都比舞台演员有把握，因为他们的创造都可以经过周密的推敲和修改成为定本后才拿出来，而舞台演员的每一次演出都是一次新的创造，每一次都要委身于情绪上的不可测的变化中，每一次创造都是一气呵成的，绝不容你半途斟酌或修改。

有人会说，献身于别种艺术的人们倒需要熟习创造节奏的技术和修养，因为他们的表现的"介体"多是无机的物质。但，演员不需要这样，因为演员的"介体"就是他自己的自然有机体，因此，他只要尽心地去体验一个角色的情感，他的自然有机体就会无形中帮助他去体验情绪上的一切精微的节奏了。

是的，我们承认一个演员对角色的体验完全正确、纯真而合拍时，他可以达到这一步。那时候他与"自然"完全合体了，踏进了下意识的创造，一切都是最真、至善的。然而，据先辈告诉我们，像这样下意识地创造一个角色全部心灵生活的天才，从来没有见过，而为自己的原生情绪的不测性所戏弄的经验，倒是每个演员都有的。一个演员的情绪失去了控制，汹涌地激荡着演员时，反常常被误认为灵感的降临。它像一匹断了缰的马，横冲直闯，弄得它的主人甚至没有办法指挥他的手，或转动他的眸子。即使是一个有经验的演员表演他的熟透了的角色时，也可能有这种遭遇。失了节度的情绪偶然在他的一句话或动作中脱了缰，先从身体上某一部分冒起火来，马上就蔓延到全身，不久就会传染给对手，于是一个传一

个，那过火和紧张燃烧着满台人的身与心，直到全剧终了才换上无穷的困倦给演员带回家去。

斯坦尼斯拉夫斯基在排演《奥赛罗》时就遇到这种情形。

奥赛罗先是一位英武豪爽的大将，一位温柔情挚的情人，逐渐为谗言和嫉妒所煎炙，变为一只疯了的猛虎，这中间包括了情绪上许多错综复杂的变化。"从奥赛罗在第一幕对德斯底蒙娜童心般的虔信，到对她起了最初的疑心和生出了激情的瞬间，又把这种疑心引入残酷的情节中，经过他每一个成长的阶段，发展到最高点——野兽一般的疯狂，我要把这一条嫉妒的长成线索表示出来，不是一件轻易的事。后来，当那激情的受难者（指德斯底蒙娜）的不贞给洗刷了，他的情绪又从高处坠到深渊，坠到绝望的陷坑，坠到后悔的阱窖里去。"（见《我的艺术生活》）斯氏继续谈他这次排演的经过：

> 我竟希望把这一切单靠直觉去完成，这实在是太傻了。当然，我所能做的只是疯狂的紧张，精神上和形体上失了驾驭，硬要自己挤压出悲剧的情绪来……没有节度，没有情操的控制，没有色调的安排，只有筋肉的紧张，只有声音和整个有机体的硬作，从我周身各部分突然生出一些精神的缓冲力，针对着我要自己担任而又力不能胜的任务，采用自卫行动。
>
> 此时根本就谈不到情绪的有次序而按部就班的生长。最糟糕的是声音，发音器官是一个高度敏感的器官，绝不能遭受紧张的。甚至在排演时，已经受过不止一次的警告了。我的声音仅足以撑持头两幕，以后就会变得非常粗糙，因此不得不把排演暂停几天，找个医生想点最好的补救办法……

斯氏说明了他这一次的失败在于没有把握住情绪的有次序而按部就班的发展线索，因而搞乱了整个形体上的表现。关于这一点，

自然也牵涉到演员形体技术的修养问题，我们准备在另外的机会去谈它。现在只谈演员如何去测量他的情绪发展的道路，给最后的创作做个例子。

怎样去测量这条道路呢？

当一个演员具体地体会了角色的全部情感生活之后，他要从角色的各种情感交替发展的过程中，找寻出情感上的每一个小的分节，逐步把它抽出来研究。这是斯氏所称的"单位与任务"的分划的技术。

当我们还不能一下子把握住一个大剧本——例如五幕剧——的全部精义和内容，我们便开始去解剖它，分析它的各细部，因此便把剧本或一个角色的全部经历分划为若干单位。这种划分是根据该戏或该角色的内心生活中的一个小的分节：一种情感、一种思想、一种愿望和一种看法。这些被划开的片段就是单位，而其中情感或思想的内容的核心就是任务。

例如你现在被派去演《复活》中的聂黑流道夫，像这么一个性格复杂而矛盾的角色，无论什么有才能的演员都不能单凭直觉地演出来。他一定得把他全部生活的一些阶段特征和关键都弄清楚。试就原作举例言之：

一、最初他是一个纯真无邪的少年，他眼睛里的世界是完善而美丽的。他从没有想到异性。"在他看来，所有的妇女只是人类，都不能做他的妻。"甚至他和卡丘莎在沟里的初吻，都不知道是怎么样发生的。

二、之后他俩之间才意识到一种纯真的爱暗地生长了，"这是在互相吸引的纯正的年轻男子与同样的女子间所常有的"。

三、三年之后他再来访她时，"已是个堕落的精练的利己主义者，只注意自己的享乐"。他玷污了她，照嫖客的规矩给她钱。

四、他走后，有时偶然想起她和那孩子。"正因为想到这个，

在他的心灵深处是太痛苦、太羞惭了，他未必作必要的努力去寻找她们，并且又忘记了自己的罪恶，不再想这个了。"

五、他更纵情于享乐，和一个有夫之妇发生关系，后来觉得有罪，打算放弃她。蜜茜小姐爱他，但他自惭没有权利向她求婚。

六、他在法庭上碰见毒杀嫖客的卡丘莎，"他不相信在他面前的事情乃是他的行为的结果"，他虽想反驳法庭上的判罪，但"他觉得为她辩护是可怕的"，怕人看穿他们过去的关系。

七、他陷于苦闷的包围中："如何才能断绝与那有夫之妇的关系呢？如何不用撒谎去解除他和蜜茜的关系呢？如何解决'他承认土地私有权为不正当'和'承继母亲的遗产以支持他的舒适生活'的两种矛盾的想法呢？如何对卡丘莎消除自己的罪过呢？"

八、经过长时间的心理斗争之后，他在心里决定："要对蜜茜说真话，说我是浪子，不能够娶她。我要对那妇人的丈夫说，我是恶棍，欺骗了他。对于遗产，我要那样处理，就是要承认真理。要告诉卡丘莎……我要做一切去减轻她的乖运……我将娶她，假如是必要的。"[1]

…………

这些都是聂黑流道夫内心生活的进程中的几个重大的契机，亦可视为各个大的单位。例如第一个单位可以从他十九岁那年初到姑母的乡间写土地问题论文算起，到他跟卡丘莎和邻女们在田野间做"捉迷藏"的游戏时为止。那时期出现在他心灵上的第一个愿望是（我试替他拟一个）："我渴求人生达到无限的完善！"而第二个单位是从"捉迷藏"起，到他离姑母的家为止，他的心情改变了：

[1]　我在《1963年版自序》中谈到，对于托翁作品中所表达的某些观点，从理论上我当时还不能识别其阶级与时代的局限的一面；而对于托翁作品中的人物分析，同时我还存在着这种缺陷，这里就是一例。——1963年版注

"我爱卡丘莎——她象征着人生的至善和美丽。"像这样的每一种不同的观念和看法都贯串着每一个单位里的许多细节，这个核心就是"任务"。像这样，这些大的"单位与任务"就成为演员创造聂黑流道夫的内心生活的指路标记，这就给演员的情感发展提供了一个基本的次序和节度。

但，单从这些大的单位入手，你还不能接触他的情感活动较细微的变化，你一定要把"单位与任务"划分得更小。

在第一个单位中，聂黑流道夫的"我渴求人生达到无限的完善"这个愿望是从一些什么事实里透露出来的呢？我们又发现了以下的小单位：

一、他到姑母家后，纯真地爱着他所接触的一切人们，爱他们的古朴而单纯的生活。

二、他读斯宾塞关于土地所有权的论文，深深地感动，想到土地私有制的不合理。

三、他在日出之前在田野和林间散步，思索这问题，想到要将母亲留给他的土地分给农民，以求最高的精神快乐。

四、他初次看见卡丘莎，他对她很好，把她看作应该相爱的人类中的一个，等等。

像这样你就开始接触聂黑流道夫的感性的生活，体会出他每一种情感、愿望、思想、意志的来踪去迹。这些因素在各个单位中都趋向着一个核心，同时也潜伏着另一种倾向，一待时机成熟，便向另一个核心移转，驱使他的中心生活向前发展，酝酿成第二个单位。例如聂黑流道夫在第一单位中把卡丘莎看作一个互相亲爱的"人"；而在第二单位中由于偶然的初吻便生了恋爱，从此改变了他对人生的看法；在第三单位里，他从异性的接触中又发现了情欲的享乐，他再来看卡丘莎的动机就是想嫖她……这样，聂黑流道夫的每一种心理的因素随时随地都在经历着很有次序的、有节度的变

化，一步一步驱使他走向全剧的终局去。

这些也就是前面所说的精神生活的推动力。

一个角色的这种心理因素的有次序的、有节度的变化就形成了他的内在的节奏。

演员只在研究过这些"单位与任务"，具体明了角色心理变化的过程以后，他才算测量过他的情感活动的路线，给以后的创造工作打好了底子。于是排演工作就可以从最小的单位开始了。

角色的节奏怎么样变为演员的节奏呢？

那是从演员在每个最小的单位中如何感应并体现其中的细节的实践中产生的。

在这种地方演员的主体的活动又占着显著的地位，他个人的经验和情绪记忆又从中发生很大的作用。

为着要说明一个角色的内在节奏怎么不同地为几位性格不同的演员所感应、所表现，我又得引用第五节中所述的三位阅历不同的女演员演阿格妮丝怀念亡儿的例子。

这三位女士开始是拿这样的问题问自己：

"假使我死掉了我的爱儿，那我怎么办呢？"

于是她们各人的经验、记忆和想象就起来帮助她们。

如前面所说，甲女士是一个哀静的人，她的心里会浮起这样的情绪："孩子，你去了……我又开始过那孤苦伶仃的生活，我终生遇到的尽是苦难：从小我没有见过爸妈，此后我更看不到一个亲人了……你看你留在这儿的小衣服，不像我妈当年留给我的那片玉坠子吗？我至今还把它贴肉地挂在胸膛，我将贴近这些衣物，永远贴近你留在上面的温暖和气息……"她潸然地流泪，似乎对自己说："你别哭出声来吧，这世界没有你一个亲人，谁也不会来关切你的……"于是她心里流露出来的愿望是："我要贴近他，永远跟他在一起！"

　　而乙小姐从小就享受过完满的家庭幸福，她可能是这样想的："孩子啊，谁把你从我这里抢走了呢？没有你，我怎么活下去？！这不是你爱玩的木马吗？你不是常常骑在它背上，笑嘻嘻地要我代你赶它跑——像我小时候那样？你的小嘴不是啜过我的胸膛，吻过我的脸？但现在谁抢掉了我这些幸福了呢？孩子，你不能走！我要紧紧地抱着你，不让你走啊！"她忍不住失声痛哭。而"我要紧紧地抱着你，不让你走啊！"这句话是具体地集中了她全部的情感。

　　丙小姐是在一个冷酷的家庭中生长的，她对这种情境的解释又有不同：

　　"你走吧，安静地走吧。人生本来很苦的，我真苦够了，你又何必留在这儿受罪呢？早走一步也许是幸福呢。你留下了这些东西，我要紧紧地藏起来，绝不让别人晓得。为什么要让人家晓得呢？人们的同情都是假的。甚至你的爸也那么自私，害死了你！我恨他。但我决不哭。人们说女性是弱者。我哭了让人窃笑吗？有眼泪我也只肯往心里流，流给你……"她翻视遗物时眼里露着朦胧的寒光，人像冰冻似的。她更坚定地自言自语："我要把你紧紧地密藏在心里！"

　　像这样，同一个单位中的一段戏，经过三个演员不同的感性的解释，发现了三个颇为不同的"任务"。从现在起这些"任务"已经成为各人自己的感性的动力，它促动演员的情绪发生互不相同的变化，这些变化触发了形体动作的细节的变化。这些情绪上和形体上的变化都因不同的人而有不同的次序和节度。这些不同的次序和节度的变化就形成表演艺术的节奏。

　　因此，节奏不仅要在作者的角色中去发现，更重要的要在演员的身心之中去发现。

　　换言之，各个角色有自己的节奏，而演同一角色的演员之间的节奏也是不同的。

演员之间的节奏虽然不同，但他们的速率是可以相同的。速率是一种比较机械的、一般化的调子，它标志着快、慢、中和。

像上面三个女演员演的阿格妮丝的节奏虽然不同，但她们绝不会演成三种不同的速率，一个是快，二个是慢，第三个是中和。她们三个人一定都演得相当慢。

假使演员不从节奏而单从速率着手，那么他的情绪和形体虽然也有次序地变化，但这种变化是机械的。

一个演员着手创作之前，先得研究角色的大的单位和任务，从这里看到角色整个生命在其中奔腾的线索。他可以具体地预见这条线索的起伏、曲直、升降、轻重，为自己的创作测量一条贯串的、平坦的路。

其次，他就得把大的单位分为更小的、最小的，运用自己的想象为角色创造一些小的、可接近的任务，去体验一些简单的情感、思想和愿望。当这些心理的因素在他的自然有机体里依次活动起来时，它们就会自然而然地流露出有次序的变化，这些变化因为受了单位与任务的引导和约制，每种变化都很有节度，从而就不会陷于轻重不分、层次不明。

一个角色的情绪上和形体上的这些精微的变化引导我们往哪里去呢？这些点滴的变化将逐渐汇合成角色生命中汹涌的波澜。

波列斯拉夫斯基[1]有一句名言：

"节奏是一件艺术品中所包含的一切不同的要素之有次序的、有节度的变化——而这一切变化一步一步地激起欣赏者的注意，一贯地引导他们接触艺术家的最后的目的。"（见《演技六讲》）

我们的最后目的是什么？

是创造一个角色的心灵生活。

1　波列斯拉夫斯基（P. B. Волеславский）为斯氏门生，后赴美国从事电影导演工作。

第三章

演员如何排演角色

一　强制的与自发的动作

经过上述的准备工作，演员这才踏入排演的阶段。

在演员的创作过程中，排演意味着什么呢？那是演员从意象变为形象的过程，把他所把握的形象的基调发育为一个有血肉的人。

从导演的立场上看，排演又意味着什么呢？

在他，排演不仅是帮助个别的演员去创造形象，而且是把各部门的工作者的构思实现在统一的"演出形象"之中的过程。

因此，他首先得把作者为剧中人所安排的环境设计出来，让演员踏进那基地，在那儿繁育形象。

那基地就是导演和布景设计者合作制成的舞台装置。这是剧中人在里面生活、行动、思索，发生某种感情，进行如此这般事件之一个具体的环境，更具体地说，这是导演和设计者为着演员们的活动用布景和道具安排好的一个"表演地区"（acting area）。

一出戏的最初的"演出形象"大体是从这里产生的。

一出戏的规模不能一下子就在这基地上建树起来。为着工作上的必要和方便，导演一定要将整出戏分作若干的段落来排。这种分段常因导演习用的方法而不同。有些导演的分段原无一定的原则，排到哪里就算哪里；多数的导演以角色的上下场为分界；有的又按照剧中人心理的程序来分，把一种思想或情感的过程当作一个单位。这些单位也就是排演的段落。

我在第二章第七节里，谈到演员怎么样对角色的复杂心理做一次测量，去分辨出它的变化程序，以便有步骤地创造角色的精神生活，那些方法也同样适用于排演的分段。

在几种排法中，这一种是比较合理的。

于是，排演开始了。

演员第一步的工作就是按照那"单位"，接受导演的指示，在

规定好的布景样子里"走地位"。

所谓"走地位"，这句口头语，在我们圈子里，不仅是指演员在舞台上的"区位"的移动（如由门到窗前，由台中到右方）、身体姿态的变化（如坐下、站起、冲前、转身之类），同时也指因剧情的必要而影响演员的活动的"大动作"（movement，如隐士抚琴、壮士拔剑、爱侣拥抱、仇人格斗之类），这些都是导演在初排时就提出来的。这种排法姑且依照习惯，称为"排大动作"。

在导演方面看，"排大动作"是通过演员的活动去搭一出戏的骨架；就演员方面言，就是替角色的精神生活搭起一个躯干。

演员怎么样在布景里开始排动作呢？这些在实践中有五花八门的做法，这许多做法又可以归纳成两三个原则。在这儿，我得借重朋友们在某次谈话会中所提出的各种经验来作一个比较。

大家都从自己演剧生涯的开端谈起，A君提到他最初以一个"爱美剧人"[1]的资格，在一个名导演手下排戏时的经验。

　　我的初期演员生活是在W先生的督导下过的。他是个优秀的演员，演的戏我差不多都看过，我佩服他。有一次他问我肯不肯尝试一个小角色，自然，我高兴。第一次排戏的情形我记得很清楚。他关照我准备好一支笔来记动作。第一遍排，他教我把他所指示的"地位"一边走一边记下来：念到某个字踏进门，某句话到桌子跟前，某个字站起来，什么时候前进两步，什么地方转身，等等。第二遍复排，查看我记录的对不对。第三遍他才注意我的读词，配合着"地位"和大动作的变动，他告诉我念哪句话和哪几个字的调子——高低、轻重、快慢等等。他替各种读音发明许多自用的符号，如重音字旁加逗点，

1　"爱美"系 amateur 的音译，意即业余。

高音字旁打圈圈等等，这一套东西承他很慷慨地教给我了，我便按字谱上。第四遍是大动作和念词的连排，我做得不连气，他便索性亲自表演给我看。于是我像观众似的静静地盯着他，我发现他的动作一次比一次丰富、精细，到他最后一遍示范表演时，连抬头、转眼、伸指、投足等小动作都"出来"了。他要一口气把一场戏排演得十分精细才罢手。我就一丝不漏地记录了一切的细节。他管这些记录叫作"演谱"，而我只要能准确地按谱演出，就准没有错儿。

他一连导演过我几部戏，我把自己完全交给他。后来我偶然跟另一位导演合作，我才发现自己像个生手一样的没办法。要是不经导演指明，我连举手投足都没自信，而他偏要我自动地去做。我的心是空的，手足是死的。我发现我的创造力已经在过去被催眠了，我才开始意识到我的艺术生活上的危机！

拿当时排演的心理跟现在的一比，我发现以前创造时的心情是很奇突的，我没有直接从剧本里去体会角色的情感，而只把导演用以表现角色的情感之规定好的大小动作，照样抄过来。为着要准确地再现这些动作，排演或演出时在我心里流过的，只是"演谱"的符号。一个个的记号跳进了脑子里来，刺激起动作和语调，角色的心理过程是管不到的。其次，即使在戏演熟了之后，不必背"演谱"，然而动作和语调仍旧是完全受理性的命令所提示的，那时候我似乎是比较"自动"了，其实不过是换了一个形体操纵的主人，归根到底还不是出于"自发"的。

从演员出身的导演，由于自己过去的工作习惯，往往在初排时便把动作的细节都规定死了。在他是认为，排好一场是一场。每场戏都像一场独立的戏来处理，用全副气力去演，贪多务得地去搜集各种细节。这样，演员从开步起，就为许多迷乱的细节所包围，失

掉了对角色性格发展的透视。其次，这些细节因为受了催生而早产，往往可能是不成熟的，等排到后面才发现它们的毛病，要改动也就困难。

如A君所说，导演可能把自己的动作复印到演员身上，不过他也可能为着要达到另一种企图，而使演员蹈入类似的覆辙。C小姐说出另一个事例——

　　最近我演了一部历史剧，那剧本充满着抒情的诗味，诱发人们幽远的怀古之情。导演R先生是兼擅舞台设计的，他接受了克雷所设计的莎翁剧的图样的影响，用粗柱、高台、台阶这些"建筑单位"来设计一些诡美的舞台面。为着满足自己的审美的癖好，他最下功夫的就是如何运用演员在布景里的活动来构成许多美观的画面，单看他的设计图，我也不禁为之神往。戏只排了两三场，我便开始感觉到，导演为着追求审美的目的，往往不惜遣派我们走一些怪别扭的"地位"：譬如我之所以站在长梯般的台阶的半程，上不到天，下不接地，左无靠右无倚地讲了大半天的诗言诗语，为的是这个"地位"最能表现构图的优美，他有心让观众多吟味一会儿；我之所以从平地迈上十几级台阶，爬到孤峙的高台的顶上，俯瞰着阶下的情郎，道出缠绵的相思之苦，为的是这样的一高一低、斜线相对的"地位"比较两人平地相对更好看些，等等。这些场面在别人看来也许还漂亮，然而对于在其中活动着的我们，却感到无限的别扭。当我体验着某种情感，心里自然而然地要往东，但导演却迫着我往西走；我打算静静地待着，他却要我"满台飞"。总之，我们之间没有法子合得拢。这样说来，难道这位导演真是存心跟我们过不去吗？不是的，我相信他在设计动作时是把演出的审美的图形放在第一位的，因而并不怎么看重演员在角

色身上所直觉到的动作的动因。大家的出发点不同，自然不容易对头。演员只好把他的心理的感应搁在一边，拘谨地听候导演的调度。看起来我们一会儿升天，一会儿入地，"地位"走得很活泼，其实在骨子里都是"行尸走肉"。动作的不自然会影响情绪的，台词虽然念得朗朗上口，却没有几句是"由衷之言"。

A君和C小姐都带着若干不快的神色叙述着这两段经验，他们一个是被迫着拿别人的符号架在自己的身上，而另一个是给别人的巧思所缠缚。桎梏的质料虽然不同，味道却没有两样。于是座中有人动问："不是听说有些导演容许演员自己提供大动作的吗？也许那样做就不会有毛病吧？"

"不错，那样的做法的确可以避免这些毛病，可是又会弄出别的岔儿。"F君带笑地说，"要不要我把从前在剧艺学院读书时的故事讲来给你们听呢？"

在学院时，我们从书本上知道有一种表演学说叫"演员中心论"，我们做演员的自然特别对它感兴趣。恰好学院里有一位老师是专攻这一门的，于是我们怂恿他以研究的心得来领导我们排一部戏。

导演并没有按照一般的舞台程式去设计布景，他的布景设计图像一所真的房子的建筑图样一样有四堵墙，意思是让演员尽量自然而舒适地在里面工作、生活，直至排演成熟时才将第四堵墙撤掉，那时候演员对整个屋子的幻觉已经养成了。

第一景是北欧海边的渔村中的一间简陋的船长办公室。我演的是那船长。一开场就有我的戏。我问导演："大地位"怎么走法？

你猜他怎么回答我呢？他对我说："这是你自己的房子，你从小就在这儿长大，从你父亲去世之后，你自己就出来管事，每天都在这儿办理业务。别问我怎么样'走地位'，我倒该反问你，现在你进这办公室来打算干什么呢？"

从这一段反诘里我体会他的意思，他要让我在自由而随意的情形下在家里活动。当我想到我进房的目的是翻查渔船出港日程表时，我踏上一张矮凳，到高架上抽出那尘封的表格，回到那张坐惯了的圈手椅上坐下，静静地披阅。许多动作和"地位"都差不多像这样子完成的。有时我可以随意做各种尝试，从中再挑选最舒服的那种，我感到无限的轻松。我戏中的妻上场了，她也被赋予同样的自由，她选了一个离我很远的位置坐下来做活计，我们俩一面做着家常，一面从容地叙谈着，真像是在家里一样。当第三个演员——一个从风暴里逃生的老水手——带来了三艘渔船触礁沉没的消息上场时，他是那样失神地激动着，每次走的地位都是凌乱无章的！他一会儿坐，一会儿立，时而左、时而右地踱着，竟使我惊愕失措的反应无所适从。排了半天，他的"地位"算是"出来"了，但是我的反应是别扭的。我对他表白我的困难，他却坚持他的内心冲动使他不能不如此"走"法。于是我们不得不把排演停下来，对这问题做了一番详尽的研究，结果接受了导演提出的折中办法。像这样的情形是常常发生的，特别在人多的场面，虽然全剧只有九个人。我们经过了四个月的摸索，总算完成了那短短的第一幕，于是我们在学校当局面前试行"整排"。

学校里的一些老师们给我们的评判叫我们意外而苦闷。他们一方面说我们演得很自然，很"生活化"；一方面又说我们演得琐碎、松懈、平淡甚至晦涩。原因在于各行其是，而整个场面中的动作却没有统一的布局和结构。我还记得有一位老

师说过一句很妙的话："你们每人都演得不错，但合起来却是错了。"

"怎么会弄成这样的呢？"我们大家有点不服气。

第二天上课的时候，有一位老师正讲授戈登·克雷。他引证克雷的话来指出这次试演的缺点。克雷说过："演员的职守是在舞台上，在某个'地位'里，预备用他的脑子去暗示某种情绪，……而导演的职守却要在这种景象之前，以便他能把舞台作整个的观察。"这次表演表示出导演放弃了在这景象之前观照全局的职责，他热衷地听任各个演员在自然而烦琐的形态中吐露自己的心事，而没有把它们组织在剧情的统一的"流动"中。

他问我们，诸位参加过交响乐的演奏会吗？你有没有注意到，在欣赏过程中的每一刹那，你都是把各种乐声的总和摄到心里去的，从此你才可以体会出乐曲的情趣。乐曲的进行并不依赖个别的乐音和它的演奏者，而是依赖各乐音的同时性的交响。组织这种交响，引导乐曲进行的就是指挥者。同样，一出戏的发展并不依赖演员的单独的活动，却依据着全体演员活动的同时性的总和。而把这些个别的活动组织为演出的全流，引它向着全剧的主题流去的，就是导演。哪怕一场戏只有一个演员在场上"独白"，但我们仍旧是在演出的全流上去接受它的，正如我们是在交响乐的全流上去接受曲中某一乐器的独奏一样。即使每位乐师的艺术是优良的，你能想象他离开了指挥者而自奏乐曲，就可以凑成一曲成功的交响乐吗？自然是不可能的。这次"试演"的情形就像这样：想靠演员们各行其是的表演来搭成一出戏，也是不可能的。

如果我们听任演员们自由设计动作和地位，那就一定会破坏了演出的集体的规模，使它流为无政府状态。

大家听过了以上三位朋友的经验谈，把这些报告一比较，便发觉到里面包含着一些矛盾，A 和 C 两位指陈出，导演强制演员机械地执行大动作是不妥当的，而 F 君的经验又证明由演员自由地去拼凑，也不是办法。

那么，究竟应该怎么做才算合理呢？

在两个世纪以前，一出戏的动作和"地位"确是由演员自己完成的，一些名优凭着传统的或自己的经验去指导别的演员们。如加里克[1]便是最初运用现实的格局演出莎翁剧的一位名优，他为《罗密欧与朱丽叶》的结局所设计的动作，直至 18 世纪后期的英国舞台上仍在沿用着。自前世纪中叶梅宁根公爵剧团起于德国，这种组织全剧的工作便全部移到导演手里。可是不管是主张导演独裁的克隆涅克[2]、克雷，或反对这种看法的斯坦尼斯拉夫斯基，他们都公认演员的大动作总是先由导演拟定的。我偶然参看过斯氏的《海鸥》的导演台本的照片，上面不仅注明了"地位"，而且他还画好相当精致的人物动作图。

大动作先由导演提供是不成问题的，问题在于如何能使这些动作一方面表达出导演的意图，同时又与演员的意向相吻合。

要做到这一点，导演一方面要如克雷所说，站在排演的景象之外，替一出戏构思出风格上的、艺术处理上的格局，同时还得踏进这景象之中，深深地体会各剧中人心理的过程，发现其动机和动向，用恰当的"地位"和动作将它们体现出来。导演的工作习惯可以因人而异的：有些人可能对某一场戏先构思好一个整体的布局，然后将它放在剧中人的心理过程中加以考验；也可能先从剧中人的

1　加里克（David Garrick，1717—1779）18 世纪英国最伟大的名优。

2　克隆涅克为梅宁根公爵剧团的优秀导演，该团演员技艺平常，因克氏的卓绝的导演艺术而驰名。

心理体会中把握到大动作和"地位",再将它们放在既定的布局下加以考验。总之,"地位"和动作就是这样将全面的布局和剧中人的心理动因掺和为一的。

导演设计动作时要体验剧中人的心理,从这一点上看,"导演是某种限度内的演员"(爱森斯坦[1]语)。聂米罗维奇·丹钦科也说过:"就导演意义的深刻处来讲,导演应当是一个通晓各种角色的演员。"然而,导演所兼擅的演员的经验只应该当作创作上的材料提供给演员,而不该要演员照样再现它。

这话怎么讲呢?我们在前面详说过,不同的演员对于同一角色的体会是不同的,要是把导演所体会的动作与演员的体会相比较,必然在程度上、在形态上有差别。因此,导演所提示的动作不可带着强制的性质。它毋宁是一种建议,一定要通过演员自己的心去融会它,通过演员的形体去考验它。

听说莫斯科艺术剧院进行初排——"走地位"时,导演先解说被排的那场戏的意义、情调、气氛等等,之后便按照自己预定的设计带着演员"走地位",一面走一面静静地向演员解说、启发、讨论。那时导演把自己投入剧情的"流动"中,与演员共同经历角色的心理过程,考验自己的设计是否与演员的感应相合拍,帮助演员去消化它,使它渐渐变为演员自发的活动。如果演员不同意导演的建议,他可以随自己的意去尝试别的几种,让导演从全局的考虑上去选择。也许排到后来,演员还要依从导演,但导演决不强迫演员去做不大舒服的事。

当一个演员对角色有了初步的研究,或者照我们的说法,他把握到了角色的形象基调时,便自然而然地对角色的一举一动有若干的预感,那基调会不断地感染着他,他虽然不一定能够明确地说出

1 爱森斯坦(С.М.Эйзенштейн,1898—1948)为苏联著名电影导演和学者。

角色应该走怎么样的"地位"才合适，但他可以在"走地位"时体味出哪一些是不合适的。他的心像透过某种情调的滤色镜来摄吸或排除各种动作，而所摄吸的东西都多少带着那基本的"味道"，于是他的形象就会流露出某种概括的调子。如果演员走了几次"地位"之后意识到应该在此处盘桓，而导演偏要他快步迈过，如果演员觉得应该站起来，而导演却要让他走动，他就会不舒服，他可能理解导演的用心，但他无法勉强自己的机体信服它们。他能够通过自己的机体去完成导演的目的——而且做得更真实、准确、自然而优美，但不一定要一板一眼地照着导演的样子去做。那么，导演为什么一定要演员们模仿他，把全体演员都印成一个模子呢？为什么不可以把自己兼擅的演员的经验作为一种资料提供给演员，让他们依照自己的道路把它发展为更丰富的、更生动的创造呢？

　　绘画和雕刻中的人体的姿态和动作往往是画师或雕刻家精心构思好的，他挑选了某种理想的姿势来构成画面。一般艺术家总爱要求他的模特儿严格执行那姿态。但，伟大的罗丹[1]却不是这样。他绝不肯把模特儿看作"有关节的木人"，搬头摆脚地去摆布他，他一定要等待那人自发地流露出那姿态时，然后动手创造。他说过："即使当我决定好一个题目，强制我要那模特儿采取某种规定的姿态时，我仅向他指示出这样的态度，但我很小心地避免碰损他，把他的姿态来凑合我的，因为我只愿意表现'真实'、自然而然地贡献出来的姿态。"（见罗丹：《美术论》）雕刻家对于人体姿态的要求是最严格的，尚且如此，何况我们演剧所要求的并不是一个刹那的动作，而是一条有机动作的长流呢？

　　现代舞蹈对这问题的看法也是如此。为邓肯所首倡而为薇睫

1　罗丹（Auguste Rodin，1840—1917）为法国著名雕刻家。

曼所发扬的"自由舞蹈"[1]（Free Dance）的第一条原则，就是要舞蹈者别机械地重复教师所跳的模样。薇睫曼说过："你千万别照我的跳法去跳舞，你只要接住我的手，我就会把你领到你自己灵魂的丰富的深藏里。"（见《作为艺术形式的舞蹈》（*Dance as an Art Form*））舞蹈对于人身的有机运动的要求是最严格的，尚且如此，何况我们演剧所要求的不仅是动作的单流，而且是动作与语言有机的交流呢？

我们也可以从现代名优的经验中，找出这种实例来。海丝（Helen Hayes，1900—1993）在名导演基尔柏·米勒尔（Glibert Miller）指导下演《维多利亚·勒珍娜》（*Victoria Regina*）一剧中的女主角。米勒尔排某一场戏时偶然应着剧情的需要，表演了一个非常优美的姿态，这的确是维多利亚的姿态，于是他便要求海丝照样再现它。海丝试了好多次都失败了。就是学得像，她也没有自信。海丝深信，如果导演不做给她看，而只告诉说她是个很疲乏的妇人，伸手去接受一位朋友的恩赐，非常感动，以致失神地怔住了，说不定她自发地做出来的正是导演所要求的动作。那是她自己的东西，她自己会有"信心"。要把它从外面搬进来，反而使那姿势不能再用了。另外有一场戏，排法与此不同。导演跟海丝说："你年纪很轻，很天真，刚结婚。你从来没有看见过男子刮胡子，你好奇，觉得很好玩，这样你不会跑过去看看他，你丈夫，怎么样下刀吗？"他并没有告诉她怎么走，怎么做，可是她却马上体味到了，做出一些非常恰当的动作。这是她临时以为应该这样做而发现的东西，可

1　邓肯（Isadora Duncan，1878—1927）是第一位将舞蹈从不自然的古典程式中解放出来的人，她以为古典的舞蹈者都是活死人，"一切动作都十分僵硬，因为都是不自然的"。自由舞蹈理论的完成者为拉班（Laban，一译"拉邦"），他以为舞蹈是以形体动作，经过技巧的组织与排列，而表现内心的感觉和生活的经验的艺术。薇睫曼（Mary Wigman，一译"魏格曼"）为拉邦的门生，拉邦的理论和理想是为她的实践所完成的。

是事实上却不比导演的示范表演坏。

演员是慧黠的，你最好不要过于勉强他，许多演员懂得怎么避免公开跟导演争辩，假使他觉着导演的调度叫他不舒服，而他又明知申诉不会收到效果时，他便表面上装作遵从导演的意思，而在复排时"偷偷地"改变了它。改动虽然不大，但在他却舒服得多了，而导演也不容易察觉。这种做法是一些"免淘气"的朋友的"诀窍"。假使这种改动对创造是有益的，那么为什么我们不该把它看作演员的公然的权利呢？

据我个人的经验，导演在初排时所提供的每一动作和"地位"，能使我一"走"便感到舒服，这种情形是少有的。我很难在第一遍"走地位"时马上就判断出它是否与我的体会相符合。起码要"走"过三四遍，当我的心情慢慢地渗进那规定的动作里后，才会渐渐明白。有些动作和"地位"在刚走时并不大舒服，经过导演的解说、启发，再用自己的体会加以修润以后，便会渐感舒适。这种情形有点像穿新鞋，要是导演给你的尺码太大或太小，你根本就穿不得。假使尺寸是合适的，你初穿时仍旧会觉着有些拘束，只要你穿上一星期，让你的脚的模样把鞋壳撑得软熟，那鞋就会完全贴脚了。你要怎么走，鞋子绝不会牵累你。

所谓舒服的大动作，不外是指导演的建议与演员所体会的动作的动机和动向在基本上是合拍的。演员心里有如此这般的体会，导演用如此这般的动作把它们体现出来。这样演员便感到他们心里酝酿着的一些朦胧的感觉，经导演这么一提醒，便畅流而出，发生轻快之感。像这样的动作就很快地为演员所接受，很快地与演员自己的感觉相交流，变为有机的运动。从那时候起，演员不必强记动作，只要他这样"感觉"，他就会自然而然地这样"走"或"做"。他的动作是如此与心理相交融，以至他在以后会渐渐忘记这曾经是导演提供给他的东西。

"大动作"就这样成为导演所掌握的"演出形象"的基础，同时也成为演员所掌握的角色形象的繁殖的基础。导演、演员的创造性最初汇合在这一点上。

当大动作变为演员的自发的活动时，"小动作"（Business）便会在不知不觉中渐渐地流露出来了。

这种"不知不觉"的过程究竟是怎么回事呢？

当演员要把导演的建议转化为自己的动作的时候，他不能原封不动地接受它，一定会加以修改或补充。换言之，他要把这动作"抹得圆"，他或许会运用思索和想象去寻觅一些细节补充它，或在排练时无意中把一些新的细节带引出来。由于这些细节的滋润，那动作才开始转化为演员的。例如导演要演员从桌旁到窗畔去等候一个来人，导演所提示的动作是简略的，演员最初只能在一种枯燥的款式中完成它。经过几次复排之后，演员察觉在他跑到窗畔之前，最好先缓步跑到窗前的一张靠背椅旁，朝着窗外远眺一会儿，手抚弄着椅靠，然后漫步行近窗框，拨开斜垂的纱帘，外面夕阳的余晖反耀到眼里，那攀帘的手腕便自然地反转来斜遮着眼前，他渐渐感到强光刺痛了脑子，又转过手背来轻抹一下前额，垂下手来，眼光转向屋内，眸仁因强光的刺激而收缩，一时什么东西都看不清楚，他便茫然地呆立了一会儿……像这样，一个简略的动作随着丰富的细节的润色，便转化为演员的了。

其次，"小动作"又可以从角色的形象基调中孽化出来。

当我们在准备阶段中做着"形象的试探"的工作，我们已经探索到许多片段的动作和语言的细节。这些东西多半是不甚明确的，有些染着角色性格的特征，有些没有。从那些有特征的片段中间，我们发现了那"形象的基调"，它自始便与一些具体的细节相牵连。当我们排大动作时，那基调曾经感染了我们的活动的款式，而现在它又把我们准备好的一些细节唤起来，这些东西曾经受过我们形体

的试验，因而跟我们格外相熟。在我们一举一动之间，这些细节便浮现我们脑海，听我们选择，运用到具体的应对里去。

我们所把握的一些细节自然是不充分的，在质与量方面都不足以塑成一个完整的人。也许最初出现的一些"小动作"只是我们酝酿成熟的那些细节，而其余的动作仍是粗枝大叶的。但只要它们是演员受了基调的影响后所发出的自发性的动作，那么它们将会适应着排演中每一种具体的安排，迟早引发起另一些适当的小动作来。我们在排演中所致力的，不外是将这形象的基调放在各种不同的"规定的情境"中加以引申、发展、变化，正如托翁从"被压抑的欲望"出发去写安娜的心、脑、眼、唇、四肢、动作等一样。

小动作是花和叶，大动作是枝干，而基调是滋荣全树的树液。初春先发的是枝干，临到暮春，树液涌上了枝头，为开花而忙。初春的花是稀少的，但，第一朵开的好花，就预示出春的规模了。

二　整体的与个人的排演

在排演的过程中，要确实指出什么是导演给的，什么是演员自己的，是不可能的。我们早已谈及导演与演员创造关系间之互相的依存性，也谈到在完成的形态中，要把各人的创造转化为"整体"。

然而在这过程中，我们确实可以发现两种不同的排演规模：一是由导演所领导的"整体排演"；一是由一些用功的演员们在家里进行的"个人排练"。我们普通所谈的多是前一类。演员往往谦抑地隐瞒私下的排练工作，其实他们确实会在背地里运用独自的心得和方法去准备的。这些方法对角色创造上的影响，往往不下于，有时甚至超过了"整体排演"。因而，对于如此重要的创造契机，我们不能略而不谈。

我曾把这问题就教于我的演员朋友们。

多数的演员被迫着"赶戏"，排演所剩下短短的时间用来"背剧本"都不够，想用功而没有空，这笔账就干脆别提了。

有些在排过大动作之后，怕生硬，便把自己关在房间里溜"地位"。

有些自己认真地去排大动作，为的是想很快地捕捉那偶然流露的小动作。

有些打算把"抓"来的一些动作或姿势"嵌进"大动作里。

有些特别注重念词，去发现有效果的语调。

有一位朋友喜欢歪在床上把排过的大动作默想一遍，翻开自己的经验去找材料，决定在明天的排演中陈展出一些什么新的东西让导演选用，等等。

总之，只要排演期限不十分短促，演员总愿意用自己的方法去进行"个人排练"的。不管他们采用怎么样的方式，可是，这确实是不下于"整体排演"之一种创造的契机。

据我的看法，这两种排演有时候能够互相补充，也能互相抵触，这种相成的或相克的结果就具体地从日后的演出中表现出来。我又得从实践中举例。

有一个"名角"，很用功，排戏时是什么都不愿"拿出来"的。他听导演的指示，低声念着台词，轻微地动作着，对一切都似乎很淡漠。我好奇地观察过他，发觉他在排演时决不打算经历角色的心情，而只是冷静地在考验导演所提供的动作有没有觉得太别扭的地方。只要他认为有法可想，他从不提出什么意见。他始终带着那副悠悠然不在乎的神气，排演的成果似乎是平淡无奇的，等到上演的初夜，一切都猝然一变，排演时他那种阴阳怪气的调子变得明朗而有光彩，动作和"地位"被修正得干净利落，从未见他用过的小动作如数家珍地展览出来。这些自然博得观众的激赏，同时也叫他的

表演的对手招架不及。这些成果自然不是触机而发、顺手拈来的。他当然进行过长时间的"个人排练",虽然他从不曾提及过。在他,"整体排演"仅是跟大家碰碰头,打个底子而已,"个人排练"才真是他的创造契机。我们暂且不去批评他的工作态度,但这种排练对创造的贡献却显然值得我们重视。

这位"名角"就这样地把"个人排练"与"整体排演"对立起来,他是存心突破"整体的"创造,来猎取他个人压倒的成功的。

另外一位演员的经验也值得一提。

某君本是个平庸的演员,好容易得到一个主演莎翁名剧的机会,他意识到自己能否出头就看这一着了,一有空就关起门来自己排练。在"整体排演"中他也是同样认真的。他从个人排练中收获很多,很好,可是正因为他单独下苦功的时候太多,无形中便使他漠视了别的演员对他的表演所能引起的情绪上的、节奏上的影响。他惯于离开对方的反应孤独地念自己的词儿,做自己的动作,而他又把这些东西定型起来。在整体排演时,他多少带着一点独善其身的心情,只顾把准备好的东西拿出来用,旁的都不过问。当时我们就察觉他的表演很突出,但我们把这解释为别人下的功夫比不上他的多。戏上演了,结果是——别人的成就却超过了他!为什么呢?因为,他始终恪守着他在私自排练中所发现的款式,自行其是,忽视与别的演员之间的交流,他一"接戏",戏的"流动"便断了。其次,别人接受了表演上的相互影响和启发,比他演得生动、新鲜,同时也进步得快。

这个例子说明了"个人排练"与"整体排演"之间的脱节,演员下的功夫虽然多,但没有收到效果。

"整体排演"与"个人排练"应该视为导演与演员间——整体与个人间对立而统一的创造过程,两方面的创造之独立性和辩证性主要是建立在这过程之上的。因此我们不该把"个人排练"看作演

员自己用不用功的私事，而应该把它正式提到排演程序上来。

在"整体排演"时，导演受时间和人数的限制，固然未尝不可以陪同每个演员深入于角色之中，然而他大部时间仍是用来关照全局的。为着引导个别的演员体验角色的最精微的心理生活，莫斯科艺术剧院的导演们常常花很多时间跟个别的演员进行单独的排演。在导演监督之下，个人的排练就不会与"整体"脱节，从而使前者从属于后者，不致使个别演员的表演突破了"整体"。

另外有一种个人排练是没有导演参加的，方式颇为别致，女优斯杰潘诺娃（А. О. Степанова，1905— ）演《智者千虑，必有一失》中的苏菲阿时，曾提到斯坦尼斯拉夫斯基要她在家里整天过着苏菲阿的生活。斯氏把这种排练法写得详细而有趣：

"为了要更熟悉一个角色，深入于其中，惯常和不断的实习是必需的。因此，大家同意决定一天，我们不作为自己而生活，而在那剧中的环境之下，作为所饰的剧中人而生活。在那一天周遭生活中所发生的任何事件，不论是出外散步，摘取蘑菇，或划船，或漫步室外，或坐于室内，都要受剧中环境所支配，而且要依据每个所饰角色的精神化妆。我们必须将实生活一变而为角色之用。例如在剧中，我的未婚妻的父母因为我穷、丑，是学生，绝对禁止我见他们的女儿，因此，我必须计划瞒着她的父母去会她。但是，我的一个朋友来了，他是饰父亲的，所以我必须赶快离开我的姐姐（戏中的未婚妻），使他不会注意我……"（见《我的艺术生活》）

像这一种排练可能为正式的排演准备好一个非常坚实的底子，它把作者写在个别场面中之角色的生命带到原生的、广大的实生活里，把原作所省略的生活交还给那演员。演员不仅可以用角色的眼去看那真的世界，而且还得用具体的行动去应对它。这样一定可以替角色发现许多想象不到的、精微的细节，而演员就可以从中选择合用的资料带到"整体排演"里去。

这种排练对于以后创造角色精神生活的工作也有积极的帮助。不管在正式排演或上演中，演员的表演总是为自己的上下场所切断的，普通的排演绝不会过问角色下场后的生活，而这一种排练可以替演员把一些被省略的生活找回来，只要他下场后能够把牢这些排练的经验，角色的生命仍旧会在他的心里继续起来，直至他再上场为止。

我没有机缘去蠡测我国演员们自秘着的各种排练的诀窍，但据我的猜忖，我们的方法大概是相当贫乏的，许多人甚至看轻这一套，因此我们的排演上的创造力很容易枯竭。我们在过去不是常常见到，一幕戏排上十天，大家就提不起劲来的现象吗？

三 形象的资源

"整体排演"和"个人排练"是演员的主要的创造程序，可是并非唯一的一种，演员还得做许多别的事。

演员在排演中逐渐繁育角色的形象。要使形象繁育，一定得有营养的资料，正如母亲怀孕时喜欢吃这吃那，讲究的还要请医生开方子打针，为这胎儿提供充分的维生素一样。正如母性的体质人各不同，演员的主观禀赋也各有差别。

我说过，人的反应是以他全部既得的生活经验为基础的，这些经验在不知不觉地起来帮助他创造。这样说，演员只要有丰富的生活经验、修养，就不愁没有创造的资源了。但，人们可以问，假使剧中情况是演员从未经验过的，那怎么办呢？

人们也可以问，假使演员的创造的资源永远局限于"已知数"，那么他怎么能够到达一些天才作家所创造的伟大灵魂的"未知数"呢？

这些问题都是有理的，所以我们准备谈谈演员在创造形象时可

能动用的是一些什么样的资源。

在这些资源中间，我得指出最重要的一部分仍是演员内部所蕴藏的意识的或下意识的记忆和经验。当演员发现了角色的"形象的基调"以后，那些合用的材料就会不知不觉地浮现到他心里来，表现于形体上。创造上的这种现象，就是我们在前面所谈过的"情感的直觉"。

斯坦尼斯拉夫斯基演《国民公敌》中的斯多克芒医生的经验，就是这样一个典型的例子，他说：

"从'情感的直觉'，我自然地接触（这角色的）内在的意象，抓到了它一切的特征和细节：斯多克芒的那双看不出人类过失的坦然的近视眼，那种天真而年轻的动作款式，他与子女和家庭间的友爱的关系，那种幸福，那种好开玩笑和游戏的脾气，以及使一切跟他接近的人变得更纯洁更好，把自己本性的最好的方面拿出来的那种爱群性和吸引力。从'情感的直觉'，我达到外在的形象，因为它是很自然地从内在的意象里流露出来的，而斯多克芒·斯坦尼斯拉夫斯基的灵魂和肉体有机地合而为一了。我只要一想到斯多克芒的思想和思虑，而那近视眼的特点；向前伛偻的身躯，急促的步子，那透入别人灵魂的，或凝视台上物体的虔信的眼光，那带着极大的说服力的、向前伸着的食指和中指——似乎要把我自己的思想、感情和字句推进听者的灵魂里，凡此一切的特点都会随之而来。所有这些习惯都是下意识地、不容我做主地自动来了。"（见《我的艺术生活》第一部第四十四章）

在排演时，这些材料不招自来了，有时候直至我们把它应用到形体上以后，仍旧是不自觉的。它受我们的创造的磁力所摄吸，那么悠然而飘忽地来了，以致我们一时想不起它的来源。说起来似乎有点玄，但我相信每个演员都或多或少地有过这种经验。只要遇到适当的契机，我们便明了这些资料是从我们的潜伏的记忆宝库里冒

起来的。斯氏说：

"过了几年我仍旧演着斯多克芒，我偶然地逐渐发现了他（角色）的意象和形象的许多元素的来源。例如在柏林，我遇见一位以前常在维也纳附近的避暑地碰头的学者，我认出我从他那里借取了斯多克芒手上的指头。这件事实是非常可能的。我遇见一个著名的音乐批评家，在他身上，我认出我在斯多克芒的角色上所做的顿脚的样子。"

"情感的直觉"不仅代我们收集形象的资料，而且也会自然地把它们安排在有机的系列之中，一切都显出自然、和谐，像无缝的天衣一样。用斯氏的话来说，直觉产生了"形象的形式，角色的意念和技巧"。

"在台上或台下，我只要一掌握着斯多克芒的仪态和习惯，于是在我灵魂中便发生出那酝酿起这些仪态的情感和知觉。像这个样子，直觉不仅创造了形象，而且也创造了他的热情。这些热情有机地变为我自己的，或者，说得更确切一点，我自己的热情变为斯多克芒的。在这一过程中，我感觉到一位艺术家所能感到的最大的欢愉，我获得一种权利使我在台上说出别人的思想，把自己驯导于别人的热情中，行使别人的动作像我自己的一样。"

在角色创造的全程上，"直觉"曾经演过——而且将演着——如此神化的奇迹，使角色自然而然地在演员身上诞生，成长为活人，怪不得斯氏和聂米罗维奇·丹钦科都把它视为演员创造上唯一的正确的路。

但"直觉"是不能强制的：它来，你不能预知；它去，你牵不住它的衣裾。斯氏在斯多克芒的创造上虽然沾沐了它的恩惠，但在演奥赛罗时，虽欲乞灵于"直觉"，却不得不自认失败。

我相信我们的圈子里也有过一些朋友在演某一角色时曾经历过与斯氏相同的奇迹，他们是被祝福的。按照一般的情形说，"直觉"

是颇为悭吝的：有些人也许只在经营意象时沾了它一点光，从此它便绝迹不见了；有些人也许只有排某一场戏时觉得自己开了窍，但排下一场却又摸不到门了；有些人也许觉得今晚的戏是"演绝"了的，但到明天又是依样画葫芦了。它是"可遇而不可求"的。然而除了缘悭的人以外，总能或久或暂地邂逅着它。

斯氏所说的"情感的直觉"，实质上是几种复杂的创作心理活动和谐协作的结果。首先是演员长期观察、体验、分析生活所积累的、储藏于下意识记忆中的财富，这些资料适应着演员对角色的深刻的认识和体会，纷纷从记忆中苏醒过来，供他选择取舍，然后通过他的训练有素的技巧（包括心理的和形体的技术），熟练而精确地体现出来。这些过程，粗粗看来，似乎是在不知不觉中进行的，其实都有一定的现实的依据。

演员较易掌握的创造的资料是自觉的记忆。当他看完剧本后，马上就发觉这个角色像在哪里见过似的，仔细一想，他就记起某一个或几个熟人来。起先印象是很模糊的，经过反复的追溯，他渐渐回到了与他相处的生活，想起了他的声音笑貌以及一切详尽的细节。这种情形差不多每个演员都曾遇到过。有时候这些资料会渗入"直觉"中，演员不自觉地把它用到角色身上，有时候他会挑选出一些较明确的影像，有意识地去模拟它。

演员的创造资料又可以来自联想和想象。他的心是这样地为创造欲所燃烧，说不定他随时会从宇宙万象中获得一些启示，经过了想象的酝酿，他会把平易的现象化为神奇。传说某名优观狮吼而悟恺撒[1]的凛威，望春云而悟朱丽叶的窈窕。斯氏演奥斯特洛夫斯基的《智者千虑，必有一失》中的克鲁铁斯基将军时，曾从一所歪

[1] 恺撒为莎翁的《安东尼与克莉奥佩特拉》（*Antony and Cleopatra*）一剧中的主角，为古罗马的英雄。

斜的、长满了苔草的破屋上领悟了他的长满了苔草般的腮髯的、眼眶像荫着爬墙草的窗户似的面型。朋友 K 君演《群魔乱舞》中的一位胆怯的流氓时，曾从一条刚挨了打、贴着墙脚溜走的狗学到了狼狈的步态。白拉斯哥[1]要演员从追扑蚊子的狠毒的心情中体会杀人的冲动；而我自己有一次用铁锤打碎一只耗子的脑壳，血溅到我的手臂时，我开始体验到麦克白夫人[2]看见自己的手染着邓肯王的血时的战栗。一种形象可以旁通到别种形象，一种体验可以旁通到别种体验，这中间只待想象和悟性筑桥梁。第一个诗人把花喻作美人，第一流名优遇到必要时，要能够将芙蓉垂柳的形象转移到自己的形体上。谁都清楚水可以结冰，也可以化汽，但谁也不能断定一粒沙子在一个诗人的眼里会演变成怎么样的奇景。

莎士比亚表演过《哈姆雷特》中的鬼魂，毅金斯基兄妹[3]在《仲夏夜之梦》电影中（莱因哈特［Max Reinhardt，1873—1943］导演）表演过"日"与"夜"的争斗，爱密尔·詹宁士[4]演过《浮士德》中的梅菲斯托费勒斯，某名优演过《火星旅行》中的国王，莫斯科艺术剧院的演员演过《青鸟》中的鸟兽，捷克国立剧院的班子演过《昆虫喜剧》中的昆虫——演员遇到这一类非人的角色时固然需要高度地运用想象，然而即使演的是张三李四一类的最平凡的角色，也会因演员的想象力的丰瘠而决定成就的高低。

演员从直觉、记忆、联想、想象、悟性所得来的创造的资料多半是他平素的自我修养的积累。所谓想象（包括联想等）不外是根据我们知觉过的、保存在记忆中的资料，进行加工而创造出的一种

1　白拉斯哥（David Belasco，1853—1931）为美国的著名导演和演员。

2　《麦克白》为莎翁名剧。麦氏夫妇两人串通谋杀邓肯王，麦夫人的手染上谋杀的血迹，一看见手便想起自己的犯罪，她曾说："即使用阿拉伯的香料都不能洗净这双血手了！"

3　毅金斯基（一译"尼金斯基"）为 20 世纪初俄国最伟大的古典舞蹈家。

4　爱密尔·詹宁士（Emil Jannings，1884—1950）为德国舞台演员，兼演电影。

新意象。我们的想象活动如果能得到更多的知觉经验的支持，也就更容易活跃而丰富。开辟想象的最根本的道路仍然在于我们平日对生活不懈怠地进行深刻而细密的观察和体验。

有时候，我们所储藏的资料不充足，难于进行创造，于是我们就得运用一些别的方式，特地为某一角色临时去发掘资料。

莫斯科艺术剧院在上演一出戏前，差不多总布置一次旅行，让职演员们到剧本所写的地点去实地观察和搜集资料。斯氏演《奥赛罗》之前，刚偕夫人从意大利作新婚旅行归来，他自承在摩尔人间遇见了真的奥赛罗。演《夜店》时，剧院曾以作家基尔李尔夫斯基为向导，到当地的下层社会——克列托洛夫市场——去访问，斯氏自称："到那里的实地考察，比对剧本的任何讨论或分析都更能激发我的幻想和我的创造的气氛。……那里有活生生的材料来创造人、演出形象、模特儿和计划。"演《黑暗的势力》时，他们又到托拉地方的斯塔克柯维奇氏的乡邑里住了好久。他们之所以能够创造出真实的地方色彩、真实的人，就因为他们是从原生的土壤中掘取创造的资料。[1]

查尔斯·劳顿演《当场》(On the Spot)一剧的督尼比勒利角色时，知道作者所写的模特儿是一个芝加哥的炮兵。他要观察那原人，但那人已到意大利去了。劳顿追踪到他，不叫那人发觉，让他安处在原来的环境和心情中去观察他许久。

[1] 毛泽东同志《在延安文艺座谈会上的讲话》中指出：人民生活是一切文学艺术的取之不尽、用之不竭的唯一的源泉。笔者在写作本书时，没有能够读到这精辟的论断，因而没有认识到把深入生活这个创作上的关键性的问题，放在首要的地位上。

毛泽东同志号召中国的革命的文学家艺术家必须长期地无条件地全心全意地到工农兵群众中去，"观察、体验、研究、分析一切人，一切阶级，一切群众，一切生动的生活形式和斗争形式，一切文学和艺术的原始材料，然后才有可能进入创作过程"（见《毛泽东选集》第三卷，人民出版社 1953 年第二版，862 页）。这样就最明确而完善地解决了生活与创作的关系问题。——1963 年版注

有一次托尔斯泰叙述他如何创造《战争与和平》的女主角娜塔莎·罗斯托娃的光辉形象时说："我拿索娘（托翁的太太）和丹娘（托翁的妻妹）加以琢磨，就产生了娜塔莎。"自然，托翁不是简单地把两个真人的完整的形象糅成一体，这个创造过程必然十分复杂，可是其中一定少不了两个步骤：先是把两个真人的性格的各种特征分解开来，加以分析研究，然后再把从两人身上选择出来的几种特征结合起来，创造出一个新的形象。这些创作经验也可以做演员的借鉴。

另外，在演员圈子里也流行一种模仿真人的模特儿的办法，大家管这叫"抓型"。所谓"抓型"，是指演员把真人作为模特儿，直接模仿他的外表的特征。据我所知，在演员方面有意识地运用这方法，恐怕是以袁牧之为始。我曾在前文里提及他为着演《万尼亚舅舅》等剧，曾朝夕追随着那些流落在上海的白俄，为着物色合适的模特儿，乃至于废寝忘食。我也提过有一个朋友为演《日出》的潘经理而特地到银行界里交游，一遇合适的模特儿便悄悄地掏出小簿画下他的特征。

拿着剧本去找模特儿是件苦差事，例如朋友 W 君演陈白尘的《秋收》中的一位流氓气的伤兵吴子清，老感觉捉摸不住他的神气，于是决心出门"抓型"去。他跑遍了重庆的大街小巷、茶寮、酒店，伤兵们似乎像预先约好似的躲开了他，结果只好垂头束手而回。

要揣摩一个角色的神态有时候不必要模特儿，而可以间接从角色所处的环境里得到启示，故友江村君[1]就承认过他所演的曾文清，曾经强烈地受曹禺所描写的曾家颓落幽沉的氛围所感染。查尔斯·劳顿最喜欢使用这种方法，特别在他演一些历史人物，难于寻觅合适的模特儿，而创造的资源又受着严格限制时。例如他在演

1　江村，系重庆"中国万岁剧团"演员，以演《北京人》等剧知名。

《英宫秘史》中的亨利八世之前，曾经有一个时期流连于都特尔皇宫和泼哈顿皇宫之间，将那梅红色的彩砖和古雅的嵌板、建筑的款式、拱廊等的形状，都铭印在他脑海中。他想从故皇的遗泽中神通它的主人。在演《画圣情痴》之前，他曾到荷兰访问过伦勃朗[1]氏的故居，常常一个人跑到水榭、运河边徘徊冥想。平坦的荷兰田野展现在他面前，他在守候着曾经启发过那前代画师的大自然，再度投赐他同样的神奇的默示。

为着准备一个角色而跋涉长途去实地考察，在我们目前是不能想象的。并不是说有谁偷懒，而是实际情况不容许。[2]一些用功的朋友便想出"退而求其次"的办法：他们阅览和欣赏文献、书籍、绘画、照片、雕刻、电影、音乐。我提过有一位演奇虹的朋友从《圣经》中吸取奇虹的善良，从《被侮辱与被损害的》中老人身上吸取他的抑郁，从《奸细》里吸取他的懦弱。保罗·牟尼演左拉时，自称"收集了极其丰富的画像的材料、他的著作、他的同时代人论及他之一切书籍，一切特莱孚斯[3]的记录文件"。我的一个同事演电影《艺海风光》里一个穷作家时，从罗丹雕刻的姿势里学来许多东西。朋友 K 和 Y 君曾在听罢贝多芬《第八交响曲》后，发现了念《家》里觉新和瑞珏婚夜独白的纯真的情调。

各种艺术家将某一种心理经验表现在不同的"介体"之中：画

1 伦勃朗（Rembrandt Harmenszoon Van Rijn，1606—1669）为荷兰大画家，最擅人像。

2 此处所谓目前，系指 1944 年前后的重庆。为着创作的准备工作而深入生活，这种幸福只有解放后的艺术工作者才可能有，在解放前的国统区，是不可想象的。首先，正如毛泽东同志指出："那些地方的统治者压迫革命文艺家，不让他们有到工农兵群众中去的自由。"（见《在延安文艺座谈会上的讲话》，《毛泽东选集》第三卷，人民出版社 1953 年第二版，860 页）其次，深入生活需要花费一定的时间、经济、人力，绝不是当时以牟利为目的的剧团当局所能接受的。——1963 年版注

3 Alfred Dreyfus，法国犹太军官，曾任职于法国军政部。1894 年被人诬指叛国，判处终身监禁，后于 1906 年平反。——编者注

家把它变为色与线，雕刻家形之于"立体"和"起状"，舞蹈家形之于运动，音乐家形之于旋律，而诗人则形之于言语，——但演员可以把这一切都转化为声音和动作。在这中间，小说的人物塑造法对我们特别有帮助。

一个人的心理生活从整个看来自有它的特点，然而构成这心理生活的各种元素，却可能是与别人共通的。阿Q自然是个突出的典型人物，而孔乙己就是阿Q性格中"比较可爱"的一方面的孳化；高老夫子和《肥皂》中的四铭[1]当中也有阿Q，但，四铭的道貌岸然的一面与孔乙己相同，而其阴险虚伪处又与高老夫子类似，自然，他多了一分"谨严"，也更多了一分"险暗"，这又与高老夫子的城市流氓气和阿Q的农民味不同了。阿Q虽然是中国辛亥时代的奴才，却掺着帝俄工人绥惠略夫[2]的血液。《北京人》写的虽然是中国"大家庭"的没落，然而你可以从几百年前的荣国府里（《红楼梦》）或俄国地主郎涅夫斯基太太的公馆里（《樱桃园》）体会出相似的氛围，遇见一些似曾相识的人物。

一个角色的形象有时候又需要用理性的分析和冷静的推理去完成。朋友S君创造《北京人》中曾皓的龙钟老态，就是从分析老人生理上的衰败现象着手的。他研究了老人口腔的退化：齿的脱落，舌的运动的迟钝，脱齿后用牙龈咀嚼时所引起的口腔的特殊活动，说话时泄气，等等。于是他便将下颌推前，使齿行间漏出一条缝，说话时用舌尖抵住它，尽力把每个字吐得清楚。在动作方面，他分析了老人所以迟钝缓慢主要是由于脊椎骨的僵化，因此，坐卧起居都得靠手的撑持，以便伸舒背部，松弛脊椎。从伛偻的步态，撑持

1　阿Q、孔乙己、高老夫子、四铭，为鲁迅小说《阿Q正传》《孔乙己》《高老夫子》《肥皂》中的人物。见《鲁迅全集》第一、二卷，人民文学出版社1956年版。——1963年版注
2　绥惠略夫为小说《工人绥惠略夫》中的主人翁。该小说由阿尔志跋绥夫著，鲁迅译，见《鲁迅译文集》第一卷，人民文学出版社1958年版。——1963年版注

的手势，以至于常欲偃倚的身躯活动，无一不与脊椎的僵化及其需要保持松弛有关。他就这样从生理上的推论，运用纯技术的方法相当成功地塑成这角色。

有些角色要求演员临时去从事刻苦的技术锻炼，待熟练以后，演员才开始发现一些丰富的资料。如范朋克（Douglas Fairbanks）在《续荡寇志》里的豪迈的英姿，多半是靠他朝夕苦练了几个月的那套百发百中的耍皮鞭的本事；李斯廉·霍华德在《红花侠》中的洒脱俊秀，不少是得力于操纵那像手腕似的灵活解人的手杖；薛维阿·雪妮（Sylvia Sidney）[1]在演《蝴蝶夫人》之前，曾跟日本女子学过使用折扇的手势；而中国京剧中的"科班"的武功根底，就是创造一些叱咤风云的英雄气概的本钱。熟练的形体锻炼会及时生出丰富的小动作，它们把角色渲染得生动而有光彩。（我曾在《演员与角色》一章里提及有一些朋友过分经营那使用道具的小动作："他们把全部心机都放在这上头，把这些小道具耍得那么奇巧、花样多而突出，不能不叫观众怀疑这一个角色的大部生涯就是祭起他那心爱的法宝来耍戏法。"像这样看法，又跑进机械的表演的牛角尖里了。）

演员创造的资源除了得自于直觉、记忆、联想、想象、悟性之外，现在我们又补述了实地考察、观察、"抓型"、参考、推理、分析和技术锻炼等等。我不打算枚举一切的资源，因为艺术家的创造的心灵是不可蠡测的。谁能想到斯坦尼斯拉夫斯基在化妆桌前无意中将眉毛画得一高一低便突然领悟了如何去演一个坏蛋呢？这种情形又该归类于哪一门呢？我所提到的仅是一些比较普通的经验而已。

固然斯氏或别的演员们曾经单靠"直觉"创造了一些角色，然而事实上"直觉"一定要得到想象、悟性、推理、分析这些心的能力暗中支持才能发生作用。按照普通的情形，一个角色的资料绝不

1 今译"西尔维娅·西德尼"。——1963 年版注

会单靠某一方面，有些元素得自于直觉或记忆，有些得自于参考或观察，有些得自于推理或分析，等等。换言之，有些材料是我们在不知不觉中得到的，有些就得靠我们意识的努力。

资料可以从各种来路得来，如鲁迅自述其创作经验时说："人物的模特儿也一样，没有专用过一个人，往往嘴在浙江，脸在北京，衣服在山西，是一个拼凑起来的脚色。"[1] 但是最要紧的是要把它们统一在角色形象的基调之中。斯氏自认斯多克芒的手指取自某学者，而脚是得诸某批评家，而他把这手和脚综合在斯多克芒的热情而急促的基调里。

因此，一切材料不见得都完全合用，而应该加以审慎的抉择。如哥格兰所说："在描绘阿尔巴贡（《悭吝人》中的守财奴）时，将我们自己所熟知的（然而观众并不接近的）某一特殊的守财奴忠实地再现，是不行的。因为最好的阿尔巴贡的角色是将一切守财奴的典型性格具备于一身。"高尔基也阐明同样的真理，他要作家"从二十个至五十个，不，几百个商人、官吏、工人的每人之中，抽取最本质的特征、习惯、趣味、动作、信仰、谈风，综合于一个商人、官吏、工人之中。"（见高尔基：《给青年作家》）所谓特征、习惯、趣味、动作、谈风等，从演员的立场来看，就是形体的表现。

这抉择的标准就是角色的形象基调和产生这基调之角色的性格。性格是内容，而形象的基调是经过演员的解释而发现的形式。斯氏所创造的斯多克芒的热情而急促的形象就是他的纯真而正直的性格的具体解释——体现。

"所有生命皆自一个中心浮起，由是而萌芽，而滋长，从内向外而发花。"（见罗丹：《美术论》）

1　鲁迅：《我怎么写起小说来》。参见《鲁迅全集》第四卷，人民文学出版社 1957 年版。——1963 年版注

邓肯也追求这同一的东西。她要追寻"一切活动的中心泉源,原动力的喷口,产生各部分活动之统一的形式——集中一切动力到这个核心,集中音乐之流的光与颤动到这一个内在的光源里"。

我们演员也是一样做法。

四 角色的精神生活

演员怎么样在排演中使角色的性格发育起来,从内向外而发花呢?

演员怎么样将形象的基调在排演中演化为多样的表象,而结果仍保持统一的形式呢?

这些都涉及角色的精神生活与形体生活[1]的创造问题。

为研讨上的方便,我们要将精神的与形体的生活分开来谈。其实在实践上,演员并不能孤立地处理哪一方面:他一方面创造角色的精神生活,同时也在构成着形体的一面。

我在前面谈过要用"单位与任务"的技术去发现角色的心理线索,然后演员的心理活动才能根据单位按部就班地进行,逐步构成角色的全部的生活。

我们建议过排演该从最小的单位做起,要演员通过自己感性的解释去体现其中的细节。

这种感性的解释是属于演员自己的、自然而然的东西。它不容易分析,也似乎不容易去把握,因而角色的精神生活似乎不能用意识的方法去接近了。

1 角色的形体生活,为角色精神生活的赋形,这术语在《演员自我修养》(英译本)中仅出现两次,易被忽略。——原注

　当时(1944年)斯氏关于形体动作的论著尚未印行。——1963年版注

假使我们能找到一条具体的线索，将我们的感觉、想象、思想等一切创造的资料像穿珠似的贯串于角色的心理行程中，那么角色的精神生活就不会像现在那样可望而不可即了。

这种线索是存在的吗？假如是有的，那么我们到哪里去找呢？

现在我们试去寻觅它。

在实生活中，我们对每一种刺激做反应之前，——除了"无条件反射"的动作而外——会同时在机体内引发出与它有关的经验。这些经验在一刹那间或者是用"视象"（图画）的形式闪现于我们的心眼前，或者是用"潜伏的语言"的形式在心里流过。我们拿当前的刺激跟既得的经验对照，去作结论，这才发出反应。反应心理的形态大致是如此的。在实生活中，这种视象闪现得如此迅速，以致我们疏于发觉它。

例如：当你生活很窘，打算到一个朋友家里去借钱，在你盘算时，许多"内在的视象"便出现：他之为人，你跟他的交情，他目前的经济状况——你"看见"他花了五六万元买了一只表，"不错，大概他手头还宽绰"。你甚至可以"预见"跟他开口时可能发生的场面：他在打着牌，你最讨厌的那一对暴发户可能在场，你得装出若无其事的样子在那里鬼混半天，然后在散局时把他拖到书房里说话，你像"看见"了自己那时候的窘态，禁不住现在就面红耳热。你开始犹豫不去，但是今晚家里无米下锅的景象又强烈地映出来——那娘姨在问你"少爷，今晚还是买两升吧？"时的怪脸，妻的垂目赧然的神色，等等。你拿自己开口时的窘态跟家里的窘态一比，于是才对自己说："唉！还是去走一趟吧！"这时出现于你心眼前的视象形成两个系列：一面是朋友家里的，一面是自己家里的。两组图画在你心里对照着，中间还插入语言。你的情绪的起伏是为你内心的视象和言语的强弱所感染的。经过了这些具体的心理线索，你才达到了你的动作的"目的"——"去借钱去"。

例如：隔壁有一对年轻的夫妇在半夜争吵，女的负气跑出门，男的没有追上。她一个人在马路上踯躅着，踱到江边。她坐下来，呆望着夜天和黑山下的逝水，朦胧中她似乎看见一些视象：她与他（丈夫）最初的相遇，那传情的一眼，那由他赧然提出而经她默许的周末旅行，那初夜的欢愉，他俩的第一个孩子，他为着工作离开她，她的寂寞，那不能抗御的新的憧憬——"他"（情人）——出现了，"他"比他理解她，"他"比他更爱她的孩子……"他"讲过许多含蓄的话，但总避免道破那可能实现的梦，这些话比直说更有魔力，而现在又加上十倍的温馨在她"心耳"边低唱着。"他"俩沉醉着，但，突然——他回来了！

起先这些视象是片段的、凌乱的，只有一些激情的场面带着鲜明的细节，其他多是模糊的。当她考虑应该怎么办时，她会在不自觉中从整个回忆里剪裁一些印象最深的图画，排在一起来对比：他与"他"的长处，他与"他"待她的态度，他与"他"对小孩的态度，等等——这些不同的视象的排列真有点像电影的"蒙太奇"（Montage）。她最后为某一方面的醉人的图画所吸引，把其中一切最精微的细节都找回来，并且把自己美丽的理想寄托进去。她强烈地为这些视象所感染，而一回顾到他今夜给她的恶劣的印象，就马上断定他是自己幸福的障碍，于是她开始作决定：离婚！她阅历了这许多具体的视象，才达到她的"目的"。

假使我说，在实生活中每一个极平易的动作，都要经过这类似的内在的过程，大家一定不同意的吧。人们可以问：难道像扣纽子、系鞋带这类单纯的动作都要这样麻烦吗？不错，我们往往在不知不觉中便扣好纽子，系好带子了。然而我记得当我初次教我的幼儿穿皮鞋、系带子时，我曾注意他好多次都搞错了，直至他在心眼里构成一幅清晰的图画教他自动地系好时，他才发出自得的喧笑。现在他能像我们一样随便系鞋带而不假思索。当动作已经做熟了，

不必取法于视象时，那内在的过程才开始给省略了。

就拿扣纽子这最简易的动作来说吧。假使你去参加一次体面的宴会，在满堂嘉宾之前你正温文地和男女主人握手，一低头你发现你裤缝上有一颗纽子脱绊了！你明知主人不一定看得见，但你仍旧会感到耳根上一股热冲上来。为什么呢？因为，虽然你眼前看见的是主人的笑脸，但你心眼所见的却是主人和全体宾客的轻蔑的神色，你是为"内在的视象"所激动；或者，当时在你心中闪过的是一句责备："这太失礼了！"于是"内在的视象"就为语言和观念所替代，但效果仍是一样的。

由于人类生活日趋繁杂，"内在的视象"积渐为语言所概括，于是"潜伏的语言"便成为最普遍的心理历程。

心理学家说，一切的知觉和观念都可以转译为"言辞"。我们生活于言辞的世界：在婴儿时期已经有人对我们讲话了，在生后两岁我们便自己去学习语言，成人的心，充其量都是以言辞观念组成的。

有些心理学家把人的思想解释为"潜伏的语言"，并且说明这一种语言——思想过程——能够非常有效地发动人的行为和动作。

例如：今天是星期日，你在家里休息，看着报，有点无聊。突然报上的电影广告飘进你的眼帘，你灵机一动，心里开始说："这部戏不错，去看他一场。哦，晚了怕买不到好票子，现在就走！"你起来穿好上衣，一摸口袋里有几封信，于是另一系列的语言又起来："不过，家里的信隔了半个月还没有回……你看我糊不糊涂？……还有连小张信里约我今天吃中饭的事都忘了。"你犹豫一会儿，看表："才十点，吃饭太早，先写几个字再去吧。"你到书桌前，拿起笔来，心里还是忘不了吃饭和看戏："小张请我吃饭，我该请他看戏，写完信马上去买票。买完票上他家还来得及。好，快点写吧。"你把许久蕴藏在肚里的话写成家书。像这样，"潜伏的语

言"逐渐变为明显的动作,它把你的机体从开始的活动引导到另一种不同的活动。

"潜伏的语言"有时出之于口,成为明显的语言,有时形之于机体,便演变为动作。哪怕一个最爱说话的人也来不及把许多一瞬即逝的"潜伏的语言"都说尽,他只能捕捉一些比较明显地触动他的心的话题宣泄出来。

在实生活中,我们从事着各种复杂的活动时,有时我们的心充满着视象,有时充满着语言,有时是视象与语言交织为一体。有时候你是站在这些视象之外看和听,有时候你是这视象的演者又是观众,这些视象和语言出现于你的心中的形态和程序感染了你,使你体验着某种心理过程。

"内心视象"和潜语的活动与一个人的情绪生活发生密切的联系。这种联系有两方面:一方面,某种情感可以引发起相应的、一系列的视象和潜语,例如一个人为恐惧的情绪所控制,脑子里便会突然出现许多大祸临头的视象,而另一个"人逢喜事精神爽"的小伙子,他的脑海中却出现了另一系列光明灿烂的图画;另一方面,内心视象和潜语也可以引发某种情感或增强既有的情感,例如一个人在夜深人静时,脑子里偶然出现一些恐怖的视象和潜语,可以引发他的恐怖情绪,而另一个小伙子躺在床上,在脑海中描绘着自己光明灿烂的前景,他一个人会傻笑,甚至手舞足蹈起来。

一个作家在创作时,也经历着类似的过程。英国大文学家狄更斯[1]写道:"我并没有编写书(小说)的内容,但是我看见了这些内容,我只是把它记录下来而已。"冈察洛夫[2]叙述他的写作过程时,说:"这些想象中的人物不让我安静,他们在舞台上纠缠地活动着,

[1] 狄更斯(Charles Dickens,1812—1870)19 世纪英国小说家。

[2] 冈察洛夫(И. А. Гомнаров,1812—1891)19 世纪俄国小说家。

而且我听见了他们谈话的片段；我常常觉得，这不是我想出来的，它们时常围绕在空中旋转着，而我只不过是看着它们，更向里面追索而已。"

在作家方面，这些内在的视象和言语是经过长期的创作酝酿自动地完成的。但，在舞台上，我们就先得按照"规定的情境"的必要，有意识地运用我们的心力去绘出同样的视象，拟定必要的语言，把它们安排在合适的程序中，在规定的契机中放映它们于心版上。

角色的心理和情绪是抽象的，视象和语言是具体的。现在我们开始能够凭借具体的手段，来接近那难于捉摸的心理了。

在这两种具体的手段中，一些名家看重视象过于语言。苏联名女优斯杰潘诺娃在《表演经验谈》中提及："斯坦尼斯拉夫斯基常常告诉我们：人讲什么事情的时候，在他的头脑里应该时常好像放映一卷电影胶片似的，在上面很清楚地映出他所讲的人物来。比如你说'我上了电车'，讲这句话时，决不应简单地向观众讲，而应该觉得这时候在你自己面前，真有辆电车，坐满了人，你又怎样搭了上去，等等。这样，你所讲的句子就会很生动地传达给观众了。"电影名导演爱森斯坦也告诉演员如何运用"内在的视象"去创造情绪。现在我且把他所举的例子用我们熟悉的情形来解述。

我们就选择一种最复杂的心理状态来谈谈。

假定剧中的主角——一个老公务员——昨晚打牌，把全部公款输光了；假定戏开场时他刚从赌窟回来，正遇着阖家等着他吃早饭。他用几句托词把妻子骗过去了，但女儿却留心到爸的神色跟平素不同：他心不在焉地用筷子调着稀饭，老不吃，他在盘算着——假使这时候不去交款，服务机关一定会派人来找他……

假定我们的主人公是一位平素以表面生活上的严谨而获得大家敬重的"老大哥"。他怕的不是坐牢，而是他惨淡经营了几十年的

"面子"一旦给拆穿了，在他，这是比死还可怕的酷刑："唉，人家会怎么嘲笑我啊！"

假定他经过了各种考虑，断定只有一条路可走——自杀！他放下了碗，慢慢地踱进卧室，轻轻地锁上门，坐在书桌旁，呆望着窗外的院落，之后，拉开抽屉，伸手进去慢慢地摸，突然，他的指头碰到那冰冷的武器，他反射地一缩手，然后握牢它。

在做这些简单的动作时，他心里埋藏着什么呢？

自然，那不是直截了当的两个字：自杀！

他的脑海里一直在开映着为盗款事件所引起的，一切可能发生的情景的电影。比如说：假定我自首会怎么样？逃走会怎么样？被捕会怎么样？受审的情形怎么样？出狱后的光景又怎么样？在每种"假定"之下，他的想象很快地替他描绘一连串的电影，我们试从中选出两个场面来：一是受审，一是出狱。

这些场面中的视象会因演员的心力而异。以下记的是爱森斯坦所见到的——

"法庭上，我的案子开审了。我在被告席上。法厅里坐满了认识我的人——有的不熟，有的很熟。我瞧见我的邻舍盯牢我看。我们做邻居三十年了。他察觉我瞧见他盯牢我，他的眼光悄悄地溜开，装作没有那回事。他往窗外看，假装难过……还有一个人在场——住在公寓里我的楼上的太太。遇到我的眼光，她收回害怕的凝视，垂下眼，从眼角上观察我……平日跟我在一起打弹子的同伴故意半转过身子，把背给我看……还有弹子房里的胖老板和他的太太——带着傲慢的神气盯着我……我避开他，看着我的脚。我什么都看不见，只听见周围一片非难的耳语和沉吟的杂声。检察官起诉书的词句像一拳一拳地打下来。"（见《电影感》(*The Film Sense*)[1]）

1　爱森斯坦著，中译本名《电影艺术四讲》，1953 年时代出版社出版。——1963 年版注

接着是"进狱"和"狱中的耻辱生活"等一些假想的场面，最后爱森斯坦又描绘出"出狱"的情景。

"牢门铿锵地在我背后关上，我被释放了……隔壁的女仆正在擦窗户，当她看见我进入旧住区时，便停下手来，很惊异地瞅着我……我的邮箱上换了新的名字。……客厅的地板新近给漆过，有一张新的擦脚毡放在我的门前……隔壁住户的门开了。一些我从没见过的人怀疑而探究地伸首出来。他们的孩子们混杂在中间，一看见我的样子便本能地缩回去。那个从旧事中记起我来的看门人，眼镜架在鼻上，从阶下侧目瞅过来……有三四封字迹模糊的信投到我的住址，那时人家还不清楚我的丑事……有两三个铜子在口袋里铿锵作响……于是——现在占居我屋的熟人们把我的大门当着我的面关上了……我一双腿勉强撑着我上台阶，朝着以前常来往的一位老太太的屋子走去，只差两步台阶就走到，我却回转头来。一个认得我的过路人匆匆把脖子仰起，扬长过去了。"

爱氏以为无论是导演或演员，要是他想把握住一切规定的情绪和心理，他只能这样做。他说："当我由衷地把自己放在第一个情景中，又由衷地经历第二个情景，再在其他两三个强度不同的、但与此有关的情景中做过同样的工作，我便逐渐到达一种纯真的知觉，意识到最后等待着我的是什么——我真正体验到我所处的绝望而悲惨的地位。第一个想象的情景的许多细节的排列产生了这一种情感的幽影。第二种情景的细节的排列产生出另一些。情感的细节加上情感的细节，从这一切东西中间，绝望的影子开始升起，而这又与真尝绝望之那种鲜明的情绪的体验不可分地相联系。"（见爱氏前引书）

运用视象去创造情绪的方法已经为爱氏解说得很明白了，我准备把视象的丰富性和他的排列方式之对于情绪的影响，提出来谈谈。视象的丰富性自然是视演员的想象力的丰瘠而定的。为着求得

视象的丰富，演员应该不厌其详地收集细节。因为细节愈充分，则视象愈清晰而可信。但我以为演员应要在这中间把握到一个中心的视象，使别的视象围绕着它。这个中心的视象一定要能够最直接地激动他本人，最迅速地感染他的情绪。爱氏声明过上述的视象对他个人有用，假使对我，那我会在"受审"的场面里加上以下的细节：

"我的长女避开了人丛，孤零地坐着，勉强向我淡笑，当她发现别人偷偷地注意我们时，从此她不再抬颈。直到判决书读到一半，我偶然望她，她的座位空了。"

在我个人，我觉得这视象比别的更能感染我，自然别人可以发现别种更适合的。

其次，视象的排列方式对情绪也有直接的影响。在实生活中，闪现于我们的心眼前的视象有时是连贯的，有时是跳跃的。为造成一种稳定的情绪的过程，我们需要连贯的视象；为着引发激情，跳跃的视象较有用。我前面所引证那年轻的妻，在她决定离婚的一刹那间，她的视象的次序可能是——

她的丈夫对她的淡漠，但

她的情人对她的体贴，

她丈夫怎么冷淡她的儿子，但

她的情人怎么样疼他——

这视象的对列激起她对丈夫的恶感，而倾向于她的情人，她的爱与憎是如此的鲜明而强烈，"离婚"的念头便冒起来。

又如，当那老公务员考虑过一切都是绝路时，他可能把一些想象过的最可怕的个别视象重新剪辑在一起：

一向倚重他的上司的震怒，

朋友们的�叹，

明天各报纸上的"盗款"的大标题，

仇人的辱骂，特别是

仇人的称快——那嘲骂的语句！！

这些视象像闪电似的在脑中交错、飞过，于是这位主人公激动到顶点，他伸手去摸那武器。

这种排列的形态对于我是有刺激力的，但对于别人，也许需要另一种。同是一个我，要是视象的排列不同，我所感染的情绪强弱的层次，也可能有差别。

内在的视象对于我们的情绪的感染，如斯氏所比方，颇类于电影。所不同的是，后者放映在我们的肉眼前，而前者是放映于我们的心眼；后者是别人制作的，而前者是演员用自己的想象绘成的。演员直接去捕捉情绪既然是不可能的，就不得不从这种具体的设计下手。

第二种具体的手段是运用"潜伏的语言"，我在前面曾指证过，它能够发动动作，且有激发情绪的魔力。

剧作者为角色写的对白，也不外是依循着角色的性格和境遇，从那飘过他的心之"语言的潜流"中挑选出最恰当的话写下来。契诃夫的人物的对话，粗看起来是牛头不对马嘴的。这个人说我们在家里等了你好半天，那位说"我的小狗吃胡桃"。第三个人却扯到打弹子的豪兴上，"打红球进角兜"等等（见《樱桃园》）。契氏写作时无疑曾苦心孤诣地经历过角色的心理的全程（有时他每天只能写两三行），把各角色的一瞬即逝的、片段的、近乎下意识的感觉写在对白中。他把发现那角色的完整的心理线索的责任交给导演和演员。

我想把契氏的对话比诸海洋中的岛屿，一个个孤峙于水面，不相关联，然而在水平线下却潜布着一条蜿蜒的山脉，它不知道经过多少曲折起伏，才在远远的海面上冒出一点头来，像这样一个继一个地形成了一列的群岛。岛屿原是海底山脉外露的部分，正像角色

的对话是他的语言潜流的涌现一样。

前代的剧本所习用的"独白"和"旁白"事实上也就是"潜伏的语言"，它们比对白更率直地表达剧中人的心理。哈姆雷特的最深邃的怀疑和悲观的思想是从几段有名的"独白"里吐露出来，而普娄尼阿斯（奥菲丽亚之父）那藏在谦恭后面的阴诈，奥菲丽亚受哈姆雷特侮辱时的容忍的挚爱，国王杀兄后偶然流露的自疚，都表现在"旁白"之中。现代的剧作家不惯把角色的内心活动用自白的方式写出来。而出现于"近代剧"中的演员，也常用表情、动作和做功去代替"旁白"。

我们可以从行为来鉴定一个人，但，由于人所属的社会层不同，情况也就不一。某些社会层的人，有时候可能是表里不一致的。我们可以从语言来鉴定一个人，但，某些社会层的人，有时可能是"口是心非"的。诚如普娄尼阿斯所说："我们有信仰的表情，虔敬的行动，而内心却藏着恶魔的化身。"有的人心里想东，而嘴巴说的是西；有时候会"指桑骂槐"；有时候会"说半截话"；有时候会"吞吞吐吐"；有时候会"守口如瓶"，不让你知道他葫芦里卖的什么药。事实上这些口是心非的、指东说西的、指桑骂槐的、说半截话的、吞吞吐吐的、守口如瓶的朋友们，自己知道得很清楚：在他们的明显的语言后面另有一组"潜伏的语言"。表面的行为下另有一套内心的盘算。

演员要创造一个角色就非得掘出它掩藏于内的真意不可。他得站在作者写的对白和动作的支点上去探测那潜伏的真意，去体会那"弦外之音"，把"潜伏的语言"变为明确的语言，以与作者的对话相衔接或对照，这就具体地把握住角色的心理线索了。

剧作家们在尝试着用各种形式不同的对白来揭发角色的潜伏的心意：古典的作家用豪迈而美妙的诗词；近代剧作者用自然而纤细的口语；表现派的剧作者用直觉而短截的呼声。——在这中间，

奥尼尔[1]写过一个奇怪的剧本《奇异的插曲》（*Strange Interlude*），很合适给演员们用作研究角色的潜伏语言的参考。[2]他用新型的"旁白"和"独白"记下了角色随时的感触、心意、自我分析、联想，以至于下意识的冲动。这种语言的潜流，在我认为是演员为着把握角色心理的线索所不能不写下的。

这出戏开幕时，作家查理斯·马尔斯登刚从大战后的欧洲采访写作资料回到美国，第一件事是去拜访他的老师李资教授。他刚踏进教授的书斋——

马尔斯登：（恰好站在门内，他那高而伛偻的身躯倚靠着那些书——回头向那女仆玛利点点头，并且和蔼地微笑着）我在这儿等候着，玛利。

（他的眼向她看了一下，然后掉转头慢慢向房间四周注视，带着一种对于那些书的亲密的内容之欣赏的快感。他爱惜地微笑着，他那高兴的声音带着一种使人喜欢的回声吟诵出下面的字句）神圣的殿堂！

（他的声音带着一种单调的使人高兴的味道，他的眼睛无神地瞪视着他的缥缈思想，即潜伏的语言——里注）这教授的无与伦比的退隐室是多么完美哟！……（他微笑——"潜语"）非常古典的……当时英格兰人和希腊人相遇的时候！……

（他看着那些书——以下为"潜语"）许多年来他一本书也没加添……（引起回忆——里注）当我第一次到这儿来时我是几岁呀？……六岁……同我父亲一道……父亲……他的面容已经变得怎样模糊了啊！……正当他临终之时他想向我说话……

1　奥尼尔（Eugene O'Neill，1888—1953），美国著名剧作家。

2　屈德威尔（Sophie Treadwell）也写了一个同型的剧本《玛希那尔》（*Machinal*）。

那医院……那些冷清的大屋中发着沃度芳的药味（嗅觉转化为"潜语"——里注）……炎热的夏天（触觉的转化——里注）……我伏身下去……他的声音低弱得那么厉害（听觉的转化——里注）……我不了解他的意思……哪一个儿子曾了解他的父亲呢？……总是太近，太快，太远，再不然就是太迟了，……

（父亲死时他才是一个十几岁的孩子，那时那种惶惑的伤痛此刻追忆起来，使他的面孔变得惨然了。接着他摇摇头，抛开他的思想，在室中漫步起来。——以下为"潜语"）在这样一个愉快的下午怎么竟想起这些事来呢！这……（递嬗到另一种思想——里注）离开了三个月的愉快的故乡……我再不愿往欧洲去了……在那儿一个字也不能写……看着那些死者和残废的人们，怎么样去解答那凶残的问题呢？这工作对我是太重大了！……

奥尼尔还用两千多字来记录这角色的思想的递嬗：马尔斯登从不愿写那"凶残的问题"（战后的欧洲）而想到要在这昏昏欲睡的故乡里，编织出一些讨人喜欢的小说，从写小说而想到以教授和他的亡妻做模特儿，从教授而想到他的女儿宁娜和她新近在欧战中死去的爱人；从宁娜的美丽而想起自己曾经花一块钱嫖过的意大利妓女……作者将角色的飘忽的下意识的感触贯串在那具体的"潜语"的线索中，并且发现其间的递嬗的契机——那样精微、自然、圆顺，使我们相信哪怕是对任何人的乱糟糟的"胡思乱想"，仍旧可以寻出蛛丝马迹的端倪来。

这出戏的内容是可议的，我之所以引证它，仅仅因为它把一种通过"潜语"去接近下意识的技术启示给我们演员们。

例如马尔斯登上场后，他的形体动作不外是站在门内，倚靠

着书架，回头微笑地向女仆说一句话，掉转头向房里四周望望，转身看见了那有条不紊的书桌、砌满了屋子的书，于是热羡地说："神圣的殿堂！"同时他用眼光抚摸这些书，心里冒起了羡慕的"潜语"。

他漫步到书架旁，浏览那整齐的书脊，顺手抽出一本来翻阅，过一会儿，悠然阖上了它，放回原处，于是漫步到沙发的靠背，随便搭着椅靠，侧身坐下来。他在儿时到这儿来的回忆涌现在他的心头……他难过，站起来踱步……

像这一种在客厅里等人的闲散的浏览和踱步，在许多演出中都看得到的。导演把"地位"和动作排好，演员走熟了，就可以不必通过内在的过程演出来。我们对于这一种"过场戏"也多半不太求讲究，然而，假使演员肯用心去发掘，他就会得到类于奥尼尔所写的潜语。在表演时，他按照排好的动作去接触任何东西（如看书、坐下、拿起电话耳机），他的脑海就会浮现那组织好的内心线索，一句句话在脑子里流过，并不必把它们念出口，他的表情和动作就会按照"潜语"的排列，表达出他的感觉和思想的层次来。心理的过程既有层次，表情和动作也自然准确而有条理。他虽然没有开口，但他整个的身体在说着话。

其次，"潜语"揭发了每节对白后面的心理状态，这就使演员体验到说这句话的原意，因而容易发现合适的语调。例如——

（李资教授年老了，他不愿让自己的独生女宁娜出嫁，失去暮年的慰藉。因此，当一个飞行员戈登准备在出征前跟她结婚时，李资以事业前途为借口，私下劝他缓婚，其实是怕他战死，耽累自己的女儿。戈登诚坦地同意了，不幸一去竟成永诀。宁娜因宿愿未偿以致精神失常。她推想缓婚的主张是出于父亲的自私，她憎恨他！而现在，李资教授正在向他的贤弟子

马尔斯登侃侃地谈着自己为儿女打算的苦心，希望这位贤弟子从中和缓他父女间的冲突。）

李资：……当时我告诉戈登，为要对得起宁娜，他们必得等到他战场归来，并且在社会上有了地位以后才结婚。这样才是公正的事。戈登也就很快地同意我了！

马尔斯登：（想着——"潜语"）公正的事！……但幸福之所在，人们都非变成坏人不可！……偷，不然就饿死！……

（接着带点讥笑地说话）于是戈登就告诉宁娜说，他忽然认清了出征前的结婚于她是不公道的。可是我想他总没有告诉她：这是你出的主意吧？

李资：没有，我曾请求他对于我说的话严守秘密。

马尔斯登：（讥嘲地想着——"潜语"）又来相信他（李资——里注）的光明诚笃！……老狐狸……戈登太傻了！

（说话）可是现在宁娜怀疑是你……（"潜语"）——出的主意吗？

李资：（吃惊了，说话）是的。正是这样了，她很奇怪地晓得了。于是她对于我的行径，真真就像我曾处心积虑要毁坏她的幸福似的，就像我曾希望戈登之死，而在噩耗传来时我会私心感到快乐似的！（他的声音因动感情而颤了）现在你知道了，查理——这全是荒谬的误会！

（在心里厉声自责，以下为"潜语"）事实上确是这样，你这可鄙的……

（又可怜地为自己辩护，以下为"潜语"）不！……我的行为并非自私……是为了她！……

马尔斯登表面上是敬重他的老师，同情他的遭遇，其实心里在非难他。李资明知自己用心的卑鄙，但仍旧装出光明磊落的样

子。这些都是"口是心非"的佳例。假使演员说这些话的一刹那前想到它的潜语，那么他将在谈吐间带来丰富的色调和神韵，使人领略到"弦外之音"，而在话后浮现的潜语，又给他安排好表情的线索。

在他们谈话中间，有时候"潜语"出现于讲话之前，有时与讲话平行，有时在发言之后。有时话中断了，变为"潜语"；有时"潜语"脱口而出，变为讲话。这样"潜语"填补了对话间的空隙，形成了角色心理发展的"不断的线索"。

有时候剧作者故意要使在场的某个或全体的角色沉默，对话中断了。在这种场合中，与其说某人无话可说，毋宁说作者认为角色处在如此激动的契机中，他们的片段的、矛盾的"潜语"错综地涌现于心头，以致他一时找不到一条明确的线索说出口。例如夏衍的《水乡吟》中有一个场面——

　　　　（一对爱侣分手五年了。男的是存心斩断爱的纠缠，献身于救国事业，女的在失望之余"随便地"嫁了人。他们重逢了，女的就在夫家的院落安排好一次重拾旧欢的幽会。现在她焦急地等候那男友来。吹着从前合唱的曲子的口哨，男的缓步出来了——）

　　女：唔，你记性还不错。

　　男：（低声）什么？

　　女：还没有忘记这个歌，这是我们约会时唱的歌。

　　男：（无可奈何地一笑，沉默）

　　女：（望着他，沉默）

　　男：（沉默）

这三个"沉默"的后面，该有多少欢愉、辛酸、感慨！我顺手

记下我自己的感觉——

> 男：（无可奈何地一笑，潜语）我没有忘记，而且将永不会忘记的。既然歇了五年了，为什么你现在又撩起它来呢？
>
> 女：（望着他，潜语）为什么你不说话呢？说一句吧，像五年前一样说话吧。整整五年了，我从没有听过你一句话！……
>
> 男：（潜语）说什么好呢？该说的都说过了……你丈夫……为什么我们竟又狭路相逢呢？……我们还能谈什么呢？……

我所填写的不一定是极恰当的语言，我只想指证出，演员有了这些"潜语"的依凭，内心就不致流为空白。

"潜伏的语言"就这样与"内在的视象"一样，成为引发演员的行动、思想和情感的具体手段，成为创造角色的精神生活的具体手段。

我们虽然把"潜语"和"视象"分开来解说，然而从以上各个举例中，两者有时候是联结为一的，而且还有嗅觉和触觉等的成分掺杂在内。

潜语和内心视象是演员的创造性想象的主要形式，同时在演员创作中发生重大作用的情绪记忆也往往是通过这些具体的形式（此外还掺杂着嗅觉、触觉、味觉的成分）作用于演员的创造。

总之，在排演将趋成熟的时期，我们要在各个"单位"和各个"规定的情境"中找出连续不断的联系。其次我们一定要根据这联系造成一条具体的、内在的视象和语言的线索。这条线索将我们的一切创造性的想象、感觉和思想都贯串起来，并将它们安排在我们

个人所选择的排列和组织之中。这种款式是因人而有不同的次序和节度的。在同一个角色身上，不同的演员会触起互不相同的精神上的和形体上的变化，这样就产生出演员表演的个人的节奏。这些在第一章第七节里交代过了，现在我们又得去研讨角色生活中的形体的一面。

重复一句，我们之所以将精神生活和形体生活分开来谈，仅仅是为着探讨上的方便。实际上，当我们一方面在创造角色的精神生活时，同时也在构造着它的形体生活。心理和形体是有机的、不可分的整体。

五　角色的形体生活

不知从什么时候起，我们的圈子里流行一种见解："演戏只要有'内心'就行了。"情感是天赋的，像眼睛鼻子一样，每人都有一份。"动于中"自然就"形于外"，这是天经地义的。[1] 从此有人俨然以天之骄子自居，漠视角色的造型的创造了。

假使你熟习了高度的形体技术，能够让你的精神活动很精确地、直接地流露到"形体的动作"[2] 中来，这话自然是有道理的，但不幸我们的戏剧教育到目前仍旧没有打好形体技术的基础，因而单有"内心"，却不一定就"拿得出来"。

能"理解"哈姆雷特并不一定是好演员，能把这种理解"体现"于自己的形体之中，却是普天下的优秀的演员最艰巨的功业。

[1]　此种见解曾在 1943 年前后流行于重庆戏剧界之间，系对斯氏学说误解之一种看法。——1963 年版注

[2]　"形体的动作"（Physical Action）前译为"外形的动作"，曾引起过误解。此词是泛指一切通过演员的机体而发生的活动、姿态、小动作等等。人发生情绪时内脏的活动也是机体活动之一种，不过因是隐藏于内，不容易察觉罢了。

里毕登·比尔格曾在他的著名的书信集里记述过加里克演哈姆雷特时的各种动作、姿势，甚至连加氏手指的一动和身腰的一弯，他都注意到了。这集子翻译成德文时曾大大地影响过 18 世纪末的德国演员。莎翁自己也曾经将哈姆雷特的刹那的激情用形体的动作表演在奥菲丽亚之前：

> 哈姆雷特殿下，衬衫没有扣，
> 帽子也没戴，袜子也脏了，
> 带也没系，像脚镣似的堆在踝骨上。
> 脸和衬衫一样的苍白，他的膝盖互相敲着；
> 脸上一副可怜相，
> 好像从地狱里放出来
> 诉说些恐怖似的——他来到我（奥菲丽亚）面前。
>
> 他拉着我的手腕，紧紧地握着；
> 然后退到把他的胳膊拉直，
> 另外一只手这样地遮着眉头，
> 盯着端详我的脸，
> 像要给我画像似的。他这样停了许久，
> 最后他轻轻地摇动一下我的胳膊，
> 把头上下地摇动了三下，
> 叹了一口可怜的而深长的大气，
> 好像要迸碎他的胸骨，
> 结束他的生命似的。随后他放手去了，
> 他的头转着向肩后张望着，
> 像是没用眼睛向前走路；
> 一直出了门，他都没用眼睛，

他眼睛的光芒一直注射在我身上。(见《哈姆雷特》第二幕第一场)

我想：假使莎翁[1]写这些诗句时不将哈姆雷特的激情——为报父仇而不得不装疯，又不得不剪断对奥菲丽亚的难舍难分的爱——体现于自己的形体动作中，他绝不会写得这样具体的。要体会这种矛盾的、深邃的心情并不难，但要把它体现在有条不紊的、精微的形体动作之中，却不容易。

邓肯和薇睫曼等舞蹈家致力于把人类的精微的心理活动用精微的形体动作表现出来，而另一些舞蹈者却企图用形体去捕捉一些最抽象的东西。音乐是够抽象的了，圣·丹尼丝[2]却能够"把音乐的节奏、旋律与和声演绎为形体的运动"，创倡了"音乐视觉化"(visualisation of music)的舞蹈。

罗丹的雕刻以表现强烈的情绪著称，但他自认"若没有种种立体、比例、颜色的学问，又没有灵敏的手腕，即使最活跃的情感也变麻木"(见罗丹:《美术论》)。达·芬奇[3]的绘画以表现精微的心理见长，但他自认在创作《最后的晚餐》时，长期的最大的苦闷是不能为叛徒犹大找到适当的面型[4]，画中十二门徒的面部表情和或坐或立的姿势——特别是各人的手的动作[5]都非常鲜明地说明各人的性格和心理。反过来取例，中国绘画素来重"写意"，求"神似"，但

1　莎翁在写剧之前曾任演员，他演过本·琼生(Ben Jonson，1572—1637)的剧本，其拿手好戏为《哈姆雷特》中的鬼魂。

2　圣·丹尼丝(Ruth St. Denis，1880—1968)为美国舞蹈家。

3　达·芬奇(Leonardo da Vinci，1452—1519)为文艺复兴时期意大利画师。

4　据说达·芬奇花十年功夫画成《最后的晚餐》，为创造犹大的面型神情而画的速写与画稿达数百张。

5　画中十三人，共二十六只手，其中三只手隐在别人身后，其余二十三只的姿势动作，没有一只雷同的。

归根到底也离不开"形似",如清代名画家方薰论画马之道:"以马喻,固不在鞭策皮毛也,然舍鞭策皮毛外并无马矣,所谓俊发之气,莫非鞭策皮毛之间耳!"(见《山静居画论》)这也说明"神似"实寓于"形似"之中。

在造型艺术里,人物的深邃而精微的心理经验不通过准确的形体活动就不能透露出来。没有形体,精神就无从存在。表演艺术也并不例外。

在表演领域里,大家都承认:演员的形体活动为心理活动所发动,而心理活动又为形体活动所表现,——这确是天经地义的。哪怕是克雷所设计的与实生活有若干距离的"象征的姿势",最初的动机还是不能不根据于心理活动。

但是,问题在于:心理活动"怎么样"才能够发动形体的活动呢?真像人家所说:有了感情就有动作吗?

那倒不见得。我敢于提供目击的经验给大家参考。

我有一个朋友,用功而认真,他接受一个角色时所下的研究功夫是惊人的,他把角色分析得很清楚,对角色的心理经验也能引起共鸣,他相信动作会自然来的。我跟他同台演过戏,随着剧情的进展,我察觉他的心里渐渐燃烧起来,他的动作虽然有点拘谨,不过大体上还合拍。赶到剧情到"顶点"时,他的情绪也到了白热化,不过却像给什么东西堵塞住似的,找不着一个适当的喷口,弄得浑身发抖,像痉挛的样子。突然,他爆炸出一连串的急剧的大动作来,在台上横冲直闯,收煞不住,声音也因高喊而变沙哑,在他自己自然以为是演得很"真"而卖力,但在观众看来,却显得"假"而难受。为什么会这样呢?因为,他的情绪所引起的整个机体的激动得不到适当的形体动作的宣泄,起了痉挛,因而不得不爆发出来,演成不可收拾的过火。

这个例子说明了,真的情绪的激动并不保险能够触发合适的动

作，碰到这种情形时，真的情绪反而会变为假的。

斯坦尼斯拉夫斯基在 1906 年排《人生的戏剧》[1]时遭遇过类似的情形，他提及当时醉心于内心的情绪创造，忽略形体因素的前因后果：

在这一次演出中，我站在导演和演员的地位第一次有意识地集中全副注意力于剧本和角色的内在特性。为着不让任何东西——不管是导演设计的部位还是演员的舞台刻画方法——碍手碍脚，我们完全废弃了演员方面一切姿态动作和部位变化，因为在那时候这些东西在我们看来未免是太物质的、躯壳的和写实的。在当日，我所期望的只是从演员灵魂自然地生长的看不见的、不露形迹的热情，我们以为演员要解释角色只要运用他的脸、眼睛、表情就够了。让他就在"不动性"中，用他气质的全部力量和他赋予的热情去生活吧。……

……除非艺术已经发现通过意识去创造下意识的激情的方法，否则一切都不致改观，导演由于没有较好的手段，将必致强挤演员的情绪，像鞭策一匹负重不能移步的马一样，迫他往前走。导演嚷道："提高感情，提高一点！做得更有力量，给我更多的东西！要设身处地！要感应！"……

有一次排演这出戏，我的一个助手不断地要一个演员挤情绪，突然发现自己已经无意中跨在那个演员的背上。那演员把激情扯得破碎，激动得在地上打滚，而导演坐在他身上鞭挞他，鼓励他。说实话，这些都是创造上的酷刑。……

当我们把整个导演计划所设计的"不动性"应用起来时，

1　《人生的戏剧》(*The Drama of Life*) 为挪威剧作家汉森 (Kunt Hansum) 的作品，象征意味极浓。

这种激动发挥得更尽致。它遍布于演员全身和面部，通过了发声器官，引起痉挛的顿挫。它使脸部呆板，失掉了它的表情；音域降低了五个音；音调单调化了。……

……我认为《人生的戏剧》的演出是我艺术生涯中历史的转折点。从我工作开始时，我的注意力就差不多完全集中于内在创造的研究和讲授。思考一下我的自然的错误，我的热衷而直接的探索，我的方向的转变，我戴上一副蒙昧的眼镜，把艺术中的外在的因素置诸脑后，不再爱它们了，当时我感兴趣的仅限于内在的技术。……我们的剧场，或确当点说，它的艺术陷入死谷之中。……（见《我的艺术生活》第五十章）

检讨过这次失败，斯氏体会到直接去捕捉情绪是不可能的，他发现只有"通过意识才能接近下意识"，这原则从 1906 年起成为他终身奋斗的目标。

戈登·克雷以为演员的普通的失败多半因为他们惯于依赖"情绪"，他说："演员的身体动作、他的面部表情、他的声音，全须以他的情绪的信息为转移：在艺术家的周围必须永远流动着这种信息，流动着以不使他失去平衡为度。至于演员，情绪占有他；情绪会攫着他的两腿，叫腿往哪里移，它就得移到哪里。对于动作如此，对他的面部表情也是如此。他心里在挣扎着，在运用眼睛上或运用面部肌肉上刚有一刹那的成功，心里刚使面部在一些瞬间中完全受命，忽然会被那经过心上的火热的情绪冲散了。立刻像闪电似的，而且心里来不及呼吁与抗议，那股热情已统治住演员的表情。这对于他的声音和对于动作是一样的。情绪把演员的声音弄得破裂。它会使他的声音背叛他的心。"（见《剧场艺术论》）

克雷指证出：情绪不能保险发现合适的动作和声音，这是对

的。然而他在下结论时主张：废去演员，用死的傀儡或面具去表演，或保留演员，用不受情绪影响的"象征的姿势"去表演，却是错的。因为，如克雷所承认，情绪是一种"必须永远流动于艺术家的周围的信息"，是他的创造的潜动力，那么问题只在于如何使这种信息不致扰乱他的平衡。克雷所提出的解决办法是从动作的"设计"下手的。那么，假使我们能够为情绪发现一些合适的形体动作，把情绪纳于正轨中，情绪就不仅不会扰乱演员的平衡，而且还会为角色创造出真实的生命。

情绪像一股雄勃的激流，有时会自己冲开合适的河道，但有时也会汹涌地泛滥于田野、家园。你要运用这伟大的自然力为人寰造福——灌溉或发电，你就得应着它的来势去疏浚河道，筑堰修渠，那祸水才会变为人间的甘露。同样，演员要运用情绪的激流，就得发现合理的形体动作去浚导它。形体动作就像那疏浚过的河道，而情绪就像潮汐。

从生理学上看，每个形体动作都是协同内脏活动的一种机体的活动；从心理学上看，每种形体动作都是透过各人的性格流露出来的一种行为。我们每个人之所以能够在实生活中把情绪自然地表达在最合适的动作中，是因为我们随时随地都按照自己生理的和心理的习惯去行动的缘故。假使要我们马上去"体现"别人的心理经验于动作中，我们一定会迷惘的。

那么在排演时，演员怎么能够为角色而行动呢？

如果说，我们在实生活中是受了真的刺激才发生真的反应——"行动"的，那么在排演中，演员先是用假定的（规定的或想象的）刺激来招引逼真的反应。我们的每一个反应都是以我们全部既得的经验做基础的。剧本或角色所提出的"假定"的刺激，马上就引发我们在实生活中经历这类似的刺激时的经验，自然而然地使我们想起它来，拿它来适应排演的要求。假使我们没有这种经验，便不得

不从前述的各种创造的资料里去找。

在排演中的"假定的"刺激是先由"规定的情境"所提供的。当我们在规定的布景里走动、念词时，我们随时都遭遇着一连串的"假定的"刺激——无论它们是从"人"（同场的角色，以及自己与其他角色的关系），从"事"（剧情、遭遇），或是从"物"（装置、灯光、道具、效果等）发生出来的。于是演员的感官接受了一种半真半假的感觉，同时，随着剧情的进展，演员又预感到作者和导演所规定的一串有连贯性的刺激在招引着他。他的经验和想象便起来帮助他，诱发他不断地去发现适当的反应。他的心思试探地去适应，他的形体试探地去体现，这才渐渐完成一种逼真的、规定的反应。

因此，在我们排完一出戏的部位和大动作，进一步去创造角色的精神生活时，也就同时创造出角色的形体生活。

按照一般的习惯，部位与大动作排过之后，就进行"细排"。所谓"细排"就是要发现角色的全部动作和声音的细节。这种排演大抵仍是按照以前分好的"单位"进行的。

每个"单位"中包含着一定的心理活动，这些东西已经通过"大动作"把它的轮廓勾出来了。演员也已把它化为自己的东西。

那么演员如何在细排中发现形体生活的细节呢？

我以为，第一是去体会该"单位"中的规定情境；其次是去发现这单位中的"任务"；第三，去接受导演处理这一场戏的"人""事""物"的规定的刺激；第四，依据台词和动作去发现内在的视象和潜语；第五，依据自己发现的"形象的基调"。在我们试探形体动作时，要用这些课题来引导我们。

我们在前节说过，内在视象和潜语是引发演员的行动、思想和情感的具体手段，也是创造角色的精神生活的具体手段。又说，我们在创造角色的精神生活的同时，也在构造着它的形体生活。因而

视象和潜语在创造角色的形体生活时也必然占有重要的地位。

我们姑举上引的哈姆雷特与奥菲丽亚之间的那一场戏（见160页）为例。这一场戏在莎翁原作里并没有写出来，我试根据奥菲丽亚所说的几行台词去追寻哈姆雷特见了父魂以后，考虑如何复仇之全部幕后（第一幕与第二幕之间的）生活，并把它当作排演的练习。

这单位中的"规定的情境"是——

哈姆雷特昨晚遇见他父亲的鬼魂，证实了父亲之死确为他叔叔和母亲串通谋杀的，他起誓要替父亲报仇。

他热爱奥菲丽亚，但，为了报父仇，不能为私情所误，他决定用装疯来掩饰报仇的进行。决定这样做了，他第一念就想到去看看奥菲丽亚，似乎要向她诀别。

我姑且把个人的体会记下来，作为探索动作的任务、规定的刺激，以及内在的视象、潜语等之一例。

我是演员，跟我合演的某女士也是演员。在实生活中我们是普通的同事。但——

"假定"我是古丹麦的王子，而她是我父皇的廷臣的女儿；"假定"我俩的关系不仅是普通的君臣，而且是爱侣；"假定"我们不顾世俗的非议而私订了海誓山盟——于是我便在某女士身上感到了与普通不同的"规定的"刺激。

昨晚我在亡父的幽灵前起了誓，要为他复仇，但——

"假定"我继续沉湎于私恋中，就会违弃对亡父的誓言；"假定"我要献身于复仇，就会违弃对她的誓言。"为她？为父亲？这是个问题！"我思虑到天黑又到天亮——

"假定"我要复仇，我得先查到真凭实据！但——

"假定"我公开侦查，凶手不会防备吗？"因此"我一定要掩饰自己。用什么掩饰呢？用装疯，为爱奥菲丽亚而疯了！（这个原

作规定的继起的刺激在招引着我。）

"假定"要使人家周知我的病症，该怎么做呢？我得当众侮辱奥菲丽亚！（这又是继起的规定的刺激）但——

"假定"我侮辱她，她不会太伤心吗？我得先向她解释我的苦衷。但——

"假定"我一解释，岂不泄漏复仇的机密吗？不，我不能说一个字。

我整个灵魂对她负疚。我要马上去看她——

"希望她能谅解我的苦衷！"（任务）

于是我便从剧情和遭遇中感到那规定的刺激和动作的"任务"。

当哈姆雷特上场（到奥菲丽亚的房间）之前，我的内在的视觉或听觉可能是——

我打开私寝的重门出来，失眠的眼在绚烂的初阳前睁不开……远远的宫门旁边的禁卫军在换班……我避开了他们……

大理石的宫廊特别长，白，冷……早祷的钟声在悠长地叹息……宫苑里沾着露水的草地咬着足肤……燕子在我与奥菲丽亚谈叙的树下流连——是否对我嘲笑？……

远远是藏在浓荫和爬墙草里的她的闺楼，敞开着窗——"她醒了！……叫她吗？……""不，会惊动普娄尼阿斯的……从便门悄悄地进去吧！……"那闺房的重门虚掩着……"该不会有别人在里面吧？……"

于是我们这位主人公推门进来（上场）。

"假定"关在那扇虚掩着的重门后的是一片恬静；"假定"从高窗倾泻入来的春阳正洗沐着那穿着荧光白衣的我的爱人（灯光和装置）；"假定"她正陪伴着我前天送她的火热的蔷薇，手里正缝纫着回送我的饰物（道具）——

从这里演员又感受着导演所创造的气氛，换言之，他感受了导

演用装置、灯光、服装、道具、效果等所造成的规定的刺激。他现在是在某种场所和陈设之间，在某种线条、色彩和光影之间，抱着如此的动机（任务），进行着如此的行为。这些刺激综合地影响着他，一方面引发他的片段的内在的视象和潜语，一方面引发他的简单的、可能有的形体的动作。每种细节加起来，便展开一个完整的动作了。

我们现在就拿莎翁为哈姆雷特所设计的动作，看看形体动作如何与内在的视象与潜语交织为一，互相引发。（凡莎翁剧中规定的动作，在文下加上重点。）

当哈姆雷特一进场——

一眼看见了奥菲丽亚，他激情地跑上前，拉着她的手腕，紧紧地握着（原剧规定的动作，下仿此），满腔心事说不出口来，嘴唇翕动着，他心里浮起了一些潜语："至爱的，我终于又见着你了，这是最后的一次握手和亲近！我永远感谢你的恩爱。再见吧，我去了。"他退后把胳臂拉直，潜语："为着我的爸，我得走了，请原宥我的薄幸！……不，我还得多待一会，让我的眼睛啜尽你给我的幸福。"他另外一只手这样地遮着眉头，盯着她的脸，像要给她画像似的，他看见她的惊愕的神色，那惊愕所不能掩盖的纯洁和美丽，那答应以身许他的眸子罩着眼泪，那起过誓盟的朱唇在颤动……他痴痴地望着她，这样停了许久，从这里他又似乎看见（"内在的视象"）他俩定情的宫苑，月夜……但是，潜语："这一切都从此不能再来了！"他轻轻地摇动一下她的胳膊，心里像喊痛似的唤着她的芳名："从此不能再来了！为着爸的仇，我得牺牲你给我的一切。我以后也许会糟蹋你，侮辱你，你被我糟蹋，我自己也要完的！一切都完了！"他把头上下地摇了三下，叹了一口可怜的而深长的大气，好像要迸碎他的胸骨，结束他的生命似的，潜语："奥菲丽亚，再见吧。"随后他放手去了，他的头转向肩后张望着，像是没用眼

睛向前走路，一直注视着她，潜语："原谅我啊！当你发现我不理你，骂你，侮辱你时，得原谅我啊！你得记住我是永远爱着，爱着你的啊！"一直出了门，他都没用眼睛，他眼睛的光芒一直注射在她身上。

请恕我的低能，也许我这些附会的演绎是不伦不类的，但我只想借此说明，哈姆雷特在那场戏中的复杂的心理线索如何与形体动作的线索相交织。

我们就这样逐个地去探索各个完整的动作，直至把那分场（单位）排完。当我们复排时，我们开始把各个动作连在一起排，我们就在这不太长的动作的"流动"中开始感受一连串逼真的感觉，这是在我们试探个别的动作时所未感到的。这些连贯的感觉会在我们内部诱发起一种激情的过程。我们为这激情的过程所感染，开始体验到统治着这些动作的感情或情绪。这时候我们会意会到自己正在进行着某种情绪——哈姆雷特的情狂的惨痛和绝望。像这样，形体动作就成为建立演员的情绪的一些具体的手段，像这样才能达到心理和动作的更真实的结合。

这些动作既然是从演员切身的经验和想象中，从他自己的机体中流露出来的，就显得格外亲切而真实。但第一次自然流露的动作并不一定是准确而恰当的，因为它们是"假定的"刺激下的产物，不免先天地带着失真和粗糙的成分，它得经过长时间的"细排"，让演员对假定的刺激的信心渐渐凝固，让他的想象积累起来，在逐次"细排"中发现新的资料，让他的内在的视象和潜语逐渐丰富。与此同时，它的形体生活也随而丰富了。

演员在润色他的动作的过程中，同时会感到自己的反应的逼真性也随而提高，于是他便逐渐忽略那些刺激的假定的成分，一种纯真的感情悄悄地被培养起来了。当这种纯真的情感占有了他，演员就可以随便用自己的手足为角色做事，而不感到拘束。这些动作是

演员自发的，同时与角色所要求的相符合，它们是透过角色的"形象的基调"引申出来的。

演员就这样地根据了（一）规定的情境，（二）任务，（三）人、事、物的规定的刺激，（四）内在的视象和潜语，（五）形象的基调，来试探角色的形体动作。

当演员完成全剧的形体动作，就构成斯坦尼斯拉夫斯基所称的"角色的形体生活"，这是角色的精神生活的赋形。

在你排演时，你一方面是探索那视象和潜语所构成的内在的线索，同时也探索着形体动作所构成的外在的线索。内在的线索经过一次继一次的排演，逐步变得丰富而鲜明，外在的线索也随而变得精微而具体。这两条内外的线索是并行的、交织的。没有那正确的心理的线索，你不能引发那形体的线索；没有那正确的形体的线索，你就不能接触那心理的线索。

只要演员把握住这内外的线索，那么在我们登台的每一瞬间，我们一感到那围绕着我们的外在的情景中的"人""事""物"所发出的刺激，我们的内在的线索就浮现起来，引发那规定的动作。像这样，一个角色的形体的和精神的生活便逐渐交响地展开了。

演员在"假定的"刺激前，起先是"假戏真做"（戏明明是假的，但演员必须设身处地认真地去体验），渐渐过渡到"半真半假"，最后达到"弄假成真"。——演员开始生活在自己所想象的角色的世界里，一切周遭的假定的刺激都如同真实生活一样激发他的真情，这时候演员全部内外的生命，就转化为角色的生命。

当我写下以上的意见以后，曾示之于一位演员朋友[1]，他提及自己在新近演出的《蜕变》中曾无意中应用了类似的方法，我请他把

1　1945 年秋，本书初稿写成后，曾请当时驻在万县的"演剧九队"的同志们提意见，以下系高仲实同志提供的资料，他当时正演着《蜕变》中马登科一角。——1963 年版注

表演的内外线索记下来。现在一字不改地记在后面——

　　在《蜕变》第四幕，我——落魄的马登科，来到革新后的医院里求助于丁大夫。

　　院里的勤务以急促的脚步把我带进来，我很吃力地在后面追跟。走到客厅外的走廊，他停了步，爱理不理地向我说："唉，唉，你就坐在那儿等等，（指厅内的丁大夫）她现在忙得很！"

　　我：（委曲求全，生怕得罪他，极谦恭地）是，是，回头请你偷偷地跟她私下说一声，就说我马登科想……

　　勤：（不等我说全，不耐烦地，两眼向我一瞪）知道了！（昂然而去）

　　我：（被他一狠，吓住了，望着他的背影，约莫三四秒钟，潜语）唉！何必呢！你别看我寒碜，我当初还不是这医院里的一等红人！哪个敢不听我的！如今我反而受你这个气——（心里一转，潜语）算了！有什么法子？不跟这种人计较！

　　（于是，我踏进客厅一步，头转向他指给我的那方向一看，原来那里陈设的是新式双人沙发。潜语）这么漂亮的家具！（顺着道具的平线向右一看，又是一张单人沙发，潜语）有派头！不是当年在那小县城的狭隘的办公室呢！（第一幕的道具，回忆的视象出现）不过，那些家具虽是七拼八凑，各式各样，也还是我费了不少的时间去张罗的呢！（头又向右移，看到靠右墙的几上，放置一座乳白色的沙滤器和几个玻璃杯，潜语）当年我还为了那些家伙买了一个棕套的暖水壶。（视象出现第一幕道具，潜语）现在这儿的庶务主任不知道是哪位老兄？（于是我看到那新漆的淡黄色的墙壁，顺着墙上望去，望到景界线，潜语）好堂皇的西式建筑！（顺着景界线望到正面的四根大石柱，潜语）乖乖！这么大的工程，可得花上不少的

钱啊！那位经办的老兄，可发财了！嗳，总算我倒霉，不然这种肥差事，还不是我的事！（转向左壁，又看见悬着一块荣誉大队赠给丁大夫的匾额，写着"伤兵之母"，潜语）说回来，还是人家站得稳，又有本领！（我浏览周遭，有点感叹，潜语）唉，想当年，这医院还不就像我一个人的，想怎么就怎么！（渐渐似乎周遭都在向我发出讥笑，我被迫地垂下头，看到自己的破衣烂鞋，潜语）如今……如今……我变成这个样子！（我走到沙发前，潜语）算了，没法子，就坐在这儿等她吧！（屁股才沾到椅子，潜语）不妙，我这个样子坐在这儿既不称，又显眼。（于是我便溜到较偏僻的靠左的一把椅子坐下，摘下帽子，头一缩，静候传见。）

朋友的这一段经验谈虽然是较质朴，然而实践中得到的点滴的例证是更可珍的。在当时他是不知不觉地这样做的，而现在我们可以通过意识的方法去接近它。

六　角色的诞生

起初我们为着排演上的必要，曾经把剧本分为若干大小不同的"单位"，现在在各"单位"的排演完成后，我们又用总排把它重新结合起来，这时候小的"单位与任务"为大的所吸收，而大的"单位与任务"又为"贯串动作线"所连贯，全剧开始变成一个完整的"流动"，奔向"最高任务"。

这个吸收和连贯的过程是怎样发生的呢？

打个比方：我们打算出门旅行——从上海到天津。最初我们计划把旅程分作若干"小站"，坐着"慢车"一站一站地走，我们第一个目的地是到苏州。从上海到苏州，经过了无数村落、镇集、

河流、湖泊、田野，一路上我们欣赏这些景色，可是并不停留，因为，我们一心一意要到苏州（任务）。到苏州之后，我们略作盘桓，第二个目标是从苏州到无锡，第三个从无锡到镇江，第四个从镇江到南京。这种情况跟我们按着"小单位"进行排演，有点相似。

过些日子，我们坐着"上海—南京直达快车"出发，经过了苏州、无锡、镇江几个"小站"，可是我们没有停留，它们现在已经变成了"过路站"，没有什么独立的意义，因为我们的目的是想到南京（大任务）！至于过去沿路所见到的村落、河流现在又变成旅途中一些一瞬即过的细节；而另一些动人的景物如虎丘塔、惠山泉等却成为我们这次旅行的注意的中心。这种情况跟我们进行"大单位"排演时，一些小的"单位与任务"为大的所吸收的情形相似。

按照上面的办法，我们依次地从一个"大站"旅行到另一"大站"，经过徐州、济南、沧州，终于到达天津。

再过些日子，我们又坐"津浦通车"出发，火车一口气不停地运行了一千四百多公里，从明媚的江南水乡驰向浩荡的华北平原，跨过了长江、黄河、泰山，连贯南京、徐州、济南、沧州几座名城，一路上许多细小的、平凡的景色一瞬即过，几乎不留下什么印象，而一些壮丽的名山大川、著名城市却因旅程的紧凑和浓缩而显得特别鲜明突出。我们感到比从前几次旅行都更兴奋，在我们到达天津时，我们终于领会这次旅行的全部意义。这次一气呵成的旅行有点像演员在整排中所接触到的那连贯大小单位的贯串动作线，而它所奔赴的目的地有点像"最高任务"。

在第二章第七节《心理的线索》里，我尝试把《复活》的男主人公聂黑流道夫的生活分为八大单位：例如第一个单位是从他到乡下姑母家写土地问题论文起，到他跟卡丘莎和邻女们在田野

间做"捉迷藏"的游戏时为止（这个大单位又划分为四个小单位，请参阅本书 108 页）。那时期出现在他心中的第一个愿望（即角色的"任务"）是："我渴求人生达到无限的完善！"而第二个单位是从"捉迷藏"起到他离开姑母家为止，他的心情改变了："我爱卡丘莎——她象征着人生的至善和美丽。"第三个单位是他三年后再来找卡丘莎，他玷污她，角色的任务又变了："我要占有她——肉欲是人生最高的享乐！"这样，一个单位接一个单位、一个任务接一个任务顺序地连接着，发展着，构成贯串聂黑流道夫整个生活的一条持续的、不断变化的线，这条贯串动作线终于引向聂黑流道夫"良心的复活"，引向它的最高任务（我试拟一个）："我渴求恢复人生的至善！"

贯串动作线和最高任务在"斯氏体系"中占着最重要的地位。斯氏说："没有贯串动作和最高任务，就没有'体系'。"

贯串动作线，就像一条把零散的珍珠串联起来的线一样，把分散在全剧一切单位和规定情境中的角色的精微复杂的精神和形体生活串联起来，导向最高的任务。演员只有正确而深刻地发现角色的最高任务，才能揭发作者埋藏在剧本的词意和动作深处的主题思想，从而达到影响观众、教育观众的目的。

剧作者透过人物的行动去体现主题思想。因此，要更深刻地发掘剧本的内容含义，就得更深刻地发掘人物的最高任务的含义。传统的哈姆雷特是一个苦闷忧郁的王子，从这个角度看，它的最高任务可以拟为"我要哀悼父亲！"——那就成为一个家庭悲剧；另一些人把它解释成一个空想的梦幻者，它的最高任务可以拟为"我要了解生之秘密！"——那就成为一个唯心哲学的悲剧；又有一些人把它解释为一个思想家和人道主义者，把它的最高任务拟为"我要拯救人类！"——从而这悲剧的意义又与前两者大不相同。

最高任务的完成与演员对角色的认识（即"理性的解释"）有

关，也与演员对角色的体验和体现（即"感情的解释"）有关。有些演员可能从导演对剧本主题思想的阐述中得到有关自己角色的最高任务的启发，可是演员必得通过自己的体验去检验它，正如斯氏说："要善于使每一个最高任务成为演员自己的，要在最高任务中找到和本人的心灵一脉相通的实质。"

我们在《心理的线索》一节中提到三位女演员演阿格妮丝怀念亡儿一场戏中的"任务"是相同的，可是由于她们性格上、气质上的差别，她们都通过自己的心理特点给这场戏的"任务"以不同的命名，以期更容易唤起自己创造性的内心活动。

要使最高任务的含义深化，达到更高的概括，一方面要提高演员的思想修养（进步的世界观），另一方面也得提高他用以体验和体现角色的艺术修养。

单依靠案头工作不一定能发现恰当的最高任务，要不断地在排演中去探索，有时甚至要等到戏上演之后，经过持久不断的实践，才发现自己角色的精神的灵窍之所在，从而把人物的面貌提高一步。

总之，正确地发现最高任务，是创造角色的精髓。

一个角色的最高任务是为作者表现在剧中的角色生活所制约的，但，在演员发现了它，把它作为创作的目标之后，它又反过来指导着演员对角色生活的探索。现在，角色的整个生活展开在演员面前，演员也开始获得前所未觉的整体性的感觉。他开始能够从全局上去观照自己；去观测分布在各场面中的"内在的线索"是否连贯，"外在的线索"是否紧凑；去权衡各部分的比重是否匀称，节奏是否统一而有充分的变化；更进而考虑到哪一段动作或台词的设计是否得当，等等。他会自动地或与导演合作去做许多调节和修正的工作，之后便完成斯坦尼斯拉夫斯基所称的"角色的演谱"（"score of the part"，见斯氏所著：《导演与表演》，见《大英百科全书》）。同时导演调节各演员的成果，达到演出上的

统一，于是个别的"演谱"又撮合在单独一本所谓"演出的演谱"（"score of the performance"）之中，但到这时候排演的工作仍旧没有完成。

在实生活中，人是一天天地长成的，在演剧里，角色是在一次继一次的排演中长成的，角色的每一次排演等于人的每一天的生活。

人的身与心的特点在所处的环境中一天天地发展着，逐渐形成他的性格。演员置身于剧本的"规定的情境"中，他的与角色有关的特点也在一次次的排演中被发现出来，使他逐渐接近于角色。

"基本的条件是演员得有信心，相信自己已是被安置在作者所规定的条件中，站在作者所指定的人与人的关系之间，凡属剧中人必要的，对他同样是必要的。假使演员对他所扮演的形象有很好的理解，假使他了解作者所指示的各个步骤是合理的，除此之外并无别的蹊径，假使演员受了'身在其境'的意念所诱导，假使他对剧本和角色中的某些东西发生了爱恋（而不是同情），最后，假使他对该角色在剧中所发生的一切都能深信不疑，而感到自己有在剧本的气氛里盘桓数小时的必要，准备去享受自己的艺术所赐给他的节日，那么他将可以不使自己的人格遭受丝毫的损失而转化于角色之中。"（见瓦赫坦戈夫：《露斯马庄导演手记》）

起初，演员要捉摸角色的想法和看法去想、看和做，他的一举一动都得受角色性格的逻辑律所制约，于是他不能不有意识地去想、看、做。之后，经过一次继一次的排演，他与角色相近的特点发展着，他的人格有机地渗透到角色的性格中，他开始能够自然而然地想、看、做。他不必处处拘泥于角色性格上的逻辑，然而他的一举一动莫不与那逻辑相暗合，换言之，演员已开始"生活于角色"中，取得了正确的"自我感觉"。

这时候就进入排演的最后阶段，导演开始像个严酷而冷静的工

程师一样去检验整个的艺术品，加以许多必要的修正，最后才完成那定品——即斯氏所称的"演谱的精练化"（"the score condensed"）的工作，他说：

"演谱完成后，演员和导演的工作仍旧没有完。演员依然更深入地研究并生活于角色和剧本之中，找出它们更深邃的艺术的动机，所以他就更深刻地生活于角色的演谱里。可是在工作过程中，角色自身的和剧本的演谱确得经过若干程度的修正，正如在一次完整的诗的演出里，除了诗人的艺术的意图所必需的字汇而外没有多余的字一样，同样在角色的演谱里，除了为达到'透明的效果'（'transparent effect'，亦即'贯串动作线'）所必需的情绪而外，不能有一种多余的情绪。每个角色的演谱一定要精练化，它的表达形式也得加以精练，最后一定要为着它的体现去发现一些明朗的、单纯的、夺人的形式。到那时候，当每个角色在每个演员身上不仅成熟、有生命，而且一切的情绪都摆脱了多余的东西时，当情绪完全结晶而总合在一种生动的交流中时，当它们在一般的调子、节奏和演出时间上彼此完全和谐时，那剧本才可以呈献给观众。"（见《导演与表演》）

这个精练化的工作是在导演和演员深刻地发现角色的和剧本的贯串动作线和最高任务的基础上进行的。他们的认识愈透彻而深入，他们所发现的将愈是本质的、单纯的。随着对于"最高任务"认识的深化，导演不断地修改"演出形象"，调整演员们的地位和动作，变更速度和节奏，等等。导演的话现在成为法律，演员对改动是否感到舒服，那就不管了。因为现在演员已生活在角色中，角色就是演员自己，是个活人。正如当你是你自己时，人家叫你走过来或请坐下（改动你的形体动作）不会使你的性格走样一样。你过去揣摩角色性格时，也许要经过长久的时间，但一旦完成后，导演可以在短时期中改动你，而绝不会使你迷乱失措，你将会很快地体

验出那改动的形体动作的内在的意义，你的情绪将会更精练地、更直接地放射出来。

斯氏自承这种修正工作要做八次至十次之多，说不定有时候要超过十次，拖延较长的时间，那精练的演谱才产生。

这时候瓜熟蒂落，一个角色诞生了！

第四章

演员如何演出角色

一　形体的化妆

毛虫蜕变为蝴蝶的那一天是节日，演员蜕变为角色的那一天也是。那一天，从大清早起，做演员的就预感到"化身"的不安的振奋：那可喜而又可怕的精灵一刻近一刻地要附入自己的身上来了。他像新嫁娘似的精心而迷惑地张罗一切，忙这，忙那。一切纵然圆满，比起自己的想法总有点不惬。但，没有余裕了，只好将就一点，隐隐有点不快。

这一天显得特别短促，赶到从匆忙中醒过来，便担心化妆时间不够。

现在坐在化妆桌前面了，端起镜子，端详自己的相貌：谁又能像自己那样地清楚自己的短长呢？不禁在满足中触起了微喟："好吧，瞧我的！"

对化妆师今天自然地殷勤起来，草草地向他交代角色的身份之后，于是坐下来，闭着眼，把脸仰向他，顺从地听他摆布。

冷润的化妆品触起了快感，哪怕咬肉的胶水也有种异样的舒服，特别当化妆师用指尖在你眼窝、颊、鼻侧、唇等处轻轻地涂抹着鲜丽的彩色时，会像条鹅毛般扫得你的心坎发痒，叫你不得不斜举起镜子，从眼角浏览这神奇的几笔。

假使你是自己动手的，那么现在你就会拿出看家本事来，像绣花似的斟酌了——时而俯向镜子细察，时而退身远眺，加一笔，减一滴。天啊！这"画龙点睛"的几笔是多么不容易啊！瞧，毛虫不正在化为蝴蝶？

不幸你是个新手，你会在别人的绘事纷纭中感到自己的无援，暗自怜悯。回头看见那主角正请大家嚼橡皮糖，将渣子往鼻子上堆

塑[1]，或在鼻侧擦棕色油，在鼻梁敷白线。高鼻子对中外古今的人物都似乎显得很重要，演员似乎靠了它才有上台的信心，你也得有一个才好。

为着老迈的角色而让化妆师在你脸上乱画皱纹，你会分外敏感的。现在你变得不那么顺从了。经过点滴计较之后，好容易你们才妥协。总算在情不得已中保卫住你的美的孤注。然而这毕竟是委屈了你啊！

终于这一伙迷人的、有希腊鼻子的群像展览出来了，固然不见得人尽如此，却也见到人之常情。演员往往禁不住要借阿芒或陈白露的名义来炫耀自己，而收效最快最大的，莫过于"扮相"了。你一出场，瞧，芸芸众生便投降了。随你施舍些什么吧，天使！

本来"扮相"也没有非丑不可的理由。不知道自己美点的人，往往显得最美。美丽一有了公式，马上就流为最愚昧的拜物教了。十几年来我们不知有过多少的高鼻子、黑眼窝的崇拜者了，每个角色都定量地分配有一份。

聪明的演员了解自己的丽质，便发明自己的拜物教。在他或她，这是防身之宝，有这本钱，便可泰然地以不变应万变了。每个角色都印上不可磨灭的丽质，陈白露与鲁妈的区别只不过是几条无可奈何的皱纹和两套"行头"而已。

甚至有见解的朋友们也执拗于本色，相习成风，年来演员们普遍地养成漠视外形设计的风气，据说"走外形"是危险的，性格化的刻画是内心的事。

如是云云，你可以从名优的业绩中借证：雷诺特·考尔门演皇子、骑士、乞丐，都永远保持本色，卓别林演流浪者、兵、独裁者，永远是那乱发、深而大的眼和一撮嘲弄的小髭。再扯远点，杜

1　早期话剧团体买不起舶来的化妆品鼻油灰，只好拿橡皮糖的渣子代用。

丝[1]不掩饰她的霜鬓去演朱丽叶，加里克始终戴着乔治三世时的白发套演任何角色，演罗密欧时甚至穿当代的（18世纪的）时装。19世纪初期的名优们只涂点粉，抹点红，不加一笔雕琢，便去演哈姆雷特和麦克白了。

如是云云，你又可以在理论上找到靠山："演员在台上要能够充满坚定的信念：要随时随地保持本色，甚至尽可能地用不着化妆。重要的特点应该稍稍加以强调，而那些于事无补的特点应该去掉。为什么李碧茄[2]的脸相不能跟奥尔茄·李昂纳多娃·克尼碧尔－契诃娃[3]的脸相一模一样呢？就因为李碧茄比奥尔茄年轻一点。只有这一点应该在奥尔茄的脸上想办法的——不过不是要把她的脸弄得更年轻，而仅仅是要把那些使李碧茄显得略老的特点去掉。假发这一类东西也无甚裨益。事实上这些东西可以一概不用。即使拿李昂纳·米隆诺夫[4]的情形来说，虽然剧作者规定他有长发的，没有也未尝不可。让演员用上帝赐给他的脸、上帝赐给他的声音去演他的角色吧。他的转变应从内在的刺激着手。"（见瓦赫坦戈夫《露斯玛庄导演手记》）

不错，用"上帝赐给他的脸"去表达"上帝赐给他的感情"，演员的身与心才能够有机地统一。加于演员的束缚愈少愈好。"连化妆油彩涂得过厚，也能遮掩表情，妨碍筋肉的表现的。"（见斯肯纳：《化妆论》[5]）

1　杜丝（Eleonora Duse，1859—1924）意大利名女优。

2　李碧茄（Rebecca），易卜生的《露斯玛庄》（*Rosmersholm*）中的女主角。

3　奥尔茄·李昂纳多娃·克尼碧尔－契诃娃（О.Л.Книпер-Чехова，1868—1959）即契诃夫夫人，莫斯科艺术剧院演员，当时演李碧茄一角。

4　李昂纳·米隆诺夫（Л.Н.Миронов）莫斯科艺术剧院演员，演《露斯玛庄》中的伯兰特尔（Brendel）一角；该角色后又由瓦赫坦戈夫扮演，亦未披用长发。

5　斯肯纳（Otis Skinner，1858—1942）当代名演员，文见《大英百科全书》"化妆"条。

化妆的毛病还不止此。据说：演员愈是倚重化妆，愈容易规避内在的创造。这的确有一部分是事实。

内在的转变是虚玄的，不容易捉摸；形体的症候是具体的，比较容易把握。一个角色的心理几百天都揣摩不尽，而仪表却可以凑巧从一张照片、一幅画、一个人、一段记载中找到全部范式。余下来的工作只待搬他过来。只要懂得技术，这一套是毫不费力的，而且一上台便能唬住观众，当场收到效果。

据说：卖弄化妆也正像卖弄漂亮一样，本身就有展览主义的动机——这也有一部分是事实。我曾经提及，十几年前有些演员们以为"能够装扮得愈不像自己本人愈好。假使观众在舞台上不认得这角色是谁，待翻开演员表才发出惊叹的声音——'哦，原来是他！'的时候，他的愉快是什么也不能比拟的"。

我若是没有记错，这种影响最初是得自电影演员郎·却乃。他的《吴先生》《歌场魅影》《午夜伦敦》《钟楼怪人》相继映出，他尽量运用油灰塑成各种形状的眉骨、鼻、颧、颊、腮等去改变面型，披戴各种浓重的假发，嘴里嵌进各式怪样的假牙，加上他擅长的"拟态表情"的陪衬，一时博得了"千面人"之誉。现在虽然明白这是一套机械的、猎奇的堆砌，然而当时自有其诱惑力。记得我初演《钦差大臣》中的审判官贺穆斯时，苦于无法体会这机诈的、爱打猎的帝俄小官僚的性格，忽然想到可以乞援于洋人的画片和肖像。为求不像本人起见，在大胡须和鹰爪鼻之外，再加上夹鼻眼镜（记得是从左拉的肖像中学来的），以及马靴马裤等等，自以为已尽性格雕塑之能事。在献演初夜，我按照排好的小动作，预备将眼镜卸下来擦擦，谁知眼镜钳咬住鼻油灰不放，险些连鼻子一起卸下来。原打算靠它来遮掩内心的空虚的，唯一的防线塌了，性格化岂不完蛋！

随便谈谈，化妆的毛病已经不少：它助长演员的展览欲；它替

演员打开一条规避内在的创造的邪路；至低限度它可能妨碍表情。所以还不如干脆用演员原生的脸颜躯干去表演的好。前代名优的做法是对的，瓦赫坦戈夫的话更有道理。

于是结论不能不是否定化妆了。假使我们现在还不得不化妆，那仅仅是为着要抵消灯光的作用，叫观众看得清楚，跟性格化的问题无关系的！——因为那是内心的专业。

年来我们剧坛中提到"外形"两字，就以为是洪水猛兽，走邪路，究竟外形是否这样的罪大恶极呢？

话又得从头说起了。

人的形体，像他的性格一样，是长期发展的结果。刚出娘胎的婴儿的脸颜、身段是大同小异的，长一天，变一天。环境在铸冶他的性格，同时也凿琢他的形体，特别是他的脸颜，往往是他过去历史的缩译。待他最后将皮囊交还"自然"时，请看他的 Dead Mask[1] 吧，已经给人生的刀斧凿得迥不相识了。耶稣是这个模样，犹大是那个模样，像你在达·芬奇的名画《最后的晚餐》中之所见。

菲列普的剧本《未完成的杰作》写一位画家画好《最后的晚餐》中的耶稣后，经过十年才物色到一个死囚来做犹大的模特儿。杰作完成了，死囚临刑前说："画师！你画了我两次了！我就是十年前这幅画里的耶稣！"王尔德的《杜林格莱的画像》写一个青年在一幅画像中留下了纯善无邪的肖像，当他一步一步地踏入邪恶时，这幅画似乎随时反映着他的心，一阵阵地泛起罪恶的阴影和皱纹。史蒂文生的《吉格尔博士与海德先生》（ *The Strange Case of Dr. Jekyll and Mr. Hyde* ）[2] 写一个性善的学者的道貌，在兽性发作时变为魔汉。

1　人死后用泥灰覆死者脸部而成的面具。

2　史蒂文生（Robert Louis Stevenson，1850—1894）19 世纪英国作家。《吉格尔博士与海德先生》摄成电影即《化身博士》。

这些寓言都想说明：环境和心理如何随时改铸人的仪容。传说柏拉图年青时，做过角力士，英姿夺人，及至他潜心哲理后，我们从他遗下的雕像中，又看到如何淡泊深邃的神态啊。

用化妆去创造角色性格，在戏剧始源时就有了。近两三世纪来这一方面的演进可以用一个例子来说明。最初以擅演夏洛克著称的杜格脱（Thomas Doggett）[1]，选用红须红发去刻画这犹太人的毒辣，后来就成为 18 世纪演员通用的公式。基恩最先替夏洛克换上黑须黑发，这象征化妆趋向真实。欧文把夏洛克打扮成耄年的贵族，则又说明化妆趋向性格化。在欧文当时，化妆技术还是新鲜的玩意儿。当代的名女优如倍恩哈特、杜丝、安格兰（Magaret Anglin）等人之所以保存真面目去演各种性格者，据麦高温[2]的考证，是因为这些矜持的妇人一时还弄不惯这套新花样，并没有其他奥妙。

现代的演员艺术早已将外形的雕塑看作与内心的创造同等重要了。既不是借外形去规避内心的创造，也不是单凭内心的体会就可以获得恰当的外形。外形是角色性格的缩译，是内心经验的提纲。斯坦尼斯拉夫斯基说过："化妆与服装有非常的重要性，造成演员成功的一半，即使是对最有才华的演员。"他的外形设计就跟他的内心创造同样的卓绝：他给深谋远虑的沙皇费多尔一幅宽额美髯的雍容；给热情天真的斯多克芒（《国民公敌》中的角色）一撮翘胡子和一双近视眼；给诚实而任性的法莫梭夫（《智者千虑，必有一失》中的角色）大鼻厚唇；给固执逞强的克鲁铁斯基将军（《智者千虑，必有一失》中的角色）一双怕人的凹眼和苔草般的乱须[3]；给傻气的阿尔风（《没病找病》中的角色）一个肥头胖脑，等等。

1　夏洛克为莎翁名剧《威尼斯商人》中的高利贷者。"杜格脱"一译"托马斯·多格特"，爱尔兰喜剧演员。

2　见麦高温（K. Macgowan）著《欧陆的舞台技艺》。

3　该角化妆的来源见第三章和第四章。

谁一看见他们的样子，不待开口就可以体味出他们之为人。

拿这些例子跟瓦赫坦戈夫的话一对照，他否定化妆的看法就有问题了。他过于迷信演员机体万能，使自己无形中抛弃了创造角色性格的极有效的手段。我们以为化妆的作用不仅在于去掉演员形体上不合于角色的特点（如瓦氏所说），而且要进一步把如何表现角色的特点作为中心问题。

我们是主张通过演员的主观条件去接近角色的。演员的内在的特质要经过培养才能接近角色，他的形体也得经过一段使其近似的过程。

要演员花点时间培养内心去接近角色，还有法子可援；要一个矮子长成唐·吉诃德般的瘦长条子，就办不到了。这是局限所在，没有办法。那么，难道演唐·吉诃德的历代名优个个非丈二真身不可吗？事实上也不尽然。演员不必担心"不像"角色，只要他有一个正常的容貌身材，去创造出角色所必需的"幻象"，未始没有途径。

演员的容貌身段，是否包含丰富的弹性，能否适应多方面的角色，可以一目了然的，不像演员的心理经验那样难于测探。他需要合度的身材、端正的五官、比例匀称的脸型、并不显著的特点、并不出众的美丽。换言之，他需要的只是一种适中而正常的面颜身段，然而这样的秉赋并不是人人可得而有的。每个人或多或少地有他的特点：特点愈显著，局限性便愈大。加里克的相貌长得最平常，所以无论扮演什么角色都没有显出不合。斯氏的相貌身材也有这好处，对角色的强弱胖瘦的特性都能迁就。法国有一位以演唐·吉诃德著称的演员罗修尔（Edward Rochelle，1852—1908），仅有中等身材，一到了台上却创造出"高到长矛尖，高到半天"的幻觉。演员有了合度的身体做底子，再加上技艺上的造诣，便可以创造各种角色的有特性的外形——至少可以造成它的"幻象"。

　　演员固然可以改变自己身体的天然比例来适应角色的特性，却也有条件和限度。不错，一个不高的演员穿上高跟鞋，肩上垫棉团，梳起高耸的假发可以造成高的幻象，一个瘦子可以装得胖，长脸可以变圆，圆脸可以变长，但这一切变形只能在某个限度内做到，而且主要的要依赖演员的主观条件。

　　例如斯氏的阿尔冈的化妆就改变了全身的天然比例。他用法国睡巾束住头发，从颊侧以下加上一个脂肪累赘的下颔，把长脸改成扁瓜型，中间掀起一座蒜鼻，几颗疏牙，大肚肥臀，粗手大脚。他在自己正常而结实的身上把各部分的比例适当地放大了一些，全身都很和谐，看不出破绽来。我也见过我们有几位演员试过这一手：有一位在天生的丰颐上添上个肥脖子，显得十分自然；而另外的一位在原来的尖削的下巴下面硬镶上瘤似的一团，就显得多事了。

　　同样的化妆，某人用就合适，某人用就不像，这要看演员的主观条件和他形体局限性的大小。最忌是"硬搬"。照这样说，局限性大的人就注定不能演多方面的角色了吗？也不尽然。这最后是由内心的因素决定的。一个演员纵然形体上受限制，假使仍旧能创造各种不同的角色，正显出他有超常的才华。这个例子在从前可以找到英国名优白塔顿[1]，在目前可以引查尔斯·劳顿为榜样。

　　劳顿的面颜身段有显著触目的特性——那肥胀的脸、粗笨的五官四肢、臃肿的身材，形体上的局限难得有比这更大的了。但，这些妨碍不了他，他创造了许多不朽的性格。而且，这些性格多数是历史上的真人，这又多了一层限制。他复活过尼罗皇（《罗宫春色》）、亨利第八（《英宫外史》）、路易十四（《法宫秘史》）、法国

[1]　白塔顿（Thomas Betterton，1635—1710，另译"贝特顿"）英国 17 世纪名优，据说他的脖子短而粗，两手肥而短。

诗人西哈诺、荷兰画家伦勃朗（《画圣情痴》）、英国船长凯特[1]、英国绅士老巴伦（《闺怨》），又替《孤星泪》创造了警长约华特，替《钟楼怪人》创造了打钟人，等等。这张名单是怎样的一种广阔而深邃的性格创造的工程！批评家威廉逊（B. Williamson）说："劳顿的真正伟大的显露，再没有比他运用他的表演资质来克服他的个性的局限这一点，更显得明晰的了。"（见《劳顿的艺术》）

劳顿对每个角色都赋予判然不同的外貌，这是有目共睹的事。他的形体的局限并没有难倒他，但他也绝不打算抹杀自己的局限，妄想削足适履。例如他去年（1945 年）摄的船长凯特，据历史的考证，本人从小就到处漂泊，容貌是瘦弱而憔悴的，跟劳顿本人恰好相反。但劳顿并没有准备把自己饿瘦，他只是把发线拉低一点，收狭一点，以求与原人略为接近就算了。劳顿的改形是从一点一滴着手的。斯氏有时可以改变容貌身材的比例，这是从演员的主观条件的差异而来的。无论演员形体的适应性多强或局限性多大，角色的外形设计决不能越出演员的主观条件之外——角色的外形特点只能透过演员的主观条件来实现。演员一定要通过自己去接近角色。[2]这样，角色的特点才能包容在演员形体的有机活动中，演员的心理活动才能透过角色的特性透露出来。也只有这样，外形才是角色性格的缩译，心理经验的提纲。

这件工作怎么样着手呢？

先得把出发点交代一下。

除非是畸形人，人的生理构造是相同的，表情的基本款式也是相同的。人们的机体适应着各种不同的条件而长成，最后才弄到

1　船长凯特为英国 18 世纪海盗出身的船长。

2　京剧《定军山》中的黄忠一角，照规矩要戴"帅盔"的，谭鑫培因为天生是"猴脸"，一戴上便把脸部压得没有了。他大胆地打破陈规，改戴"扎巾"，这也是通过主观条件去处理化妆之佳例。

"人心不同，各如其面"。人的心可以从一个极端变到另一极端，人的形体也可以，演员如果能从内心转向角色，他也可能找到他的形体转化的端倪。因此，化妆不能当作纯技术的问题孤立地处理，它不能不是演员在排演中体现角色内心经验的主要步骤之一。换言之，我们不能像一般的习惯那样，到上演前一两天才去抱佛脚，至迟在排演期中就得逐步解决这问题了。

　　当演员感应着角色的特征的心理，并且在排演时把它体现于"形象的基调"之中，只要他细心地观察自己，他将发现这些经验会透过一种独特的方式隐约地从脸颜躯干中流露出来。不信吗？请你在排练一个老头子或所谓"反派"时，找一面镜子照照，你的神气跟平常不同了，你全身的筋肉适应着当时的精神状态而发现自己的表现方式。你不大注意到它，因为它太隐约，一掠就过去了，余下来的时间还是你自己。为什么呢？因为你的筋肉自有一种符合你自己性格的习惯活动。正如一个过惯苦日子的老太婆，偶尔碰到意外的喜事，纵然笑逐颜开，但表情的味道还是苦的多，因为，比起喜来，她的筋肉更习惯于传达悲苦的经验。

　　人的千绪万端的精神生活原不过借一些共同的筋肉组织透露出来。当你体味哈姆雷特的苦闷时，你的眉心浮现起这样形态的两条细纹；当你体味拿破仑的刚毅果断时，你的眉心又浮现起那样形态的两根细纹。造成这些线纹的筋肉活动在基本上是共同的，然而在形态上却有精微的差别，这些细节上的差别协调着全脸全身的变化而显著起来。你就要捕捉这些从你自己形体流露出的角色的特性，加以适当的强调，这种强调的手续本来要等"自然"经年累月一点一滴地在你身上雕琢成的，有了它才能帮助你准确地传达角色的心理状态。

　　也许你虽然体味到这些差别，可是把握不稳它。你得进一步去做考察工作，去找类似角色的真人，观察这些特性如何表现出来，

并且是否还有其他更典型的特点。这样你在自己身上看不清的东西可以在别人那里看得明确而具体。不仅要观察一个人，更要观察许多人。我在前面曾提及有一位朋友为着演《日出》中的潘月亭，跑到银行界，各方面去找"模特儿"，他说："如遇见可以采用的特征，便画下它来。我搜集了不同的'型'，最后从许多人的身体、面孔、肌肉、头发的样子中间，综合为现在的形象。"

什么是甄别这些素材的标准呢？第一自然是选有特性的——典型的素材；其次一定要自己的条件能办得通。换言之，要透过自己的条件来采纳它们。假使你是硬邦邦地搬过来的，那么结果一定化妆归化妆，脸归脸，脸颜不动时，像个脸谱，表情一活动起来，便又像匹花斑马，真假面纹一起飞舞了。

要这部分工作做得好，演员得先懂一点解剖学和表情拟态——特别要充分明了自己脸颜躯干的特性。这些工作大部要借重镜子的。一提到镜子，有些人就会想到《演员自我修养》中的告诫，急于要摔碎它。且慢。斯氏告诉你"用镜子时千万要留神"，不是不用。他自己就常用的。我们不是求它指示我们再现情绪的方法，我们要去发现自己脸颜上的一些可能与角色相通的特点。这不是咄嗟可办的。固然，你对着镜子，轮流地掀动脸上各部分筋肉，只消五分钟，就可以把全部皱纹勾出来。但，这只是一般化的图解，不能用到性格化的角色身上，例如《家》里面的高老太爷和冯乐山就不会是这样。全脸的线纹不会在同一个时间、用同样的强度呈现的，这中间包含着非常复杂的强弱、长短、深浅、断续的变化。而你就得分辨这些细微的差别，强调这些，减弱那些。据说法国名优罗修尔花几小时功夫来完成一根皱纹，试验两千次各种各式不同的化妆，才完成一次外形的设计。这套技艺似乎不比画家简单，因为画家可以随兴地在画布上描绘，而演员却要在自己同一条线纹中发现不同的生命。

　　宁愿一点一滴地去经营，不要大刀阔斧以逞一时之快。劳顿的变形艺术的要领就在于此。他每个角色都变形，但不是什么地方多了一块，我们难于说出改变是从何而起的，也许每一部分都有轻微的改变，合起来看，便显得不是以前任何一个劳顿了。在他，角色的特点显现于身心的综合，而不是孤立地显现于外形的某一部分。反之，全脸堆砌满各种的物质，往往会活埋掉表情的筋肉，情绪透露的门被堵，就不得不求助于表情拟态和姿势了。郎·却乃就是个好例子。拿他演的《钟楼怪人》的打钟人[1]跟劳顿的一比，就明白什么是诡术的卖弄，什么是性格的经营，为什么他非走模拟表演的路不可，为什么劳顿每次都能纯真地、自然地去创造了。

　　假使能够不用浓重的化妆便可显示角色的特性，那么最好还是免用。哪怕这套化妆在别人看来是多么恰当，在你自己总不免要分心的。脸上粘着的油灰，纱布团加上胡子，时时要劳你小心照料，牙床间再塞进两排假牙，又叫你老惦记着怎样谈吐才能口齿清楚，心顾了这一面就忘了戏，化妆之所以能妨碍演员内心创造的运化，大概不外乎这类情形。这种感觉特别是在化妆是临时设计的时候（照普通习惯，是在演出前一两天）更为显明。突然增加了这许多负担，排演时所得的一些舒适和自信，一下子完全丢光了，起码要隔几天才找得回来。在初夜，演员也许来不及意识自己的鼻子骤然高耸，便在一次热情的拥抱中碰在对方的颊上走了样，也许来不及意识到夹鼻眼镜会钳住假鼻梁不放，也许来不及意识到说话换气时，吸进几根胡须的卷毛，绕住舌尖打结……然而一桩桩的都毫不客气地来了，试问：你还剩多少心绪演戏呢？

　　假使你认为非借重这些东西不可，那么别让你的惰性折磨你，

1　却乃替这角色披上卷毛兽似的假发，右眼长个瘤，猩猩的鼻子，凸出的颧骨，阔而方的腮，下颚突出，獠牙，蛇般吐纳的舌，背上生长毛——像人兽之间的怪物。

最好请你在排演时先试验它，习惯它。试想：你刚镶补过自己的牙齿，也起码有几天不习惯，禁不住常常用手指去探摸，或，猛一换上厚棉衣，也会觉得碍手碍脚，施展不灵。何况这些粘贴物绝不会安分，有时候要滑下来，有时候又钻得你的汗毛孔发痒呢？

服装也是一样。初试高跟鞋的小姐不敢迈步，新穿洋装的朋友手足无措，穿着长裾委地的古装的公主一转身便绊住脚，也够叫善心的观众为她捏汗的。可是戏一完，演员换上自己的衣服以后，便又无拘无束了，谁都没有从娘胎里带来衣服和皮鞋，只要穿惯了就能行无所事。

记得哪一位心理学家说过，七天可以养成一个习惯。我不是要演员化足七天妆才上台，而是希望能够变通一下现行的"昨天'彩排'，今天上戏"的规矩，这条不成文的法规似乎已经得到一般人的默认了，在演出者视为理所当然，在工作者也认为义不容辞的。演过"服装戏"[1]的朋友们一定会证明：哪怕一袖一裾之微，都能影响动作，有时还不能不适应着衣履的式样而触发合宜的举止。待上戏时穿上"服装"，才发现排好的一套东西全不对劲，只好指望到台上靠自己的聪明另外安排一套新的了。这种情形在"时装戏"里也会碰到。穿惯洋装的朋友猛一换上大褂，上台后仍然挺胸凸肚，就没有《北京人》中曾文清所要的那种肩垂腰顺的洒脱味儿了。

"彩排"一定要提前。不仅要演员熟悉他的形体生活，同时也要熟悉他将在里面呼吸生长的幻境——那装置、灯光、道具所造成的氛围。

我也曾向朋友建议过：不妨在日常生活中穿角色的服装（普通的），用角色的道具。我不是叫他去展览，而是希望他尽量找舒服。当演员不复意识这些东西的约束，行无所事时，它们才变成他身心

1　意即除现行服饰外之中外古今的、某时某地的特定服装。

有机的一部分。

二　精神的化妆

　　后台——这梦的作坊——现在正临到产前的剧痛，每个细胞都在沁着汗。

　　人人都在出力赶着。偶然有一两位把稳的朋友，及时化好妆了，燃一支烟，喝口茶之后，不知是想镇静自己，还是怜悯别人，便悠然地打了话匣子，随口广播节目了。这冲淡正来得合时，谁都巴望有点什么替自己松口气，因此反应意外的好。聪明加上诙谐，玩世不恭加上挖苦，这场"豆腐"总吃得人人满足，其乐陶陶的。

　　后台，在局外人看来，是更奇幻的。那不是梦与现实的"阴阳界"吗？如果能探首进来，看看梦里众生轮回的奇迹，欣赏一下自己倾慕的人儿的本色和才艺，万一有机会跟他（或她）酬应几句，是死且瞑目的快事。假使你能跟后台有点瓜葛，那就更妙了。现在你可以到化妆间请他们替你买票子，最好不花钱找个座。即使客满了，只要你们交情够，你可以把他们的化妆椅带走，我敢说他们不会怪你的，难道咱们中国人不是最讲交情的吗？[1]

　　如是种种，整个后台就像个沸水锅，人还能做什么呢？

　　只有一些初经世面的或生性拘泥的朋友才会沉不住气。他们好容易抽出身来，躲到布景后的阴暗角落，不安地踱着，要把自己镇静下来，想一想戏。

　　他愈需要镇静，可是，奇怪，他变得愈敏感，连轻微的声息都会分他的心。他气起来，堵住耳，闭着眼，坐下来，心里大声提

1　这些情况是当时重庆话剧后台常见的情况。——1963 年版注

醒自己："方达生的性格很驯善的……纯真的……他爱陈白露……可是她变了……他很难过……不错，我现在要难过……尽量地难过啊！"

光是难过不能叫他放心，他怕忘词，走错地位。"对了，趁早把地位温一温吧！"于是他在脑子里演起戏来了，刚开场的两三个地位和词儿，倒想得清清楚楚的，愈演到后来愈乱，乃至完全糊涂了。他急得出汗："糟了！地位全忘了！"他赶忙翻开剧本来查，弄清楚了再继续默习，第一场还没演完，又出老毛病，他不能不怀疑脑子今天是否特别跟他捣蛋。看看来不及了，索性心一横，把剧本一摔，决定什么也不管了。但一转念禁不住又软下来："干吗跟自己过不去呢？别紧张！着急不顶事的，对付了头一场再说……现在赶快难过啊！难过啊！"说时迟，那时快，那致命的开场锣敲了！他又大声提醒自己："别紧张！……要拼命地难过！"

奇怪啊！他反复叮嘱自己别紧张，而结果在台上却紧张到万分。他拼命要自己难过，结果心里毫不难过，急得他只好去求救于挤眉皱眼！这是怎么回事？难道这样用功反而不好，闲着扯淡却对吗？

打个比喻，你就明白了：你晚上失眠，翻来覆去地很苦恼，你不断地劝自己："快睡吧，明早还有事！"可是偏不睡，你发脾气也没用。你尽可以别理它，比方说，你不妨去默念数目字，或随意浏览画报，等等，你也许就会在不知不觉中睡去的。紧张也是一样：你愈注意它，它就愈猖獗。你愈要自己难过，那难过就愈过火。那些闲扯淡的朋友的确比你高明一筹，他们晓得用"吃豆腐"来冲淡那紧张的期待。固然还有别种更好的办法，但这是最便宜的办法啊。

你要是担心到台上会忘词儿或走错地位，那么最好在化妆后抽取充分的时间，找一个清静的地方，聚精会神地细看一遍剧本。

这总比你强迫自己凭默习去强记有效。第一，无论你有多好的脑子，你绝不能追忆起排演的全部细节，因为多次的排演已经将许多细节纳入你的下意识的记忆中，只待你身临其境时才会触机记起；其次，万一你能记忆得丝毫不漏，那你将会依赖记忆来表演，有意识地重复它；第三，假使你记忆得不清楚，你就会敏感地焦虑，引起你创造心情的混乱。在未渡过这关口前，总是提心吊胆，举止浮忽的。哪怕以后戏熟了，每次演到这儿仍然生怕弄错，变得非常警觉——自觉；第四，依据着剧本，你的心神会有条不紊地滑入角色的情境中，受它感染，排遣了紧张而不自觉。

现在让我们偷空看看那位"台柱"吧。

催场的请大家"马前"[1]一点，而这位小姐却为来不及点上眼角的一点芝麻红而大发脾气，好容易完成这绝笔时，差点就误场了。可是我们这位角儿既然不惜花三四小时来装扮仪容，少不了也该有十几秒钟来做精神准备的。她站在上场门，从门缝偷看一眼今晚卖几成座，故意趁这机会让台上冷一冷，给观众一个期待，回眼再把周身上下打量一番："唔，一切都很好。"于是定定神，使自己振作起来，终于"千呼万唤始出来"了！好一阵"上场风"啊！不是得天独厚的，谁配有呢？像这种十来秒钟的精神准备，其效果是百倍地超过傻子的几小时。反正戏熟了，照着做就是，忘了，有提示，咕噜些什么呢？要紧的是一出场就抓得住观众，瞧我的！毕竟是不比平常吧！

然而，失敬得很！职业味的角儿谁都差不多懂这么一手的，京戏里的"亮相"比这还地道呢！所谓"上场风"，原来也未可厚非的。适当地安排角色的上场，原是导演颇伤脑筋的问题，加上演员处理得恰到好处，才有"上场风"。但，这位角儿今天独出心裁，

1　"马前"为京剧术语，意为加紧准备上场。

临时用"冷场"——说不定有时候又会用"抢场"——来"风"它一下，自然又当别论了。

"文明戏"里有一句行话叫"带戏上场"，这话正好做好的"上场风"的注脚。既然叫"带戏上场"，意思好像是说，戏在后台就在演着的。后台不是"用武之地"，那么不免又扯回到心理准备的老问题上来了。

余生也晚，已经接受不到"文明戏"的好的绳规了，不过戏要演得好，无论"文明戏"、话剧、京戏，道理都是一样。

斯坦尼斯拉夫斯基曾经这样说过："多数演员在演出之前穿好服装，化好了妆。所以他们的外貌自然与他们所演的角色相类似。但是他们忘记了最重要的部分，即所谓内心的准备。为什么他们对外貌加以特别的注意呢？为什么他们不替自己的内心化好妆，穿上服装呢？"

也许一般的心理是这样：外貌人人看得见，不能放松一点。内心吗？我们在排演中已经花了不少功夫准备好了，现在的问题是"拿出来"。要给内心化妆吗？从何"化"起呢？

我们在这一方面的经验的确不多，让我们借重一些名优的经验来启发我们吧。

据说，萨文维尼在《奥赛罗》上戏的那一天，从清早起就感到亢奋，不大吃得下东西，餐后便独个儿去静息，不接见任何宾客。戏是晚上八点钟上的，他在五点就到场了。跑进化妆间，脱下了外衣，便踱到舞台上，盘桓许久。有人走过，他只寒暄一两句就溜开，沉入深思里，静静地站着，然后再回来把自己锁在化妆间里，过一会儿换上化妆衣，又到台上盘桓一阵，他试念几句台词，演习一两段动作，才回来抹油彩，粘胡须。外貌和内心都开始在变了，他又到台上去，这一回的步调比刚才年轻而轻快，木匠在搭布景，萨文维尼跟他们攀谈几句。谁知道他心里什么想法呢？瞧他那副英

武的风采、威严的姿态、凝视着远方的眼神，说不定他自以为是对一群构搭工事的士兵们说话呢。之后他回来，披上奥赛罗的长袍和假发再出去，之后他又回来束上腰带和弯剑，之后再披头巾，最后才算完成全部化妆。看他每一次的上台，似乎不仅是逐步在化妆他的外表，同时也像一点一滴地去准备他的内心，由浅入深地去化妆好这坎坷的性格。

他把形体的和精神的化妆交织在一起去做，每次都得花三四小时才转变得过来。

我也曾见过一些有经验的演员，在开幕前，会跑到台上布景里转转，走几步，坐一下，校正大道具的距离，检查小道具是否称手，等等，难得一两回有个把人会拖着表演对手上来，把昨天戏扣不紧的地方，粗枝大叶地复一复。我在这里注意到大家最关心的毋宁是那足以影响动作的技术问题（如地位、距离等等）。然而这已经够珍贵的了。最少他可以预先熟悉"场子"，产生出信心，不至于上台后发现道具摆错而陷于进退失据，一连划几根洋火都不燃而心慌，一步踏垮了台阶而拔不出脚来，以致把他辛苦培养的一点情绪都破坏干净。

然而，拿这些跟萨文维尼的内心准备一比，那又显得如何的卑微不足道啊！试想萨文维尼演过几百次奥赛罗，经过十年不断的钻研，每次表演前尚且做这样麻烦的准备工作。他在《回忆录》中承认一直待他演这角色至二百次后，他才真正理解奥赛罗，并领悟如何才演得好。这不值得我们深思吗？

要求提得太高，也许一下子会把我们吓跑的，让我们从最本分的地方入手吧。

我期望演员们有一个安静的化妆室，哪怕简陋也罢，十几个人共一张桌子也罢，主要是要宁静！门口要有一位挡得住任何闯入者的守护神！每个演员该有一面镜子，一把不被侵占的椅子，一份不

致你抢我夺的油彩,这是苛求吗?

在演出期内,演员别过反常的私生活——至少得跟它暂别。它会影响他的体力、情绪和精神状态,最低限度会叫他的注意集中不起来,如像一位酷嗜"沙蟹"[1]的演员下了台解嘲地说:"不知怎么搞的,在台上一闭眼,还是爱斯,老凯,皮蛋!"你能指望他什么呢?

我有一位朋友,当他演某一角色时,常常把那角色的"味儿"延扩到实生活里来。比方说他演《钦差大臣》的假钦差的时候,就算他跟你谈正经吧,也还带几分玩世不恭的调调儿,真叫你生气。有时候忽然又变得认真而严肃了,像他新近演的角色那样。有些人看不惯,说他下了台还在做戏。而我的感觉是,坚实的精神化妆,不像油彩那样,一揩就下来。感染性强的人往往会如此。也许这正是他艺术上的长处。为了这,请原谅他的失检吧——把台上的生活带下来总比把台下的私生活带上台去来得坏处少。

别学"有办法的人"在出场一刻钟前到场,请尽可能地早来吧!一切及早安排妥帖,你的身心就多一分松弛;多做一分精神准备,你就多一分创造的自信。你觉得萨文维尼的做法有没有用?假使你没有更好的诀窍,就请先酌量试验一点罢。

经过了这种种,终于你的形体和精神都化好妆了,现在你等候着登场。

在你刚才静坐着想戏的时候,角色生活的片段在你的眼前时隐时现,你现在不自觉地沉浸在角色的概括的情调里,你体味到角色的笼统的"味儿"。也许你期望观众很快地了解你,急于想把角色的各方面的特点,一出场就和盘托出,在观众中造成整个的全面的印象。

1　沙蟹系英语"show hand"的上海语音译,意为摊牌,系扑克赌博之一种。

这种全面性的把握和体会一直到你登场前的五分钟都是有益的，但当你离开化妆室到布景后等待登场时，请你放开那种概括的、笼统的想法，而要把你的体会引到更单纯、更平易、更具体的事件上。

除非剧作者要用你的出场来引发一种激动的遭遇，或导演用特殊的手法去处理它，不然，普通的出场不外是剧情的自然发展中一种顺流的际遇，不需要你多使一分气力。你要是操切于在第一次出场就枚列角色全部的特点，那你就会叫它在无形中过度负重，而流于雕琢或过火，这是从一些刻意求工的演员的身上所常见到的。

假使你打算在《哈姆雷特》的第一次出场便注入他的最深奥的思想，那么你从念第一句独白[1]起，就会用尽全身的气力了。亨利·欧文演《哈姆雷特》第一幕，全部是平淡地带过的。这好比要解散一团线团，不能一下子把它都打开。你得细心地去找那线头。一缕线头比整个线球容易对付。角色出场的心理准备也是一样。

因此，你出场之前，不要想得太多、太远，只想到你眼前将要完成的任务就够了。

你出场一定有个任务，这是剧作者规定好，而在排演中为导演和你所发现的。但，你现在仍旧是在后台，意思是说，你正处在完成着这任务的先行程序中。这种处境往往作者并没有交代得充分，需要你用想象去描绘，于是，你现在不能不在自己的想象中经历着这先行的过程。

你不要临到上场才挥洒这些图画，因为你当时不得不分心去注意舞台上的进展，以便把握上台的时机。你是顾不过来的。我曾建议在排演时你就得构成角色的内在线索——内在的视象和潜语，现在试将这视象放映在你的心眼前，并且把它跟台上的景象衔接在一

1　见该剧第一幕第二场，哈姆雷特新丧父，颇沮丧。

起，让你自己去经历那全部先行的遭遇。你的想象的经验会感染你，你的"任务"会吸引你。你在这中间活动的结果会产生一种此时此地的情调，而与刚才笼统的感觉颇有不同。临到登台前的最后两三秒钟，你在心中经历了全部先行的过程——只意识到接着去完成那摆在眼前的具体的"任务"。你顺着这自然的程序出场了，带来了前行的经验所给你的合适的心情气调，和合适的声音、动作的节奏。"戏"可能就这样地被"带上场"来，不多也不少，只照着它本身自然的限度。于是台上的戏就这样地开展了。

我在上文第五节曾将哈姆雷特去看奥菲丽亚的未出场前的内在的视觉和听觉描绘过：他在失眠的清早走过那宫廊亭苑……听见那晨钟和燕的早啼，等等，他出场时的合适的心情气调，和合适的声音动作的节奏就是这样被引起的。这些在排演时曾感染过他的东西，现在又驾轻就熟地在激发他的创造的情调了。这些东西比起初有没有变化呢？有的。在初排演时，演员对角色的信心不坚，他一定要意识地、不厌其详地应用这内在的视象和听觉才能造成自己的幻觉。戏经过一次继一次的排演，这种内在的经验便不知不觉地溶解在情绪的记忆中，变得简化和深化了。这种情形正跟我前述的教小孩系鞋带的例子相同，最初他得努力去追忆内在的视象，一丝不苟地去系，等他熟了，只要他一有此动念，就可以不假思索去做了。这又像学"狐步舞"的人，最初要意识地去分辨音乐的节拍，一板一眼地去跳，后来只要一听见音乐，就不自觉地"足之蹈之"了。演员的内在经验的简化与深化也跟这差不多。当演员熟悉了角色，他就不必像当初那样拘泥地去遵循那线索，只要他在出场时有此动念，那全部先行的经验就会综合起来感染他，他会直觉地去完成那规定的任务。

演员的创造心力不应该到此就停止，因为老依凭着旧的经验很容易麻痹的：演员每次上台不过是依样画葫芦，他的心停止感应

了，只是熟练地在角色的表面上飘过，这就造成了我们惯见的"戏演油了"的现象。假使他希望自己的戏愈演愈精彩，那么他应该在那既得的经验外，不断物色新的合用的资料（视觉与听觉的因素）投入那情绪记忆中去刷清它。这些新的因素刺激了他，重新唤醒并丰富了他的体验过程，于是他每次的表演都充满清新的气息。

三　演员与观众

观众现在在等候你了。他们是如此的纯良天真，却又如此的精明老练。你能把他们哄得如醉如痴，一往情深，而当你略带虚情假意，他们又会不耐而生气，从他们那明慧的眼睛里，你会感到一股令人不安的深深的失望。

观众对剧作家和导演虽嫌冷淡，却比对演员厚情。但，想想轮到他们喜爱你时，他们又怎样的狂热啊！不是冤家不碰头，你对他们又怕又爱。假使演员能够像诗人作家那样，将生命注入作品后，远远地站开，笑骂由他去吧，那该多好！

古来的诗人琴客只求得一知音之士，就满足了。南国社的剧运，说实话，也是从一个观众干起来的[1]，在一年之后，观众增加到六个人[2]，当时只问对艺术和理想是否忠实，观众的有无似乎无关宏旨的。然而真理最后证明：当唯一的观众走了，演员就没有法子演下去！

1　1928年田汉在上海艺术大学举办"鱼龙会"的第三天晚上，只到了一个观众，是一个厨子。当他收拾残羹时发现桌上有一张老爷不要了的戏票，他便捡起来看戏。戏并没有因一个观众而延迟开幕。演的是《父归》，演员没有懈怠，演得如此纯真，乃至观众跟着演员一起哭了。这善良的厨子发现自己哭得太孤单而过度，反而难为情起来，到幕闭时便悄悄地溜掉。

2　1929年在南国艺术学院内献演《湖上的悲剧》的初夜只到了六个观众，我记得郑正秋亦在内。

感谢拓荒者的努力，现在我们已经远越过"没有观众"的窘境了。哪怕少，不会一个也没有。卖座的好坏固然能够影响一些人的情绪，但对于有信心的演员却没有多大关系的。观众似乎是局外人，对于你创造的专业似乎没有直接关系。你会像人之与空气一样，自然惯了，不复意识到它的存在。假使你有机会参加电影工作，第一次在摄影机前表演时，你将会体味到像陡然掉在冰窖里，围绕着你的不复是与你息息相通的观众，你会感到突然失掉了他们的支援，而鼓不起创造的意念来。

观众——或听众——确是诡异的存在。萧邦[1]有一次跟李斯特[2]谈及了他们："我上台演奏时，千百位听众的呼吸窒息住我，轮到你在台上演奏，你的呼吸窒息住千百听众！"那都是 19 世纪巴黎的听众，为什么对待这两位优秀的艺术家这样的不公允呢？听众愈多，李斯特弹得愈美妙，而萧邦却要避开热闹，躲在自己家里，最好是晚上，点起蜡烛，对着二三知己，愈是孤寂，愈能奏出他的深邃的心曲。

这种情形并不特殊。就在我们排戏时，有些演员也经不起陌生人看，排排就"拿不出来"了；有的是，看的人愈多愈来劲。这也正如有些作家要躲开人才呕得出几个字，而另一些是惯于在茶馆咖啡座的众目睽睽之下觅取灵感的。

你在排演时可以躲开观众，但终究你要跟他们共处的，并且他们一定会在你创造的过程中强制你接受他们的影响。刚一开幕，他们一定装正经，冷淡而世故地望着你，喜怒都不肯轻易形于色，似乎要迫你就范。这的确是一种威胁。假使你是新手，你会"上场昏"；假使你有漂亮的本钱，你就赶快献媚；假使你有噱头，你急于

1　萧邦（Frédèric Francois Chopin，1810—1849）19 世纪波兰作曲家与钢琴演奏家。

2　李斯特（Frauz Liszt，1811—1886）匈牙利作曲家与钢琴演奏家。

要卖弄；假使你有诡术（公式的或形式的），你就忙着使出来；假使你有灵魂，你就自然要向他们透露。这样你们暗暗地解除了他们的矜持，他们才慢慢对你们的角色发生兴趣，恢复了他们的顽皮的本色。于是他们开始跟你们一起哭笑，有时又站在局外为你们喝彩或叫嘘。你们一方面受他们的鼓励，一方面受他们挑剔，才完成这赛局。

斯氏说："一个坐满了观众的剧场对于我们是一个出色的扩音盘。因为我们在台上发生真情感的每一瞬间都有反应。数千股同情和欢愉的无形的洪流冲回我们身上来。一大堆观众可能压迫并威吓一个演员，但也能激发他的真实的创造力，在传达情绪的热力时，使他自己对他的工作发生信心。"（见《演员自我修养》第十四章）

演员与观众之间的活生生的交流是可珍的。演员对观众的输将，确实是"我布施给你的更多，我所有的也更多"[1]。就凭了这个，演员得到自信，引发灵感，有时赖以升腾到很高的创造境界。这份便宜是诗人作家所无法分享的。不过也有例外的，像马雅可夫斯基[2]说过他有这种经验：在俄国革命时，有一次他在莫斯科苏维埃大厦露台上当着万千群众朗诵自己的诗章的时候，他承认，他的灵感是如此奔腾澎湃，叫他终身遇不到第二次。这自然是群众共鸣的洪流冲击诗人的心时所引起的情绪高潮。

演员并不是把排演的成果搬上台就完事。不！一直到出台门之前，他所做的都只是创作上的准备工作。他的最丰饶的创造要待他接触观众时才开始的。观众的反应不断地提供他种种暗示，不断激励他去做合适的试探，使他不断地校正并丰富他的表演。萨文维尼演的奥赛罗并没有在长期的研究与排演中完成，直到演过两百次之

1　朱丽叶对罗密欧定情时所言，见《罗密欧与朱丽叶》第二幕第三场。
2　马雅可夫斯基（В.В. Маяковский，1893—1930），苏联革命诗人。

后，才领悟其真义。你能抹杀么，观众的直觉也许启迪过他？你能抹杀么，由于观众的鼓舞，终于把他推进平素可望而不可即的角色的灵窍？

凭什么观众能启迪演员？凭什么对这专业研究有素的行家有时不能不借重这些外行呢？

要解答这问题就不得不从观众看戏的心理活动研究起，看看观众在演员创造中扮演着个什么角色？

斯氏说："我们既已经把观众集合到剧场里来，我们就得使观众'忘记了'他们是在剧场。我们要使观众注神于我们身上，注神于我们的舞台面，注神于我们的氛围中，注神于现在舞台上的情境中。"他要使观众"做角色们的活的见证人。他是他们的情感交流中的一个静默的角色，而为他们的经验所激动"。

换言之，演员通过体验去创造，观众也是通过体验去欣赏的，特别是，观众是透过演员的体验去体验的——他分享这体验。

但，对斯氏的意见必须加以补充的是，观众不仅分享这体验，同时必然凭主观的经验去完成自己的体验。我们试引用爱森斯坦的话来解说："观众（在欣赏一件作品时）是被引进一种创造的行动中，他的个性并不是屈从于作者的个性，而是跟着与作者的意向相渗透的过程展放出来，正如伟大演员的个性，在创造一个古典的舞台形象时之与伟大的剧作者的个性相渗透一样。事实上，每一个观众受作者所提供的表象的引导，带他去了解和体验作者的主题的时候，他是适应着自己的个性，照自己的方法，根据自己的经验——透过自己的幻想的灵窍，透过自己的关系的经纬等等之一切为他的性格、习惯和社会属性的前提所决定的东西——去创造出一个意象的。这一个意象与作者所设计和创造的相同，但它同时也是观众自身创造的。"（见《电影感》中《文字与意象》"Word and Image"一章）

　　观众一方面被引入台上的景象之中，而事实上仍是站在景象之外的。观众分享角色经验时便"忘记"在剧场里，观众自己的经验被引发时，便"记得"是在剧场中。"忘记"自己在剧场中时，观众就与剧中的主人翁发生同感，他会哭，他会笑；"记得"他在剧场中时，观众会对演员喝彩。

　　这是观众看戏时两种矛盾心理的辩证的统一。

　　因此，观众在演员的创造中不是一个静默的角色。也许因为恪于剧场的礼习，他不便发言打岔，表示他的观感罢了。他尽可能地用屏息、唏嘘、流泪、嗟叹、惊叫、喝彩、轻笑、哄堂、嘘叫、倒彩等最直接而原始的声音来透露自己的意见。这些反应是如此直率而强烈，使演员不假思索就能领悟其中的千言万语，直觉地把它纳入自己创造的运化中，从而使演员每一次的体验或多或少地不同，或深或浅地进入自己的精神领域，或多或少地变更形体的表现。

　　"一出戏的每次演出是不同的，这是周知的事实，其所以不同实由于观众的构成分子不同所致。自来有一大堆名优的故事，谈及他们如何在不同的时间里为观众的活生生的反应所促使去替自己的角色发现新的小动作，或者舍弃他们一向使用的小动作。"（见普多夫金：《电影演员论》第六章）这种例子可以在近代名优吉尔古特的表演札记中找到[1]：

　　"我演的哈姆雷特看见鬼魂的一个小动作是先看见何瑞修的面部表情变了[2]，我才慢慢地掉过头来盯着它看，之后才说'仁慈的天使保护我们……'的话，我不知道这个小动作是我自己发明的或者

1　关于吉尔古特（John Gielgud, 1904—2000）所演的哈姆雷特，罗沙蒙·吉登（Rosamond Gieden）曾著专书《吉尔古特的哈姆雷特》（John Gielgud's Hamlet）记述吉氏的一切表演细节。
2　何瑞修是哈姆雷特的契友，哈正对何说话时鬼魂便悄悄上场，何先看见，故变色，说："看，殿下，他来了！"哈姆雷特才转头看见鬼。见该剧第一幕第四场。

学人家的，我只知道在伦敦演时它显得非常的好。临到去纽约演时，我不知为什么，总不能把它演得叫观众相信。"结果他有时只把这小动作轻轻带过，有时干脆去掉。

观众不仅在你处理细节时表示意见，愈是在你表现深邃的情绪和思想时，愈是不放松。他们分享你的体验，同时又敏锐地衡量它。你的体验包含着许多不自觉的流露，观众凭直觉立即认出它的价值来，当机立断地发生如此的或如彼的反应。有时你自以为感应颇深，而观众席间却传出嗡嗡不耐的低吟，这中间一定有什么地方不恰当，提醒你去改善。有时候你不经意地带来了一些新的因素，却赢得意外的赏识，使你认识了一向忽略的要点，提醒你该进一步去研究它。由于这些点滴的积累，也许有一天你会突然领悟到那全局的关键、灵魂的窍穴。也许你会把握到一向捉摸不住的"形象的基调"，也许你可以发现模糊不清的"最高任务"以至于剧本的真实的主题。从此一切都改观了，一切都对了！斯氏提到他有过这种经验：

"在哥尔多尼的《女店主》[1] 里，我们先是用'我想做一个妇女厌恶者'作为剧本的最高任务，我们却找不出剧本的幽默和动作，显然我们犯了错误。后来我发现剧中主人翁心里实在想女人，却希望人家把他看作妇女厌恶者，我便把'最高任务'改为'我要偷偷摸摸地去求爱'，于是这个剧本马上就获得生命。这个题目对我自己是合适的，却不尽适用于全剧。经过长期工作之后，我们才明白所谓'女店主'者，实在是指'我们生活的女主人'，换言之，就是'女人'。这样剧本全部内在的精义才明显。在演出之前，我们对于这一种主题常常不下定论。有时候观众会帮助我们明了它的真

1　斯氏在该剧中担任卡伐雷·第·里拍夫，即所谓"妇女厌恶者"一角。哥尔多尼（Carlo Goldoni，1707—1793）意大利剧作家。

义。"（见《演员自我修养》第十五章）

观众颇像一面扩大镜，把你的一切有意的或无意的、明显的或隐约的表现放大起来，甄别出合于客观真实的东西，唤醒你去直觉它，并推动你去接近它。

但，要提请注意的是，观众并不是抽象的一群，其来自不同的社会层，有不同的文化水准和思想方向，因此观众对于演员创作上的好或坏的影响，要取决于自身所属的社会层的本质。简言之，进步的社会层推动表演艺术走向现实主义，而保守的社会层诱导表演走向形式主义。例如在法国大革命时代，新的观众不仅要求新的剧本内容，而且也要求用现实风格的表演去代替当时法国古典剧的浮夸造作的表演，名优塔尔马[1]就完成这历史性的改革。又如革命后的俄国观众，不仅促进莫斯科艺术剧院思想上的转向[2]，而且也帮助斯氏扬弃他的"体系"中的象征主义的残余影响[3]，达到社会主义现实主义的大路。

忠实的表演艺术家的造诣是需要进步的观众来哺养的。

现在我又从另一个角度来考察观众看戏时的另一种心理活动，这一种心理活动是为演员的另一型的表演所引起的。

有些职业味的演员知道怎么样借观众的手来指点他去"抓效果"。这是怎样发生的呢？

职业味的演员运用刻板法或美观的形式去处理角色，为的是"抓效果"。凭经验，他们知道哪几场戏、哪几段词、哪几节动作

1　塔尔马（Francois Joseph Talma，1763—1826）为法国革命中的演员斗士，为着主演革命剧而与当时保守派演员做持久的斗争。他做过许多新的表演艺术上的尝试，终于奠定了法国表演的新体系。

2　直至1927年艺术剧院始演反映新俄生活的剧本《铁甲列车》。

3　艺术剧院在1904—1908年间，上演很多象征主义的剧本，表演的作风趋向空灵的摸索，否定形体的表现，请看第三章第五节关于《人生的戏剧》的介绍。

是可以"得彩"的，这些地方早已下过功夫了，自然是拿得稳的，不必多费心。至于其余的地方呢，先求其平稳地带过，等"台上见"之后，自然会有办法。彩排或献演的初夜，是他试命运的关口，戏最初跟观众接触，谁都有一种新鲜的感觉。他就靠这种感觉，不慌不忙地照着排演大概的样子，临时加上许多即兴的东西，一方面时时刻刻注意观众的反应。他可能流露出一些触机而发、应运而生的玩意儿，这些东西本质上是好的，观众马上对它发生反应了，他立刻提醒自己："好，记住！"有一两段戏先就知道准有效果的，但还不大清楚在什么地方"出"到顶点，经过观众一指点，他明白了："好，记住！"有时候看见对手收到一个可羡的效果，而他显然有机可乘时，又："好，记住！"谢谢看官！他全明白了。

他下了台，把"记住"的地方仔细捉摸，加些戏法进去，试两番，果然变得有声有色，不同凡响了。第二晚施展出来，务必使效果"出"得淋漓尽致，彩上加彩而后已。

在初夜他自然流露出来的东西，到第二晚便用人工的方法伪造出来，并且贪婪地强调它。他晓得灵感是容易逃跑的，非这样掌握不住。他收揽了这些财宝之后，从此不复计较什么心理活动了，只是专心一意想办法把它们尽量地雕琢得更悦目赏心。

这种表演能引起观众怎么样的一种心理活动呢？

当观众在第一晚看戏的时候，他们发现这些东西是在表演的自然而有机的"流动"中流露出来的，不多也不少，有鲜明的色彩和新鲜的气息，他们分享着这种美妙的经验，不自觉地发出赞美来。可是第二晚就不同了：这段表演的确比昨晚更悦目、更刺激，可是里面多了许多牵强附会的东西，又少了一些自然有机的东西。怎么回事呢？——他们更注意演员的神态。哦，他们明白了，现在演员在向台下要戏法，他们也乐得从自己的体验中跳出来，看看演员的

手法是否灵巧。唔，玩意儿还不错，叫声"好"吧！

这样演员就把观众从体验中提出来，把他们的注意从内容的本质拉到技术的卖弄上，观众愈对他喊"好"，他卖弄得愈起劲，也就一步紧一步地蹈进形式主义和公式主义的坑里了。

演员愈将观众引向自己的更纯真的体验，观众的反应愈鼓励演员往更高的创造境界去。演员愈用诡术刺激观众，观众的反应愈推动演员走向造作和浮夸。

哪一个演员不渴望掌声？但，能有几人辨别得出掌声的复杂的含义？

别为掌声冲昏了头脑，冲昏了你的艺术家的良知吧。只有你自己最清楚观众为什么鼓掌，只有你的良知能辨别哪些是对你有益的鼓掌。

据说西登斯夫人[1]演《麦克白》时，观众中有人感动得晕厥，完场后阖院的人似乎在悲苦中死去，一分钟后才醒过来，记起了拭泪……鼓掌。莫斯科艺术剧院献演《樱桃园》的初夜，闭幕后观众席中鸦雀无声，后台的人以为是惨败定了，突然前台爆出春雷般的掌声与欢呼，职演员感奋得落泪、接吻。

这些观众沉湎在自己的深刻的体验中，好容易才挣扎起来，表示感激。是演员的体验引发了观众的体验。他们从体验的深处所发出的真哭真笑才能启迪你，丰富你——你们相互牵引到性格的深处，去创造心灵的奇迹。

四　辩证的创造

戏"上"了！谢天谢地，天塌也不怕了！管你戏生戏熟，能

1　西登斯夫人（Sarah Kemble Siddons，1755—1831）为18世纪英国悲剧之后。

"上"了，就能下来！

说老实话，咱们许多戏都是"演"熟的，不是"排"熟的。咱们有的是"台上见"的本事。我们的老资格的观众也不像洋人那样爱赶"献演初夜"的热闹，为的怕戏乱。第三四场正好，戏熟了。第五六场以后不保险，怕"油"了。第十场以后，也许"瘟了"，加上熟能生巧，说不定你在正戏之外，还可以领略到一些余兴——比如某君念完一段悲苦台词后，马上转过身来向表演对手装个怪相，非逗笑她不可，等等。

记得地位，不忘词——一切都定规了。"戏"本来就是这么回事，天天老套怪腻人的，腾出一份心情来松散松散，有什么了不起呢！

外国名优可不像咱们那么死板，有一次萨文维尼演奥赛罗，临了对苔丝狄蒙娜说："我自杀再死在你的吻上！"[1]垂头死去之后，却一面对演那角色的女优慧奥拉·爱莲（Viola Allen）悄悄地说："亲爱的，这场戏是本季的第一○三场，也是最后一场了！"像这么一位大师在戏里苦到自杀时还调侃，你有什么说的！

据说，演戏就难在一心二用，没有十年二十载的功夫是到不了家的。演员可以叫观众难过得要死，而心里却暗笑他们傻，心里愈是得意，便愈有办法叫他们难过。这叫本事。事情果真如此？美国导演老前辈白拉斯哥说过："如果说个个演员表演时必须实在感应着他们所表现的一切——自然要假定他是在表现着任何一种有关生命的、活生生的情绪的经验——这简直是瞎说。在表演时，照事物的真实性讲，从不能有随便什么真的情感。……完全的自治、自主和维持平衡，在演剧的成功上，比随便哪儿都更

1　见《奥赛罗》第五幕第二场结尾。

为必要，并且，在敏感性当道的地方，成功也不会来的。"这意思是说，演员一敏感，就会受情绪感染，失掉了自主。美国心理学家威廉·詹姆斯（William James）搜集了许多男女名优的自白，发现一部分人表演情绪时可以无动于中，而一部分人却必须"动于中"才能"形于外"[1]。

哥格兰与亨利·欧文就这样地各执一词，打了一场热闹的官司。萨文维尼像和事佬似的说："一个演员在舞台上生活、哭和笑，同时他在旁观着自己的泪和笑。"[2] 他的意思是既要热情，也要冷静。话是不错，可是有点模棱两可。问题一直闹到 20 世纪初年还没有澄清。名批评家马修士（Brander Matthews）一度索性邀请当代名优，聚首一堂，谈谈："要感动观众，演员是否真流泪？"到场的有萨文维尼、爱文·布思、霞飞逊、摩爵丝茄、坎杜尔诸位。[3] 马修士先请萨文维尼解答这问题，萨氏以为：无论演员流不流眼泪，他必须把自己推进表演的当时的特殊情调之中。第二问到布思，他沉思，没有径答。霞飞逊被请提前发言，他以为演员给观众的印象，自己是很难把得稳的。[4] 结论在坎杜尔的话里找到。

补白几句：坎杜尔原来在伦敦圣·詹姆士剧场演《乡绅》[5] 一剧，每晚演到同一个地方——当她说"烧掉了的情书冒不出热力

1　见詹姆斯著《心理学原理》第三十五章《论情绪》。

2　萨文维尼这个意见发表于 1891 年，正当这场官司闹得最热的时候。

3　爱文·布思（Edwin Booth, 1833—1893）为当时美国最伟大的悲剧演员。霞飞逊（Joseph Jefferson, 1829—1905）为当时美国最伟大的喜剧演员。摩爵丝茄（Helena Modjeska, 1844—1909）为波兰女优，驰名于美。坎杜尔（Madge Kendal, 1849—1935）为英国女优。

4　霞飞逊举他自己演的《糊涂蛋万·温克尔》（Rip Van Winkle）来做例子，有时他自以为演得好极了，却在第二天听见不好的批评；有时他以为演得糟透了，隔天却有人当面恭维他。

5　《乡绅》（Squire）为英国作家平内罗（Anthews wing Pinero, 1855—1934）所著。

来"这话时，眼泪一定流下来。当代美国名优和剧作家波色可尔脱（Dion Boucicault）不大相信，一连去看了许多次，才证实了。于是请她去美国献艺。

她的话是借拜伦[1]的诗来点题的：

> 尽管有冷眼旁观的精灵，
>
> 想感动别人的人们，自己一定要感动。

她接着说："在这一种关系中[2]，我请大家注意这一事实：Art[3]这个单词是写在 Heart（心）单词的后面的。据我看来，演员要感动观众，非同时赋有'心'和'技艺'不可。假使单用这个单词的后半截（技艺），演员未免太冷静而古典味。假使他单用自己的'心'而不受'技艺'所制约，那么他就会太冲动、太匆促。要把整个单词用得很恰当，在人的心的冲动里放进技艺去，演员便可以挟着世界跟他跑。"

坎杜尔讲完这段话，霞飞逊跳起来拥抱她，说："我想完全说对了！"萨文维尼兴奋得用意大利的重音对她说："我爱你！"大家在激情中接受这结论。

自18世纪以来，许多表演大师们提及演员创造工作的二元时，都费尽了唇舌。塔尔马说一是敏感，一是智力；欧文说一是体验，一是旁观；萨文维尼说一是真情，一是冷眼；哥格兰说一是第一自我，一是第二自我；霞飞逊说一是心，一是脑；斯氏说一是下意识，一是意识；有人说一是忘我，一是自觉；别的人说

1 拜伦（George Gordon Noel Byron，1788—1824）英国诗人。

2 此处是指情感与冷静的关系。

3 此字原为"艺术"，在此应作"技艺"解。

一是感性，一是理性。但归根到底，这一切的一切都不外是演员与角色这两个对立体所嬗变的问题。坎杜尔的几句慧语之所以可贵，在于她指出这二元怎么样统一起来才合适！就是"在心的冲动里放进技艺"。

因为演员一方面是他自己，一方面过着角色的生活，所以才有时候是自觉的、冷眼旁观的，有时候又是忘我的、体验而热情的。他要凭理性作指标，凭感性来发动，用脑来开放心，通过意识去达到下意识，这样就相反相成了。

我们经过不太精密的考察，发现在演员登台表演时，这种相反相成的作用大致表现于三种不同的情况。

第一种情况是，意识引导下意识；第二种情况是，下意识为意识所调节；第三种情况是，意识增强下意识的运化。

现在先看看第一种情况。

演员在最初登台的一个相当时间内，都是自觉的。在后台候场时，他要自觉地运用想象去描绘出上场前的经历，用内在的视象或潜语来感染自己。同时他要自觉地注神于上场后的"任务"，培养起合适的气调。一出场他会自觉地接受台上的人（角色的性质）、事（情境遭遇）、物（装置、效果等等）的规定的刺激，这才渐渐地触发了他在排演时所积累的情绪记忆，按照角色的需要去行事。

"演员要能够在出场后的一秒钟的五百分之一的刹那，把头脑冷静下来，认清当前的任务，随后在一秒、五秒或十秒的五百分之一的第二刹那把自己热烈地投入剧情所需要的动作中，他就取得演技的完全的技巧了。"（见依萨士：《演技的基础》）

演员就这样逐渐用脑开放心，然而事实上这中间还有波折，特别是刚出场时。无论演员对于当前的舞台多么熟悉，每场的观众和剧场的气氛总有点两样。他一开头还需要把不稳定的声音和动作的

度数，像一个歌唱家定音似的有意识地去调节它们，或者稍为加强，或者稍为减弱。现在他找到那准确的调子了，他的心力开始从形体上解放出来，逐渐集中于内部。

起先，他明知舞台进行着的一切都是假的，他的情绪记忆逐渐凝聚拢来才造成一种幻觉（我在前面提过：这叫"假戏真做"）。他徘徊于实感与幻觉之间，半真半假地完成着规定的任务（这叫"似真似假"）。

心理与形体渐渐扣紧了。每种心理经验一定要从形体泄露出来才算完成，才感到满足；同时，每种形体表现不仅是体现了当前的心理，并且还激励心理向前发展。这样内心的线索与形体的线索并行地交织起来，逐渐培养起一种逼真的情感。

演员意识着台上的活动进行得很和谐，又感到自己很自然地融会到它里面，便对它发生信心和真实感。演员愈是相信台上生活的真实，也就愈迫近角色。正如一个提琴家为自己的演奏所陶醉一样，他在体验着一种自己创造的情绪，这种经验可能跟人生实际的经验一样的强烈，于是，一种纯真的情绪在不知不觉中占有他了。这就进入了所谓"忘我"的境界。这时候演员用自己的心脑手足为角色做事，既不感到拘束，又能恰到好处，所谓"从心所欲而不越矩"（这叫"弄假成真"），当时做了些什么，事后再也想不起来了。

我个人也有过类似的经验。记得我在影片《迷途的羔羊》中演老流浪汉临死的场面，导演蔡楚生把我引进一种合适而真实的气氛里面，使我逐渐感染脱力失神的味道，我的意识似乎受了催眠——模糊而虚渺。开摄后我依稀记得我渐渐听不见"开麦拉"的转动声……渐渐不复意识它的存在。我不知道我做了什么，似乎有一股涣解的感受从下肢爬上来，我突然摔倒——死了（一点痛楚都没有，事后好久才发现肋骨里隐隐作痛，一揿便痛得叫起来，贴了

好久的狗皮膏药）。一直到影片放映出来，我才察觉出在大体规定的东西之外，我又带来了许多说不明白的表情和动作的细节——这些东西都不是预期或设计的。我相信许多朋友在台上也有过同样的经验：有一天他会感到演得特别舒服、很愉快，自己也不知道是怎么样演过来的。有人把他的表情细节讲给他听时，他反而会惊异起来："哦？真有这样的事？"

斯氏说："虽说完全的忘我——毫不怀疑台上发生的一切遭遇的信心——这样的一种情形是可能的，但是很少遇到。当一个演员沉湎于'下意识的境界'时，我们知道那种瞬间有时候长，有时候短。不过在其余的时间中，那纯真就为逼真所代替，信心就为或然性所代替了。"（见《演员自我修养》第一部第十六章）

演员长时间流连于下意识中（譬如说演完一幕戏），固然不可能，而且也是有害的。别惊讶这句话。因为演员长时间跟着激情浮沉，他的意识便愈模糊，当他完成当前的任务以后，他仍旧可能弥留在情绪的自然状态中而不能自拔，不能及时想到去完成以次的任务。等到他的意识略为冒起来，才指点自己该按照剧情的新的契机去行事。这种自觉的恢复叫他察觉出情绪或思想的动向，从这一"任务"潜然地移转到另一个，跟着"心理的线索"的方向走。哪怕这种自觉不过只出现五百分之一秒，演员是凭它作为情绪活动的指路标的。没有它，演员可能迷失。就在这自觉的一刹那间，演员的真实感动摇了，台上的一切坦露出本相。但只要他仍旧不失掉那幻觉，他一时绝不至于越出培养至今的情调之外，这些变化在旁人是不易察觉的。演员要趁势去培养新的信心，承接着以前的端倪去发扬光大。直至他接触新的遭遇，自觉又一次起来，参与它的向前发展。

这种情形只有在舞台上一切活动（演员间的整体表演，以及舞台技术的协作）进行得非常和谐时，才有可能。要是有一种因素

出了破绽，演员的自觉便被激起，假使不能及时补救，随着连他的幻觉都会被瓦解了。演员愈是不相信舞台上的生活，便愈要依赖自觉去应付。碰到了这种别扭，他在这一晚上很难再到达以前的境界了。

演员出台前做过充分的精神准备，出台后又参与着和谐的活动，他的意识才可能引发下意识。这是第一种情形。

第二种情形——下意识为意识所调节——又是怎么样发生的呢？

情绪可能有过失的。当它奔放时，它是主动而恣意的，演员往往在一阵痉挛中失去了控制，做着不由自主的事。一些纯真而敏感的新手特别迷信着激情，只要能哭，愈多似乎就愈好，到眼泪鼻涕无法收拾时，戏也无法收拾了，不管他下台后是否仍暗中以此沾沾自喜。有经验的演员一方面在哭笑，同时也在衡量那哭笑，达到必要的程度，意识就会自动地替情绪作釜底抽薪，没有不够，没有不及。情绪自然而然地转折到规定的方向去，不留下一丝强制的痕迹。

塔尔马自认，他在台上深深地感动的时候，他的声音开始变化，同时发现自己用一种闪现的注意去窥看这种变化，忽然感到一阵痉挛的颤抖，真的眼泪落下来了。他跟普通一般演员不同的地方，就在于他在至深的体验中闪现的意识，它没有破坏体验，反而使激情更合于要求。

斯氏说："假定一个演员在台上有一套完全无缺的才能，他的情调也非常完全，他可以解剖情调上的各种构成部分而不致越出角色之外。起初它们活动得很正常，帮助彼此运化。突然出了一点小毛病，于是演员马上去检查，看看什么地方离了正轨。他找出那错误，改正了它。就在这过程中，他可以毫不费力地演他的角色，甚至那时候他还在观察着自己。"（见《演员自我修养》第一部第十四

章）斯氏这番话正好从理论上说明了塔尔马的实践。

表演的情调失调的毛病和演技本身一样地古老了。几百年前莎翁就告诫过演员：

> 愈是在情感的急流，
> 暴风或旋风的中间，
> 愈要节制得平和。
> 这才能够免掉了火气。[1]

在情感的急流中节制平和的是那及时闪现的意识。只要有一丝的动念，暴风就会温和，狂流就会驯服。下意识的活动就这样地为意识所节制——这是第二种情形。

第三种情形——意识增强下意识的运化——又是怎么回事呢？

每一次意识闪现的刹那，也就是演员恢复自觉，去摄吸新资料以激发创造的电力的刹那。演员起初是根据排演时所造成的（为视象和潜语所转化的）情绪记忆去表演的，当他表演入神时，每一次浮现的自觉可能替他摄取片段的新鲜的资料，去掺入原来的情绪记忆中，使它发生新的意义。谁都不能逆料这种触机而得的新东西是从哪里来的。它可能来自表演对手的生动的刺激，可能来自演出的协调的气氛，可能来自观众的恰当的共鸣，可能来自生活中偶得的新经验和印象，可能来自角色研究的新心得，等等。他一感受着这些新的因素，便迅速地与旧的经验组合起来，激发起新的感觉、情感、想象、意境等，去应对当前的任务。他所完成的"任务"仍然跟昨晚一样，可是这个过程的运化就颇有差别了。每次演出之所以

1 见《哈姆雷特》第三幕第二场。

不同，其导因就在这里。

这种情形也只有在演员培养出完善的创造情调之后才会遇见。若演员老惦记着这个部位怎么走，那句话怎么念，他是永不能接近它的。演员的体验愈纯真，就愈跟舞台生活的每一种生机息息相通，愈能敏感地吸纳这种外来的生机来增强创造的电力，加倍地放射出生命来。哪怕戏演了一千次，他都会带回初夜般的新鲜——虽然每一场并不是同等的优美。

这是第三种情形。

在表演的创造过程中，先是用意识的方法去引导下意识，其次意识是作为下意识的定向器或调节器而出现，再次意识动员起演员主观的创造力。意识与下意识之间可能有其他更精致的关系，而我只能就我学历和经验之所及写出这些。

在意识与下意识之间画不出一条明确的界线。它们是互相依赖、互相支持、互相刺激而增强起来。只有这些活动和谐协作时，我们才能自然地自由地创造。我在第二章第一节所写的关于理性与感性的看法，也同样可以用来解释它们。

这里所谈的表演心理活动多半是限于"体验的表演"的范围内的。"再现的表演"和"机械的表演"差不多完全倚重意识和理性，"业余的过火表演"又委身于盲目的冲动（有时本色体验也不免如此），和这儿企图说明的"通过意识去达到下意识"的原则，显有不同。

献演的初夜过去了，我们且隔一个月再来看戏罢。戏可能一天比一天精彩，也可能一天比一天减色。比较起来，后一种情形倒比前一种更为惯见。

我们往往把"戏熟了"看作定局，一切都到这里为止。有些导演照例把戏移交舞台监督，一切如法炮制就是。好的难于再好，歹的尽量可歹，"油了""痹了"都来了，能够老老实实演下去就

算不错。

但，我确也看见过少数朋友们演了许多场后仍不肯"定局"的，他们始终抱着初夜般的真挚，在不断的演出中求进步。

不错，每次演出，单独来看，是一次新的演出——新的创造，所以表演才显得新鲜；每次演出，合起来看，是不断的演出——不断的创造，所以表演才有进步。

粗粗一想，似乎觉得演员只要诚恳地去演，新鲜和进步都可以俱收并得的。然而事实上这中间还有点波折。

表演怎么样才会一天天进步呢？

欧文说："演员的心灵应该有双重意识：一方面让全部情绪适应着时机而充分发挥，另一方面自己始终不懈地注意他的方法上的每一细节的流露。这么一来，他的表演可以一天比一天精彩。"为什么会这样呢？因为"演员的智力积累了并保存了一切敏感性的创造成果"（塔尔马语）。

演员"要使他的灵感不至于失掉，让他的记忆在安恬的静寂中，重新记起他声音的音调、他的特点的表现、他的动作——换言之，重新唤起他的心灵通过感动而自由透露的成果，——于是他的智力把所有的表现手段考查一下，将它们联系起来，在记忆中将它们固定，以便随意在其他的表演中应用"。塔尔马这样说。换言之，他强调意识——或理性——在不断创造之中保存并再现优点的作用。

这里便发生了两个问题。

演员在台上遇到灵感来临——情绪发挥尽致时，意识必然相对地被削弱的。唯有意识松懈，下意识才能带来许多自发的、不意的、新鲜的细节。许多名优的经验证明了下意识的经验不能全记得清楚，记得清楚的东西虽或优美，倒不一定是最珍贵的。塔尔马提及自己真哭时，同时闪现出迅速的飘忽的注意去观察这变化。但这

种迅速的、闪现的注意只能捕捉得这情绪变化的一鳞半爪，却无法窥见全貌。这是一。

其次，要在每次演出中再现灵感的遗范就不能不靠意识的操纵，从而下意识必然相对地被削弱，许多自发的、不意的、新鲜的细节也就不容易出现了。但，欧文——承袭塔尔马的看法——又以为每次表演都应该体验的。怎么样用体验去复活灵感呢？他们没有说，我们也无从知道。我们只能根据所得的一些不完全的文献推论：也许他们并非机械地再现灵感，而是企图将灵感所由发生的线索找回来，根据这条线索去再生灵感。因为只有这样做才能跟体验的原则并行不悖。

总而言之，演员要积累优点，精益求精，一定要仰仗理性的判别和归纳。然而要每次实现这些优点，又不是单凭理性所能济事的。

有些名家又从相反的角度去看这问题。

瓦赫坦戈夫说："我不希望一个演员常常把他的角色中某一段戏演得一样的好，或者用一样的低弱的音调。我希望叫观众今日服膺的各种情绪和兴奋程度，应该自然地自动地从演员内部生发出来。

"假使角色中某一段戏没有昨天演得好，它仍旧是真实的，从整个的源流上看来，这段戏会暗合符节而逼真的，它仍然是适得其所。

"最糟不过的是演员打算把昨天的成功照样来一次，或为一段戏拟好一个强烈的效果。在多数的场合，这些强烈的戏代表演员的自我流露，也就是演员对于外在因素所引起的反应——这种反应之所以出诸目前这种独特的形式者，就因为我不是别人而是我自己，就因为我既然根据了外因所引起的情绪反应的形式气势的感觉去反应的，便只好是这样而不能别出心裁。从而，一个人如

何能够为戏做预定呢？又如何记得住与昨天同样成功的形式，希望照样来一次呢？我希望演员们即兴地演整部戏。"（见《露斯玛庄导演手记》）

瓦氏要求每场戏演得真实，合于符节，并不要重复灵感。换言之，他强调感性在新的演出中之创造出有机的、新鲜的气息。

塔尔马强调理性之保存优点的作用，便替以后哥格兰的"再现的表演"开了先河。瓦赫坦戈夫强调感性之有机运化的作用，也忽略了如何承继经验，精益求精之道。像哥格兰那样的人工成品，固然不会有有机的生命和新鲜的气息，像瓦氏那样将成功委之于可遇而不可求，客观上是否定了意识的技术。

怎么样可以得到鱼，又不失掉熊掌呢？

归根到底，这又是理性与感性如何统一的问题：要凭理性去辨别、积累创造的成果，要凭感性去实现它。

我想打一个不甚恰当的比喻。

你昨晚在台上流露的美妙的情绪，有点像一个美满的梦。梦做到最甜时，你要是急于提醒自己："多么美妙啊！我要记住它！"就在这一刹那，你的梦会被打断，忽然醒了！你说不定有点怅惘。或者，你当时并不怀疑这是梦，你任自己逍遥物外，尽情解脱——你愈相信它的真实，你会愈欢愉。待中夜梦熟醒来，一切美妙的情境依然历历在目，可是待清早起床，那些当时陶醉你的，又杳不可追了，你要去追忆，得来的最多不过是一鳞半爪的概念，你无法去重温旧梦。

梦境只有在午夜梦回时是清晰的，你刚演罢那场美妙的戏下台时也正像那种时分。你虽然记不清你在台上做过什么动作表情，但当时感染你最深的情境情绪还一直没有涣散。你得马上将当时的幻觉和幻象记下来，变为内在视象或潜语。你得反复体会这条具体的线索，因为迟一会就可能丢了的。自然这并不是梦的本身，却是到

梦的路。

假使你不马上登场，请趁早打开剧本捉摸一下这段戏的任务、基本意念和情调，你将会发现你刚才是在无意中从一个更深的角度去解释了它的，而这种新的感情的解释正是你的灵感的根源。你是下意识地触发了它。

传说西登斯夫人在扮演过《麦克白》中的麦克白夫人六年之后，有一次在伦敦再度演出。在该季献演的初夜，她获得完全意外的成功，观众中有人感动得昏倒，特别是念到"这儿还有血的气味"那一段台词。下台之后，她并不急急离开剧场，到朋友们家里去享受成功的愉快，而是一个人逗留在化妆室里，对这一段台词"揣摩恰当的音调和动作"。史迁普金[1]从年青时代起便定下这样的生活习惯："无论演出是多么迟晚结束，他不复习了下一场早上的排演或是晚间演出里的角色，都不肯去睡觉。"这些做法都有助于我们去寻求导致灵感的线索。

请别眷恋那旧梦吧！你终身不能做两次一模一样的梦，也正好像你不能再发出第二次一模一样的灵感。你不妨深深地体会那新的认识和解释，依据那新的内在的线索，到台上去。今晚的梦也许跟昨晚的不完全一样，但谁能断言它一定不如旧梦好呢？

你要舍弃梦的躯壳，去找寻梦的泉源。你要追踪那触发情绪的真正的刺激，为的是要从那具体的刺激上发射出那情绪。

换言之，你是凭理性去辨别它，追寻它，凭感情去培养它，实现它。

这样你就不必模拟灵感，而可能再生灵感。它每次出现虽不一定同等优美，却能一样的新鲜、有机、真实。

于是，每次演出才是一次新的创造，也是承前启后的不断

1 史迁普金（М.С.Щепкин，1788—1863）19世纪初俄国现实主义表演的宗师。

的创造。

五　演员的气质、个性、风格

开宗明义第一章，我们提到，演员与角色之间的关系是辩证的关系。演员的创造从自我出发（正），通过角色（反），而产生一个新的人格（合）。

我们重视演员和角色之间之对立的统一。

这个新的人格是演员自己，因为它有他的人格上的特质，同时却不是他自己，因为它渗透了角色的特质。

演员是自己的角色的构思者和体现者。跟别的艺术家一样，他运用自己的思想感情去构思；跟别的艺术家不一样，他运用自己的身体、声音和动作（其中包括思想感情）去做表现工具。由于后一个原因，演员的一些个人的特质，从创造的角度来看，比之于别的艺术家们，占有更突出的重要地位。

演员运用他个人的特质去创造各种各样的角色——他今天演哈姆雷特，明天一变而为浮士德，这种情况怎么产生的呢？

莎士比亚曾经道出其中的哲理：

> 我们变成这样，或那样。
> 这全在我们自己。
> 我们的身体好比是花园，
> 我们的意志便是园丁了，
> 所以我们若是要种荨麻，或栽莴苣，
> 植薄荷，艺茴香，满园蓄植一种香草，
> 或是各色杂陈，园地荒芜，或是勤施肥料，
> 哼，这唯一的抉择的权力

都在我们的意志。[1]

不同的角色好比不同的花草一样，可以运用一些科学方法在演员的"身体花园"里栽培出来。一个演员不管演过多少角色，他们之间的差异不管是多么大，在这些角色中间总多少地、隐约地流露他个人的特质。正如《西游记》中的孙行者，虽然神通广大，一会儿变仙女，一会儿变老道，一会儿变石头，可是万变不离其宗——摆脱不了他的本性。

我所说的一个演员从不同角色中所流露出来的共通的特质不是指他外形的特点，也不是指他表演方法的特点。这些都是一眼可以看出来的，他的珍贵的特质不尽寄托于此。在他们的一举一动、一颦一笑之间，你会感觉到他蕴藏着另一种更抽象更基本的东西——演员自己的气质。在他的周遭你可以依稀看到，像萤火般闪烁，你可以感觉到，像微风的荡漾。但，你不能具体地把握到它，别人也没法子学得到。

并不是每个演员都有这种艺术的气质，具备了这种气质的演员往往会给他的角色带来一种特殊的艺术魅力。欧美戏剧电影界中流行一种看法：演员除了具备必需的基本条件如理解、想象、观察、体现等等能力之外，还需要一种更重要的东西——那就是演员的人格和个性。他（她）之所以能够一下子吸引人的注意，因为他（她）具有一种独特的、适宜于从事表演艺术创造活动的人格。

聂米罗维奇·丹钦科也说："我们对于演员的要求，正是不要他'表演'任何东西，断然不是一件'东西'；也不是感觉，也不是心情，也不是剧情，也不是词句，也不是风格，也不是意象。所

1　见莎士比亚《奥赛罗》第一幕第三场。

有这些都应该由演员的个性中自动发出来……必须从整个'神经组织'中把个性唤起来。在我们看来，演员的想象力、遗传性，以及在精神仿佛的瞬间所表现的意识圈外的一切，都产生于他的个性。"（见《往事回忆录》第九章）

聂米罗维奇·丹钦科说得比较玄，其实一个人的机体的（包括大脑的、神经系统的）特质，可以随着人的生活进程而产生出不同的心理特性。一个演员的气质和气质所依附的个性或人格，只不过是他长期生活在特定情境中的一种相应的精神产物。

气质会给演员创造上带来好处，有时候又会成为他的局限。我们曾经议论过，有些"本色演员"的个人气质特别强，往往会妨碍他适应更多样的角色性格，可是，另一方面也会给跟他性格接近的角色带来常人所不能及的光彩。例如在"南国社"时期，陈凝秋（塞克）的诗人气质给他扮演的《古潭的声音》和《南归》中的诗人、《未完成的杰作》中的画家带来一种追求空灵世界的幻想的色彩；唐叔明的天真未凿的稚气，给《苏州夜话》中的卖花女和《湖上的悲剧》中的弟弟带来一种动人心弦的真挚；可是，他们两位这些特有的强烈气质却与别的角色格格不入。在"类型演员"中间，气质的局限性比较宽。例如：就顾而已初期所创造的几个有代表性的人物形象——《钦差大臣》中的县长、《大雷雨》中的奇高伊、《屈原》中的楚王——而言，这些人物的性格和规定情境都是距离相当远的。据我看来，顾而已创造上的特点，并不是在于他精雕了这些人物的判然不同的面貌，而在于他通过自己特有的粗犷豪迈的气质给他们以鲜明的色彩和旺盛的生命力。张瑞芳初期所创造的几个代表性的人物——《北京人》中的愫芳、《屈原》中的婵娟、《家》中的瑞珏、《大雷雨》中的卡杰琳娜都以具有强烈的抒情气质和真挚纯朴的情感为特点。舒绣文所创造的《蜕变》中的丁大夫、《天国春秋》中的洪宣娇、《虎符》中的如姬等又以爽朗明快的韵味

给观众留下泼辣的印象。赵丹和金山能够适应较多方面的角色，并赋予不同的形体的和精神的风貌。赵丹所创造的在《娜拉》中的赫尔茂、《大雷雨》中的奇虹、《马路天使》中的吹鼓手小陈、《故乡》中的祖父，都在不同程度上流露出他的热情奔放、想象敏锐而活跃的特点。而金山所创造的《娜拉》中的喀洛克、《赛金花》中的李鸿章、《屈原》中的屈原等又显示出深厚凝重的气质和精雕细琢的笔触。

对于同一角色，不同的演员又通过自己独特的个性去解释它、丰富它。

《复活》中的卡丘莎在托翁的笔下流露出作者的真挚和虔诚，在巴大叶改编的剧本中，这个人物染上纤丽的抒情味，桃乐赛·德·里奥（Dolores del Rio，西班牙籍电影演员）以她的明媚的神采强调了卡丘莎前期的天真和后期的妖冶，她的基调是泼辣的；娇小的吕波·维莉丝（Lupe Velez，西班牙籍电影演员）贡献了自己的纯真的、质朴的灵魂；而豪迈的安娜·斯坦（Anna Stan，俄籍电影演员）却把以上两人所遗漏的俄罗斯妇女的厚实和爽朗带还给她。

演员在接触角色的最初一刹那就通过自己的人格来吸收角色的性格，在台上表演时也透过自己的人格来放射它。

不同的演员投射给同一的角色以不同的光和色，让我们能够从各种角度来欣赏这个角色的本来不大的内心世界，从而多方面丰富我们（观众）的精神生活。

演员经过长期的创作实践，走向成熟时，会逐步完成着自己艺术上的风格。

我们拿一位表演艺术家半生的剧目单来研究，会发现在他所表演过的角色之间存在着一种思想和艺术的基本特征的统一性。一个表演艺术家的全部创作生活是同他的人格——同他的形体和心理的

禀赋，同他的思想、他的生活经验的积累，最后同他的艺术才能相联系着的。所有这一切的总和都会在他不断地创造的人物身上留下鲜明的烙印，从中透露出这位表演艺术家的思想上和艺术上的多样而统一的特征来，这里就有他的风格在。

演员的气质与风格不同之处，在于前者是纯感性的、不自觉的，而后者是演员对角色的理性解释（对剧本主题思想和角色最高任务的理解）和感性解释（对角色的体验和体现）的完美的统一。演员把由自己的角度所见到的角色的世界，通过他的机体，展示在一种新鲜而和谐的格局中，从而我们可以看出他的一种创见、一种精炼、一种提高。他把这些特点伸展到表演的各个细节中，他的举动謦笑都渗透着这种概括的性质。他为角色的性格创造了一个独特的美学上的范式，替原来的人物增加一片艺术的光彩。在风格里，我们可以发现演员自觉的存在，发现某种离开某一角色而仍然为演员自己所保有的东西。

亨利·欧文所演的许多角色中都有一分欧文，蒙纳·修里（Monnet Sully）的一切角色在某一点上可以说都是"蒙纳化"的。莎拉·倍恩哈特、杜丝、格拉苏（Giovanni Grasso）、安格兰、爱米丝（Clare Eames）都保持着自己的真面目和一贯的风格去创造不同的角色。"这些演员的法术藏在自己的灵魂中。"

人的日常生活，经过了这些表演艺术家的创造想象的精炼，可以净化为、转变成诗的真实。他创造了一个自足的艺术形式，像水晶球似的反映出作者和他自己的思想感情交织在一起的世界。

一个演员的思想感情和生活是决定他的风格（也是决定他的气质）的主要因素，如果他的思想感情和生活改变了，他的艺术风格也必然随而改变。例如抗日战争以前上海、北平许多著名演员的表演风格，在抗战炮火中经历了重大变化；到抗战结束后，处在不同地区，经历着不同遭遇的艺术家们又沿着不同的生活道路，在表演

风格上酝酿着新的、互不相同的变化。

　　演员是根据作者的角色进行创作的，有些第一流演员的风格往往表现在他们把剧作者的基本精神体现于完全正确而和谐的、美学上的范畴之中。作者和演员像一对孪生的兄弟，一对伟大灵魂的分工——一个在纸上写，一个在台上表演。在舞台下是莫里哀，在舞台上是巴龙[1]，他们的合作创造了流传至今的法兰西剧院的表演艺术的风格。有莎士比亚，就有包贝治[2]，前者在剧本创作方法上开展了"'自然'对'造作'的战斗"，后者在表演艺术上实现了这种改革，被视为英国表演艺术的圭臬。

　　有易卜生，就有巴黎自由剧场的风格。有契诃夫，就有莫斯科艺术剧院的风格。这些表演艺术家们之所以不朽，不仅在于他们把握作者的精神，而且在于为作者创造了一个正确而和谐的演出范式——特别是创造了为表现那范式所必需的特殊技术。如斯坦尼斯拉夫斯基所说："我们已经创造了一套技术和方法给契诃夫以艺术的演绎，但我们并未取得一种技术来解说莎翁剧本中的艺术真理。"（见《我的艺术生活》第三十三章）完整风格的建立要靠与它协调的技术。

　　某一种风格未尝不可以说是从个别的或少数的表演艺术家的人格中引申出来的，然而在背后显然有形成他的人格的时代影响在。加里克的表演艺术被解释为"法国革命前夜西欧布尔乔亚艺术的最初成就"；19世纪末年莫斯科艺术剧院的勃兴恰好和俄国市民阶级的文化确立的过程发生密切的关联；而它在"十月革命"后的风格的改变（转向社会主义现实主义），则又是苏联革命的直接结果。

1　莫里哀（Jean-Baptiste Molière，1622—1673）17世纪法国喜剧大师。巴龙（Micheal Baron，1653—1729）法国名优与剧作家，莫里哀之弟子。

2　包贝治（Richard Burbage，1567？—1619）英国名优，常首演莎士比亚、本·琼生等人的剧作。

在这场合，风格便反映出时代的美学上的规律，作为某时期的支配的演出形态而出现。它的概括性较大，逐渐演成一个流派，因而可以演绎许多同派类的剧本，以致流传到永远。

那时候——

殿下，演员们到这儿来了！

是世界最优秀的演员——[1]

1　引自《哈姆雷特》第二幕第二场。

1947 年初版后记

离开演员工作到今天恰好整整十年了，这本书算是我十年来的一股不绝如缕的萦念⋯⋯

演员的工作真是像 Forget—me—not[1]，又像我们的童年一样，去了又叫你屡屡流连。我为它写下的字句虽冗赘而枯燥，但我对它的怀恋却是纯情的。

记得童年时有一回在大雪中兴冲冲地砌好了一个雪人，第二天早上却眼巴巴地看着它在太阳下融化了。我们演员不也是用童真的心天天在台上塑雪人，刚好砌成就让它融化？

又记得有一年元宵节在青海塔尔寺看灯，整座山头都摆满了用五彩酥油塑成的诸天神佛、玉宇琼楼（酥油即凝结的牛油，塑像极似西欧的"蜡塑"，庙里的喇嘛每年要花八个月的时间来完成这工作，只在"元宵"月升时展览出来，月将落便撤去），待我第二天清早再去探视时，已经像蜃楼似的散了，找不到一点踪迹。据喇嘛说，这原不过是他们祖师爷宗喀巴在元宵夜做的一个梦——梦是见不了太阳的。

我们演员不也是用信徒般的虔诚夜夜在台上塑出诗人的梦，刚好实现就让它消失？

我既然曾经分享过这工作的欢愉，也就难免不分到一点

1　直译"勿忘我"，系一种植物，叫琉璃草。

惆怅……

据说英国名优马克瑞狄晚年退休时，最后一夜演《哈姆雷特》，戏完了之后，他叠好哈姆雷特的紫色天鹅绒的戏服，反复地摩抚着它，不自觉地低吟着何瑞修（哈的至友）对哈姆雷特告别的台词：

"晚安！殿下……"

然后将它珍重地放入箱箧……这种心情值得个中人去吟味。

今晚我校对完这本书，掩上了书页，禁不住也默默地说：

"十年了，

你童年的雪人，

你蜃楼的梦……"

让我追忆得更远，更远——

南国艺术学院（1928年）是我习艺的摇篮，当时校内的真挚的唯情的艺术氛围熏陶过我，我第一次接触演技时，就看到高才的同学们如何在台上敞开自己的心胸，涌出滚滚的真情——真泪和真笑。

唯情的演员，像多数的诗人一样，往往是早熟的，不幸却比诗人早衰。我最初也带着一份原始的真挚走上舞台，偶尔激情会来得恰到好处，其余的时间不是太多就是太少，举止动静随而没有准绳，弄到一天变一个样子，我深深感着不安。我渴望从混沌中发现一些规律、一些调节、一些具体的凭借，但，我不知道从何着手。

经过不断的摸索，我发现了一个做法：在集体排演之后，我会跑回家，关起门来一个人再排，努力将发现了的表情与动作固定下来，理成一条顺序的线索。凭着这条具体的线，我可以把每场戏演得丝毫不走样。我曾暗喜总算找到一块踏脚石，迈出了过去的浑水潭了。

不幸我并没有把戏演好，"矫枉"不免"过正"，我反而演得机械了，那样不好，这样也不对——我苦闷，我求援于学理。《演

技六讲》就是在那时候（1935 年）翻译的，起先我还不敢拿出来，生怕人家说译者不长进连累到原著也被贬价。

我自卑地工作着，继续去考验自己，同时更急于要找寻方法和道路。我曾对自己说："也许我要失败的。但，即使我垮下来，我还愿做人家的踏脚石。"

似乎摸到一点边际了，突然抗战一朝爆发，我跟着"救亡演剧队"出发。它固然需要呐喊的演员，却更需要打杂的走卒。我不假思索地一手丢开那干了八年（1929—1937 年）的行业，去学做事务。原先我以为是暂时的，真想不到一别便不回头了。

改了行老想转回原来的岗位上来，但总提不起勇气。

眼看着对表演一天比一天生疏，便愈不敢碰它；愈是怕它，愈是想了解它。就这样，我在 1939 年去内蒙的旅途中，白天挂在卡车顶上跨过戈壁与黄河，而晚上就伏在鸡毛店的土炕上翻译着《演员自我修养》。每天译几行书赶一段路——路虽是现成的，愈跋涉也愈感到它的悠长……

好容易跟朋友们合作译完那部书，不幸原稿又给太平洋的烽火烧毁了。悠悠地过了三年，这把火似乎连带把我的寄托也焚化掉。

1942 年夏季，重庆的剧人们循例又到乡间去避轰炸，我随着"中万剧团"到嘉陵江边一个小镇——澄江镇——过了一个暑天。大家利用这个空闲开了四十多天的座谈会，有系统地交换彼此的工作经验。数十人的经验谈像百川滔滔地汇成一个海，在这里经过相互间的批判和借镜，又复合流为一脉。我将永远怀念这暑天，那朋友间的炎夏般的热情、坦白和虔诚。难得是我们大伙儿生活在雄浑的嘉陵山峡的环抱中，有时你会豁然领悟艺术与大自然隐约相通，朋友的点滴的启发可以使你从自然的默示中引申得更深更远。好多年了，我的思索老给堵住——像峡下石罅间的死水，感谢这一股奔流把我带出来，送我流出山峡……我于是开始构思这本书。

我写得太慢，差不多一年写一章。第四章还未动笔，"胜利"就来了。

我决心写完这本东西才东返，便从重庆搬到万县演剧九队那里去住。在这儿又参加了阔别三年的演剧经验的座谈，又朝夕面对着滚滚东流的江水。江水引我冥想，有时又故意带来东归的航影叫我惆怅……

归来因为忙于《一江春水向东流》影片的摄制工作，无意中又将这本书搁置近两年了。也好，凑满十年吧，让我做一个怀念的十年祭。

<div align="right">1947 年 11 月 20 日</div>